中山大学艺术学院美育通识系列教材

GUDIAN YINYUE
SHIER JIANG

古典音乐十二讲

谢佳妮　编著

中山大学出版社
SUN YAT-SEN UNIVERSITY PRESS
·广州·

图书在版编目（CIP）数据

古典音乐十二讲/谢佳妮编著. —广州：中山大学出版社，2023.3
中山大学艺术学院美育通识系列教材
ISBN 978 - 7 - 306 - 07752 - 3

Ⅰ.①古…　Ⅱ.①谢…　Ⅲ.①古典音乐—音乐欣赏—高等学校—教材　Ⅳ.①J605

中国国家版本馆 CIP 数据核字（2023）第 038840 号

GUDIAN YINYUE SHIER JIANG

出 版 人：王天琪
策划编辑：徐　劲　邓子华　陈　慧
责任编辑：邓子华
封面设计：曾　斌
责任校对：邱紫妍
责任技编：靳晓虹
出版发行：中山大学出版社
电　　话：编辑部 020 - 84110773，84113349，84110776，84111997，84110779，84110283
　　　　　发行部 020 - 84111998，84111981，84111160
地　　址：广州市新港西路 135 号
邮　　编：510275　传　　真：020 - 84036565
网　　址：http://www.zsup.com.cn　E-mail：zdcbs@mail.sysu.edu.cn
印 刷 者：佛山市浩文彩色印刷有限公司
规　　格：787mm×1092mm　1/16　11.25 印张　274 千字
版次印次：2023 年 3 月第 1 版　2023 年 3 月第 1 次印刷
定　　价：58.00 元

如发现本书因印装质量影响阅读，请与出版社发行部联系调换

谨以此书献给中山大学一百周年华诞

（1924 — 2024）

作 者 简 介

谢佳妮（摄影：方茶清）

　　谢佳妮，旅法青年长笛演奏家，中国音乐家协会会员，中国音乐家协会长笛联合会理事。获巴黎高等师范音乐学院长笛演奏硕士学历、学位，葡语国家研究博士学历、学位。获欧洲皮卡迪（Piacardie）国际长笛比赛第一名、法国罗杰·布丹（Roger Bourdin）国际长笛比赛演奏家奖。

　　2001 年，谢佳妮以专业第一名成绩毕业于中央音乐学院附属中等音乐学院，并被保送中央音乐学院管弦系本科长笛演奏专业。同年作为世界著名长笛赛事——法国巴黎朗帕尔（Rampal）国际长笛比赛唯一入围的未成年参赛者赴法国参加 Rampal 国际长笛比赛。

　　2002 年，获欧洲 Piacardie 国际长笛比赛第一名。同年获得由法国法亚文化中心颁发的青年艺术家奖学金。应法国著名作曲家、巴黎高等师范音乐学院院长让·路易·蒙萨（Jean-Luoi Manrsart）先生之邀，在巴黎科托大厅（Paris Salle Cortot）为其作品 *Le Jour Naissant* 举行首演，好评如潮。

2003 年，获巴黎高等师范音乐学院长笛演奏硕士学历、学位。

2004 年，获法国罗杰·布丹国际长笛比赛演奏家奖。

2005 年，获法国凡尔赛国立音乐学院评委一致通过长笛大师班最高阶段演奏文凭。同年 7 月考入中国国家交响乐团，21 岁时即担任该团首席长笛，成为中国国家交响乐团建团 50 年来最年轻的女首席长笛演奏家。随团出访了世界各国，为荷兰奇诺唱片公司录制了全球发行的 SACD 唱片《枫桥夜泊》。

谢佳妮

2006 年，因在中国国家交响乐团建团 50 周年大型庆典系列音乐会及欧美巡演等重大演出中表现突出受到各界好评。同年，应人民音乐出版社之邀编著的长笛普及教材《我要学长笛》出版发行。

2007 年，应邀加入广州交响乐团，担任首席长笛演奏职务。随团进行世界五大洲巡演。

2008—2009 年，连续应中国交响乐基金会邀请，代表中国大陆音乐家参加海峡两岸和平乐团演奏，在台湾及大陆各地进行巡回演出。随后又应邀参加亚太地区交响乐团联盟，成功在联合国会议大厅演出。

2010 年始，作为特邀长笛演奏家，活跃于国家大剧院等各地交响乐团。

2011 年始，执教于中国人民大学艺术学院音乐表演系。

2017 年，作为独奏家与广州交响乐团成功合作了莫扎特《G 大调第一长笛协奏曲》。

2018 年，又与指挥家李心草先生和广州交响乐团合作了沙米娜德《小协奏曲》及《长笛与弦乐三重协奏曲》。

2019 年始，执教于中山大学艺术学院，讲授古典音乐欣赏、乐理视唱练耳、交响乐团合奏、长笛专业主修等课程。出版唱片《谢佳妮 24K 金长笛演奏专辑——黄金之声》。

业界对谢佳妮的评价是，谢佳妮的长笛演奏音色优美、动听、高贵、典雅。她对音乐作品的理解精确细腻，追求非常清纯的意境。她的演奏风格汲取了法国乐派精髓，对音色的把控能力令人惊叹。她的演奏曲目囊括从巴洛克时期至二十世纪现代主义作品。她对各时期音乐风格的作品都能准确地诠释，表演卓越，使人确切地感受音乐的魅力。世界著名长笛大师詹姆斯·高尔威对谢佳妮有极高评价："她的演奏轻松自如，令人愉悦。她的音乐风格属于自然派！"柏林爱乐乐团首席长笛演奏家帕胡德对谢佳妮评价是："有着迷人的音色，对音乐的感知力和领悟力非同一般，令人难忘！"

序

 本书作者谢佳妮是一位长笛演奏家。多年的表演经历促使她思考——如何更好地完成古典音乐的普及工作和提高受众群体相应的欣赏水平，于是这部写给大学生的教材应运而生。

 本书按照史书的惯例、编年史的时序进行叙述。所不同的是，本书以一个演奏家的视角来观察事物，观察欧洲音乐的发展。谢佳妮曾就读于中央音乐学院附属中等音乐学校和中央音乐学院，并留学法国，回国后曾任中国国家交响乐团、广州交响乐团长笛首席，也任教于高等院校，教授长笛演奏。丰富的阅历和演奏实践经验使她接触了大量音乐曲目。这种实践经验的积累，为编著本教材增添了颇有说服力的依据。

 在编著过程中，本书也不乏表现出作者对一些曲目的偏爱，这源于她对该作品的切身演奏体会。如法国作曲家福雷，谢佳妮将其列为法国三位重要的作曲家之一，这在很大程度上源于谢佳妮在法国留学期间演奏了福雷的许多作品。事实上，福雷在法国作曲家中是一位有着世界级影响的人物，只是其作品在我国演奏得比较少。较之德彪西和拉威尔，我们对福雷的印象更生疏，对其认知度不高。但谢佳妮在本书中用了较多笔墨为我们勾勒出福雷的形象。

 作为教材，本书虽然主要针对非音乐专业的普通大学生，但书中的许多内容对音乐专业学生也有重要参考意义。书中人物的成长经历与作品的风格发生联系，作品的诞生背景与作品的创作技法发生联系，音乐作品的学术水平与风格流派发生联系，风格的独特性与创新发展发生联系……这一系列的联系，让我们可以从整体上更准确地把握历史发展脉络，更准确地认知音乐家及其作品。本书是一部音乐爱好者们值得一读的简明扼要的欧洲音乐教科书。

 本书还选择了中国的三部协奏曲作为古典音乐的一隅，并用较多笔墨论述了作品的诞生背景，意在使读者在欣赏作品时能更深刻地理解历史、技术、风格三者之间的联系。

本书尽可能地在人物简介、创作背景、作品介绍、风格流派、历史定位、学术高度等多方面做了提纲挈领式的论述和引导。一部教材的编写是否成功，很大程度上取决于选材是否精准和内容是否集中。本书从内容到结构都尽可能地做了这些努力，其评判就交给读者了。

我们一起期待……

何　平

2022 年 9 月 10 日中秋节

前　言

中国共产党成立以来高度重视美育工作。1938年，由毛泽东、周恩来等老一辈无产阶级革命家在延安倡导成立的鲁迅艺术学院（于1940年更名为鲁迅艺术文学院），是中国共产党创办的第一所高等艺术学院，毛泽东亲笔题写"紧张、严肃、刻苦、虚心"的校训。中华人民共和国成立后，艺术教育的发展得到高度重视。1949年第一届中央人民政府成立后，便着手建立我国高等学校艺术教育体系，先后出台了《全国高等艺术院校本科专业教学方案》（文化部教育司，1995年印发）、《学校艺术教育工作规程》（教育部令第13号，2002年）、《全国普通高等教育音乐学（教师教育）本科专业课程指导方案》（教体艺〔2004〕12号）、《全国普通高等学校公共艺术课程指导方案》（教体艺厅〔2006〕3号）、《全国普通高等学校音乐学（教师教育）本科必修课程教学指导纲要》（教体艺厅〔2006〕12号）、《教育部关于推进学校艺术教育发展的若干意见》（教体艺〔2014〕1号）、《关于全面加强和改进新时代学校美育工作的意见》（中共中央办公厅、国务院办公厅，2020年第30号）等文件。

2018年8月30日，习近平总书记在给中央美术学院老教授的回信中指出："做好美育工作，要坚持立德树人，扎根时代生活，遵循美育特点，弘扬中华美育精神，让祖国青年一代身心都健康成长。"故此，为全面贯彻落实党的教育方针，扎实推进德智体美劳五育并举，认真落实相关精神，在党的带领下树立"大美育、全育人"美育理念，搭建学校美育教育平台，全面提高学生的审美、人文素养，在总结我国艺术教育教材体系建设和顺应新时代对美育工作需要的基础上，特此编写作为大学生音乐美育通识教材的《古典音乐十二讲》。这既是当下高等院校美育学教学改革与发展的需要，也是地方高校美育教材建设进一步推进的需要。

本书作者除具备一定的学科理论能力外，还有着丰富的教学经验和古典音乐演奏经验，对现行教材中存在的与地方高校教学不相适应、偏深、偏旧、偏难之处进行删减修订，更加突出思想性、全面性、创新性和适从性，注重

思想文化、音乐文化、民族文化和多元文化知识的关联、融合，以音乐学科的审美体系为内在逻辑，对基础理论学习的传授方式和方法进行改进，拓宽学生的学术视野，循序渐进，注重对学生的分析和解决问题的能力、创造能力的培养，使之符合学生的身心发展、学习规律，保证学生认知结构的完整性，从而达到培养德智体美劳全面发展的优质人才的教育目标。

本书分为十二讲。第一讲主要对欧洲古典音乐进行溯源，介绍古典音乐的概念、交响音乐和欧洲古典音乐各个时期的发展规律；第二讲至第十一讲主要从欧洲音乐巴洛克时期至浪漫主义时期精选30余位有代表性的古典音乐家，对其生平、作品和其对欧洲音乐发展的影响、意义等进行阐述；第十二讲重点讲述古典音乐在中国的发展与传播，并列举3首经典作品进行讲解。在这十二讲中，本书编者对欧洲音乐的发展脉络进行梳理，对古典音乐在中国的发展和影响，对作品的思想性、艺术性做了符合时代特征的、较为深刻的审美分析，使学生对欧洲古典音乐有较为清晰的认知。本教材注重音乐史对学生产生的思想教育意义，尤其古典音乐在中国的发展部分。通过对本教材的学习，学生的知识储备更多元化，综合能力得以提高。同时，通过对中西方文化的比较，可增强学生的文化自信，为中国文化的发展培养有担当、有能力的有生力量。

囿于编者的学识，编撰过程如有错漏，恳请读者不吝批评、指正。最后，衷心地希望本书有助于读者了解欧洲古典音乐。

谢佳妮

2022 年 5 月 1 日于中山大学艺术学院

目 录

第一讲 古典音乐的概念、溯源及发展

一、概念

古典音乐（classical music），一般指自巴洛克时期至今在欧洲主流文化背景下的音乐。古典音乐能够成为欧洲的主流文化、受到欢迎并经久不衰，有其历史发展的原因。学习、研究一门文化，往往需要通过假设自己身处其中，抽丝剥茧，层层还原古典音乐发展的不同历史阶段，研究分析这些历史事件产生的条件、背景、原因，这样才能更好地学习音乐发展的本质。

在人类文明的发展历程中，"发展"一词一直是人类文明进步的特有词汇，因为人们认为任何事物都在不断地变化，古典音乐也是如此。从古希腊、罗马音乐到文艺复兴时期的复调音乐，从意大利牧歌（声乐）到 16 世纪的器乐，从曼海姆乐派（Mannheim school）到弗朗茨·约瑟夫·海顿（Franz Joseph Haydn，1732—1809，海顿）对交响音乐的发展奠定，再到浪漫主义、印象主义、民族主义、新古典主义等，虽然中间有部分"意识"回归，但更多的是变化发展。在研究音乐发展的过程中，很多人往往把早期音乐视为"简单的"音乐，而认为后期音乐是"复杂的"或"更高级的"音乐。这种思维存在误区——事物的发展变化是为了迎合其所属的年代，而不是为了进步。例如，现在流行的电子音乐符合这个时代的特征要求，但并不意味着它比早期音乐优秀。因此，我们在研究古典音乐发展史的过程中应该侧重了解不同时期发展的古典音乐及其之间的联系，找到关联的偶然性、必然性，再用发展的眼光去寻根溯源。

二、溯源

对古典音乐发展史的研究，可以追溯到古希腊和罗马。大多数音乐起源于祭祀、宗教、劳动等。因此，西方音乐在发展过程中衍生为两种类型，即宗教音乐和世俗音乐。这些音乐随其所在的历史时期文化发展的变化而变化。

（一）古希腊音乐

古希腊文明起源于爱琴文明，其境域主要为希腊半岛、小亚细亚半岛靠西边的沿海一带地区和爱琴海域的岛屿。古希腊的地理位置比较特殊，它处于东西方这两种文明的

交汇点，像一段美丽的神话，展现独有的魅力，深深地影响整个欧洲。古希腊文明对西方文化的发展有着极其深远的作用和意义。

古希腊音乐的保存远不及其建筑、雕塑、文学、戏剧、哲学等的保存。目前，我们对古希腊音乐的了解大多只能借助现存的绘画、雕刻和文字，尤其是约有40多段的古希腊后期的记载残篇。其中，一份在公元前3世纪至公元前2世纪的记载可能是古希腊悲剧诗人欧里庇得斯（Euripides）的《俄瑞斯忒斯》中的合唱片段。从这些残存的史料分析，古希腊音乐可能为单声部音乐，音乐与诗歌、舞蹈密切结合，演唱时有乐器伴奏，唱词大多为一些重要诗篇。

1. 音乐与神话

古希腊音乐最初也是古希腊人表达对神灵的崇拜、与神灵沟通的媒介，它承载大量神话与传说。music 是音乐一词的英文，它的词源是 Muse，中文译为"缪斯"。缪斯是古希腊神话中非常重要的艺术之神，由宙斯（Zeus，古希腊神话的主神）与谟涅摩叙涅（Mnemosyne，古希腊神话中掌管记忆的女神）二人所生，共有9人，分别掌管音乐、颂歌、舞蹈、史诗等艺术文化活动。由此可见，音乐与"神灵"紧密联系，这为音乐带来一些"神"的属性。古希腊人认为音乐能净化灵魂、驱邪避灾、引人向善。

2. 音乐与诗歌

古希腊音乐不仅被用于宗教祭祀，也被用于诗歌的吟诵伴奏。在荷马时代，行吟歌手传唱神话史诗，如《伊利亚特》《奥德赛》等。可能是公元前8世纪至公元前6世纪，古希腊由原始氏族制发展为城邦制。诗歌的素材也在原有的神话英雄基础上加入个人的情感元素，抒情诗歌由此诞生。抒情诗歌一般来自民间歌曲。歌曲中经常使用一种被称为"里拉"（lyre）的乐器进行伴奏。由此可见，"抒情诗歌"一词的英文 lyric 可能与 lyre 相关。

3. 音乐与戏剧

古希腊戏剧是希腊文明的一个重要标志。埃斯库罗斯（Aeschylus，约公元前525至公元前456）、索福克勒斯（Sophocles，约公元前496至公元前406）、欧里庇得斯（Euripides，约公元前480至公元前406），被合称为古希腊三大悲剧作家。希腊悲剧起源于民间的酒神颂，据传酒神降世，总有半人半羊的森林之神潘（Pan）的歌声相伴，"悲剧"的英文 tragedy 便来自"羊"的希腊语 tragos 和"歌"的希腊语 ode 的合成。公元前5世纪，悲剧受社会生活影响，被视为一种教化宣传的方式，由官方组织演出，并为之修建巨型露天剧场。古希腊戏剧对后世的歌剧等产生很大的影响，具有历史意义。

4. 古希腊的乐器

古希腊的乐器分为弦乐和管乐两类，代表乐器为里拉琴（lyre）和阿夫洛斯管（aulos）。传说中，里拉琴由宙斯赐予阿波罗（Apollo，古希腊神话中的光明、音乐、医药之神），如今西方音乐的乐徽就是采用里拉琴的样式制定的。里拉琴在西方传统中被视

为更纯正的乐器，它是一种弹拨乐器，由 4 弦到 7 弦，再到 12 弦不等，往往用于歌唱伴奏。阿夫洛斯管被视为敬奉酒神狄俄尼索斯（Dionysus）时所用的乐器，管身为圆柱体，声音穿透力强，是狂欢和悲剧演出的常用乐器，据传从亚洲传入。

5. 音乐理论

古希腊的音乐理论主要分为音乐材料、构成方式的理论和哲学、美学等方面的理论。

（1）音程、音阶、调式。毕达哥拉斯（Pythagoras，约公元前 580 至公元前 500）是目前史料记载的西方第一个理论阐释音乐现象的哲学家、科学家。毕达哥拉斯学派认为，天体谐和现象的基础是数字的完美比例，音乐也是如此。为此，他们做了大量实验，结果发现当弦长的比例为 2∶1 时，琴弦所发出的两个音相差八度；而弦长的比例为 3∶2 或 4∶3 时，琴弦发出的两个音分别相差纯五度和纯四度，因此，这 3 组音程被认为是完美的协和音程，为后来的西方音乐律学等方面的发展奠定一定的理论基础。除此之外，公元前 4 世纪古希腊著名的音乐理论家阿里斯多塞诺斯（Arystoksenos）发现"四音音列"；出现以古希腊几个大的氏族部落名称命名的调式如多利亚（dorian）、弗里吉亚（phrygian）、利底亚（lydian）等；还出现字母谱等记谱法。

（2）古希腊的音乐美学。古希腊人认为音乐有教化功能，认为不同的音阶调式有着不同的情感色彩，可影响人的道德伦理的取向。哲学家亚里士多德（Aristotle，约公元前 384 至公元前 322）认为多利亚调式是最正统的音乐，会使人宁静向善；而弗里吉亚调式狂放不羁，使人颓废消沉，如果将其改为多利亚调式，能够教化群众。由此可以看出，当时对音乐的评判是在音乐本身属性功能的基础上夹杂了当时的社会历史背景元素和需要。

（二）古罗马音乐

公元前 146 年，古希腊被古罗马所征服，古罗马在继承古希腊音乐的基础上，又对其进行发展和变化。

古罗马崇尚武力，起初鄙视音乐。但随着古希腊文化的影响，音乐逐渐成为古罗马上层人士的一种重要的生活活动。古罗马的音乐更注重于实际应用，主要向军乐、庆典仪式和娱乐等方面发展。

1—2 世纪，基督教诞生了，并在当时的历史背景下迅速发展。313 年，罗马皇帝颁布"米兰敕令"，基督教被合法化；325 年，尼西亚会议中，基督教被定为官方宗教，成为西方宗教和文化的精神基础。基督教音乐继承犹太教、叙利亚东方教会等的音乐特征和音乐观念，大量世俗的音乐被排斥、抹杀。音乐只用于教会，成为神"拯救"灵魂的"道具"。476 年，西罗马帝国灭亡，基督教音乐留存在整个欧洲。

（三）中世纪音乐

中世纪音乐，一般指 5—14 世纪的音乐，分为教会音乐和世俗音乐。其中，教会音

乐是对过程遗留音乐的极其严格的筛选，成为这个时期的"主流"，更注重礼拜音乐的整理和保存，因其"功能性""服务性"，"教化"作用被进一步放大。音乐再次被重视，享有崇高的地位，与算术、几何、天文、语法、修辞和逻辑一起被称作"七艺"。

1. 教会音乐

（1）格里高利圣咏。在中世纪，音乐基本上依靠教会礼拜发展。西方学者理查德·霍平在《中世纪音乐》中写道："西方音乐的历史，至少在基督教时代开始的1 000年，必然是基督教礼拜的历史。虽然各种形式的世俗音乐在这一时间中无疑存在，但没有得到记载，只有礼拜音乐得到保存。"而在这些礼拜音乐中，最著名的便是格里高利圣咏。

在教会的礼拜活动中诵唱的经文被称作圣咏（chant）。罗马教会的礼拜仪式使用的圣咏被称为格里高利圣咏（Gregorian chant），以教皇格里高利一世（Gregory I）的称呼命名。基督教在欧洲中世纪的思想意识形态方面一直处于绝对统治的地位，而格里高利圣咏是人们祷告礼拜的精神媒介，渗透西方社会的各个角落。

A. 格里高利圣咏的特征。格里高利圣咏主要用于教会礼拜，一般为无伴奏人声，歌词以圣经和诗篇为主，大多为拉丁文，旋律舒缓、平直，以级进和三度进行为主，情绪也随之变得严肃、抑制，具有禁欲性。

在基督教的礼拜中，主要包含两部分内容，一部分是诵经祷告（devotional），大多为诵唱结合的平调（monotone）；另一部分是圣礼歌唱（sacramental），常见为音节风格（syllabic style）、纽姆风格（neumatic style）、花唱式风格（melismatic style）3种，旋律属性增强，具有虔诚、庄严、神圣的特征。这些咏唱形式通常包括独唱、齐唱、轮唱（两声部）和应答唱4种，根据不同的礼拜场合进行选择演唱。

B. 日课。日课（daily offices）是教会修道院的修士每日必做的"功课"，包括晨祷（matins）、早祷（lauds）、一课（prime）、三课（terce）、六课（sext）、九课（none）、晚课（vespers）、晚祷（compline）8个内容。日课音乐包括诗篇歌调（psalm tone）、轮唱圣歌（antiphon）、赞美诗（hymn）。

C. 弥撒。弥撒（mass）产生于6世纪左右，一般在星期天和特殊的宗教节日举行，是天主教会最重要的仪式。弥撒分为专用弥撒和常规弥撒，专用弥撒根据年历的不同时节变化而改变歌词，常用弥撒一般不改变歌词。在弥撒礼拜中，通常有福音利益和领受圣体礼仪两部分，整个过程夹杂大量的教会音乐，在中世纪音乐上具有重要的意义。

D. 音乐理论。阿尼修斯·曼柳斯·塞崴利努斯·波埃修斯（Anicius Manlius Severinus Boethius，约480—524），著有《音乐的体制》，对中世纪的教会音乐有着深远的影响，是中世纪最有代表性的音乐理论家。

古希腊的记谱法在中世纪失传，出现符号谱，即纽姆谱（neumes）。11世纪，意大利阿雷佐地区的归多（Guido，约997—1050），在前人的基础上总结出四线谱，这为五线谱的产生奠定基础。

教会音乐主要把圣咏旋律分为多利亚、弗里吉亚、利底亚、混合利底亚（mixolydi-

an）、副多利亚（hypodorian）、副弗里吉亚（hypophrygian）、副利底亚（hypolydian）、副混合利底亚（hypomixolydian）8 种调式。

（2）复调音乐（polyphony）。格里高利圣咏是西方音乐发展的重要基础。人们在对其不断修饰发展的过程中，创作出一种新的、更有历史意义的扩展方式，这就是复调音乐。

音乐中存在多个声部时，每个声部有其相对独立的旋律和作用。当这些声部同时进行时，通过相互作用关联，产生协和、奇妙的效果，进而构成一种新的风格音乐，即复调音乐。

A. 奥尔加农（organum）。在歌唱圣咏旋律（即主声部，vox principalis）时，在圣咏旋律外附增一个奥尔加农声部（vox organalis），两个声部一般以相距四度或五度的方式进行，这种复调音乐被称为奥尔加农。奥尔加农是目前发现记载的最早的复调音乐。

B. 迪斯康特（oiscant）。十一二世纪时，节奏记谱出现。虽然节奏体系并不成熟，但这种节奏模式的运用为复调音乐带来新的变化——迪斯康特。迪斯康特是指运用节奏的不同模式，呈现分句机构特征的音对音的织体形态的复调音乐，其结构与奥尔加农的"松散式"结构相差很大。

C. 经文歌（motet）。迪斯康特的附加声部没有歌词。但在 13 世纪，人们尝试在附加声部加上歌词，继而诞生经文歌。经文歌在发展中不但扩充了声部，增加了表现形式，更对西方音乐的记谱法和作曲技法产生相当大的影响。13 世纪，经文歌成为新音乐最流行的样式，以巴黎为中心，不久影响到其他地区。德国、西班牙、英国的手稿显示整个欧洲很快就模仿巴黎，三声部经文歌成为复调的标准样式。

2. 世俗音乐

在宗教礼拜歌唱的圣咏以外，以拉丁诗歌为歌词的拉丁歌曲、以各地方语言结合史诗故事的方言歌曲等世俗音乐都有了一定程度的发展。

在法国，出现一个特殊的群体——游吟诗人。法国南部的游吟诗人被称作特罗巴多（troubadour），法国北部的游吟诗人被称作特罗威尔（trouvere）。他们中有贵族、骑士，也有许多有才华的底层诗人音乐家。他们可以自己作词作曲并演唱，歌曲大多为以爱情为主题。

在德国，同样出现类似的游吟诗人——吟游诗人（minnesinger）。他们使用方言演唱的抒情歌曲，又被称为恋歌（Minnesang），大多为单声部歌曲。

3. 中世纪的乐器

中世纪的乐器主要用于民间的世俗音乐，因为西方中世纪的乐器很多是从东方传过来的，教会对异教相当排斥，一般禁止在教会音乐中加入乐器，除了管风琴（organ，虽然它的发声原理也受到中国笙的影响）。

中世纪常用的乐器主要包括弦乐和管乐。弦乐主要包括竖琴（harp）、琉特琴（lute）、维奥尔琴（viol）、维埃尔琴（vielle）；管乐主要包括笛类（flute，包括横笛和竖笛）、肖姆管（shawm）和短号等。

（四）文艺复兴时期的音乐

自 14 世纪，中世纪的制度逐渐衰颓，西方思想、政治、文化格局发生改变。在西方的历史长河中，14 世纪初至 16 世纪末被称作文艺复兴时期，而在西方音乐史中，文艺复兴时间主要指从 15 世纪初至 16 世纪末。

文艺复兴（Renaissance）在法文中是再生、重生的含义，指这个时期的思想家对中世纪的否定和对古文化的推崇。这个时期的思想家、艺术家提倡人文主义，肯定现实生活，相信人的智慧和力量。文艺复兴对欧洲音乐有着巨大的影响。文艺复兴时期，音乐虽然和宗教依旧有着紧密联系，但明显有世俗化的倾向和特点，两者相互依存。这从文艺复兴时期的尼德兰乐派、宗教改革与反宗教改革音乐、意大利的牧歌和法国的尚松等发展中都可以寻找到痕迹。

1. 尼德兰乐派

尼德兰（the Netherlands），指莱茵河、马斯河、斯海尔德河下游及北海沿岸一带地势低洼的地区，相当于今天的荷兰、比利时、卢森堡和法国东北部的一部分，是世界上第一个进行资产阶级革命的国家。15 世纪，作为欧洲最先进的国家，其文化发展程度非常高，产生一个非常重要的音乐学派——尼德兰乐派。尼德兰乐派将教会音乐和世俗音乐都发展到很高的水准，主要的代表人物为纪尧姆·杜费（Guillaume Dufay, 1400—1474）、约翰内斯·奥克冈（Johannes Ockeghem, 1410—1497, 奥克冈）、约斯堪·德·普雷（Josguin Des Prez, 1440—1521）和奥拉多·迪·拉絮斯（Orlande de Lassus, 1532—1594）。杜费的作品中，三声部写作手法被运用得最多，其晚年所写的作品复调更为复杂，对弥撒的发展产生很大的影响；奥克冈进一步发展了复调音乐，十分注重复调的写作技巧；普雷是奥克冈的学生，他在前人的基础上，极大地丰富了作品的篇幅和深度，对歌谣、经文歌和弥撒都有一定的贡献；拉絮斯是尼德兰乐派晚期的代表人物，他一生创作了 2 000 余首作品，包括弥撒、经文歌、牧歌、尚松等教会音乐和世俗音乐体裁，其作品大胆、活泼、强烈，具有很强的人文主义气息。

2. 宗教改革与反宗教改革音乐

16 世纪，欧洲教会进行一场重要的改革，新教的改革也使教会音乐发生变化。

（1）德国宗教改革的音乐。1517 年，德国维滕堡大学神学教授马丁·路德（Martin Luther, 1483—1546）将论纲檄文张贴在维滕贝格诸圣堂的大门上，标志着宗教改革运动的开始。在音乐方面，德国宗教改革的主要成果为会众赞美诗，即众赞歌（chorale）。众赞歌歌词主要为德文旧诗或德文译制的拉丁诗歌等，旋律由起初的单声部分节歌逐步发展为多声部，复调音乐不明显并出现换词歌（contrafactum）。换词歌一般是指一首作品保留原来的旋律不断填入新词，如用宗教歌词取代世俗歌曲中的歌词，或用世俗的歌词取代宗教歌词。

（2）罗马天主教反宗教改革的音乐。1545—1563 年，罗马天主教在特伦托举行

一系列会议，除了重申天主教的教义，还审议教会音乐，公布音乐准则，确保教会音乐的纯洁性和复调音乐歌词的清晰、易懂。在罗马天主教反宗教改革运动期间，最有代表性的作曲家是焦瓦尼·皮耶路易吉·达·帕莱斯特里那（Giovanni Pierluigi Da Palestrina，1525—1594）。他创作的作品包含弥撒、经文歌、宗教牧歌等宗教音乐。他是一位高产作曲家，其作品在保守的教会音乐基础上，将复调音乐几乎发展到极致。

（3）威尼斯乐派。威尼斯是意大利在16世纪几乎可以与罗马比肩的城市，既是欧洲重要的通商口岸，又是一个重要的音乐文化中心，以圣马可大教堂辐射整个威尼斯地区。16世纪20年代，阿德里安·维拉尔特（Adrian Willaert，1490—1562）出任圣马可大教堂乐长，他将尼德兰乐派的复调音乐结合威尼斯本土特点，奠定威尼斯乐派的基础。其后，他的学生裘瑟夫·扎利诺（Gioseffo Zarlino，1517—1590）进一步发展音乐理论；他的学生安德烈亚·加布里埃利（Andrea Gabrieli，1533—1585）、安德烈亚的侄子乔万尼·加布里埃利（Giovanni Gabrieli，1557—1612）在维拉尔特的基础上发展双合唱的形式，即复合唱风格（polychoral style），以分开的合唱队的交替轮唱同合唱的特殊手法营造出恢宏的效果和气势。

3. 世俗音乐的发展

（1）意大利牧歌。在宗教改革和反宗教改革的碰撞之外，世俗音乐在文艺复兴的土壤上蓬勃发展，受"文艺复兴之父"弗兰齐斯科·彼特拉克（Francesco Petrarca，1304—1374）的影响，在文艺复兴的发源地意大利孕育出了非常重要的世俗音乐体裁——牧歌（madrigal）。牧歌是一种通谱体复调歌曲，多单段，旋律自由富于变化，歌词艺术水准较高。主要的代表人物有科斯坦佐·费斯塔（Costanzo Festa，1480—1545）、尼古拉·维森蒂诺（Nicola Vicentino，1511—1576）、贾切斯·德·威尔特（Giaches De Wert，1535—1596）等。牧歌在不同的发展时期，各个作曲家的风格不一。但为了创作与诗歌相匹配的复调音乐，他们把牧歌推往高超技巧方向发展，反映强烈的人文主义精神。

（2）法国尚松。16世纪20年代，在法国出现具有浓厚的民族特色、词曲都为"法式"风格的歌曲体裁——尚松（chanson）。尚松的题材包容性很强，既有活泼的戏剧，又有日常生活或悲伤动人的爱情故事等。尚松一般按照音节谱曲，有明显的重音，节奏轻快活泼，多为四声部。主要的代表人物有克劳丹·德·赛尔米西（Claudin de Sermisy，1490—1562）、克莱芒·雅内坎（Clément Jannequin，1485—1558），赛尔米西擅于抒情风格的尚松，雅内坎在抒情尚松的基础上还加入描绘性的风格。

三、交响乐

文艺复兴时期可以说是西方音乐发展的一个重要的阶段，它既对此前的音乐做了继承发展，又对西方古典音乐产生深远的影响，尤其是巴洛克时期的音乐。器乐从声乐作品的依从"角色"完成"华丽的转身"，器乐作品得到长足的发展，甚至超过声乐曲的

地位，产生"最早期的交响音乐"，三重奏鸣曲、古组曲、协奏曲、独奏协奏曲等体裁得到空前的发展。而真正将器乐曲发展到高峰的，是音乐进入古典主义时期后，以海顿、沃夫冈·阿马德乌斯·莫扎特（Wolfgang Amadeus Mozart，1756—1791，莫扎特）、路德维希·冯·贝多芬（Ludwig Van Beethoven，1770—1827，贝多芬）为代表的音乐家，他们确定交响乐队的编制、形式、风格。交响曲（symphony）是一种音乐体裁，结构宏大、内容深邃、技法复杂、层次丰富、对比鲜明，一般分为 4 个乐章。第一乐章通常为奏鸣曲式，速度较快，主题严肃紧张；第二乐章为抒情的变奏曲式，速度较慢，旋律优美；第三乐章为复三部曲式，节奏明快、优雅，一般是小步舞曲或谐谑曲；第四乐章为回旋曲式、回旋奏鸣曲式或奏鸣曲式，快板或急板，常常描绘欢愉庆祝类的题材内容。起初，交响乐队的乐器种类、编制规模还不确定，18 世纪下半叶交响管弦乐队编制基本定型，19 世纪上半叶已发展到现如今的乐器、乐队编制和相关职能。

（一）管弦乐队的乐器

交响管弦乐队（orchestra）的乐器通常根据发音原理、音色特点分为 4 类：木管乐器、铜管乐器、弦乐器、打击乐器。

1. 木管乐器

木管乐器（woodwinds）主要指笛类和簧管类乐器，主要包括长笛、双簧管、单簧管和巴松管。

（1）长笛（flute）。长笛属于笛类乐器，横吹，是木管组的高音乐器。最早的长笛为木制，后来为扩大其在交响乐队的音响效果，现多为金属材质，C 调乐器，音域为 3 个八度左右（b—c^4），音色清亮、优雅，常见的同类乐器还有短笛（piccolo）。

（2）双簧管（oboe）。双簧管同为木管高音乐器，木制双簧类乐器，通过 2 个芦苇制簧片发声，C 调乐器，音域为 2 个半八度左右（b—f^3），音色有"鼻音"的特点，常见的派生乐器为英国管（English horn）。

（3）单簧管（clarinet）。单簧管，乌木材质，俗称"黑管"，是木管组中的中音乐器，$^\flat$B 调乐器，音域为 4 个八度左右（e—c^4），由单个芦苇制簧片振动发声，音色温和圆润，常见的同类乐器为 A 调单簧管（clarinet in A）和低音单簧管（bass clarinet）。

（4）巴松管（bassoon）。巴松管是木管组体型较大的木制低音乐器，又被称为"大管"，F 调乐器，音域为 3 个八度左右（$^\flat$B—d^2），音色低沉，多用于伴奏的低音，也是由两片芦苇制簧片振动发声，常见的同类乐器为低音巴松管（contrabassoon）。

2. 铜管乐器

铜管乐器（brass）主要指唇振号类乐器，主要包括小号、圆号、长号和大号。

（1）小号（trumpet）。小号为铜管乐器的高音乐器，金属材质，降 B 大调乐器，音域为 2 个半八度左右（$^\sharp$f—c^3），音色嘹亮，穿透力强，常见的派生乐器为短号（cornet）。

（2）圆号（horn）。圆号又被称为"法国号"，为铜管乐器的中音乐器，金属材质，通常为 F 调或降 B 大调，音域为 4 个八度左右（$^{\#}F^1$—a^2），音色柔和饱满，是木管五重奏中唯一的铜管乐器，可以在木管乐器和铜管乐器中作为一个音色融合的纽带。

（3）长号（trombone）。长号是铜管乐器中的低音乐器，金属材质，通常为降 B 大调或 C 大调，音域为 2 个半八度（$^{\flat}E$—b^1），音色庄重、有力度，常见的派生乐器为低音长号（bass trombone）。

（4）大号（tuba）。大号是铜管乐器中音域最低的乐器，金属材质，常见为降 B 大调或 C 大调，此外还有降 E 大调和 F 大调乐器，基础音域通常为 D^1—f^1，音色低沉浑厚，主要担任和声的最低声部，少有独奏片段。

3. 弦乐器

弦乐器（strings）主要由提琴类乐器组成，是管弦乐队最早定型应用的乐器，乐队中其演奏者的比例较大，音色优美细腻，可以分为拉弦乐器（如小提琴、中提琴、大提琴和低音提琴）和拨弦乐器（如竖琴）。

（1）小提琴（violin）。小提琴是弦乐器中的高音乐器，体型最小，有 4 根琴弦，音域为 4 个八度左右（g—a^5）。演奏者既可以用各种弓法演奏，也可以用手指弹拨。小提琴的音色清澈华丽，为弦乐器中重要的旋律声部。

（2）中提琴（viola）。中提琴是弦乐器中的中音乐器，体型比小提琴的略大，4 根琴弦，音域比小提琴更低，为 3 个八度左右（c—f^3），演奏方法和小提琴基本相同，音色相对小提琴更温和柔软。

（3）大提琴（cello）。大提琴是弦乐器中的低音乐器，体型比中提琴的大，4 根琴弦，音域比中提琴低八度，为 4 个八度左右（c—e^3），音色偏低厚、扎实，可以演奏抒情的独奏片段，也可以作为和声的低音声部。

（4）低音提琴（contrabass）。低音提琴是弦乐器中的最低音乐器，体型最大，4 根琴弦，音域为 3 个八度左右（E^1 或 C^1—a^1），音色浑雄、有张力，为乐队的低音声部。

（5）竖琴（harp）。竖琴是一种古老的拨弦乐器，多为木制，三角形，体型较大，有 47 根琴弦，7 个踏板，音域为 6 个八度左右（C^1—g^4），音色晶莹空灵。

4. 打击乐器

打击乐器（percussion）主要是指通过敲打、摩擦发声的乐器，没有音高的打击乐器主要包括小鼓、大鼓、铃鼓、钹、锣等；有音高的打击乐器主要包括定音鼓、木琴、钢片琴、管钟等。

（1）小鼓（snare drum）。小鼓又被称为小军鼓，鼓腔中空，鼓底面缚有沙袋（多根螺旋状金属细丝），两面有鼓皮，由两根鼓棒敲击，通常演奏滚奏等。

（2）大鼓（bass drum）。大鼓又被称为大军鼓，体型较大，声音低沉浑厚，演奏力度通常较强。

（3）铃鼓（tambourine）。铃鼓的体型较小，鼓框有很多小铃铛。当敲击或摇动时，铃铛随之发声。

（4）钹（cymbals）。钹由 2 片圆形铜片组成，演奏时由两手各持 1 片，互相撞击发声。

（5）锣（gong）。锣为东方传入西方的乐器，铜质大圆盘形，用鼓槌敲击发声。

（6）定音鼓（timpani）。定音鼓通常使用 5 个鼓，每个鼓音高不同，每个鼓有踏板，可以通过踩踏调节鼓皮松紧，发出不同音高，轮奏较多。

（7）木琴（xylophone）。木琴由一组音高不同、长度不同的木条组成，组成方式类似钢琴的键盘，通过鼓槌敲击发声，音色柔和、颗粒感强。

（8）钢片琴（celesta）。钢片琴的音组形式、演奏形式和木琴类似，琴面材质为金属制，声音清脆、明亮，有魔幻色彩。

（9）管钟（chimes）。管钟又被称为排钟，由一排竖挂金属管组成，长短不一，音高不同，由锤敲击发声。

（二）管弦乐队的编制和职能

1. 管弦乐队的编制

管弦乐队根据演奏曲目的风格和需要在编制上有不同的安排和组合。一般而言，常见的乐队编制有小型（约 40 人）、中型（约 60 人）、大型（约 100 人）。小型乐队一般为单管编制，即管乐器每种只有 1 件；中型乐队为双管编制，即每个声部为 2 件乐器；大型乐队为三管编制，即每个声部有 3 件乐器。其他弦乐器、打击乐器的比例则根据音响平衡做出一定的调整。

2. 管弦乐队的指挥

管弦乐队指挥的职能主要分为两个部分，一个是演出前的组织排练，另一个是乐队演出现场的指挥。在演出前期，指挥充分利用自己对音乐的深刻理解力、在乐团的绝对的组织协调力，让每位演奏员全身心地按照指挥的意图表达，使多个声部的演奏成为一个整体，达到音响的平衡，把握作品的风格走向。在演出过程中，指挥要对作品的表现和一些无法定量的要求标准给予演奏员提示，并随着演出的突发状况和效果做出临场的反应和发挥。国际上比较知名的指挥家有赫伯特·冯·卡拉扬（Herbert von Karajan，1908—1989）、伦纳德·伯恩斯坦（Leonard Bernstein，1918—1990）、克劳迪奥·阿巴多（Claudio Abbado，1933—2014）、小泽征尔（Seiji Ozawa，1935— ）、丹尼尔·巴伦博伊姆（Daniel Barenboim，1942— ）等。中国比较知名的指挥家有陈传熙（1916—2012）、李德伦（1917—2001）、韩中杰（1920—2018）、尹升山（1925—2011）、曹鹏（1925— ）、郑小瑛（1929— ）等。

在近代，管弦乐队的指挥地位被放大了。而追溯到古典音乐发展的开始，作曲家始终是音乐发展的根本和基础。为了让读者更好地感受古典音乐的魅力，更深层次地了解古典音乐不同发展时期的历史脉络、作曲家及其作品，本书筛选 30 余位不同时期的具有代表性的古典音乐家，带大家一起领略多姿多彩的欧洲古典音乐文化。

第二讲　巴洛克时期

我们对欧洲古典音乐的了解往往从巴洛克时期的音乐开始。这个时期的音乐不但极大地提升器乐曲的地位，而且其风格与之前任何时期相比都显得非常特别，同时为推动古典音乐的发展奠定非常重要的基础。约1600—1750年，这个总被人津津乐道的音乐时期在西方音乐史上被称作巴洛克时期。和我们对任何历史时期的划分一样，对这个时期的划分也是相对的。实际上，在文艺复兴后期就已经出现巴洛克音乐的一些特征，而这些特征在1730年后就逐渐发生变化，在1750年后的古典主义时期只有为数不多的影子。划分巴洛克时期主要是为了便于我们对其进行研究、学习，并感受这个时期音乐内在风格的独有魅力。

"巴洛克"一词在18世纪的音乐评论中往往略带贬义。关于其名称来源，有一种说法被大多数学者认可，即巴洛克的法文baroque被认为来源于葡萄牙文barroco，词语原意为形状不一的珍珠；也有些史书记载，巴洛克一词先在18世纪被建筑学使用，人们用它来比拟当时建筑上的一些奇异的、不同以往的风格，略带嘲讽含义。但是，美国音乐学家克劳德·维克多·帕利斯卡（Claude Victor Palisca，1921—2001）认为，巴洛克与文艺复兴、印象主义等词汇不同，巴洛克这个词在音乐上的使用要早于其他艺术种类的。

1733年，让-菲利普·拉莫（Jean-Philippe Rameau，1683—1764）的歌剧《伊波利特与阿里西埃》在首演时被一位佚名音乐评论家评论为"巴洛克音乐"。他认为这个作品音乐嘈杂，旋律不同往常，其转调、节拍等技法运用过于随心所欲。1746年，法国哲学家诺埃尔-安托万·普吕什（Noël-Antoine Pluche）在评论一位小提琴家的演奏时使用"巴洛克"这个词来形容、嘲讽。他认为这种演奏的目的是单纯地炫技、彰显不同，"对他来说就如同潜入海底去费力寻找一些形状不规则的珍珠，而钻石在地面上便可以找到"。他继而推论，将当时的法国和意大利流行的两种音乐进行命名。一种被命名为"歌唱性音乐"（musique chantante），旋律规矩自然，听上去不怪；另一种被命名为"巴洛克音乐"（musique baroque），即充满新奇、大胆、快速和喧闹的音乐。1768年，法国思想家和文学家让-雅克·卢梭（Jean-Jacques Rousseau，1712—1778）在其撰写的《音乐辞典》中对巴洛克音乐的定义是存贬义。他认为这种音乐"和声混乱，充满转调与不协和音，旋律刺耳不自然，音调难唱，节拍僵硬"。1839年，瑞士著名的文化艺术史学家杰克伯·布克哈特（Jacob Burckhardt，1818—1897）开始用"巴洛克风格"一词来形容文艺复兴时期之后的新的造型艺术。1888年，瑞士美术史家、美学家海因里希·沃尔夫林（Heinrich Wolfflin，1864—1945）在其著作《文艺复兴与巴洛克》中首次为巴洛克这个词正名，用其特指1600—1750年这一历史时期的艺术风格。

20世纪后，人们对巴洛克艺术有了进一步认知。1915年，沃尔夫林在他的著作《艺术史原则》中对文艺复兴风格与巴洛克风格做了论述和区分。1919年，德国音乐学家科特·萨克斯（Curt Sachs，1881—1959）在其著作《巴洛克时期的音乐》中，第一次以沃尔夫林关于巴洛克艺术的理论为基础，将巴洛克用于音乐研究的领域。虽然一些学者批判他把音乐与造型艺术做类比太过呆板，不够全面、客观和严谨，但自20世纪50年代，人们开始使用"巴洛克"这个词特指音乐史上的一个独特的时期，尤其在1947年美国音乐学家曼弗雷德·布科夫泽（Manfred Bukofzer）的著作《巴洛克时代的音乐》，人们才在真正意义上使用"巴洛克"这一专有词汇进行表述。

巴洛克音乐与同时期的造型艺术的特征有着一定相似度和关联性，这符合一个时期内人们的审美和对艺术的理解。巴洛克时期的艺术宏伟壮丽、激情澎湃、充满生命力，更关注通过细节和修饰来充分表达情感和戏剧性的对比冲突。如果溯其根源，16世纪的人文主义思潮也许是巴洛克风格最强大的推动作用力之一。人们对研究和复兴古代艺术辉煌的期许，直接作用于新的风格和体裁的产生。

巴洛克时期的音乐一般可以分为3个阶段，分别为早期、中期和晚期。1600—1640年是早期，为巴洛克风格形成的初期。这种风格可以追溯到晚期文艺复兴的意大利音乐。当时作曲家们竭力从16世纪文艺复兴旧的体裁和对位法中解放出来，寻求、创新一些不同于以往的体裁、技法和表现手段。1640—1690年是中期，为巴洛克风格的定型期。在潜移默化中，作曲家们逐渐达成一种共识，运用一种相似的音乐语言，巴洛克的各种体裁、形式都变得更加典型，这种风格也开始逐渐传遍欧洲各地。1690—1750年是晚期，为巴洛克风格的鼎盛时期。这个阶段的音乐创作在前2个时期的基础上进一步发展、完善，以安东尼奥·卢奇奥·维瓦尔第（Antonio Lucio Vivaldi，1678—1741，维瓦尔第）、格奥尔格·弗里德瑞奇·亨德尔（Georg Friedrich Handel，1685—1759，亨德尔）、约翰·塞巴斯蒂安·巴赫（Johann Sebastian Bach，1685—1750，巴赫）等为代表的音乐大师将一个多世纪的巴洛克音乐推向顶峰。

一、维瓦尔第

维瓦尔第，意大利作曲家、小提琴演奏家。维尔瓦第是圣马可堂圣乐团一位重要的小提琴师之子，自幼随父亲学琴，接受音乐和神职的双重教育。1703年，维尔瓦第就任神父，但不久之后，他因病而辞去"望弥撒"之职，在仁爱孤儿院（慈善性质的寄宿学校）教授小提琴，举办个人独奏音乐会，从此完全投身音乐。1705年，维瓦尔第出版了《三重奏奏鸣曲集》（Op. 1）。1713年，他创作了他的第一部歌剧《奥托尼在维拉》（Ottone in Villa）。维瓦尔第留着一头红发，人们也称他为"红发神父"，人们经常冠以他们喜爱的艺术家这类称呼。1703—1740年，维瓦尔第在威尼斯任歌剧团经理，在达姆施塔特伯爵府任职等，先后在威尼斯仁爱孤儿院担任指挥、作曲家、教师、音乐总监。因其间维瓦尔第与一位女歌手有染，维尔瓦第的作品被禁演。去世后维尔瓦第被葬于贫民墓地。

18 世纪的特点是人们渴望新音乐。该时期的作品创作周期和演出周期都很短暂，能出现在两三个演出季以上的作品十分少见。维瓦尔第不断为仁爱孤儿院举办的每个音乐节提供新的清唱剧和协奏曲。正是在这样的大环境影响下，18 世纪的作曲家们创作的作品数量巨大，出品速度惊人。据传，维瓦尔第创作一首协奏曲的速度比抄谱员誊抄的速度还要快。在创作歌剧《提托·曼利奥》（*Tito Manlio*）时，他只用 5 天时间，保持着当时最快的创作纪录。同时代的音乐家所创作的作品大多为某一盛会或某一演奏演唱团体而作，维瓦尔第的作品也不例外。维尔瓦第应约创作了 49 部歌剧，大多是为威尼斯、佛罗伦萨、费拉拉、维罗纳、罗马、维也纳等城市而作。他在仁爱孤儿院所创作的清唱剧和教堂音乐，基本上都是以手抄本的形式被保存下来。在他所作的协奏曲（礼拜常用体裁）中，有相当一部分的作品为仁爱孤儿院而作，出版的作品大多题献给外国的庇护人。现存 500 余部各类协奏曲、90 首独奏和三重奏鸣曲、49 部歌剧及许多清唱剧、康塔塔和经文歌。

维瓦尔第的器乐曲，特别是协奏曲，旋律清新、节奏强劲、绚丽多彩、抒情动人、形式明晰，独奏和管弦乐队协同的交响性、色彩性表现高超的技艺，一直以来深得人们喜爱。维瓦尔第有将近三分之二的协奏曲均由 1 件乐器与管弦乐队协奏。其中，相当一部分协奏曲为小提琴和管弦乐队创作，也有一些协奏曲为大提琴、长笛、大管等乐器而作。在其双小提琴的协奏曲作品中，通常 2 个声部的比例是相同的，产生 2 个高声部二重奏的织体。在仁爱孤儿院时期，他最常用的乐队配器是 20～25 件弦乐器，由管风琴或羽管键琴演奏通奏低音（bass continuo，通奏低音为巴洛克音乐的重要特征之一）。此外，他在一部分协奏曲里还会使用长笛、双簧管、巴松管、圆号等管乐器，其中任何一件乐器都有可能用作独奏乐器或被用于重奏。维瓦尔第的作品对乐队的规模与编制没有定量的标准要求，其规模完全取决于庆典、仪式等的规模要求和能实际找到的演奏员。维瓦尔第的协奏曲一般为 3 个乐章：快板乐章，用原调或近关系调的慢乐章，以及较第一乐章更短、更活泼的快板乐章。这 3 个乐章虽然呈现比较早的赋格风格，但从织体上看，已经是主调音乐而不是对位音乐，但仍会保留对位的手法，重点放在 2 个外声部中。维尔瓦第最有代表性的作品有小提琴协奏曲《四季》（Op. 19，No. 1—No. 4）等。

（一）《四季》

维瓦尔第最具有代表性的作品《四季》实际上是其《12 首小提琴协奏曲》（Op. 19）中的前 4 首。作品创作于 1725 年，每首协奏曲前都附有对该首作品做解释的十四行诗歌，音乐与诗歌相对，诗歌的原作者和首演情况已经无从考证。《四季》分为《春》（No. 1）、《夏》（No. 2）、《秋》（No. 3）、《冬》（No. 4），作品以标题音乐的形象，通过通奏低音、旋律、节奏、和声等技法的娴熟运用，使听众随之联想到相应的情境。

《春》，E 大调，共有 3 个乐章。第一乐章为快板，E 大调，6 次合奏中插入 5 次主奏的复奏形式。开始的合奏为"春天来了"，由 AB 两个动机组成，第一次主奏是"鸟之歌"，第一、第二小提琴以主奏形态形成"鸟鸣"的三声部；第二次合奏是"鸟儿喜迎春天"，第二次主奏为"泉水在风中静谧流淌"；第三次合奏为主奏的发展，第三次

主奏是"天空阴暗，春雷滚动蕴含着春的气息"，其中的低音合奏是模仿雷声，主奏小提琴的旋律代表闪电；第四次主奏表现的是"雷电过后，鸟儿又开始歌唱"，合奏与独奏以三重奏的形式将"鸟之歌"表现得淋漓尽致；第五次合奏后，短促的主奏又以B动机展开直至合奏结尾。第二乐章为广板，升c小调，主要表现的是"牧场上，风景宜人，牧羊人在牧羊犬旁熟睡"的情境。主奏小提琴旋律贯穿乐章始终，其代表形象为熟睡的牧羊人；另外2把小提琴以交叉的音型代表树叶的随风飘摇；中提琴的动机代表牧羊犬的叫吠声。第三乐章为田园舞曲，E大调，通过4次合奏中插入3次主奏的复奏形式，演绎"仙女伴着牧羊人优美的笛声起舞，散发着春的生机"。

《夏》，g小调，共有3个乐章。第一乐章为不是很快的快板，4次合奏中插入3次主奏的复奏形式。乐章开始的合奏主要突出"夏日太阳似火，人畜俱疲"的情境。第一次主奏比拟的是"杜鹃引声歌唱"。第二次合奏重复后，第二次主奏代表情境为"鸠鸟和金雀就着风声歌唱"。第三次合奏是以d小调展开的，表现"北风袭来"。第二乐章为慢板，主奏小提琴的旋律在短促的急板合奏的十六分音符戛然而止，描绘"伴着雷电、蚊蝇、犬吠声，人们疲惫不堪"。第三乐章为急板，5次合奏中插入4次主奏的复奏形式，乐章伊始的合奏就把人带到一种急迫的氛围中，仿佛"雷电、冰雹对庄稼的摧残让人们惶恐不已"。

《秋》，F大调，共有3个乐章。第一乐章为快板，F大调，5次合奏中插入4次主奏的复奏形式，以"人们喜迎丰收，载歌载舞"的景象为主题。第二次主奏描绘的是"人们狂欢的酣畅淋漓"的整体景象，合奏描绘的是"醉汉们"的形象。第四次合奏速度放缓、变慢，第四次主奏描绘着"人们在狂欢后睡去"。第二乐章为很慢的慢板，d小调，主要表现"人们醉后的沉睡""众人停止狂欢，喜悦后的宁静让人们安眠好梦"。第三乐章为快板，6次合奏中插入5次主奏。以"狩猎"开始，预示着猎人带着猎枪、猎犬打猎，第一、第二次主奏模仿"狩猎号角"，第三次主奏模仿"奔逃的野兽"，接续的合奏描绘的是"枪声和猎犬"，第五次主奏以三十二分音符快速音群组表现了"四散奔逃的野兽"，合奏表现"野兽力竭，被狩捕猎杀"。

《冬》，f小调，共有3个乐章。第一乐章为不是很快的快板，4次合奏间插入3次主奏，乐章曲首标注合奏为"冰雪中的战栗"，第一次主奏为"恐怖的风"；第二次合奏标注为"寒冷使人不停跺脚、暖身"；第二次主奏为"风"，在第三次合奏发展后，第三次主奏寓为"冻得合不拢的牙齿"。第二乐章为广板，描绘的是"炉火旁的安逸岁月，静待来年雨水滋润万物"。第三乐章为快板，从"冰上行走"到"小心前行，谨防摔倒"，再到"步伐凌乱不慎滑倒""冰上疾走""出现裂痕，冰面碎裂"，描绘一整组连续的动作画面。乐章在转向广板后，阐述着"南风吹春"，以小提琴快速音群表现"冷暖风流交织的声音"，最后，以"这就是冬天带来的喜悦"为结尾结束全篇。

维尔瓦第用这一体裁而写的作品的成功，显示其对音响效果非凡的敏锐力、控制力、创造力。著名的《四季》协奏曲只是其中的一个例子。

（二）《g小调大协奏曲》

维瓦尔第在作品《g小调大协奏曲》（Op. 3，No. 2）中对第一乐章快板的处理手法

在这首协奏曲的第二乐章中再现，主奏部分由 2 把小提琴和 1 把大提琴构成展开。乐章以利都奈罗（ritornello，为一种微小的反复）开始，共有 3 个动机组，最后的一个动机组是第二个动机组的转位对位，独奏段大多为华彩内容，以第二个独奏段的第三十八小节展开全奏动机。虽然该作品有 4 次主要的全奏，但只有第三次运用不相干的 d 小调。维瓦尔第的快板乐章结构的布局并不寻常，且不断出新。他的乐思信手拈来、曲式结构层次分明、和声清朗明晰、织体变化复杂、节奏刚劲有力，并可以很好地掌控独奏与全奏间的戏剧性处理。

（三）《小提琴协奏曲》

1728 年，维瓦尔第出版《基萨拉琴》曲集，《小提琴协奏曲》（Op.9，No.2，广板乐章）就是其中的一首。其中，广板乐章很多地方都已经体现早期古典主义风格的特征，如多次的不完全终止、颤音、三连音等，配器比较舒缓轻盈，只有大提琴、通奏低音、独奏小提琴。维瓦尔第是最早将协奏曲的慢乐章、快板乐章视为同等重要的作曲家，他的慢乐章旋律优美、抒情如歌，犹如一首柔板的歌剧咏叹调。他的音乐，特别是辛孚尼亚（Sinfornia），充分地证明维瓦尔第可以被称为古典交响乐的先驱。曼海姆乐派所谓最早创立明确的主调音乐织体、主题、小步舞曲的末乐章形式等风格特点其实都可以在维瓦尔第的音乐中一一对应。

维瓦尔第的器乐作品对 18 世纪中、晚期的影响非常深远，包括亨德尔、巴赫。巴赫至少改编了维瓦尔第的 10 部协奏曲，其中，6 部为羽管键琴曲、3 首为管风琴曲、1 首原为 4 把小提琴而作，后改为羽管键琴和弦乐队曲。在巴赫创作的许多协奏曲中，在总的布局、细节等方面都可以感受到巴赫受维瓦尔第的影响。

二、亨德尔

亨德尔，巴洛克时期非常重要的英籍德国作曲家、管风琴演奏家。亨德尔生于德国东部的哈勒，他小时候便表现出非凡的音乐天赋和兴趣。他的父亲是位外科医生，不赞同亨德尔专业学习音乐，希望亨德尔将来可以成为一名律师。一次，亨德尔一家去拜访魏森费尔斯公爵，当时仅有 7 岁的亨德尔以管风琴独奏使在场的人震惊不已。在公爵的大力推动下，亨德尔的父亲才准许亨德尔跟随管风琴家弗雷德瑞希·威廉·察豪学习音乐。在察豪的悉心培养下，亨德尔系统地学习了和声对位等作曲理论，以及键盘和小提琴的演奏。1702 年，亨德尔秉承父亲的遗愿考入哈雷大学法学院。入学不久后，亨德尔与加尔文教堂签订了年约，担任管风琴师，并在一所学院教授音乐课程。自此，亨德尔逐渐专心于音乐。次年，亨德尔来到汉堡，在歌剧院乐队里演奏小提琴和羽管键琴，同时自己学习作曲。在汉堡期间，他开始音乐创作，并与歌剧创作结下不解之缘，共产出 3 部歌剧及一些器乐作品。1704 年，他完成《圣约翰耶稣受难曲》。1705 年，他创作了第一部歌剧《阿尔米拉》，同年还创作了歌剧《尼禄》。这 2 部歌剧均取得不错的社

会反响，亨德尔也开始专心从事作曲。

1706 年，亨德尔来到意大利，并在那里生活了 4 年。其间，他前往佛罗伦萨、威尼斯、罗马、那不勒斯等地。亨德尔结识了当时很多重要的意大利作曲家，如亚历山德罗·斯卡拉蒂（Alessandro Scarlatti，1660—1725）、阿尔坎杰罗·科雷利（Arcangelo Corelli，1653—1713）、维瓦尔第等，了解他们作品的同时，也学习歌剧、清唱剧、协奏曲等创作技法，并在这期间产出大量的作品，包括 100 余首世俗康塔塔、清唱剧《我主耶稣基督的复活》、3 首经文歌等。1709 年，其歌剧《阿格丽皮娜》在威尼斯成功首演，随后更在复活节前后连续上演了 27 场。

1710 年 6 月，亨德尔接受英国的邀请，担任汉诺威选帝侯的乐长。在上任前，他利用假期在伦敦住了 8 个月。其间，他受安妮女王（Anne of Great Britain，Anne Stuart，1665—1714，1702—1714 在位）的接待，为女王的歌剧院创作了《里纳尔多》（Rinaldo，HWV7）。1711 年 2 月 24 日，歌剧《里纳尔多》在伦敦首演，这是亨德尔在伦敦创作的歌剧中最成功的一部，演出阵容强大（其中还有 3 位阉人歌手）。这部歌剧的音乐也并非完全为新作，而是借鉴了其之前的一些作品的乐思、内容和素材，这也是亨德尔一种创作的方法。亨德尔在世期间，这部作品在伦敦有 50 余场的演出记录，至今仍有上演，是一部经久不衰的保留作品。1712 年，亨德尔获准再度访问伦敦。在那里他结识一些英国作曲家，创作了几部意大利歌剧。1713 年 4 月，英国和法国在荷兰的乌德勒支签订《乌德勒支和约》，为表示庆祝，安妮女王委托亨德尔创作《感恩赞美诗》《安妮女王生日颂歌》等作品。1714 年，女王去世，汉诺威选帝侯继承王位，成为乔治一世·路易（Georg I Louis，1698—1727，1714—1727 在位）。其间，亨德尔非常受宠，并成为王室的音乐教师。此后，亨德尔在伦敦长期定居下来。

1718—1719 年，在国王的支持下，一个意大利歌剧团在伦敦成立，被取名为"皇家音乐协会"，亨德尔被选定为音乐指导。亨德尔热衷于意大利歌剧的创作，他积极挖掘相关人才，搜罗了英国最好的歌手和乐手，还亲自去德累斯顿（Dresden，德国东部仅次于首都柏林的第二大城市）等地招兵买马，吸纳一部分意大利歌手。该歌剧团从 1720 年经营至 1728 年。亨德尔因人而定，根据歌剧团的歌手们各自不同的特点，创作了许多优秀的歌剧作品，如 1723—1725 年创作和上演的一部分正歌剧——《朱利奥·恺撒》（Giulio Cesare，又名《恺撒大帝》）、《罗德琳达》（Rodelinda）等。1726 年，亨德尔正式加入英国国籍，成为英国公民。不久，乔治一世去世。亨德尔作为皇家教堂作曲家为乔治二世·奥古斯特（Georg Ⅱ August，1727—1760 年）在西敏寺大教堂的加冕创作 4 首大型的圣歌，经常被用于后来的英王加冕仪式。1732—1751 年，亨德尔创作了大量的歌剧、清唱剧作品，如歌剧作品《奥兰多》（1733）、《塞尔斯》（1738）、《戴达米亚》（1741）等，清唱剧《以斯帖》（1732）、《亚历山大的盛宴》（1736）、《扫罗》（1738）、《以色列人在埃及》（1739）、《弥赛亚》（1741）、《耶弗他》（1751）等。1759 年 4 月 14 日，亨德尔因病于家中逝世，遗体被安葬于西敏寺大教堂的南耳堂。

亨德尔的音乐风格主要是基于意大利风格，也含有一些德国、英国、法国等风格元素。亨德尔的作品结构气魄宏大，线条简洁宽放。亨德尔善于通过主调和声风格、简单关系的手法营造壮丽辉煌的效果。亨德尔一生的创作大部分以歌剧（有 40 余部）为主，

主要题材为历史、神话、浪漫爱情故事等代表作品。这些作品在与其同时期的作曲家的作品中属于佼佼者。同时，亨德尔最优秀的创作主要是清唱剧，英语清唱剧由他首创。此外，亨德尔也有一些优秀的器乐代表作品，如《水上音乐》（Water Music，1715）和《皇家焰火音乐》（Royal Fireworks Music，1749）。

（一）《水上音乐》

《水上音乐》是亨德尔为伦敦王室而作的。在泰晤士河上举办庆祝游行是王室喜爱的传统项目，亨德尔先后于1715年、1717年和1736年参加3次，他受命创作并指挥《水上音乐》组曲。这部作品在当时编制宏大，由50件乐器组成的管弦乐队演奏，取得非常好的效果。这部作品的原稿已丢失，现存版本为卡尔·弗朗兹·弗里德里希·克里桑德（Karl Franz Friedrich Chrysander，1826—1901，克里桑德）修订的版本，全曲共有20首，分为3套组曲，为F大调第一组曲（HWV348）、D大调第二组曲（HWV349）、G大调第三组曲（HWV350）。而后，英国曼彻斯特的哈莱乐队（Halle Orchestra）的指挥、作曲家赫伯特·汉密尔顿·哈蒂（Herbert Hamilton Harty，1852—1924，哈蒂）精编了一个6首作品的版本：第一首为快板（allegro），是克里桑德版本的第三首；第二首为抒情曲（air），是克里桑德的第四首，中段部分选用克里桑德的第二十首科洛舞曲的一部分；第三首为布列舞曲（bouree），是克瑞桑德尔版本的第七首；第四首为号笛舞曲（hornpipe），是克里桑德的第八首，有区别的是哈蒂加入木管声部；第五首为行板（andante），是克里桑德版本第三首中的行板部分，增加小号声部；第六首为坚定的快板（allegro deciso），是哈蒂以木管声部、弦乐声部、圆号声部、小号声部合奏形式创编的，乐曲的中间部分是谐谑曲的形式风格。

（二）《皇家焰火音乐》

《皇家焰火音乐》是亨德尔授命为庆祝《爱克斯·拉夏贝尔条约》签立而创作的，是与《水上音乐》同类型的作品，也是亨德尔晚期的代表作品。1749年4月21日，这部作品在伦敦格林公园（Green Park）举行庆祝焰火活动中首演。这部作品配器编制庞大，管乐部分共有24把双簧管、12把低音管、9把圆号、9把小号。在哈蒂改编的版本里共有4首作品，第一首《序曲》（Overture），D大调，作品庄严、大气，管乐与弦乐相互衔接、作答，结束段气氛热烈华丽；第二首《西西里舞曲》（Alla Siciliana），D大调，这部作品曾以《和平》为题，曲风清新；第三首《布列舞曲》（Bouree），F大调，是法国舞曲风格，快速、活泼，给人印象深刻，尤其是反复的弦乐进行和定音鼓声部；第四首是《小步舞曲》（Minuet），D大调，曲风豪放。除此之外，还有塞菲特（Serffet）6首版本，第一首《序曲》（Overture）、第二首《布列舞曲》（Bouree）、第三首《西西里舞曲》（Alla Siciliana）、第四首《欢庆曲》（La Rejouissance）、第五首《小步舞曲Ⅰ》（Minuet Ⅰ）、第六首《小步舞曲Ⅱ》（Minuet Ⅱ）。

亨德尔为西方音乐留下大量传世经典之作，他不仅在生前影响整个欧洲，而且在他

离世后依旧对西方音乐发展有着相当重要的影响。他的音乐经久不衰，技法超前，对18世纪中叶及以后出现的新风格有着很大的推动作用。与同时期的巴赫相比，两人在世时，显然亨德尔在欧洲音乐界更有威望。当时巴赫曾想去拜会亨德尔，但未能见面。从作品上看，巴赫更重视对位、复调，亨德尔更强调旋律和声、主调。无论怎样，两个同时代的他们对整个西方音乐的发展影响深远。

三、巴赫

巴赫，出生在德国中北部图林根地区庞大的巴赫家族。这一家族在16—19世纪，前后7代人中产生相当多的知名音乐家。据记载，巴赫的祖先维特（Veit Bach,? —1577）是一位善于演奏琉特琴的面包师。他的很多后代都非常具有音乐天赋和才能，在教会、宫廷等出任各种音乐职位。巴赫的祖父克利斯托夫·巴赫（Christoph Bach,1613—1661）曾任埃尔福特市和阿恩施塔特宫廷的乐师；巴赫的父亲约翰·阿姆布罗修斯·巴赫（Johann Ambrosius Bach, 1645—1695）曾是爱森纳赫市的乐正和宫廷小号手；巴赫的堂叔约翰·迈克尔·巴赫（Johann Michael Bach, 1648—1694）擅长管风琴音乐、众赞歌、康塔塔等，还会制作乐器；巴赫的另一位堂叔约翰·克里斯托夫·巴赫（Johann Christoph Bach, J. C. 巴赫, 1642—1703）是巴赫家族中非常重要的音乐家，曾任爱森纳赫宫廷小教堂的管风琴师和羽管键琴师等。

巴赫相较同时期的其他音乐家，其在世时并不算出名。1703—1708年，巴赫先后在阿恩施塔特和米尔豪森担任管风琴师；1708—1717年，在魏玛公爵府圣乐团先后就任宫廷管风琴师和乐队首席；1717—1723年，在克滕的一位亲王宫中任乐正；1723—1750年，在圣托马斯学校指挥并在莱比锡任乐正，这在路德教派（新教）地区是一个重要的职位。巴赫是一位勤奋的音乐家，他创作了大量优质的作品。

巴赫在学习音乐的过程中有这样一个习惯，他通过誊写或改编其他作曲家的总谱来学习他们的音乐。通过这样的学习积累，他对法国、德国、意大利等一些杰出、有特点的作曲家风格十分熟悉，并汲取他们的优点和手法。巴赫的音乐发展受多方面影响，一是其家族的氛围和技艺传承，二是其刻苦、认真地积累学习他人的先进做法，三是其所处时代的社会环境，四是他本人对艺术的功能及音乐家尽职尽责的虔诚的宗教态度，五是他天生对音乐的感悟和理解的天赋。

巴赫几乎运用了当时所有的音乐类型进行创作，而这些作品主要根据其所任职的要求和环境影响而产生。例如，他在阿恩施塔特、米尔豪森和魏玛任职时，主要负责演奏管风琴，因此，他在这期间的作品大多为管风琴曲，尤其是他在魏玛公爵府聘职期间。由于公爵非常热衷意大利音乐，巴赫为了迎合公爵的口味，开始用心研究、吸收维瓦尔第、科雷利等意大利作曲家的风格和技法，创作了不少具有代表性的管风琴作品，包括《18首众赞歌前奏曲》《管风琴小曲集》，以及各种前奏曲、幻想曲、托卡塔与赋格等。在魏玛，巴赫结识了德国作曲家泰勒曼（他是巴赫第二个儿子的教父），这也对其音乐风格产生一定的影响。科滕的利奥波德亲王喜欢音乐，并会演奏一些乐器，广纳人才。

1718—1723 年，巴赫在利奥波德亲王的乐队任指挥。因为亲王特别喜欢世俗音乐，所以巴赫在这个时期的创作基本与教会音乐无关，创作的作品主要是服务于教学、家庭、宫廷娱乐，作品类型主要集中在钢琴曲、器乐重奏曲等世俗器乐曲上。他创作了《平均律钢琴曲集》第一卷、《无伴奏小提琴奏鸣曲》、《勃兰登堡协奏曲》等大量经典的传世之作。1723 年，巴赫举家搬迁至莱比锡，他的康塔塔及其他教会音乐大多是在这个时期创作的。他在莱比锡负责 4 个教堂的音乐工作，还要给托马斯学校的学生上课、提供训练，以便于为教班唱诗班补充人员和服务。此外，他还负责为莱比锡市政府的仪式庆典等提供相应的作品。巴赫现存的康塔塔有 200 余首，其中一半以上是在这个时期创作的，其中最有特色的是部分运用了众赞歌曲调的康塔塔，包括《基督躺在死亡的枷锁中》《我们的上帝是坚固的堡垒》等。在这个时期，巴赫创作的两部受难曲——《约翰受难曲》（St John Passion，BWV245，于 1722—1723 年创作，1724 年首演）；《马太受难曲》（Matthaus-Passion / St. Matthew Passion，BWV244）于 1727 年首演，1729 年、1736 年修改，均打破了宗教仪式音乐的固有格局，具有强烈的戏剧性，充分体现巴赫作品中深邃的人道主义精神。英国作曲家、音乐教育家、音乐学家查尔斯·休伯特·哈斯廷斯·帕里（Charles Hubert Hastings Parry，1848—1918）认为《马太受难曲》是"现存宗教音乐的顶峰"，也有人认为这部作品是在瓦格纳《尼伯龙根指环》之前最伟大的戏剧作品。

巴赫的《勃兰登堡协奏曲》（Brandenburg Concertos，BWV1046—1051，又名《勃兰登伯格协奏曲》）、《平均律钢琴曲集》（The Welltempered Clavier）、《哥德堡变奏曲》（Goldberg Variations，BWV988）、《赋格的艺术》等作品在其器乐曲作品中都占有非常重要的地位。

（一）《勃兰登堡协奏曲》

1721 年，巴赫整理了他自认为最好的 6 首协奏曲，题献给勃兰登堡的总督克里斯蒂安·路德维希侯爵，这便是著名的 6 首《勃兰登堡协奏曲》。这是几首交织着意大利与德国风格的作品。路德维希侯爵的宫廷位于普鲁士的首都柏林。巴赫的初衷是打算在柏林寻求一份工作，向这位未来可能的雇主展现其在大协奏曲方面的技巧。这几首作品充分展现巴赫华丽、高超的复调手法，活泼、宏伟的动人旋律。可以说，巴赫的这几首作品是把当时已过时的大协奏曲体裁推向顶峰。

大协奏曲是以一组独奏乐器和整个乐队相作用的协奏曲，通常分为 3 个乐章。通常情况下，乐队在第一乐章会先演奏一个主题。这个主题会在之后的展开中反复再现，独奏小组（一般为两三把小提琴及通奏低音）与乐队一起演奏，随后，独奏组会以更强的技巧性表现自己的段落。这 6 首作品的规模较大，每首乐器组合各不相同。例如，第一首协奏曲运用一个木管乐器组，第二首协奏曲用了小提琴、双簧管、竖笛、高音小号，第三首协奏曲仅使用弦乐，第五首协奏曲的独奏组包括羽管键琴、小提琴、长笛。

《勃兰登堡协奏曲第一号》（Brandenburg Concerto，No.1，BWV1046）是 6 首《勃兰登堡协奏曲》中的第一首，F 大调，大协奏曲，共有 4 个乐章。乐器编制有 2 把圆

号，3 支双簧管，第一、第二小提琴，中提琴，通奏低音。第一乐章，快板，独奏群与乐队无明显对抗作用，由开始的叠句的反复再现构成；第二乐章，慢板，以圆号声部展开，高音声部小提琴有时游离于第一提琴之外单独展开，通过极具抒情风格的双簧管的旋律移至高音声部小提琴，再移至低音乐器，调性逐次五度下移，在双簧管、高音声部小提琴、低音乐器间形成精美别致的赋格，最后以双簧管华丽的演奏结束乐章；第三乐章，快板，吉格舞曲风格，在这个乐章的高音声部中，小提琴的旋律华丽突出，整个乐章围绕高音声部的小提琴展开；第四乐章，小步舞曲，乐章以 1 个优雅的小步舞曲通过回旋曲的方式同三声中部交替出现，即小步舞曲—第一个三重奏（含 2 支双簧管、1 支低音管）—小步舞曲—波拉卡—小步舞曲—第二个三重奏（2 支圆号、1 支双簧管）—小步舞曲。除第一首协奏曲外，其他几首作品他都采用了快—慢—快的三乐章结构、三和弦的主题、持续有力的节奏等形式，这些都借鉴了意大利协奏曲的风格特点，同时他又赋予这些作品自己独特的风格，加强独奏和乐队的主题结合。

《勃兰登堡协奏曲第二号》（*Brandenburg Concerto*，*No. 2*，BWV1047），F 大调，共有 3 个乐章。第一乐章为快板，在低音有力的基础上，乐章主题节奏感较强，主奏小提琴主题旋律突出，双簧管、竖笛、小号依次递进，多次转调，很有特点；第二乐章为行板，由小提琴—双簧管—竖笛、小提琴—双簧管—竖笛—双簧管依次以卡农的方式进行，意味深远；第三乐章为非常快的快板，主题略有谐谑的风格，以小号—双簧管—小提琴—竖笛—小号为顺序用赋格的方式转调、应答，这一乐章是巴赫惯用的赋格与奏鸣曲的混合形态，协奏只负责伴奏，不负责主题。

《勃兰登堡协奏曲第五号》（*Brandenburg Concerto*，*No. 5*，BWV1050），D 大调，乐曲以大段的华彩段的处理手法扩展形式，继而发展为返始形式的赋格。这首作品主要突出大键琴声部，也是 6 首《勃兰登堡协奏曲》中比较受人们欢迎的一首，共有 3 个乐章。第一乐章为快板，全奏开头气势恢宏，随着小提琴、长笛、大键琴互相作用展开各种不同的乐思，最终用华彩乐段突出大键琴的主导地位；第二乐章是长笛、小提琴、大键琴的三重奏，充分展现巴赫控制织体的高超技巧；第三乐章为快板，三段体，第一、第三部分为赋格风格，第二部分已经带有古典音乐时期发展部的风格。

这几首都是在弦乐和通奏低音的衬托下运用独奏乐器的不同结合的大协奏曲。第三首和第六勃兰登堡协奏曲中无独奏乐器，均为"全奏"协奏曲（ripieno concerto）。从这组乐曲中可以体会到巴赫通过精湛的对位技术所给予复调音乐的无限光彩、魅力，体现巴赫对音乐超凡的感悟能力与杰出的作曲能力。

（二）《平均律钢琴曲集》

《平均律钢琴曲集》是巴赫最重要的键盘作品，共 2 卷，每卷各有 24 首前奏曲与赋格，24 个大小调各 1 首，共 48 首。巴赫的《平均律钢琴曲集》第一卷创作于其在科滕时期，《平均律钢琴曲集》第二卷创作于其在莱比锡时期。平均律是西方音乐的一种律法，是指将 1 个八度的音程区间平均分为 12 个半音，巴赫是最早将其运用到 24 个大小调式的音乐家。这些作品是巴赫创作的教学曲目的一部分。除教学目的外，这些创作还

向世人展示通过运用十二平均律可以在任何一个调上进行随意转调。这部作品是从 C 大调展开的，根据 24 个大小调的调性发展、排列以前奏曲与赋格的形式进行，每个单独的乐曲在主题上并没有直接的联系，更多的是从调性和思想内核进行整合，两卷的调式排列发展规律是以半音接续大小调排列的，如从 C 大调—升 C 大调—升 c 小调—D 大调—d 小调—降 E 大调—降 e 小调—E 大调—e 小调—F 大调等，以此类推，区别于一般的关系大小调的排列。在两卷作品中，有很多极有特色的作品，如第一卷第三首，BWV848，升 C 大调，前奏曲部分给人以温暖、如沐阳光的感觉，赋格部分以三声部展开，具有加伏特舞曲（gavotte）的风格；第六首，BWV851，d 小调，前奏曲部分以 14 小节分成两部分，结束前出现的半音阶似的经过句是以减和弦分解分散组成的，很有特色，为后世的一些作曲家风格手法提供思路，三声部的赋格部分被称为最复杂的赋格之一；第十八首，BWV863，升 g 小调，前奏曲部分为三声部的创意曲（invention），四声部的赋格是第一卷中情绪最饱满、最丰富的单元；第二卷第四首，BWV873，升 c 小调，前奏曲部分为抒情的三重奏风格，赋格部分为三声部活泼、快速的吉格舞曲（gigue）风格；第十六首，BWV884，g 小调，前奏曲部分为四声部极慢的慢板，赋格部分同为四声部，结构严谨细致，主题与对位旋律在八段关系的基础上，还可以转换为十度、十二度的二重对位；第二十首，BWV889，a 小调，前奏曲为整卷中最为重要的一首，有创意曲的痕迹，组织结构类似舞曲风格的二段体，三声部的赋格部分主题力量饱满，与快速的对位旋律组成紧张、压迫的氛围结构，与前奏曲形成鲜明的对比。这两卷作品是西方音乐史中一个宝贵的艺术财富，音乐技巧超凡绝伦、思想内涵丰富深刻，汉斯·吉多·冯·彪罗（Hans Guido Von Bulow）赞誉作品为"钢琴家的《旧约圣经》"。

（三）《哥德堡变奏曲》

《哥德堡变奏曲》原名为《各种变调的咏叹调》（*Ariamit Verschiedenen Vearanderungen*），是 1742 年巴赫以《古钢琴练习曲级》第四卷为标题出版的。这首作品是他应俄国驻德雷斯顿大使的邀约而创作的，是巴赫非常有代表性的键盘作品。这部作品据说为音乐史上规模最大、结构最恢宏的变奏曲，该作品为两层大键琴而作。由于当时记谱法并没有现在乐谱标注的那么详细准确，现在不同的演奏版本都不一致。例如，1955 年，古尔德在录制《哥德堡变奏曲》时，演奏全曲用了 38 分钟；1998 年，图雷克用时为 91 分钟；我国知名钢琴演奏家郎朗曾用时 95 分钟演奏完全曲。

这首作品的主题是以巴赫 1725 年为安娜·玛格达琳娜写的一首旋律优美的萨拉班德舞曲曲调展开，随后进行 30 个变奏，以卡农的方式表达，从第一齐声卡农开始依次到第九个卡农，第十个变奏为四声部的赋格，在这中间不断夹杂创意曲、托卡塔、咏叹调等。两层键盘相互交替，以第十六个变奏为中心点，速度前后分成了两半，形成极其精巧的结构，如同一首组曲，宫廷风格十足，对乐师具有很高的技巧演奏要求。这部作品共有 32 段，第一段为萨拉班德舞曲主题，最后一段在经过变奏后又再现主题，不过此时再现的主题通过前面 30 段的变奏发展后，织体、内容等变得更加复杂。乐曲的每一段变奏都经过精心的设计、处理，每段变奏的衔接均极具特色，变奏的发展更是风格

独特，如第二段变奏三声部，上两个声部对主题有暗喻，低声部跟随基本旋律发展；第二段、第三段、第六段、第九段、第十五段、第十八段、第二十四段、第二十七段等都运用卡农的手法，有的为二度卡农，有的为四度卡农、七度卡农等；第八段、第十一段、第十七段、第二十二段等运用活泼的托卡塔风格；还借用西西里舞曲、法国序曲、意大利和德国民歌的风格。

巴赫在莱比锡生活的后期，其生活、创作发生新的转变。1729 年，他就职于莱比锡大学，时常指挥演奏自己的作品，包括一些世俗康塔塔等。由此，他在世俗音乐方面有了很大的突破，争取到更大的空间。1733 年，巴赫创作了《b 小调弥撒》中的《慈悲经》和《荣缠经》，并献给德雷斯顿的撒克森选帝侯，想以此获取宫廷作曲家的头衔。此外，巴赫还出版许多作品，培养很多学生，举办管风琴独奏音乐会，发明、改进新乐器等。在创作方面，他对文艺复兴时期的复调音乐更感兴趣，研究、抄写、改编一些对位风格的作品，将自己之前作品和巴洛克的复调音乐进行思考、总结。这都在他晚年的一些杰出作品中有着深刻的体现，如《哥德堡变奏曲》《音乐的奉献》《赋格的艺术》等。1742 年，他还创作了最后一首世俗康塔塔——《农民康塔塔》，民歌风的主题反映了巴赫自觉或不自觉地在作品中汲取了一些前古典主义时期音乐的倾向，在巴赫晚年，这种主调和声的音乐风格在欧洲开始流行。

1747 年，巴赫应腓德烈大帝的邀请，再度访问柏林皇家宫廷。腓德烈大帝要求巴赫按照他赐予的主题即兴创作卡农和赋格，巴赫出色地完成这个任务，一时震惊四座。回到莱比锡后，巴赫依旧沉浸在这个主题当中，他将其加以润色整理，冠以《音乐的奉献》的标题，送给腓德烈大帝。这部作品包括 2 首里切卡、1 首三重奏鸣曲及10 首卡农，全部以御赐主题为元素，充分展示巴赫炉火纯青的复调技巧。同年，巴赫还加入音乐科学协会。该协会汇聚了当时欧洲顶流的音乐家，如亨德尔、泰勒曼等，他计划通过加入协会提高自己的理论水平，并提交了作品——卡农变奏曲《来自高高的天上》。但不幸的是，他的身体健康状况急剧恶化。巴赫在 18 世纪 40 年代中期开始创作《赋格的艺术》，但遗憾的是，他还没有来得及将其修改完毕便于 1750 年 6 月 28 日与世长辞。他的遗体葬于托马斯教堂。作为最伟大的赋格作曲家，巴赫在《赋格的艺术》中对巴洛克时期已经发展到顶峰的赋格曲进行最后的总结。这也是赋格写作的一部最为重要的教科书。《赋格的艺术》由 15 首赋格组成，以一个简单的主题为基础，充分探索赋格写作的各种可能性。巴赫死后，他的儿子埃曼纽埃尔整理、出版整部作品，在结尾加入巴赫的管风琴众赞歌《走向主的神坛》。

18 世纪末，欧洲音乐发生很大的变化，古典主义音乐风格逐渐兴起，直到 19 世纪，人们再次推崇巴赫的作品。1802 年，第一本重要的巴赫传记出版。1829 年，德国浪漫主义作曲家门德尔松在柏林重新指挥上演了《马太受难曲》，人们感受了巴赫逝世后一直未曾上演的杰作，开始重新认识巴赫音乐的价值，认可巴赫在音乐史上的重要地位。纵观巴赫的音乐作品，可以发现，虽然巴赫一生从未离开德国，但他的作品广泛吸收了 18 世纪初流行于欧洲各国的音乐风格，并将其发展到一定的高度。他的作品无论是数量还是质量都让人称赞，其成就应该可以被视为巴洛克时期音乐的一个辉煌壮丽的终止。这也为后来西方音乐的发展打下坚实的基础，提供有力的支撑。

第三讲　古典主义时期

在西方音乐史中，古典主义时期一般是指巴洛克时期和浪漫主义时期之间的这一段时期，即巴赫逝世（1750）至贝多芬逝世（1827）的这个时期的音乐。古典主义时期主要分为前古典时期（pre-classical）和维也纳古典时期（Viennese classical）。前古典时期又被称为后巴洛克时期，主要是指18世纪20年代至18世纪末这一期间的歌剧改革发展和器乐作品形式发展的历史节点；维也纳古典时期又被称为古典主义高峰时期，具体指18世纪末至19世纪初，以海顿、莫扎特、贝多芬为代表的古典时期成熟时期。古典主义时期是西方音乐史发展的一个最重要的阶段和高潮。

在前古典主义时期，西方音乐的发展主要是在歌剧和器乐两个方面。在歌剧方面，歌剧从诞生至18世纪初前后经历100年左右的发展历程，逐渐形成意大利歌剧、法国歌剧2种不同风格的歌剧形式。其中，尤其是意大利正歌剧（opera seria）逐渐走向浮夸造作的极端，题材没有变化，但内容、结构、角色配备等完全程式化，对阉人歌手（castrato）极其推崇，作品甚至因为某位歌手的好恶而随意改动，作曲家也要为之写作大量炫耀技巧的咏叹调，完全沦为了贵族社交的装饰品。面对这种情况，德国作曲家克里斯托弗·威利巴尔德·冯·格鲁克（Christoph Willibald Von Gluck，1714—1787）提出改革主张，改革针对意大利正歌剧展开。他追求戏剧、音乐二者间平衡的合理性及保持歌剧艺术真实自然的风格，创作了《奥菲欧与尤丽狄茜》（*Oifeo ed Euridice*，1762）、《阿尔切斯特》（*Alceste*，1767）、《伊菲姬尼在奥利德》（*Iphigenie en Aulide*，1774）等作品。格鲁克的歌剧要求音乐简洁、质朴、自然而令人感动，音乐应更多地服从诗歌的表达，歌剧中的一切表现手段都不能脱离戏剧的整体需要；乐队各声部明确的记谱替代数字低音手法；乐队除加强序曲的表现力外，还加强场景、人物等伴奏；用宣叙调代替清宣叙调等。

在前古典时期歌剧发生巨大变革的同时，器乐方面也得到前所未有的发展变化。如果说巴洛克时期器乐主要服务于教会、宫廷，那么前古典时期器乐的受众群体又进一步扩大，更多的普通民众成为器乐的主要欣赏者和参与者，他们对不同种类的乐器独奏、合奏音乐越来越喜欢。在新兴艺术时尚的作用下，新建的民众音乐厅举行各种音乐会，歌剧中的法国序曲（overture）、意大利序曲（sinfonia）等作为器乐曲合奏进入音乐厅，器乐也随之更多地流向民间，被民众所推崇、学习；此外，乐器制造业得到发展，特别是钢琴（piano）的出现。18世纪末，叶羽管键琴（harpsichord）、楔槌古钢琴（clavichord）都逐渐被钢琴所替代。在这种大前提和大环境下，越来越多的作曲家开始尝试运用乐器和体裁进行新风格的音乐作品创作，新的主调音乐风格出现在这个时期的奏鸣曲等室内乐曲、协奏曲、交响曲中，器乐的体裁也随之发展成熟。

在音乐术语中，奏鸣曲和奏鸣曲式虽然仅有一字之差，却是两个不同的概念。前者是指18世纪形成的奏鸣曲（sonata）体裁，由多个乐章组成，乐章间存在调性、速度、情绪等方面的对比，同时相互间又有着内在的逻辑关系和联系；奏鸣曲式（sonata form）是指奏鸣曲中所用的结构曲式，第一乐章运用时被称作奏鸣曲式快板，其他乐章也可以使用奏鸣曲式或其他曲式。在交响曲、协奏曲、四重奏等器乐形式中，所采用的乐章结构曲式和奏鸣曲基本类似。

18世纪中后期，德国、意大利、奥地利等国的作曲家为器乐体裁、奏鸣曲式结构的成熟等方面做出非常多的贡献。新时期的作曲家渴望为群体数量更为庞大的民众创作作品，主要通过独奏奏鸣曲、协奏曲、交响曲等方面的体裁、形式抒发他们的个人情感。在独奏奏鸣曲发展方面，卡尔·菲利普·埃马努埃尔·巴赫（Carl Philipp Emanuel Bach，1714—1788，C. P. E. 巴赫）就是这个时期的代表，也是"北德意志乐派"（Nordeutsche schule）风格的代表。C. P. E. 巴赫是巴赫的第三子，也是巴赫儿子中最有名的一位，在24岁时便名震柏林。1738—1769年，C. P. E. 巴赫在普鲁士腓特烈大帝的宫廷里任羽管键琴师，音乐史上也称其为"柏林巴赫"。C. P. E. 巴赫作品的情感表达浓烈直接，力度变化复杂。他还与德国"狂飙突进运动"（Sturm und Drang）的几位诗人来往甚密，因此，他的作品风格也受到相应的影响。C. P. E. 巴赫共有300多首古钢琴作品，包括幻想曲、变奏曲、赋格等；还有200余首奏鸣曲。他本人虽然更喜欢古钢琴的音色，但其后期的键盘作品大多是为新式钢琴而创作的。C. P. E. 巴赫的奏鸣曲通常为三乐章结构，三个乐章以快、慢、快的形式排列，首尾乐章一般为两段体结构。其中，第二部分带有重复性段落，具备奏鸣曲式的外部特征。第二乐章运用通体作曲法（durchkomponiert），增加奏鸣曲抒情、幻想、戏剧性等元素，奏鸣曲式主题间对比增强。三个乐章间运用远关系调并置。C. P. E. 巴赫著有理论性著作《试论键盘乐器的正确演奏法》，共2册，分别于1753年和1762年出版。书中阐述了键盘装饰音等演奏技巧、音乐处理和情感表达方式。

在协奏曲方面，独奏协奏曲得到相当程度的发展。实际上，协奏曲在巴洛克时期已是非常重要的器乐体裁，其形式基本已经定型，但前古典时期的协奏曲相对于肃穆的巴洛克协奏曲更华丽、典雅、细腻。在这一时期，在协奏曲方面比较有代表性成就的作曲家是巴赫的另一个儿子——约翰·克里斯蒂安·巴赫（Johann Christian Bach，1735—1782，J. C. 巴赫）。J. C. 巴赫于1754年赴意大利学习作曲，1760年出任米兰大教堂乐师，1762年移居英国，因此，音乐史上也称其为"伦敦巴赫"。他在意大利歌剧、宗教性声乐作品等方面有着一定的成就，同时，他还有键盘奏鸣曲、交响曲、序曲等作品。他共创作40余首独奏协奏曲、15首管弦乐协奏曲。他的协奏曲已经显示鲜明的新风格趋向。例如，Op. 7第五首、第六首，Op. 13第二首等协奏曲结构明确为3个乐章。虽然第一乐章仍有着巴洛克时期的回归曲式（ritornello form）结构的形态，但整体的曲式结构已经预示奏鸣曲式的核心，即主题在调性与材料之间的对比并置及变化统一。第三乐章偶尔也使用回归曲式，但都为舞曲性的回旋曲（allegro rondo）。第二乐章运用小步舞曲（minuet）。除此之外，J. C. 巴赫非常重视乐器改革（主要是钢琴）和普及推广，是第一位使用新式钢琴举行公开演出的音乐家。J. C. 巴赫的协奏曲风格华丽、旋律流

畅。他在作品中还会加入民间歌曲元素。他的协奏曲、奏鸣曲等风格、技法对莫扎特有着很大影响。

在交响曲方面，乐队合奏形式可以追溯到巴洛克时期的协奏曲和组曲。18世纪，交响曲这一概念才逐渐成形，体现管弦乐器合奏音色的层次和变化。交响曲体裁的形成是以意大利歌剧序曲快—慢—快的3个段落结构模式为基础原型，发展为管弦乐曲形式。前古典时期管弦乐队的乐器配置、种类和数量与巴洛克时期的相差无几，但管乐已经是前古典时期乐队必不可少的乐器，一般有双簧管、长笛、巴松管、圆号、小号等。弦乐组包括小提琴、中提琴、大提琴、低音提琴，为交响曲乐思主要声部乐器。乐队对羽管键琴演奏通奏低音的要求逐渐被取消。到曼海姆乐派乐队演奏时，已经出现最早的指挥，一般由首席小提琴（仍在乐队中演奏）担任，乐队的其他成员需要根据指挥的动作要求进行合奏。18世纪中期，德国曼海姆（Mannheim）的选帝侯宫廷拥有一个极负盛名的管弦乐队。乐队中有当时大名鼎鼎的约翰·文策尔·安东·斯塔米茨（Johann Wenzel Stamitz Anton，1717—1757）、伊格纳茨·霍尔茨鲍尔（Ignaz Holzbauer，1711—1783）、弗朗兹·克萨韦尔·里赫特（Franz Xaver Richter，1709—1789）、克里斯蒂安·卡纳比希（Christian Cannabich，1731—1798）、卡尔·斯塔米茨（Karl Stamitz，1745—1801）、安东·斯塔米茨（Anton Stamitz，1754—1809）等。从曼海姆乐派的作品看出，主调音乐风格已完全确立，高音声部的线条突出、清澈；羽管键琴演奏者的核心指挥作用被首席小提琴所代替，通奏低音也被编入乐队的声部；乐队编制逐渐成形，乐队表现力丰富，力度控制能力增强，幅度增大。约翰·斯塔米茨创作了50余部交响曲，相当一部分交响曲采用4个乐章的结构，即在结束乐章前加入1个小步舞曲的乐章，如Op. 5（No. 2，D大调）、Op. 8（No. 1，D大调）等都由快板（急板）—行板—小步舞曲—更快速的终章4个不同性质、速度的乐章组成，已经具有古典交响曲套曲结构布局的形态。此外，维也纳的作曲家如格奥尔格·克里斯托弗·瓦根塞尔（Georg Christoph Wagenseil，1715—1777，瓦根塞尔）、卡尔·狄特斯·冯·迪特斯多夫（Carl Ditters Von Dittersdorf，1739—1799，迪特斯多夫）等，也加入早期交响曲探索和创作。瓦根塞尔创作的交响曲仍为三乐章结构，但主题间对比性增强，展开部的连接方式更丰富，终章会有偶数节拍的回旋曲（rondo）。迪特斯多夫创作的交响曲作品数量巨大。迪特斯多夫交响曲与海顿的基本在一个时期创作，迪特斯多夫与海顿都非常注重奏鸣曲式内部结构的合理性，主题、动机的对比性，作品都加入民间舞曲等风格元素。

在西方音乐史中，维也纳古典时期被称为"古典主义高峰"（high classical），指18世纪末至19世纪初，以海顿、莫扎特、贝多芬为代表，其在器乐、声乐等领域所形成的这一时期的音乐风格。维也纳古典时期在前古典时期音乐的一些新趋向的基础上，进一步在以主调风格为主导的总体特征上固定和发展，并将巴洛克风格完全转变。音乐的语言更简朴、随和，结构形式更明确、工整，戏剧化、冲突化进一步增强，体现形式与内涵的高度融合，形成西方古典音乐的程式范本，固定古典音乐的形态、结构、编制等。该时期形成的乐派被称为维也纳古典乐派。维也纳古典乐派与其他乐派一样，都是对一种地域性或风格性相同的音乐派别的概括性称呼，都形成独有的风格特点，出现一些独具个人魅力的代表人物。以海顿、莫扎特、贝多芬古典的维也纳为代表乐派之所以

能站在古典主义的高峰，还要从其历史进程、成长环境等外部影响和创作的内在联系加以分析。其中，最重要的一点是维也纳这座"音乐之都"给予他们创作生长、发芽、结果的滋润厚土。维也纳是奥地利哈布斯堡王朝（House of Habsburg，6 世纪至1918 年）的都城，也是欧洲各个国家和民族文化的交汇处和中心，更是欧洲的音乐中心。这里的音乐类型丰富。从王室到民众，人们对音乐都异常喜爱。这样的文化前提为三位音乐大师提供广阔的音乐空间和平台，他们取得的辉煌硕果对西方音乐的历史产生较深刻的影响和作用。

一、海顿

海顿，奥地利作曲家，在西方音乐史中，常被人称为"交响乐之父"。海顿之所以被称为"交响乐之父"，并非因为交响乐这种形式为海顿首创，而是因为海顿在真正意义上将交响曲体裁结构、乐队编制等确立，并将其高度发展为古典主义作品风格的模板。这一模板一直沿用至今。从海顿的作品可以看出 18 世纪中后期欧洲音乐风格的演变过程，如早期的华丽风格（galant style，也被称为加兰特风格）、中期的情感风格（sensitive style）、成熟期的维也纳古典风格（Viennese classical style）。更有部分音乐史学家认为从海顿的部分作品可以发现其有浪漫主义风格的导向趋势。

1732 年，海顿出生在奥地利东部靠近匈牙利的一个边境小镇罗劳（Rohrau）。他的父亲是一个马车匠，母亲是一个厨娘。6 岁起，海顿开始和叔父一起生活。海顿的叔父是海顿的音乐启蒙老师。8 岁时，海顿被选为维也纳圣斯蒂芬教堂（St. Stephen）唱诗班的歌童，在那里他接受歌唱、键盘乐器、小提琴等较多的实践训练。遗憾的是，1749 年，他由于倒嗓而离开唱诗班，只能通过演奏乐器、教学等零工、散工的方式赚钱营生。在这期间，他向意大利作曲家、声乐家尼古拉·安东尼奥·波尔波拉（Nicola Antonio Porpola，1686—1768）自荐并向其学习作曲。此外，海顿开始自学音乐理论。其中，对他影响最大的是奥地利作曲家、音乐理论家约翰·约瑟夫·富克斯（Johann Joseph Fux，1600—1741）的《艺术律梁》（Gradus ad Parnassum，1725）。通过不懈努力和对音乐创作的热爱，海顿逐渐摸索并创作一部分早期作品。1759 年，海顿迎来他人生的第一个转折点——就职于波希米亚莫尔津（Morzin）伯爵的乐队，创作了他的第一部交响曲，并结识了匈牙利贵族保罗·埃斯特哈齐（Esterhazy）亲王。这又为海顿的音乐生涯奠定基础。埃斯特哈齐亲王财雄势厚，热爱音乐，对各类艺术活动都慷慨支持。受埃斯特哈齐亲王的邀请，海顿于 1761 年受聘为亲王宫廷乐队的副乐长，由此为匈牙利埃斯特哈齐亲王兄弟（1762 年，尼古拉斯·埃斯特哈齐亲王承袭王位）服务了近 30 年。

1766 年，埃斯特哈齐亲王乐队长格雷戈尔·约瑟夫·沃纳（Gregor Joseph Werner，1693—1766）去世，海顿因此由副乐队长升为乐队长，负责为亲王创作音乐、指挥、训练、管理所有音乐人员。当时，埃斯特哈齐行宫特别豪华，共有 2 个音乐厅。乐队在海顿的调整下，由原来的 10 人扩编至 25 人左右，歌剧演员有 12 人左右。这些音乐家大

多为奥地利、意大利等地最优秀的音乐家，通过招聘组成。每周行宫都会上演 2 部歌剧、2 场音乐会。此外，亲王几乎每天在其私室举行室内乐演奏会，还特别喜欢加入重奏，主要演奏巴里东琴（baryton，一种大型维奥拉达甘巴 Viola da Gamba）。海顿也为巴里东琴创作了近 200 首作品。在这 30 年中，海顿的作品因其特有的创作环境和创作经历展现其独有的个人风格、演变轨迹。如在 1760—1770 年，他的作品结构、技法等带有新旧音乐时代风格交织、试验、探索的特点，交响曲受同期曼海姆乐派的影响，奏鸣曲式内部逻辑结构等方面尚未形成其风格和范式。1770—1780 年，他的作品风格受 C. P. E. 巴赫的影响，在和声处理、主题对比、复调对位、力度变化等都有了相当程度的改变。尤其是他这个时期作品的情感表现幅度明显增大，情感更深邃、复杂，交响曲《哀伤》（No. 26，1768）、《悼念》（No. 44，1771）、《告别》（No. 45，1772）、《D 大调交响曲》（No. 62，1780）、《太阳四重奏》（Op. 20，No. 1—6，1772）等都有明显的体现。海顿在埃斯特哈齐行宫一直居住至 1790 年尼古拉斯亲王去世。继位的亲王尼古拉二世对海顿的音乐态度明显区别于其父亲的，更多是以雇佣显赫的音乐家来彰显自己的地位和财富。海顿在亲王行宫的地位也随之形同虚设，随后迁居维也纳。1792—1802 年，海顿为尼古拉二世创作的主要作品是 6 部弥撒曲。海顿在早期与埃斯特哈齐亲王保罗签订的合同要求海顿不可以出售、赠送其创作的任何一首作品，所有作品的归属权只属于埃斯特哈齐亲王。这一约束持续了相当长的一段时间。直到 1770 年后，随着海顿声名鹊起，海顿接到欧洲各地的作品邀约，海顿才在巴黎、伦敦等地开始出版并演出他的作品。1781 年，海顿与年轻的莫扎特相识。他们互相敬重，相见恨晚，成了忘年交。莫扎特还在 1782—1785 年创作了 6 首弦乐四重奏作品题并献给海顿。同样海顿也受莫扎特的启发和影响，创作了不少作品，如 6 首弦乐四重奏（Op. 33，1781）、交响曲（No. 73，1781）、6 首"巴黎"交响曲（No. 82—87，1785—1786）、交响曲《牛津》（No. 92，1789）等。这些作品均可以体现海顿作为维也纳古典乐派的第一位大师所独具的风格。

1790—1809 年是海顿创作的最后一个时期，也是其声名达到顶点的时期。海顿离开埃斯特哈齐行宫廷后，潜心倾注于创作，其间 2 次参加伦敦的演出季（1791 年 1 月—1792 年 7 月、1794 年 2 月—1795 年 8 月），创作成果丰硕，取得很大的收益和影响。1791 年，海顿获牛津大学授予的博士称号，代表作品为 12 部"伦敦"交响曲。1797 年，海顿创作的作品《上帝保佑弗朗茨皇帝》被定为奥地利国歌（该部作品也被应用于德国国歌，名为《德意志之歌》）。海顿在晚年完成他最后的 2 部清唱剧——《创世纪》和《四季》，这些作品在维也纳一经上演即受到热烈的追捧。1809 年 5 月末，法国拿破仑军队占领维也纳，不久海顿逝世。

海顿在一生中创作了相当多的作品。虽然在他生前这些曲目没有被完整地登记，也出现很多借其名号的作品，但经过鉴定和后世的整理，仍有 104 首交响曲、84 首弦乐四重奏、56 首弦乐三重奏、52 首键盘奏鸣曲、31 首钢琴三重奏、13 首键盘协奏曲、18 部歌剧、12 首弥撒曲、10 部清唱剧和数量巨大的序曲、嬉游曲、小夜曲、巴里东三重奏、歌曲、咏叹调、康塔塔等作品存世。海顿的声乐作品《玛丽亚策尔弥撒曲》（1782）、清唱剧《托比亚斯归来》（1775）、清唱剧《创世纪》（1797—1798）、清唱剧

《四季》（1799—1801）等都取得相当高的成就。但他最重要、最有代表性的作品还是器乐作品，主要为交响曲和四重奏。他的交响曲可以被称为古典音乐的范式，支撑着古典主义的美学原则。

（一）《伦敦交响曲》

1790 年，尼古拉斯亲王去世后，海顿从埃斯特哈齐搬到维也纳。在维也纳，海顿结识非常推崇他的音乐家、小提琴家约翰·彼得·所罗门（Johann Peter Salomon，1745—1815，所罗门）。应所罗门的邀请，海顿先后创作了 12 首《伦敦交响曲》（*London Symphony*，No. 93—104）。海顿接受邀请后，准备得十分充分，尽可能全面地了解作品上演的场合、节庆要求、演奏家和歌唱家的特点等，尽量让自己创作的作品与演出气氛一致。1791—1792 年，海顿创作了 6 首交响曲。1793—1795 年，海顿又创作了 6 首作品。当时，所罗门的乐队共有 40 余人，弦乐部分由 16 把小提琴、4 把中提琴、3 把大提琴、4 把低音提琴组成。管乐为双管编制，分别有长笛、双簧管、低音管、圆号、小号等，并配有定音鼓。所罗门任乐队首席，海顿任指挥。当时，伦敦这个超级大都市的听众对音乐要求非常苛刻，海顿几乎倾尽心力于这 12 首作品当中，运用他几十年积累的经验和能力，配器无比绚烂，和声饱满更富有变化，气势磅礴。作品一经上演，即被伦敦的观众所认可，人们称其为"世上最伟大的作曲家"。此外，海顿的这 12 首作品也预示交响曲在其后定型为 4 个乐章的结构，确定第一乐章为快板，奏鸣曲式；第二乐章为行板、慢板等，常用奏鸣曲式或用主题与变奏形式；第三乐章为小步舞曲；第四乐章为快板或急板，常用回旋曲式或奏鸣曲式，或回旋奏鸣曲式。现筛选部分代表作品进行赏析。

1. 《第九十三号交响曲》

海顿的《第九十三号交响曲》（*Symphony No. 93*，1971）是 12 首伦敦交响曲的第一首，首演于 1792 年 2 月 17 日，D 大调，共 4 个乐章。第一乐章为 D 大调，序奏为慢板，以 d 小调属和弦结束此段，并以其为共同属和弦展开到 D 大调主部的快板部分。主部为奏鸣曲式，第一主题节奏旋律轻松活泼，第二主题和声发展得更为舒缓、柔和；发展部也分为两部分，一部分是由第二主题音型为基础材料，在 e 小调上进行复杂的调式发展，另一部分是对第二主题的深入发展。第二乐章为 G 大调，慢板，变奏曲形式，主题部分以低音乐器开始展开，分别加入低音弦乐、管乐。随后以此进行 3 段变奏，以三连音为基本音型节奏，突出主题。第三乐章为 D 大调，快板，小步舞曲，中段部分有一段特别明显、巧妙的对位，增添了许多趣味和色彩。第四乐章为 D 大调，急板，终曲，是海顿晚期作品最喜欢、最常用的二段体的奏鸣曲式。第一主题为二段体，在节奏明快、轻松的弦乐衬托下，双簧管和低音管演奏出第二主题，随后舍去发展部直接再现第一主题，再现部巧穿插、变化。第二主题以变调形式再现后发展至终止结束全曲。

2. 《第九十四号交响曲》(《惊愕交响曲》)

《第九十四号交响曲》(*Symphony No.94*, 1791), 又名《惊愕交响曲》(*The Surprise*)。该作品之所以称为《惊愕交响曲》, 是因为在第二乐章配有定音鼓齐奏的强合奏, 在英国用"惊愕"表示, 在德国称其为"击鼓"(*puakenschlag*), 1792 年 3 月 23 日首演于伦敦汉诺威广场音乐厅。有一种说法是, 当时的部分贵族欣赏音乐会总是打瞌睡, 作品进行到第二乐章突然间乐队使用最大的音量演奏, 爆发出强烈的音响, 如惊雷一般, 打盹的贵族猛然惊醒, 这种力度戏谑的强烈变化, 让人们称其为《惊愕交响曲》。实际上, 这也是海顿精明、细心地顾及伦敦音乐界的趣味和新奇体验, 慢乐章的弱拍突然猛然增量到 *ff* 更是为了有所创新、引人注意。这部作品为 G 大调, 共有 4 个乐章。第一乐章为 G 大调, 慢板, 序奏的部分以三度平行的弦乐和管乐应答交织进行展开。主部为快板, 奏鸣曲式, 第一主题织体、动机相对简单, 而第二主题的开始是由 4 小节无明显旋律的切分展开, 逐渐转化为无切分, 并以第一主题动机为核心推进发展部, 并在 D 大调上呈现主题旋律, 再进行 b 小调的转调, 再现主题。第二乐章为 C 大调, 行板, 以弱拍开始, 旋律部分 8 小节重复了 2 次。第二次重复时主和弦突然增强, 而后进行了 4 次变奏, 最后以乐队强合奏结束。第三乐章为 G 大调, 快板, 小步舞曲, 二段体结构, 乐章的后半部分非常巧妙、复杂, 既有对单纯动机的重复, 又有极有特点的和声对比。第四乐章为 G 大调, 快板, 终曲, 奏鸣曲式。乐章的第一主题为二段体, 节奏明快; 第二主题整体结构和形式大体与第一主题的类似, 发展部从 C 音齐奏逐渐回到 G 大调。最后, 在第一主题的不断转调中结束全曲。

3. 《第九十六号交响曲》(《奇迹交响曲》)

《第九十六号交响曲》(*Symphony No.96*, 1791), 又名《奇迹交响曲》(*The Miracle*), 首演于 1791 年 3 月 10 日。据传首演当天, 后排的观众为可以更清楚地看到闻名欧洲的作曲家兼演出指挥海顿, 纷纷拥至台前, 不料后排天花板的吊灯脱落。所幸因为人们挤到前面, 无一人受伤, 海顿随之喊出"奇迹", 因此命名此首作品为《奇迹交响曲》。但后经海顿本人证实, 并无此事, 不过, 仍然可以由此看出人们对海顿的崇拜和喜爱, 对其作品作以"神话"的解读和宣扬。也可以从侧面看出来, 海顿当时在伦敦所受到的追捧。这部作品共 4 个乐章, D 大调。第一乐章为 D 大调, 奏鸣曲式, 乐章由慢板开始引入, 进入主部后乐曲转为快板。第一主题在弦乐断奏的衬托下被第一小提琴轻快奏出, 第二主题运用了大量的半音阶。而后发展部分成 3 个部分, 分别对第一、第二主题进行深度变化、再现。第二乐章为 G 大调, 行板, 巧妙运用了三连音音型节奏, 并对其进行变化、变形。第三乐章为 D 大调, 快板, 小步舞曲, 共有 2 个部分, 其中双簧管为主奏旋律, 曲调优美, 是海顿所写木管旋律中较为出色的一个部分。第四乐章为 D 大调, 快板, 奏鸣曲式。第一主题为反复的二段体, 第二主题调性富有变化, 发展部在第一主题与第二主题的衔接较有特色, 以切分节奏音型配以下行旋律, 又将两个主题进行再现, 并在第一主题元素完结全曲。

4. 《第一百号交响曲》(《军队交响曲》)

《第一百号交响曲》(*Symphony No.100*,1793—1794),又名《军队交响曲》(*Military*),于1794年3月31日在伦敦的汉诺威广场音乐厅首演。这是海顿12部伦敦交响曲中的第八首。几年来海顿和他的音乐备受伦敦观众们的喜爱,他们了解海顿、崇拜海顿,演出当天这首作品再一次获得成功,应观众的热烈要求,第二乐章被演奏了2遍,而这个作品在此后的演出中,第二乐章重演成了惯例。《伦敦时报》报道这首作品演出时的盛况——观众被海顿的音乐所征服,他在伦敦上演的每部作品几乎都受到这样的欢迎,所受礼遇甚至超过亨德尔。在西方音乐史上,作品优秀者有不少,但在世时即能获得这么大成就和认可的却不多。巴赫的作品数量巨大,突出的代表作品也有很多,其作品成就更是奠定德奥音乐的基础,但他在世时一生并未得到很高的赞誉和认可,其声誉和成就是他逝世100年后才逐渐被人们所认可。因此,从海顿的成功可以看出,他总是可以了解观众所需,继而使用人们所需要或期待的音乐语言,使人们在听后可以与作品情感、内容产生共鸣。海顿创作这部作品时,欧洲正笼罩于战争的密雾浓云之中。1792年,法国向奥地利、普鲁士等国宣战。次年,欧洲部分国家组成反法同盟,向法国宣战。亢奋被硝烟激起,海顿将2次赴英途中所遇所感写进音乐,演出后有评论称这首作品将战争中士兵行进、枪声、爆炸声、呼喊声等融入和声和音响之中,巧妙地运用三角铁、钹、大鼓、小号等乐器的音色和特点,构思巧妙,高潮迭起,扣人心弦。这首作品一共4个乐章,G大调。第一乐章为G大调,奏鸣曲式,由慢板开始,后转调为g小调再逐渐引入主部,主部为快板。主部的第一主题以木管声部为主,由长笛和单簧管组成,而后以弦乐接续,转调后木管声部再现第一主题并发展至属调引出第二主题。第二主题以d小调属和弦开始,由第一小提琴和长笛两个声部承接,发展部转入降B大调,再次突出主题,将乐章推向高潮。第二乐章为C大调,快板,三段体结构,主题长度为8小节,由小提琴主奏、场地伴奏和双簧管主奏、单簧管伴奏的组合构成,并在中段转调为c小调,加入打击乐。再现部回到起始的C大调,以弦乐拨奏、双簧管、长笛、小提琴、打击乐、双簧管、圆号等乐器逐一接续,最后以合奏形式结束乐章。第三乐章为G大调,中板,小步舞曲。该乐章前后对比强烈,节奏轻快。第四乐章为G大调,急板,奏鸣曲式,终曲。第一主题的前半部分主要运用弦乐声部,后半部分是对主题的发展和加强,第二主题对第一主题进行了顺接,增加了装饰音,并再现第二乐章军乐式的打击乐节奏音型,通过强奏和强化,将全曲意境再次升华。

5. 《第一百零一号交响曲》(《时钟交响曲》)

《第一百零一号交响曲》(*Symphony No.101*,1794),首演于1794年3月3日,又名《时钟交响曲》(*The Clock*),这首作品明快、轻松,因在第二乐章中出现有规则类似时钟钟摆摆动的节奏型和音响而得名。这也是海顿非常有代表性的作品之一。这首作品共有4个乐章,D大调。第一乐章的序奏部分为慢板,d小调,进入急板转为D大调,奏鸣曲式,6/8拍,风格轻松、欢快,有舞曲的元素。第一主题影响着第二主题的发展,整体情绪波动不大,两个主题交错发展,接续是对第一主题的合奏和对第二主题

进行充分展开的发展部，最后是对第一主题和第二主题的再现，并将乐章情绪推向高潮。第二乐章为 G 大调，行板，变奏曲式，也是整部作品被冠以"时钟"标题的乐章段落。乐章由巴松管（大管）的持续断音、弦乐器的拨奏模拟时钟钟摆的音响，并引入小提琴的主题，展开变奏。第一变奏为 g 小调，变奏以十六分附点和三十二分音符的节奏展开；第二变奏为 G 大调，类似嬉游曲，由长笛、双簧管、巴松管和第一小提琴组成四重奏；第三变奏转调至降 E 大调，这时钟摆声主要由弦乐器呈现；第四变奏乐章又转回 G 大调，再现主题后，在十六分音符的催动下，情绪升温达到高潮。第三乐章为 D 大调，快板，小步舞曲 3/4 拍。这个乐章大致分为三部分，第一部分为主题部分，节奏欢快，富有活力，运用了海顿较为常用的八度关系的大跳，韵味十足；第二部分为长笛主奏的音阶式的主题，并辅以巴松管的低音伴奏，形成音色和音区跨度对比，加大了音乐色彩；第三部分是对第一部分的再现。第四乐章为 D 大调，快板，2/2 拍，奏鸣曲式，终曲。这个乐章具有一定的回旋曲的特点和风格，情绪热烈。第一主题为二段体，第二主题以第一主题动机为基础材料进行发展，主题在发展推进中出现的两个插段都很有特点，一个带有民歌特点，一个具有舞曲特色。最后，音乐在愉悦、欢快的气氛里终结。

6. 《第一百零四号交响曲》（《伦敦交响曲》）

《第一百零四号交响曲》（*Symphony No. 104*，1795），首演于 1795 年 4 月 13 日，是海顿伦敦交响曲的最后一首交响曲，又名《伦敦交响曲》，这个标题为 19 世纪后被人们所命名，与作品内容并无特殊关系。在这首作品中，通过不同动机的写作技巧，构思、布局巧妙，海顿有机地把调式变化、和声、旋律等结合在一起，给人以无穷的遐想和享受。这首作品共有 4 个乐章，D 大调。第一乐章作为交响曲的基础，是海顿赋予其古典奏鸣曲式所特有的结构，即第一乐章的开始部分几乎都含有一个慢板的引子序奏，12 首《伦敦交响曲》（不含《第九十五号交响曲》）基本都是如此，第一乐章以 d 小调的慢板序奏引入，犹如号角般嘹亮、有气势，给人以蓬勃、向上的感觉。引子进行 16 小节后在属音上半终止进入主部，主部为快板，D 大调，奏鸣曲式。第一主题和第二主题轻快、活泼，有很强的海顿式的明朗风格，随后 2 个主题交错发展、再现。第二乐章为 G 大调，行板，三段体结构，如同一首抒情的歌曲。第一部分主题旋律优美、抒情；第二部分进行转调，从降 B 大调转到 g 小调，给音乐增添暗淡的色彩；第三部分转回 G 大调，音乐又恢复到开始的情绪，并逐渐发展热烈。第三乐章为 D 大调，快板，小步舞曲，有一定的民间舞曲的特点风格。乐章开始的主题力度饱满、坚实，让人联想到代表男性的舞蹈，小节中第三拍上的重音与民间舞蹈中跺脚的节拍所吻合。随后，音乐变化得更加富有表情、轻柔，像是女性优雅、舒展的舞姿。最后一部分是对第一部分的再现。第四乐章为 D 大调，奏鸣曲式、终曲。呈示部的主题取自一首民歌，旋律活泼、跳跃，热情洋溢，真挚纯朴。配器运用大提琴和圆号以主音持续低音模仿风笛的音响。副部的主题相对主部主题形成对比，更为抒情。再现部对主题进一步发展、推动。整个乐章始终带有民间歌舞的热烈、兴奋的场面韵味，并在欢乐、喜庆的情感里结束全曲。

（二）《第四十五号交响曲》（《告别交响曲》）

《第四十五号交响曲》（*Symphone No.45*，1772），又名《告别交响曲》（*Abschieds*）。这个标题还有一个流传很广的小故事，当时海顿在埃斯特哈齐亲王乐队任乐长，埃斯特哈齐亲王在诺吉托拉湖旁建了一座规模庞大的行宫。该行宫富丽堂皇，亲王大部分时间都在行宫度过，当时亲王规定除了乐队几位负责人外，其他乐队成员不许携带家眷入住行宫，这样大多乐队成员基本大部分时间都单身住在宫中，即便行宫离乐队成员的家并不远。日子久了，成员们就私底下和海顿抱怨、诉求，希望乐长能帮助他们解决问题。虽然海顿非常得亲王的赏识，但他在亲王那仍然是奴仆的身份，或说是高级奴仆的身份，一旦处理不好甚至会带来更不好的影响。海顿思来想去，构思了一部交响曲。这部交响曲的前三乐章同以往的作品区别不大，但进入第四乐章时海顿做了一个精心的小设计。当时乐队规模比现在的交响乐团小很多，约有20人。在演奏法至最后的急板乐章时，乐曲逐渐进入慢板，各个声部在演奏完自己的声部后起立收拾乐器、吹灭谱台的蜡烛纷纷退场，甚至到演出最后指挥也下场，舞台上只剩下两把小提琴演奏乐曲最后的部分，乐手的离场使观众们突然间仿佛感觉到有什么攥住他们的心灵。同时，这部作品也打动了亲王，演出结束后，亲王准许乐手们放假回家探亲。这首作品一共分为4个乐章，升f小调，这个调式应用于交响曲在18世纪还是首次。第一乐章为升f小调，快板，奏鸣曲式。乐章一开始以强奏的乐队合奏出现，引出第一主题，随后进行几次转调，从升f小调转向其关系大调A大调，又转入a小调再现第一主题，再回复到A大调再现第二主题。发展部在对第一主题发展后，以b小调再现第二主题，最后转入D大调进入第二乐章。第二乐章为A大调，慢板，3/8拍，奏鸣曲式。这一乐章以弦乐弱奏出第一主题，第二主题转至E大调，两个主题主要以弦乐展开，以管乐作为辅助。第三乐章为升F大调，快板，小步舞曲。乐章的中段旋律由2支法国号奏出，典雅庄重，是这个时期海顿比较有代表性的小步舞曲。第四乐章，急板，升f小调，2/2拍，奏鸣曲式，终曲。这一乐章分为两部分，第一部分为以急板的速度向前发展，第一主题为升f小调，进入第二主题便转入A大调。第二部分为慢板，3/8拍，A大调，从第一双簧管、圆号到巴松管、第二双簧管，从第一圆号、倍低音管再到弦乐等依次退场。演奏至乐章的最后14小节，舞台仅剩余2把第一小提琴继续演奏。乐曲在安静、孤寂的氛围中终结，体现曲名"告别"的含义。

（三）《第七十五至第八十四号弦乐四重奏》（《艾尔道迪弦乐四重奏第七十五号至第八十号》）

海顿除被称作"交响曲之父"外，还被赞誉为"弦乐四重奏之父"，从某种意义上说，他在弦乐四重奏方面取得的成就甚至要超过交响曲。他一共创作了80首弦乐四重奏，每首作品都堪称经典。对于弦乐四重奏形式的确立，莫扎特甚至曾说"从海顿那里我才第一次学会写作四重奏的真正方法"。1797年，海顿完成非常重要的一套具有代表

性意义的弦乐四重奏——《艾尔道迪弦乐四重奏第七十五号至第八十号》(*Erdody String Quartets*，*No. 75—No. 80*)，整套作品在对 4 件乐器构思和安排方面具有更加均衡、互有的特性，很好地体现出相互应答对话的原则，主题带有一定程度的浪漫主义性格和民间特色，创作技法精湛、大胆，和声色彩饱满、丰富，节奏活泼、生动，具有生命力。其中，《"五度"弦乐四重奏》(*Op. 76.2*，*Hob. Ⅲ－76*)、《"皇帝"弦乐四重奏》(*Op. 76.3*，*Hob. Ⅲ－77*)、《"日出"弦乐四重奏》(*Op. 76.4*，*Hob. Ⅲ－78*) 这 3 首带标题的弦乐四重奏广为流传，知名度极高。

1. 《"五度"弦乐四重奏》

《"五度"弦乐四重奏》，共有 4 个乐章，因其第一主题动机为下降的五度音型，因而标题为"五度"。第一乐章为 d 小调，第一主题由强奏开始，第一动机为下降五度音型，继而导出关系大调进入第二主题，并保持同样的下降五度音型，进入发展部为大提琴奏出上升五度音型，构思巧妙。第二乐章为 D 大调，快板，主旋律由第一小提琴演奏，其他三件乐器为之伴奏，发展部转入 d 小调并转向 F 大调，回到主部。第三乐章为快板，小步舞曲，d 小调，中段转为 D 大调，4 个声部相互形成对比，逐渐推进发展。第四乐章为 d 小调，快板，终曲，主部主题为两段体，转入属调后进入第二主题，并以此发展过渡，最后转到 D 大调进行再现，以强奏的三连音音型结束全曲。

2. 《"皇帝"弦乐四重奏》

《"皇帝"弦乐四重奏》，共 4 个乐章，因第二乐章主题为奥地利国歌(后为《德意志之歌》的旋律)而著名。第一乐章为 C 大调，快板。第一主题结构严谨，设计巧妙，通过第一主题的动机牵引出经过部。第二主题从属调展开，进入发展部后，对第一主题进行充分推进。第一主题在各声部交织过程中，第一小提琴和第二小提琴在中提琴和大提琴上方八度形成对比，音响优美、动人。第二乐章为 G 大调，如歌的快板，主题就是《上帝保佑弗朗茨皇帝》，主题旋律由第一小提琴演奏，其他声部和声。主题过后进行 4 次变奏，每次变奏都由 1 个声部担任主奏，其他声部负责和声对位。第一次变奏为第二小提琴演奏主题旋律，第二次变奏由大提琴演奏主题旋律，第三次变奏由中提琴演奏主题旋律，第四次变奏为第一小提琴演奏主题旋律。第三乐章为 C 大调，中段转为 a 小调。第四乐章为 c 小调，急板，终曲，第一主题为核心部分，第二主题转为关系大调降 E 大调，以第一主题元素为基础素材发展而成。发展部对第一主题和经过部以三连音音型进行发展，再现部再现第一主题后，经过过渡转回 C 大调再现第二主题，并终止在 C 大调结束全曲。

3. 《"日出"弦乐四重奏》

《"日出"弦乐四重奏》，这首作品之所以有一个"日出"的别名，主要根据第一乐章的起始旋律由低到高、从暗至明逐渐变化、发展，色彩变化犹如红日初升，形象生动。这首作品共有 4 个乐章。第一乐章为有精神的快板，降 B 大调，奏鸣曲式。第一主题由 2 个乐句组成，第一小提琴的主奏旋律如太阳冉冉升起，经变化后转入充满活力的

快板，体现在太阳照耀下万物生机盎然。第一主题第二次由大提琴下行呈现后，欢笑雀跃的三拍子在第二主题出现。第二主题是第一主题的延续，发展后呈示部如同阳光晶莹的在波光中跳动。发展部从 d 小调开始，小调调性色彩显得暗淡，呈示部所有素材均以小调的形式呈现变化，逐渐发展变化，最后再现呈示部。第二乐章为降 E 大调，慢板，两段体结构，第一段通过宁静、祥和的主题旋律导出动机，第一小提琴旋律优雅、华美，大提琴不时应和。第二段以降 e 小调旋律略带伤感的意味对主题进行再现，小提琴与大提琴再次进行应答。第三乐章为降 B 大调，快板，小步舞曲。前后两段旋律重音突出，弹跳感十足，活泼跳跃。第四乐章为降 B 大调，三段体结构，终曲。呈示部的主题欢欣和谐，犹如人们在温暖的阳光下载歌载舞，展开部转为降 b 小调，再现部对呈示部的主题加以修饰，尾声进入急板，在热烈、恢宏的气氛下结束全曲。

　　海顿对音乐的热爱就如他对人生所持有的一如既往的乐观、豁达的态度，这一切既与他的性格相关，也与他所处的环境和人生际遇相关。18 世纪中后期，奥地利对宗教的信仰空间更大，束缚相对较少。在为埃斯特哈齐家族服务的几十年中，海顿拥有相对富裕、稳定的生活。同时，亲王给予海顿很大的创作空间和支持，使他的音乐里充溢着健康、质朴、幽默、轻松、细腻、富有创新的意蕴和情趣。海顿的音乐深植着维也纳丰富、优秀的城市民间音乐底蕴，其结构设计巧妙、合理，和声明晰、辉煌，旋律清丽、明快，节奏富有个性、出人意料，细节处理精心雅致、别出心裁，其在世时就取得举世瞩目的成就和认可。他的音乐既不同于前期或同时期的作曲家，也有别于莫扎特或贝多芬，他开启并奠定维也纳古典主义的样式与风格，为西方音乐、古典音乐奠定最重要的一块基石。

二、莫扎特

　　莫扎特，奥地利作曲家。莫扎特在西方音乐的历史中取得的成就是独一无二的。他自小被称为"音乐神童"。他的一生虽然短暂，只有 35 年，但为人类留下极其珍贵、丰富的音乐遗产。他是当之无愧的稀世之才。

　　1756 年，莫扎特生于奥地利靠近德国边境的萨尔茨堡（Salzburg）。萨尔茨堡当年位于巴伐利亚境内，有悠久的音乐传统和历史，也是当时较为活跃的文艺活动中心。莫扎特的父亲列奥波尔得·莫扎特（Leopold Mozart，1719—1787，列奥波尔得）是大主教圣堂的成员，后为圣堂的助理总监，同时也是作曲家、小提琴家，尤其在小提琴方面对后世有很大的贡献。因此，列奥波尔得便成为莫扎特音乐之路的第一位老师。他对莫扎特的要求十分严格，这也使莫扎特很早就展露与众不同的音乐天赋，为其在音乐的发展打下坚实的基础。据说，莫扎特自幼便表现超常的音乐天赋，3 岁开始弹琴，5 岁开始尝试作曲。看到儿子有如此天赋，列奥波尔得将自己全部的雄心抱负投入对儿子的培养之中。1762 年，列奥波尔得带着小莫扎特和莫扎特的姐姐玛利亚·安娜·莫扎特（Maria Anna Mozart，小名南妮儿，Nannerl，1751—1892，键盘演奏家）周游欧洲各国，在各国的宫廷献演。在此近 10 年间，小莫扎特随父先后在维也纳、巴黎、伦敦、罗马等

欧洲当时的重要都城和宫廷献艺并大出风头，年仅 6 岁的他已成为一个键盘演奏的高手，管风琴、小提琴演奏技艺精湛，可以不用准备直接视奏协奏曲、幻想曲等，还可以即兴变奏、赋格曲等。人们被这位小天才的天赋和能力所震惊和折服，莫扎特被称作"音乐神童"也是在这个时期开始。此外，莫扎特早早便开始作曲，他 6 岁时便已完成几首小步舞曲，9 岁前已完成人生的第一部交响曲，11 岁时创作出第一部清唱剧，12 岁时完成第一部歌剧，这样的能力从古至今都可以说极为惊人。更重要的是莫扎特在此期间大开眼界，凭借着高超的记忆力、敏锐的领悟力，迅速、广泛地吸收他所能接触的一切美好的音响与技法。在父亲的引导下和在欧洲巡演的旅行岁月中，少年莫扎特了解了当时他所能接触到的欧洲各国各地的名家作品、宗教和民间音乐，并以惊人的能力如黑洞一般吞吸着这些精华。有的是他模仿一些大师、名家作品的技法并加以改变，融汇到自己的作品中；还有的是一些优秀作品的思想内核影响莫扎特的创作思维和方向；有的影响在当时；有的影响他的一生。因此，我们经常可以从莫扎特的作品中看到各种民族风格的融合，这些作品反映当时的音乐风貌和他无与伦比的才华。例如，他在伦敦听到 J. C. 巴赫的羽管键琴协奏曲，在意大利聆听了格雷戈里奥·阿雷格里（Gregorio Allegri，1582—1652，意大利作曲家）的《求主怜悯》（*Miserere*），仅听了几次便能将谱子记录下来。在父亲的要求下，莫扎特认真学习研究富克斯的《艺术律梁》（海顿也曾研习过这部对位法著作）。莫扎特后来说："没有人像我那样在作曲上花费了如此大量的时间和心血，没有一位著名大师的作品我没有再三地研究过。"在莫扎特的年少时期，他主要受 J. C. 巴赫的影响，已经完成相当多的作品，作品体裁也已涉及宗教体裁的弥撒曲、赞美诗等，声乐体裁的歌剧、清唱剧、声乐曲等，器乐体裁的小步舞曲、嬉游曲、奏鸣曲、重奏曲、协奏曲、交响曲等。

1772—1781 年的近 10 年间是莫扎特创作的一个重要时期，这一时期他大部分时间居住在萨尔茨堡。1773 年夏天，莫扎特在维也纳小住时接触海顿，自此海顿的音乐为莫扎特的创作带来无限的启发和动能。1773—1774 年，莫扎特的 2 首交响曲汲取大量海顿的音乐灵感和素材，有模仿但同时又区别于海顿，富有个人风格，为其早期的交响曲创作打下坚实的基础。而后的这段日子里，莫扎特对住在萨尔茨堡这个小地方的生活感到烦闷，感觉这里严重束缚他的前程和发展。尤其是希罗尼穆斯·科洛雷多成为萨尔茨堡的大主教后，莫扎特无法忍受这位新任大主教的欺辱。在之后的几年里他几次由母亲陪伴赴慕尼黑、奥格斯堡、曼海姆、巴黎等地寻求出路，但都不理想。不过在这几年间，莫扎特仍旧创作了许多优秀的作品。在器乐曲方面，他创作了小提琴协奏曲（K. 217、K. 219）、长笛协奏曲（K. 299、K. 313）、双簧管协奏曲（K. 314）；在钢琴曲方面，他于 1774—1775 年创作了钢琴奏鸣曲 K. 279—284（创作于慕尼黑、萨尔茨堡），1777—1778 年创作了钢琴奏鸣曲 K. 309 和 K. 311（创作于曼海姆），1778 年创作了 K. 310 和 K. 330 – 333（创作于巴黎）几首钢琴变奏曲等 13 首钢琴奏鸣曲和 10 首钢琴协奏曲，《巴黎交响曲》（K. 297，1778）等近 20 首交响曲及各类重奏作品。在宗教音乐方面，莫扎特因为家庭出身和在萨尔茨堡工作的要求，他还创作了大量的宗教作品。例如，1779 年他于萨尔茨堡创作了《加冕弥撒曲》（K. 317）。他的弥撒曲基本都按照当时的创作习惯在指定的地方插入赋格，合唱和独唱自由交替，配器一般都使用乐队伴

奏。此外，非常值得一提的是他的《c小调弥撒曲》（K. 427），这是他在1782年为结婚时所许下的誓言而创作的。这首作品更多地发自莫扎特的内心情感和主观需要，而非被命令或预约，很有个人色彩。此外，在莫扎特迁居维也纳前，他创作的最后一部重要作品是歌剧《伊多梅纽斯》（*Idomeneo*，1780），1781年1月在慕尼黑首次演出，这是一部非常优秀的正歌剧。1780年夏，莫扎特接到委托，为意大利编剧瓦雷斯科（Giambattis-ta Varesco，1735—1805）改编自丹舍特（A. Danchet）的剧本谱曲。虽然脚本写得不尽人意，但音乐内容非常丰富，宣叙调伴奏和合唱有着鲜明的时代风格，极具戏剧性，音乐形象描绘得栩栩如生。莫扎特用大量的创作来为他在萨尔茨堡这段窒息、不如意的生活进行减压，并在与主教不断升级的矛盾中逐渐成长。他的创作经验和人生阅历都得以发展、成熟，他对自己的能力和未来一直充满自信，这也使他不顾父亲的劝阻，毅然辞去萨尔茨堡的职位，搬迁至维也纳，这一决定改变了莫扎特的一生。

莫扎特在维也纳的近10年，是他人生的最后10年，也是其创作最为辉煌的时期。他初抵维也纳时即取得一定的成功。他创作的歌唱剧《后宫诱逃》（*Abduction from the Seraglio*，1782）极受欢迎，一演再演；作为钢琴家和作曲家，他成为维也纳的公众偶像，想要拜师的名门子弟众多；连续多个演出季，他的作品邀约和演出不计其数。早在1777年，莫扎特在曼海姆时因为和音乐世家韦伯家族有联系，结识了韦伯家的"四朵金花"，这四人非常擅长歌唱，著名作曲家卡尔·马利亚·冯·韦伯（Carl Maria Von Weber，1786—1826）是她们的堂兄弟。最终，康斯坦泽·韦伯（Constanze Weber，1762—1842）与莫扎特相爱。虽然二人前后出现一些波折，甚至他们的婚姻没有得到家人的祝福，但最终他们还是于1782年结为夫妇。结婚后他们一共孕育6个孩子，不幸的是有4个孩子夭折了。面对家庭的压力，莫扎特一直努力奋斗，但实际生活并不尽如人意。莫扎特虽然忙于教学、演出、与出版商交涉、创作大量的委约作品，但始终没有摆脱入不敷出的经济压力。同时，莫扎特的生活与创作体现前所未有的充实，其精品曲目单不断引起人们的共鸣，他每星期都会为音乐会创作并演奏钢琴协奏曲。自1782年4月，他定期参加斯维滕男爵的音乐活动，与海顿、卡尔·狄特斯·冯·迪特斯多夫（Carl Ditters Von Dittersdorf，1739—1799，奥地利作曲家、小提琴家）经常合奏四重奏，并且一起研习巴赫、亨德尔等巨匠的作品，并在此期间与海顿建立深厚的友谊。这也对莫扎特的创作起到相当程度的影响，他的作品也愈发地趋于完美，充满其独特的风格和情感；同时也有着对前辈、大师的致敬，如献给海顿的6首四重奏、运用巴赫和W. F.巴赫的赋格改编的作品（K. 404）等。莫扎特最有代表性的歌剧、交响曲作品等基本上在这个时期创作而成，如歌剧《费加罗的婚礼》（*Le nozze di Figaro*，K492，1785—1786）、《唐璜》（*Don Giovanni*，K527，1787），交响曲《布拉格交响曲》（《第三十八交响曲》，K504，1786）等。1787年12月，莫扎特被任命为王室宫廷御用的作曲家，但此时这个职位早已今非昔比，不受重视，薪酬微薄得还不及他的前任格鲁克的一半，这远远无法改变他经济上的窘迫。当时的社会也动荡不安，维也纳社会对文化认知浅薄、反复无常，公众对莫扎特的音乐不再像以往那么热衷；或是虽然认可莫扎特的音乐才华，却没有为莫扎特的生活带来任何改变。逐渐地他的学生们也纷纷离去，邀约的作品需求断崖式地下滑，而家庭开支却与日俱增，他缺乏固定收入。1788—1791年，莫

扎特多次给他的朋友——共济会弟兄、维也纳声名显赫的商人迈克尔·冯·普赫伯格（Michael Von Puchberg）写求助信，每封信都无比凄凉。他曾写道："啊，上帝！寄出这封信真让我为难——但是，我必须寄！如果这疾病没有降临到我身上，我本不至于如此厚颜地向我唯一的朋友乞怜。我祈求您的原谅，因为我的处境之优劣您都知晓，坏的情况只是暂时的，而好处的才是永久……"普赫伯格对莫扎特几乎有求必应。在莫扎特人生的最后几年，他的妻子患病，他自己身体也出现问题，生活上他几乎陷入一团乱麻——病痛、忧郁日益侵袭他。但在他惊人的创作力下，仍旧有杰作诞生，如交响曲《朱庇特交响曲》（第《四十一交响曲》，K551，1788），歌剧《女人心》（*Cosi fan Tntte*，K588，1789—1790）、《魔笛》（*Die zauberflote*，K620，1791），以及未完成的弥撒《安魂曲》（K626，1791）等。1791年12月5日，年仅35岁、贫病交加的莫扎特遗憾地离开人世，但他给人们留下无法比拟的音乐宝藏。

（一）歌剧

歌剧是莫扎特音乐创作中最重要的体裁之一。1750年后，欧洲歌剧和器乐曲等已经发展到一个相当高的水平，而这些成熟的经验和做法被莫扎特运用得淋漓尽致，并被有机地、巧妙地、别具一格地放到其歌剧的创作当中。莫扎特融合主流的意大利喜歌剧、德奥的歌唱剧、亨德尔的清唱剧、意大利正歌剧、格鲁克改革的歌剧等，并充分结合交响曲、四重奏、奏鸣曲式、赋格等器乐创作及技法。莫扎特对歌剧情有独钟，11岁时就开始创作歌剧，一生创作了20余部不同类型的歌剧作品，如意大利正歌剧《克里特王伊多美纽》《狄托的仁慈》等，意大利喜歌剧《开罗的鹅》（*L'oca del Cairo*，K422，1783）、《受骗的丈夫》（*Lo sposo deluso*，K40/424a，1783）、《费加罗的婚礼》、《唐璜》、《女人心》等，德奥歌唱剧《巴斯蒂安与巴斯蒂安娜》（*Bastien und Bastienne*，K50/46b，1768）、《后宫诱逃》、《魔笛》等。其中，莫扎特对意大利喜歌剧的创作更为突出。他少年时曾几次到意大利进行演出、学习、交流，对意大利音乐有着很深刻的印象，这些积累对他后期的歌剧创作和启发有很大的影响，尤其是《费加罗的婚姻》《唐璜》《女人心》等几部作品，都成为莫扎特式的意大利喜歌剧，是他特别突出的代表作品。在作品中，他对角色的处理特别巧妙，将人物特点、性格表现得鲜明生动、恰如其分，情绪的表达十分细腻、到位。同时，三部作品的脚本创作都由洛伦佐·达·彭特完成，他们也是合作特别默契的挚友。此外，莫扎特晚期的作品《魔笛》也十分突出。

1.《费加罗的婚礼》

歌剧《费加罗的婚礼》，喜歌剧，4幕剧，共有28首曲，于1786年在维也纳布尔格剧院首演，是莫扎特歌剧作品中的精品。歌剧脚本为彭特根据博马舍的同名剧的蓝本编撰而成。歌剧的脚本原本就带有一定的政治倾向性。因为内容被禁演，后经过博马舍的争取和民众的舆论，最终在法国上演，所以引起相当大的反响。故事描述17世纪中期，阿玛维瓦（Almaviva）伯爵的仆人费加罗要和伯爵夫人的侍女苏珊娜结婚。喜新厌旧的伯爵也在追求苏珊娜，对他们的婚姻百般阻挠，想要取得费加罗未婚妻苏珊娜的初

夜权。费加罗和苏珊娜为了婚姻幸福，用尽一切方法和力量，在伯爵夫人的帮助下战胜伯爵，两人如愿以偿地举行婚礼。歌剧在创作完毕后，也几经波折，尤其是在脚本内容方面。为了便于过审，彭特对原剧进行大量删减和改编。最终在莫扎特和彭特的共同努力下，《费加罗的婚礼》成功上演。歌剧对当时贵族统治的社会现实进行批判和讽刺，让第三等级的人物以机智勇敢的胜利者的姿态出现在舞台上，通过喜剧性的爱情事件，大胆地提出反对封建制度的要求。歌剧的音乐充满乐观欢快、幽默诙谐的情趣，对剧中人物性格的刻画和心理的描写也很出色，重唱的技巧和表现力得到充分的发挥。歌剧中，几个重要人物都有自己个性化的咏叹调或唱段，莫扎特运用完美的音乐语言诠释苏珊娜的活泼、凯鲁比诺少年的纯真及马切琳娜妇人的嫉妒等不同的人物性格，也赋予剧中人物鲜活的生命和人物特点。

第一幕剧发生在阿玛维瓦伯爵府内，共有 10 首曲子。第一首和第二首为苏珊娜和费加罗的二重唱，两人准备布置结婚新房，苏珊娜把伯爵对她不怀好意的事告诉费加罗。第三首费加罗的谣唱曲《你想要跳舞，我的小伯爵》（*Se vuol ballare signor contino*），3/4 拍，小快板，表现费加罗下定决心要对付伯爵。三首歌曲在剧首就突出歌剧的基调和色彩。而后，费加罗利用各种计谋逼迫伯爵无法恢复已放弃的初夜权。第十首费加罗劝凯鲁比诺参军的咏叹调更是把费加罗的机智和性格刻画得淋漓尽致，也反衬凯鲁比诺的懦弱。第二幕开始在伯爵夫人的居室，伯爵夫人的小抒情调《神请垂怜》（*Porgi amor quaalche ristoro*），请求神解除其痛苦，给予爱与幸福。这一段体现莫扎特独有的美妙旋律，伯爵夫人的哀伤和无奈令人感动。这部歌剧中除苏珊娜、费加罗等主人公外，凯鲁比诺这一角色也被莫扎特刻画得十分细腻而生动，分量所占的比例很大，如第十二首凯鲁比诺的小咏叹调《爱情的烦恼》（*Voi che Sapete che cosa e amor*）。重唱是莫扎特在歌剧中非常重要的表现手法。在《费加罗的婚礼》中，莫扎特不仅运用重唱的形式刻画角色的性格，还利用这种形式加大戏剧冲突和事件发展的矛盾化。例如，第二幕的终曲，随着剧中矛盾的不断升级，音乐也随其不间断地引出新的动机，让众多的角色更体现个性而融入剧情。伯爵和伯爵夫人的矛盾（二重唱），经过苏珊娜加入的三重唱，费加罗再进入的四重唱，一直发展成马切琳娜、医生巴尔托洛和教师巴西里奥上场的七重唱（中间还穿插了花匠过场的声部）等，最终将剧情推至高潮。在传统的意大利喜歌剧里，重唱经常被处理为同类情绪的表达。由此看出，莫扎特深深受到意大利喜歌剧的影响。第三幕的六重唱也与之相似，争吵、误解、和解等都通过巧妙的多声织体融合在一起，加大了歌剧的艺术性和戏剧冲突。第四幕在府中花园，第二十七曲费加罗的宣叙调《我已准备好》和咏叹调《现在该睁开眼睛了》（*Aprite un po' quegl' occhi*），苏珊娜的宣叙调和咏叹调《爱人啊，快来这里》（*Deh vieni non tardar，o gioja bella*）都非常有特色。最后，歌剧在庆祝一切圆满的合唱中结束。

2. 《唐璜》

歌剧《唐璜》，喜歌剧，2 幕剧，共有 26 首曲。这部歌剧的脚本也由彭特撰写，改编于贝尔塔蒂的《石客记》（*Ⅱ Convitato di pietra*）。歌剧的主人公唐璜自 17 世纪在剧作中大多以反派形象出现，而在这部歌剧中，莫扎特和彭特却把这个历来大家眼中的浪荡

子塑造成一个蔑视世俗规矩、大胆浪漫的人物形象，这无疑在那样一个时代创造了一个反叛的、独具个性的先行者。歌剧的序曲为奏鸣曲式，d 小调的引子与 D 大调的主题形成鲜明对比，与最后一幕互相呼应，也突出主题，是莫扎特歌剧中简洁而又极富感染力的一首序曲。在这部歌剧中，莫扎特同样运用神来之笔把不同阶层的人物、性格、情绪、习俗、习惯等都刻画得淋漓尽致、栩栩如生，写出很多首出色的咏叹调及精彩的重唱。与《费加罗的婚礼》这部喜歌剧相比，《唐璜》无疑带有悲喜剧的色彩。

第一幕共有 5 场，13 首曲。第一幕第三场，二重唱《让我们拉起手来》（*La ci darem la mano*），由角色唐璜和采琳娜二人演唱，表现唐璜的放荡不羁——在采琳娜犹豫后，二人手拉手欢快歌唱。第四场，在唐璜家，第十二曲《请鞭打我吧，马塞托》（*Batti，batti o bel Masetto*）为角色采琳娜经典的咏叹调。这首歌曲讲述采琳娜向未婚夫马塞托乞求原谅，歌曲速度快，有着强烈的变化、对比，体现采琳娜纯真、质朴、开朗、乐观的性格。第十三首终曲第五场，在唐璜家中的大厅，莫扎特采用 3 支乐队交替或同时演奏 3 首不同速度、不同风格的小步舞曲，把 3 个人物描绘得十分精彩——埃尔维拉的旋律，运用大跨度较大的音响和力度，伴有弦乐器激昂的旋律、颤音，表现高傲阔步、大幅起伏跳跃的形象，唐璜紧闭唇齿、若无其事并略带有轻薄的腔调，以及莱波雷洛反复无趣的絮叨等。三者的形象形成强烈的反差和对比，营造了生动而交错的情境。而后是角色莱波雷洛著名的咏叹调《夫人，请看这张名单》（*Madamina il catalogo e questo*），他极具嘲讽地细数唐璜在各地的"丰功伟绩"，包括迷恋女色的行为。歌词绘声绘色，和声层次分明，配器精彩巧妙。这首咏叹调由 4/4 拍的快板和小步舞曲 2 个部分组成。快板部分描述莱波雷洛清点数目的场景，乐队配以演奏出的顿音如同计数机。小步舞曲部分则描绘每个被唐璜追求的女子的体态、性格。莫扎特用一个宫廷小步舞曲的曲调表现了"他赞美金发女郎的娴雅"这一句歌词内容。短短的休止后，出现几小节感人至深的交响旋律。到了第一幕莱波雷洛自夸忠心的片段回忆，突出"黑发女郎的忠贞"；运用三度变化音变奏的小步舞曲主题用来赞美"白发女郎的甜美"的呼出；采用密集的十六分音符的节奏音型和高音管乐的配器音色来描写"小个子女郎"的人物形象和个性特点。第二幕共有 6 场，13 首曲。第一场，第十六曲《请到窗边来》（*Deh vieni alla finestra*）为角色唐璜的经典唱段。随着事件地不断发展和升级，最终，唐璜被石像拉向地狱，奥塔维奥将在安娜为父亲守孝 1 年后结婚，埃尔维拉决定去修道院，采琳娜也要和马塞托结婚，莱波雷洛想找到一个好主人。歌剧在 6 人的齐唱中落下帷幕。

3.《女人心》

歌剧《女人心》，喜歌剧，2 幕 31 曲，于 1790 年在维也纳布尔格剧院首演。这部歌剧台本写得十分出色，也出于彭特之手，讲述军官费兰多、古列莫和菲奥迪丽吉、多拉贝拉的爱情故事。但唐·阿尔方索告诉这 2 位年轻的军官，说女人是靠不住的。两人不信，便打赌，假装说要上战场，实际扮作富商考验 2 个中意的女孩。可惜被阿尔方索说中，最后他们得出"女人都是如此"的结论。除台本引人入胜外，莫扎特的音乐更为之增色添彩，旋律令人听之难忘。

这部歌剧序曲为行板，C 大调。第一幕第三场第十一曲角色多拉贝拉的《难以平静

的狂热》（*Smanie implacabili*）、第十四曲角色菲奥迪丽吉的《我们像磐石不动摇》（*Come scoglio，immoto resta*）、第十七曲角色费兰多的《爱的微风》（*Un'aura amorosa*）、第二幕第二场第二十四曲《啊，我理解那美丽的灵魂》（*Ah，lo veggioquell' anima bella*）、第二十六曲古列莫的《我们的女人总是这样做》（*Donne mie，la fate a tanti*）等都是特别突出、受人欢迎的咏叹调经典。歌剧《女人心》是一部滑稽热闹的作品，但这次莫扎特放弃描写性格的做法，他尽情发挥他所有形式的与和声的材料，各种重唱替代通常是男女主角抒情的咏叹调，乐队让听众感到其不仅是作为背景陪衬，配器色彩丰富、音乐织体还与人声融为一体。这部莫扎特晚年的作品也深刻地反映莫扎特对喜歌剧创作所持有的态度——在保持喜歌剧幽默气氛的同时，在古典诗剧和奏鸣曲式的框架内，莫扎特和剧作者力图表现他们对人性，对人物的心理、欲望和情感的认识与理念。《女人心》标志着莫扎特的歌剧写作技巧达到又一个高峰。

4.《魔笛》

歌剧《魔笛》，共 2 幕 21 曲，1791 年于维也纳首演。歌剧台本由西卡内德根据维兰德所编著的童话集《金尼斯坦》（*Dschinnistan*）里的故事《露露的魔笛》（*LuLu，Oder die Zauberflote*）改编而成。故事讲述王子塔米诺应夜后的请托，同捕鸟人帕帕基诺带着魔笛曲营救帕米娜的故事。这部歌剧是莫扎特的最后一部歌剧，以德奥歌唱剧形式为主干，结合意大利喜歌剧等因素，以神话题材、寓言故事为载体，深刻地表述莫扎特的思想内涵和理想信念，展现共济会组织的庄严仪式、气氛。这部歌剧的风格较以往的作品又有了深层次的提升和改变，既包含深情、动人的歌唱，又保持幽默、诙谐气氛和情趣。夜后的花腔、萨拉斯特罗的宣叙调、塔米娜的咏叹调、帕帕基诺的排箫和歌声等都是莫扎特留给后人的宝贵的精神馈赠。

《魔笛》序曲由慢板的引子开始，转入主部的快板，降 E 大调。第一幕共有 3 场，8 曲。第二幕共有 6 场，13 曲。《魔笛》虽然表面上是歌唱剧，没有使用宣叙调而使用道白，部分人物和场景如同通俗喜剧，但剧情具有象征性且意义深远，音乐内容深刻丰富，技法巧夺天工，是整个西方歌剧史上重要的德国歌剧代表作之一。共济会于莫扎特而言意义重大，可以说，共济会既是他的发展依托，又是他的精神支柱。这点无论从莫扎特的书信，还是为共济会庆典所创作的作品中都一览无余，而这部《魔笛》的创作更可以说是他对共济会饱含的一种情愫。《魔笛》中大量的音乐素材的组成和庄重、肃穆的意境都来自共济会的教义和仪式。通过《魔笛》，莫扎特把 18 世纪欧洲各种音乐思想的脉络串理成线——意大利声乐艺术的丰满辉煌、德国歌唱剧的幽默诙谐、独唱咏叹调的独特魅力、重唱音乐的内涵特色、德语歌词宣叙调的发展创新、合唱场景的庄严肃立、巴洛克众赞歌前奏曲式的复古技艺等，给人以极其深刻的印象，给听众带来无限的遐想和希望。

莫扎特的歌剧艺术创作是继格鲁克之后又一新鲜力量，为欧洲歌剧的发展打入一针强心剂。与格鲁克不同的是，莫扎特更强调唱词应顺从演唱，更重视角色性格的描写、人物内心情感的刻画。而这一切的基础都通过其妙笔生花、令人信服的音乐来实现，音乐在歌剧中占据主宰、支配的地位。

（二）器乐曲

莫扎特除了是个戏剧天才，其器乐创作同样是硕果累累、成就卓绝。无论是交响曲、协奏曲、奏鸣曲、室内乐重奏，还是某些器乐小品，无不透露出莫扎特独有的魅力——流畅、明快、富有变化，并富有生机。

在交响曲创作方面，莫扎特共创作了 41 部作品。其中，《哈夫纳》（*Haffner*）、《林茨》（*Linz*）、《布拉格》（*Prague*）、《第三十九号交响曲》、《第四十号交响曲》和《第四十一号交响曲》流传较广，深受人们喜爱，至今仍是音乐会节目单上的重要曲目。莫扎特是海顿的晚辈和忘年交，但他最后的这 3 部交响曲与海顿 18 世纪 90 年代的《伦敦交响曲》相比较，莫扎特的风格更为超前。他们的作品达到 18 世纪交响曲发展的最高水平。

1. 《第三十九号交响曲》

《第三十九号交响曲》（*Symphony No. 39*，K543，1788）与《第四十号交响曲》《第四十一号交响曲》为莫扎特最后 3 部优秀的代表作品，均完成于 1788 年夏季，《第三十九号交响曲》完成于 1788 年 6 月 26 日。这部作品共有 4 个乐章，第一乐章为降 E 大调，奏鸣曲式，由慢板的引子转入快板的主部；第二乐章为降 A 大调，行板，旋律优美；第三乐章为降 E 大调，快板，小步舞曲，主题天真活泼，颇具情趣；第四乐章为降 E 大调，奏鸣曲式，快板，有海顿的风格影响。

2. 《第四十号交响曲》

《第四十号交响曲》（*Symphony No. 40*，K550，1788）完成于 1788 年 7 月 25 日。这部作品有 2 个版本，2 个版本在木管声部有增减。最早的版本的乐队编制为长笛（1 支）、双簧管（2 支）、低音管（2 支）、圆号（2 支）、弦乐（5 支）；后来的版本增加 2 支单簧管，修改了双簧管部分。2 个版本因配器等元素的改变，其情感、氛围、听感都随之发生变化，修订版本相对更丰富，更受人们欢迎。同时，莫扎特将其对小调性的理解与极富有情感及表情相连。这部作品由于其情感的戏剧性而被后人称为"浪漫"交响曲。

这部作品一共有 4 个乐章，第一乐章为 g 小调，奏鸣曲式，快板，莫扎特省略了海顿惯用的慢板引子，直进快板主题，使哀怨情深的主题更为突显。但主部主题哀切、抒情的旋律是莫扎特"歌唱式快板"所独有的，但主部主题还是有着海顿式的动机性特征；第二乐章为降 E 大调，行板，采用的是海顿慢板乐章常用的奏鸣曲式，对位处理很有特点，气氛典雅、优美；第三乐章为 g 小调，快板，小步舞曲，这一乐章莫扎特像海顿一样摒弃小步舞的贵族气，这样显得民间风味十足；第四乐章为 g 小调，奏鸣曲式，快板，旋律舒展流畅、华丽精致。

3. 《第四十一号交响曲》

《第四十一号交响曲》（*Symphony No. 41*，K551，1788），又名《朱庇特交响曲》

（Jupiter），完成于 1788 年 8 月 10 日，也是莫扎特的最后一部交响曲及最优秀的器乐作品代表。朱庇特是罗马神话的众神之王，这个作品的标题也是后人对这部作品的尊称。这部作品共有 4 个乐章，第一乐章为 C 大调，奏鸣曲式，快板；第二乐章为 F 大调，行板，奏鸣曲式；第三乐章为 G 大调，小步舞曲；第四乐章为 C 大调，快板，奏鸣曲式。整部作品充分运用副歌的手法，将主调音乐和复调音乐完美融合。

在协奏曲创作方面，特别是钢琴协奏曲方面莫扎特所取得的成就不亚于贝多芬对钢琴奏鸣曲创作方面的贡献。同时，莫扎特为小提琴、长笛、双簧管、单簧管、圆号及小号等创作的协奏曲，也都是这些乐器协奏曲中的精品和必奏曲目。

莫扎特共创作了 27 首钢琴协奏曲。莫扎特从改编 J. C. 巴赫等知名作曲家的协奏曲，到 1791 年 1 月 5 日他创作的《第二十七钢琴协奏曲》（Piano Concerto No. 27, K595，1791），他经历一个逐渐走向成熟的创作过程。在萨尔茨堡时期，莫扎特创作过 6 首具有探索性质的钢琴协奏曲。1777 年，他创作的《第九号钢琴协奏曲》（Piano Concerto No. 9, K271，1777）取得成功。这部作品当时是献给法国钢琴名家热诺姆小姐（Mademoiselle Jeunehomme）的，因此，又被称为《热诺姆协奏曲》。钢琴独奏的部分感情丰富，乐队全奏与独奏相互呼应，极富戏剧性特征。维也纳时期，莫扎特丰收了大量的协奏曲，有为自己每星期的专场演奏会而创作的 17 首协奏曲，也有为其他乐器创作的协奏曲，每首协奏曲都是经典之作。1786 年，《第二十五号钢琴协奏曲》（Piano Concerto No. 25, K503，1796）被称为莫扎特最出色的代表作品之一。这首作品共有 3 个乐章，C 大调。第一乐章为 C 大调，奏鸣曲式，快板，主题亲切坦诚，美妙无比；第二乐章为 F 大调，行板，主题优美，钢琴与乐队相互辉映；第三乐章为 C 大调，回旋奏鸣曲式，小快板，轻松愉快的回旋主题由弦乐奏出，钢琴进入后与回旋主题进行对比。莫扎特的《第二十号钢琴协奏曲》（Piano Concerto No. 20, K466，1785）所包含的内在戏剧性张力、《第二十一号钢琴协奏曲》（Piano Concerto No. 21, K467，1785）中第二乐章由小提琴引出的几乎可以与莫扎特歌剧中最出色的咏叹调旋律相媲美的钢琴旋律等都令听众大饱耳福，他们久久不肯退场。总之，18 世纪音乐家所渴望的表达人的各种丰富情感的器乐，无论是优雅细腻、抒情动人、纯朴善良，还是庄严肃穆、伤感悲壮、活泼激烈等，都可以在莫扎特高超的创作能力中深切感知。

此外，莫扎特的室内乐重奏作品也特别突出，其作品旋律极富歌唱性、优美、流畅，富有变化。乐队配制的规模虽然不大，但对乐器音色的把控和神奇的层次变化令人感叹，这些都和其擅长声乐作品的创作风格和创作环境密不可分。1782 年，莫扎特献给海顿 6 首弦乐四重奏（K387、K421、K428、K458、K464、K465），充满莫扎特对这位忘年交的致意。这几首作品既显示海顿对莫扎特的影响，又体现莫扎特自己的风格特征。例如，《第十六号弦乐四重奏》（String Quartet No. 16, K428，1783）的第一乐章的动机在整个乐章起到贯穿作用，第四乐章主题的处理极具戏剧性。《第十八号弦乐四重奏》（String Quartet No. 18, K464，1785）的第一乐章在第一小提琴引出主题后，其他乐器进行应答、模仿。小步舞曲按照海顿的习惯放在了第二乐章，虽然是舞曲的形式，但情感流动、饱满。虽然莫扎特深受海顿的影响，但海顿自己也承认其晚期的四重奏作品和他的《伦敦交响曲》一样，反过来受到莫扎特的影响和启发。

莫扎特共创作了 600 余首作品，他对各种体裁的作品的创作都游刃有余，其中，相当一部分作品几乎都是即兴创作的。他的作品自然纯朴、晶莹剔透。他对作品有着极其强大的平衡能力。在他的作品里，无论是令人感动的段落，还是阴郁悲哀的片段，又或是饱含激情的桥段都极为和谐、合理，这是他追求的一种以完美平衡、将一切矛盾对立融解的艺术观念和艺术境界。他的一生将宫廷音乐发挥到极致。虽然他的生命极其短暂，后半生又穷困潦倒十分不如意，但他的作品仍体现他对生活的美和欢乐的向往，给予人们绝美的精神享受和厚赐。莫扎特作品所取得的成就无人可比拟、超越，其人生和音乐创作生涯充满传奇色彩。他的音乐体现古典主义时期完美的风格和他对音乐最为剔透纯真的理想信念。他和海顿一同建立、完善多种音乐体裁形式，并将这些体裁形式所能承载的内容与精彩表达推向无法言语的高度。他们站在欧洲古典音乐的巅峰。

三、贝多芬

贝多芬，德国作曲家，他的出现推动了西方音乐历史并使其走向一个新的纪元。在海顿和莫扎特创立并发展至巅峰的维也纳古典音乐形式与风格的基础上，贝多芬将其极大地扩充和发展。贝多芬作为欧洲 18 世纪和 19 世纪、古典主义与浪漫主义音乐发展的纽带，将一个时代的精神理想融入自己的音乐艺术创作中。贝多芬这个名字所代表的含义还包含崇高的信念、顽强不屈的意志、震撼人心的音乐、不拘规范的气魄和永不磨灭的灵魂。

波恩位于莱茵河西岸，是德国最古老的城市之一，也是 18 世纪末科隆大主教和选帝侯管辖区（科隆公国）的首府。在德国的众多诸侯国中，科隆的主教选帝侯宫廷在政治军事上与普鲁士、奥地利的相差无几，一样发展迅速、繁华。因此，这些德奥宫廷自然都有举行各种仪式庆典、娱乐活动等传统。波恩的贵族们也与选帝侯宫廷相似，都喜爱音乐。他们之中有着大量海顿、莫扎特音乐的仰慕者，一些人会演奏乐器、歌唱等，经常组织、参加重奏组和演出等。1761 年，马克西米利安·弗瑞德里奇（Maximilian Friedrich）接任科隆选帝侯，而后贝多芬的祖父被任命为宫廷乐队的乐队长、指挥，他的父亲在宫廷合唱队任男高音歌手。1770 年 12 月 17 日，贝多芬出生在一个并不富裕的家庭，父亲常年酗酒，母亲是一个再嫁过来的女仆。4 岁起，贝多芬便在父亲的要求下学习钢琴、小提琴等，因为他的父亲渴望将他培养成莫扎特式的神童，时常将小贝多芬关在屋子里强迫他练琴，给他留下很多童年阴影。8 岁时，贝多芬师从宫廷老管风琴师 H. 伊登，学习音乐基础理论及管风琴，同年 8 月 26 日第一次登台演出。早年的贝多芬虽然没有莫扎特幸运，面对的是粗鲁的父亲和破败窘困的家境，但这样的逆境却培养了贝多芬顽强坚韧的品格和独立自主的意识。1781 年，年仅 11 岁的贝多芬辍学，进入波恩剧院乐队当小乐师，师从选帝侯宫廷管风琴师、指挥家和作曲家克里斯蒂安·戈特洛波·尼费（Christian Gottlob Neefe，1748—1798，尼费）。尼费是启蒙运动的参与者，对贝多芬的帮助和支持很大，除传承音乐技艺，还引导贝多芬将艺术视野扩展到德国的文学与传统音乐中去，这对其一生都有着相当大的影响。在这种浓厚的音乐文化氛围和

生活环境影响下，贝多芬迅速成长，他早期的创作形式也与他的需求有着千丝万缕的联系——他早期的作品中三重奏、四重奏、钢琴变奏曲、回旋曲、小品及歌曲等方面的创作居多。此外，波恩当时也在法国"启蒙运动"和德国"狂飙运动"辐射影响范围内，那里的大学、图书馆等文化场所迅速成为新思想的传播地，一些有知识、进步的贵族青年们开始崇尚自由、博爱和人道主义思想，社会上形成争相模仿法国新思想与行为的潮流。贝多芬在故乡结交的朋友中，年轻的韦格勒、贝多芬的贵族保护人勃朗宁一家和华尔斯坦伯爵都成为他的终生挚友。他们经常在一块探讨哲学、道德、诗歌和音乐等内容。

在成长道路上，贝多芬虽然没有接受过系统全面的文化教育，但他自学求知的欲望和能力超乎寻常。在这点上，海顿和莫扎特曾对青年贝多芬的天赋和才能给予充分的肯定。法国大革命爆发，在接受乐器演奏与音乐创作的学习训练外，贝多芬正式在波恩大学注册学习，选修哲学和希腊文学。1789 年，他在大学里听激进派的厄洛戈·施耐德（Euloge Schneider，1756—1794，施耐德）讲述德国文学。施耐德演讲的主题是对德国封建专制的强烈抨击和对自由法国的热情讴歌，这于贝多芬而言意义重大。19 岁的贝多芬满怀激情地创作了合唱《谁是自由人》，并在其思想札记中记录了他接受自由、平等、博爱等新观念和新思想。1790 年，贝多芬受命为奥地利皇帝约瑟夫二世的逝世而创作纪念康塔塔，作品表现了在他的理解和理想下，当时德奥进步知识阶层对开明君主、社会改革的向往和渴求。

1792 年，贝多芬离开家乡，来到维也纳。相较于波恩时期，维也纳无疑为贝多芬提供了更为广阔的音乐学习发展天地。在维也纳，贝多芬有幸与海顿学习作曲，并向当时著名的管风琴演奏家、作曲家 J. G. 阿尔布雷希茨贝格（J. G. Albrechtsberger）研习对位，向哈布斯堡王朝宫廷乐长萨里耶里学习音乐创作。无论跟从哪位老师，贝多芬的求师原则都是根据自己的需要来进行判断的。在学习外，贝多芬以钢琴演奏家的身份得到维也纳上层社会的认可，尤其是他以即兴演奏技巧高超的技巧和才华形象，被一些维也纳贵族所追捧，他们成为他的资助者。贝多芬无论在作品创作还是音乐表演方面，均展现他独特的个性和情感抒发，即便是他题赠给海顿的 3 首钢琴奏鸣曲（Op. 2，No. 1—No. 3）也是这样。他的钢琴创作和演奏总是带有一种前所未有的力量、大气磅礴的气势和真挚热烈的情感。这一时期，贝多芬除了收获对创作的高速发展，在为贵族等表演时也获得声望和财富。贝多芬开始接到大量的作品约稿订单，出版社争相出版发行他的作品，许多显赫的贵族倾倒于贝多芬不同寻常的性格举止，贝多芬的音乐让他们感到新奇和刺激，贝多芬也对自己充满信心。

但天才的命运往往多舛，贝多芬在收获成功的同时也经历人生和命运给他带来的巨大苦难和考验。早在他与朋友的通信里他就提到耳聋病症给他带来的无尽的痛苦折磨，而病症和疼痛的加剧使贝多芬十分绝望，他一度甚至打算放弃生命。也许是早年他经历的磨难使他足够坚强，他最终战胜自己的沮丧。虽然病痛在加剧，但他对音乐艺术的崇高信念驱使他继续与病魔战斗，音乐成了他人生存在价值的全部希望。经历这些后，贝多芬再也没有向残酷的命运低头而创作出很多传世之作，他坚信他的音乐能使人从悲惨苦难中得以解脱。这 10 年间，贝多芬的主要作品包括《第一交响曲》（Symphony No. 1，

Op. 21，1796）、《第二交响曲》（*Symphony No. 2*，Op. 36，1802）、《第八号钢琴奏鸣曲》（*Piano Sonata No. 8*，Op. 13，1798—1799，又名《悲怆奏鸣曲》）、《第十四号钢琴奏鸣曲》（*Piano Sonata No. 14*，Op. 27，1801，又名《月光奏鸣曲》）、《暴风雨》（OP. 31，No. 17，1802）等 20 首钢琴奏鸣曲，6 首弦乐四重奏和钢琴三重奏等，以及根据德国诗人弗兰德里奇·冯·马蒂松（Friedrich Von Matthisson，1761—1831）的抒情诗写作的歌曲《阿德拉依德》（*Adelaide*）等。1803—1804 年，贝多芬创作完成《第三交响曲》（Op. 55，No. 3），这也标志着他迎来创作鼎盛期。这部作品是贝多芬应法国驻奥地利的大使的邀约而为拿破仑创作的一部交响曲。贝多芬这个有着新思想的音乐家一直以来视拿破仑为新时代的英雄，以及自由、平等的崇高理想的象征。因此，贝多芬把对拿破仑的敬仰都写进这部作品，并在作品乐谱扉页题《拿破仑·波拿巴大交响曲》。然而当贝多芬听到拿破仑称帝的消息后，贝多芬愤然地撕掉了作品扉页，重新命名为《英雄交响曲》——为纪念一位伟大的人物而作，这也是他内心对理想和音乐的坚持。贝多芬在他一生中从未停止过对自由和平等的追求。当他意识到人类应该追求捍卫自尊和自由时，他的作品和思想一直和封建贵族作斗争。即便是才华如海顿、莫扎特，他们也不可能会像贝多芬一样傲视与轻蔑世间习俗而保持应有的态度。贝多芬在《第三交响曲》中讴歌的"伟大的人"更多意喻的是一个新兴阶层的诞生和对旧社会、旧制度的抗争和呐喊。贝多芬的音乐在当时引起不同的反响，他的同代人往往会更习惯于海顿的幽默、莫扎特的匀称。而贝多芬《第三交响曲》的变化、处理、作品长度和演奏难度十分令人惊诧。贝多芬音乐中所蕴含的力量和激情，犹如他顽强的个人斗争意识，给予听众的震撼效果，如同法国大革命掀起的风暴，猛烈、直接。《第三交响曲》体现的内涵、气质、风格和精神内核也渗透在同时期的其他大量作品中，如他的第三至第八交响曲，第三至第五钢琴协奏曲，第二十一首《瓦尔德斯坦》至第二十六首《告别》的钢琴奏鸣曲，《春天》《克莱采小提琴奏鸣曲》，还有为戏剧、歌剧或芭蕾舞剧写的管弦乐配乐及序曲《科里奥兰》（*Coriolanus Overture*）、《埃格蒙特》（*Egmont Overture*）、《莱奥诺拉》（*Leonore Overture*）及《普罗米修斯》（*Prometheus Overture*），歌剧《费德里奥》（*Fidelio*）等。贝多芬用大量且优质的作品彰显非同寻常的人格和艺术魅力，也因此将他的声望推得极高，与海顿、莫扎特并称为当时三位最伟大的音乐家。

在西方音乐史上学者一般把 1815—1827 年划分为贝多芬创作的晚期，也经常将其与政治历史联系。1815 年，拿破仑彻底失败，维也纳成为欧洲封建复辟势力的政治中心，整个欧洲政局动荡不安、错综复杂。在反抗拿破仑的战争中，德国的民族意识得到极大的发展，但王朝复辟的这一状况对贝多芬来说糟糕透顶，他的大型创作也在一个时间阶段中止。他更多地将时间投入民歌的搜集整理和歌曲的创作中。民歌方面涉及的民族很广泛，没有局限于德国或奥地利，包括几套苏格兰民歌、1 部声乐套曲《致远方的恋人》（*An die ferne Geliebte*，Op. 98）等。在贝多芬人生最后的近 10 年中，他又得以重新振作，达到一个新的高度。虽然病痛、理想被挤压给他带来折磨，但他变得更乐于思考，此时音乐创作于他而言已不仅仅是听觉享受。他注重精神层面的提升，即把外在客观描述的基础上升华为与内在自我的联系。也是这一时期，贝多芬作品风格得到新的变化，为浪漫主义的后辈揭示音乐艺术巨大而神秘的魅力和潜能。贝多芬更深入地钻研亨

德尔、巴赫等巴洛克时期音乐巨匠的优秀作品，这在他晚期创作的四重奏或奏鸣曲中都有一定的反映。贝多芬还把早期的一些创作构思呈现在其晚期的作品当中，如 1808 年的《C 大调钢琴、乐队与合唱幻想曲》（*Fantasie Fur Klavier，Chor Und Orchester，*Op. 80）的主题取自他 1795 年所写的歌曲《爱的回答》（*Gegenliebe*）。而这个主题和人声器乐结合的形式，又成就 16 年后的《第九交响曲》（*Symphony No. 9*，Op. 125）。《庄严弥》和《第九交响曲》向世人宣告他自始至终没有放弃自由、平等、博爱的信念和崇高理想，是他人生目标与宗教信念的概括总结。这几部作品也达到其人生创作的巅峰。1827 年 3 月 26 日，贝多芬病逝于奥地利维也纳。

贝多芬的作品包括交响曲 9 首、前奏曲 11 首、小提琴协奏曲 1 首、钢琴协奏曲 5 首、弦乐四重奏 16 首、钢琴三重奏 9 首、小提琴奏鸣曲 10 首、大提琴奏鸣曲 5 首、大型钢琴奏鸣曲 30 首、清唱剧 1 部、歌剧 1 部、弥撒曲 2 首，还有许多室内乐作品、民歌等。贝多芬的作品数量与海顿、莫扎特等的相比，数量颇为悬殊，但贝多芬的作品篇幅宏大，意义悠长、深远。

（一）器乐创作

较之莫扎特在戏剧方面的天赋，贝多芬的创作重心主要集中在器乐创作方面。他只有 1 部歌剧作品，还有几个歌剧序曲的配乐，但他的交响曲、奏鸣曲等无一不是经典。贝多芬也把维也纳古典乐派的奏鸣交响套曲形式推向高峰，对奏鸣曲式结构的发展起到决定性的作用。

1. 交响曲

贝多芬共有 9 部交响曲存世，除了早期的《第一交响曲》《第二交响曲》还有海顿、莫扎特音乐的影子外，从《第三交响曲》《英雄交响曲》开始他已经完全开辟自己的道路。《第一交响曲》和《第二交响曲》保留海顿交响曲的基本模式和乐队编制，但已展露贝多芬音乐所独有的大胆和豪迈，与海顿仅有几年之隔的伦敦交响曲有着明显的不同。两部交响曲的第一乐章的奏鸣曲式都以海顿式的缓慢引子带入，但在《第二交响曲》的第三乐章虽然还沿用小步舞曲，但已经是谐谑曲的风格，发展至最后一个乐章乐曲时充斥着粗犷、不拘的气质，蕴含着强大的生命力。

《第三交响曲》可以算作贝多芬创作的分水岭，标志着其个人风格完全走向成熟。他作品中无比恢宏的气势是海顿和莫扎特的交响曲所无法表现的，这也使得 18 世纪交响乐套曲的传统形式得到充实和发展。他余下的几首交响曲大多都被冠以副标题，每首都是经典之作，尤以《第九交响曲》（*Symphony No. 9*，Op. 125，1824，又名《欢乐颂》）为最。

2. 器乐曲

（1）《第五交响曲》（*Symphony No. 5*，Op. 67，1804—1808，《命运交响曲》）。《第五交响曲》于 1808 年 12 月 22 日在维也纳剧院首演，由贝多芬亲自指挥。1804 年，贝

多芬开始构思《第五交响曲》，此时的他耳疾已经完全失去治愈的希望，他钟爱的情人朱丽叶·琪察尔迪（Giulietta Guicciardi，1784—1856）伯爵小姐也离开他，再加上当时压抑的政局，都让贝多芬备受打击。但一向坚韧的他想要向命运宣战，不屈服于命运。贝多芬运用极其强烈的音乐音响向命运和世人证明，他即便失聪了，但依旧可以创作绝世的作品。这部作品相较于《第三交响曲》，在特征、手法等方面的运用显得更加纯熟，把动机和发展的原则体现得尽善尽美，紧密地将各个乐章联系在一起，使交响曲套曲作为一个严密的整体进一步上升到逻辑和心灵的完美统一。霍夫曼赞誉《第五交响曲》中含有浪漫主义精神，恩格斯也曾感叹过"要是你还没有听过这部壮丽的作品的话，那你这一生可以说是什么音乐也没听过"。后人在欣赏、解读这部作品时，无论他从哪种角度出发，最终都会被它巨大的精神力量震撼心灵，继而被贝多芬创作的无限魅力所征服。

　　《第五交响曲》共有 4 个乐章，c 小调。第一乐章为快板，乐章一开始就开启如同"命运叩门"的动机，由 4 个音的节奏型构成（弱起 3 个重复的八分音符和 1 个下行三度的强拍延长音），从 ff 的力度，给人以极为强烈的冲击力，而后以这个动机的各种变化形态贯穿在整部交响曲中。作为整体构思的核心要素，它主宰整部作品的发展方向，给每个听众以情感体验和联觉感受。它作为主部主题时具有坚定果敢的气质，到副部时则以 p 的力度形成强烈的对比和戏剧冲突。第二乐章为行板，降 A 大调，对命运的沉思和具有英雄气质的 2 个主题形成对比，又与"命运"动机有着密切的关联。第三乐章为快板，谐谑曲，c 小调，两种对立再次展开，仿佛英雄与命运再次抗争，到乐章结尾定音鼓密集的推动，内在的紧张度加剧收缩，最后如红日冲破乌云，喷薄而出。第四乐章为快板，C 大调，尾声很长，命运主题再次出现，耀眼夺目，在一片辉煌和光明中结束全曲。

　　（2）《第六交响曲》[Symphony No. 6，Op. 68，1807—1808，（Pasoral）]。《第六交响曲》又名《田园交响曲》，这是贝多芬自己加的标题。这部作品表现了贝多芬患耳疾后对大自然的依恋。如罗曼·罗兰所说："贝多芬什么都听不见了，就只好在精神上重新创造一个他已经灭亡的世界。要听见它们在他心里歌唱。"这部作品共有 5 个乐章，于 1808 年 12 月 22 日在维也纳首演，指挥为贝多芬本人（已失聪）。在首演节目单上，贝多芬强调这部《第六交响曲》写情多于写景，并为每个乐章确定标题。第一乐章题为"初达乡村的喜悦心情"，快板，用仿佛乡间行走一般的简单乐句表述他回归自然的内心感受；第二乐章题为"溪畔小景"，行板，生动地描绘了溪畔的景象，如潺潺的流水、悦耳的鸟鸣等；第三乐章题为"乡民的欢聚"，快板，他运用了民间舞曲的风格表述乡村乐队伴奏下的民间舞蹈的情景和乡民欢聚的气氛；第四乐章题为"暴风雨"，快板，贝多芬对风声、雷雨交加进行意象的描绘，更多的是心理层面的感受；第五乐章题为"暴风雨后的欢愉和感恩"，小快板，贝多芬用音乐描绘出对雨后的太阳、大自然的赠予的感谢。一般第三至第五乐章为不间歇演奏。这部作品既有描绘性的刻画，又能引人深思其意境和关注内心感受，贝多芬的"标题音乐"对后来的柏辽兹和李斯特等有着很深的影响。

　　（3）《第九交响曲》（合唱，《欢乐颂》）。《欢乐颂》于 1824 年 5 月在维也纳首演，

是贝多芬酝酿很久而创作出的一部作品，也是他最后一部交响曲，达到他作品的巅峰。贝多芬在这首交响曲的最后一个乐章将人声加入宏大的管弦乐音响之中，以德国诗人席勒的诗作《欢乐颂》为歌词，用独唱、合唱的形式与管弦乐队共同奏唱他一生为之坚持的理想。其实，贝多芬在青年时期就有过为《欢乐颂》配乐的念头。1795 年，他用德国诗人毕尔格的诗创作的歌曲《爱的回答》（Gegenliebe）的主题就是《欢乐颂》的基础素材，而后在 1808 年为钢琴、合唱和乐队写《合唱幻想曲》（Op. 80）时进一步完成这个主题。《欢乐颂》共有 4 个乐章，贝多芬用最为妥帖的音乐形式来诠释他宏伟浩瀚的构思。他从曲式结构到旋律特征、和声及配器等各方面突破一切传统的表达方式，包括他自己的作品。整部交响曲的篇幅极大地进行扩充，各个乐章彰显着奏鸣曲式巨大的张力。第一乐章为不太快而又庄严的快板；第二乐章为三部曲式的谐谑曲，急板，具有强烈的戏剧性；第三乐章为如歌的柔板，是一个双主题的变奏曲，第一主题为深邃如歌的旋律，第二主题带有小步舞曲的风格；第四乐章为快板，管弦乐队铺满应有的情绪后，加入更为振奋人心的人声，把内在情感直泄而出。《欢乐颂》所描绘的"拥抱吧，千百万人们"、那闪耀着自由平等博爱之光的"四海之内皆兄弟"的崇高境界，正是贝多芬一生所追求的理想和信念。这部交响曲的伟大是无与伦比的，这里囊括贝多芬完整的人生经历、总结和对人类发展的关切和思考。《欢乐颂》也是贝多芬为人类文化所做的无比辉煌的贡献。

（二）钢琴作品

在钢琴作品的发展过程中，贝多芬无疑是非常重要的。他对钢琴作品的贡献不亚于他的交响曲，他的 5 部钢琴协奏曲都是音乐会的重要曲目，他的钢琴奏鸣曲更是对钢琴的发展有着至关重要的作用。

（1）《第八号钢琴奏鸣曲》。《第八号钢琴奏鸣曲》于 1799 年由维也纳的艾德尔社出版。1794—1796 年，贝多芬曾住在希诺夫斯基公爵（Lichnowsky，1756—1813）府中，公爵十分欣赏贝多芬的才华，曾多次馈赠礼金，可以说是贝多芬非常重要的依托人和朋友。为答谢公爵的照顾和欣赏，贝多芬创作这部作品并呈献给公爵。这部作品共有3 个乐章。第一乐章为快板，c 小调，主部为奏鸣曲式，序奏部分夹杂着悲怆的动机；第二乐章为如歌的慢板，降 A 大调，充满着浓重的祈祷意味，抒情优美，三段体结构；第三乐章为快板，回旋曲式，主题回到乐曲伊始的悲怆动机，第二主题逐渐明晰、开朗，第三主题转入柔和、静谧，对位设计十分巧妙。

（2）《第十四号钢琴奏鸣曲》（Op. 27，No. 14，1801）。《月光奏鸣曲》这个名称可谓是家喻户晓，这个标题的由来也众说纷纭。大多数学者认为这部作品来自莱尔斯塔布对这首乐曲的第一乐章的评价——"如在瑞士琉森湖那月光闪耀的湖面上一只摇荡的小舟"。这首作品是贝多芬呈现给朱丽叶·琪察尔迪的。朱丽叶是伯爵的女儿，比贝多芬小 14 岁。贝多芬对她一见倾心，两人真诚相爱。但因门第的鸿沟，两人被迫分手。贝多芬在遭受这一沉重打击之后，把对朱丽叶的爱和因封建等级制度造成的痛苦、悲愤倾注在这部作品中。这部作品共有 3 个乐章。第一乐章为慢板，升 c 小调，三部曲式，用

不断流淌出的三连音表述他对恋人的无限幻想，犹如朦胧的月光，徐缓的旋律中流露出一种淡淡的伤感；第二乐章为行板，降 D 大调，三部曲式，李斯特曾形容这个乐章犹如"两个深渊间的一朵花"，采取十分轻快的节奏，短小精悍而又优美动听的旋律与第一乐章形成鲜明的对比；第三乐章为急板，升 c 小调，奏鸣曲式，主题狂放激烈，表达一种愤懑的情绪和高昂的斗志，将全曲推向高潮。

除此之外，贝多芬还有很多出色的室内乐重奏和器乐曲等。贝多芬创作的构思与手段超越了传统，他的器乐作品某些层面上超过海顿和莫扎特，更在不断地超越自己。于贝多芬而言，音乐创作是要将自己的情感、思想进行表达，一切的音乐表现形式和手段都要服从这个主要目的，以往所成型的任何规范和程式只为创作提供框架和借鉴的经验，但绝不是约束和牢笼。这一种想法使贝多芬的创作思维和方向与 19 世纪浪漫主义潮流联系起来，在他晚期的创作中尤为明显。

（三）声乐作品

在声乐创作方面，贝多芬涉及歌剧、清唱剧、弥撒、康塔塔、合唱幻想曲、艺术歌曲、民间歌曲等大量声乐体裁。

1. 歌剧

与其他类型的作品相比，贝多芬的歌剧作品数量可谓少得可怜，只有 1 部，那就是著名的《费德里奥》（*Fidelio*，Op. 72），但这是贝多芬极为重视的一部作品，充分展现贝多芬对社会伦理方面题材的关注和热情。贝多芬早在创作《第三交响曲》前就开始着手构思创作歌剧《费德里奥》，但由于反复推敲，进展比较缓慢，他感叹道："在我所有的儿女当中，这个是最难产而且给我带来最大痛苦的，因此它也是我最疼爱的一个。"这部作品台本选自法国作家布伊（J. N. Bouily，1763—1842）的《莱奥诺拉》，贝多芬自 1805 年完成初稿后，先后修订了好几次，仅序曲就写 3 首，最终在 1814 年 5 月 26 日进行第四次公演，正式将其改名为《费德里奥》，并配了序曲。这部歌曲描绘 18 世纪西班牙贵族佛罗莱斯特鲁（Florestaru）被诬陷入狱，他的妻子莱奥诺拉为了解救被囚的丈夫，女扮男装，化名为费德里奥冒充狱卒保护并营救丈夫。恶毒的监狱长企图杀害她的丈夫，这时莱奥诺拉挺身而出，好在总督唐·费尔南多（Done Fernando）及时赶到，最终冤案得以澄清，夫妻得以团聚，坏人得到应有的惩罚。这部歌剧是法国大革命时特别盛行的"拯救式歌剧"的形式。在这个特殊的政治时期，这类戏剧带有很强的政治色彩和意义，被诬陷的好人或追求自由的人们受尽折磨，但在紧要关头最终会得到拯救，矛头直指社会现实，反映社会的不公正现象是封建贵族或教会的暴虐统治导致。

这部歌剧共有 2 幕，奏鸣曲式，剧中的 2 位正面人物莱奥诺拉和佛罗莱斯特鲁都有分量非常重的宣叙调和咏叹调唱段段落，突出歌剧的主题——英雄的不屈意志和爱情的伟大力量。此外，贝多芬也对反面人物配以符合其身份特点的阴暗、残酷的音乐，而第一幕终场的合唱和第二幕终场欢庆的场面都明显带有其时代的鲜明烙印和典型特征。面

对这个深刻凝重的题材，贝多芬在描写表现英雄的大段唱段外，更加入普通德语对白，选择更为贴近生活的表现形式。

虽然贝多芬只写了这一部歌剧，但他先后曾为歌德的悲剧《埃格蒙特》创作过戏剧配乐，为德国剧作家科特泽布（Kotzebue）的《斯蒂芬王》《雅典的废墟》等写过配乐，他晚年也曾有歌剧的创作计划，甚至在他的《第九交响曲》里引入席勒的诗词《欢乐颂》，这都可以充分说明贝多芬关注音乐与戏剧内容和实际意义结合的形式，他对题材倾向于选择更严肃、有伦理意义的具有深刻价值的社会性主题，这是贝多芬对其艺术使命的理解和对理想的崇高追求。

2. 宗教作品

《庄严弥撒》（*Missa Solemnis*，Op. 123，1818—1823）是贝多芬非常中意的一首宗教作品，也是他自认最伟大的一部作品。这部作品是一部大型声乐、管风琴与乐队的作品，为鲁道夫大公被封为奥尔默兹大主教登位时创作。这部作品于1824年4月7日在圣彼得堡首演，全曲使用弥撒普通经文（拉丁语），共有5个段落。弥撒是最为古老的一种宗教音乐体裁，几乎所有的西方作曲家都写过这类作品，并按照拉丁经文进行严格的配乐。为达到要求，贝多芬认真比照德文译文研习词义，试图将经文中的每个词汇都用其独有的音乐语言表达清楚。此外，贝多芬还查阅大量格里高利圣咏的相关文献资料，钻研帕莱斯特里那、亨德尔、巴赫等宗教题材突出的作品典范。《庄严弥撒》的创作严格地遵循宗教音乐的外部框架，但在虔诚崇敬祈求得到超脱外还带有浓浓的戏剧性。贝多芬运用他极其擅长的音乐手法，使得作品音乐饱满而又充满力量。庄严、肃穆、灿烂、辉煌是这部宗教作品特点显著的艺术特征。

《庄严弥撒》的5个段落是严格按照传统格式安排的，如同含有5个乐章的声乐交响曲，乐段间紧密相连，最终形成一个完美的结合体。其中，既有优美的独唱、重唱部分，也有雄伟辉煌的合唱，乐队的配器方面也十分精练、恰当，与唱词细腻地贴合在一起，乐段的结构设计巧妙。第二段的《荣耀经》（*Gloria*）在结束部分使用再现的手法，通过增加速度的手段，将赞美诗句再现重复，突出重点。第三段的《信经》（*Credo*）部分，与上一段荣耀经相连的音乐庄严、辉煌，随后并转向新调，结尾处的音乐"我们期待来世的生命"，几乎将所有音响都中止，再重新推向高潮，使人们的心灵也随之起伏。紧接着进入第四段的《圣哉经》（*Sanctus*），作品达到顶点，在《霍散那》（*Hosanna*）的欢呼中达到高潮，可谓是妙笔生花，处处体现贝多芬精心的设计和安排。

此外，贝多芬还创作了大量的艺术歌曲、合唱曲和民间歌曲等。无论是早期的艺术歌曲《阿德拉依德》（*Adelaide*，Op. 46，1794—1795），还是晚期的声乐套曲《致远方的恋人》（*An die ferne Geliebte*，Op. 98，1816），这些作品绝大多数都是以爱情为题材，蕴含着贝多芬式的温柔幻想和激情冲动，细腻的格调和浪漫主义的潮流相结合。虽然贝多芬在这部作品中还进行相当程度的理性克制，但这种将"本我"融入自然的蓝天、白云、青山、溪流的意境设想和对声乐套曲内部关系形式上的探索，为浪漫主义声乐套曲创作提供良好的借鉴和范本。

总之，贝多芬的音乐表现手段较前人的更丰富和多样。他的旋律质朴含蓄、深情直

接，和弦音上的线条粗犷，动机式旋律冲击力强，柔板旋律令人沉思，节奏鲜明富有个性，气氛营造的果断而有戏剧性，尤其在和声调性方面的运用，贝多芬对其的重视度和使用广度远超于海顿和莫扎特的，不稳定、不协和、频繁地转换等都形成强大的推动力，也进一步扩充自巴赫以来主调和声体系占主导地位的存量。在配器方面，贝多芬受法国大革命时期器乐曲的影响，重视铜管和打击乐器，也开始增加乐队的编制规模，使管弦乐队不同声部的音色特点和表现力得到全新的体现和提升。贝多芬所处的18世纪和19世纪的世纪之交正是当时时代变革影响下世界观、伦理观和新兴阶级的审美理想不断变化、发展、成熟的阶段。贝多芬的作品虽然保持着维也纳古典乐派的主体风格、严谨细致的结构、逻辑思维，但他的音乐象征着自由、大胆、力量、激情、意志和气势，引领19世纪浪漫主义音乐的发展潮流。他的音乐至今让人深深震撼。他的创作集德国、奥地利最优秀的音乐于大成，亨德尔、巴赫、格鲁克、海顿、莫扎特等音乐巨匠的音乐成就在贝多芬这里得以集中体现。贝多芬的音乐饱含时代精神和民间音乐的滋养，到达古典主义时期的最高峰。

第四讲　浪漫主义时期

——19 世纪上半叶的欧洲音乐（上）

　　浪漫主义时期主要是指 19 世纪前后的这一时期的西方音乐发展历史。这一时期的绝大多数作曲家受西方浪漫主义的影响，作品在古典主义时期音乐程式的基础上呈现得更自由，富有浪漫主义气息，这一现象其实从贝多芬晚期的作品可以看出。18 世纪后期，艺术发展趋势开始回归，艺术家们对中世纪的元素、风格更着迷。相对于文艺复兴、古典主义时期相对理性化的风格，浪漫主义时期的艺术家更追求艺术的情感化表达。这种追求现象表现得更纯粹、更原始、更发散。各国根据其特有的民族文化和环境背景，艺术发展各具特色，也涌现出数量较大、水平较高、各具风格的作曲家。根据其不同的发展时期、特点、地域、文化等，本书会将浪漫主义时期分为几个部分，并将较有特色的民族乐派音乐作为单独章节进行介绍。

　　浪漫的英文 romantic 来源于 romance（中文一般译为"罗曼史"）。罗曼史这个词一般出现在文学作品中，指用罗曼语写作的诗歌、人物史诗等，有指代神话、虚拟、神奇、超现实等内涵。19 世纪，欧洲的思想、政治、文化等各个方面领域都有着相当程度的变化，一些方面甚至是革命性的，西方音乐的发展方面同其他艺术形式一道都向着西方文化主流发展，即向浪漫主义风格发展。也许这一词汇不能囊括这一时期所有音乐风格，但它确实是这一时期总体艺术表现形式、风格的高度概括。如果追溯其发展脉络，不难发现，浪漫主义的发展过程、兴衰与法国大革命后的欧洲社会、文化发展环境状况密不可分。原有的政治、经济、社会、宗教、体制等全面崩塌，人们的思想情感发生巨大的变化，对人本体经验更为信赖，追求个体独立、自由，渴望摆脱以往的一切束缚。在音乐方面，浪漫主义音乐沿袭古典主义音乐的基本和弦、和声进行、节奏类型、曲式结构等程式基础，但音乐人文内核发生巨大的改变。浪漫主义音乐的内容素材在现实生活基础上艺术加工为更高精神层面的体验，显得无边无际，超越当时所处时代和境界，探索无尽的未来。尤其是器乐体裁，在完全没有文字的束缚下，纯粹的音乐更能体现理想浪漫主义音乐的意境——神秘、超凡脱俗。这种现象在贝多芬后期的作品就明显表露浪漫主义的一些特征，尤其是个人情感的艺术表达。浪漫主义音乐的主观情感正是这样的表达，带有自传性、对内心变化刻画的抒情性特征。同时，作曲家开始更在意、努力获得听众的理解和喜爱，经常构思以文学、戏剧、绘画、舞蹈等内容为基础的音乐，并不同程度地倾向于标题音乐或增加明确的标题。作品的形式载体也为了与标题性内容一致而寻求突破，衍生许多新型、更为灵活的体裁，如标题交响曲、交响诗、序曲、叙事曲、谐谑曲、狂想曲、幻想曲及由若干首小曲构成的套曲形式（包括声乐和器乐）等。即便运用的还是传统的奏鸣曲式，这些音乐也经常被赋予更加浪漫的气质和个

性化处理。此外，浪漫主义在和声语言方面也不断地进行探索和突破，并将巴洛克时期以来的和声功能体系发展到极致，对管弦乐队音响的开掘和发挥也极大地扩展、丰富。

在作品创作发生变化之外，19世纪的社会、音乐生活也有着巨大转变。在音乐发展环境方面，随着贵族政体的衰败，音乐家有贵族资助人的时代已被新生的资产者如音乐出版商、音乐会或剧场的经理人等所替代。他们不仅可以掌握作曲家的命运，甚至可以主宰音乐生活和艺术趣味的走向。在他们的安排下，他们既可以捧红某位作曲家或演奏演唱家，也可以随时将其打压。在音乐活动参与方面，富裕的资产者可以购买音乐会或歌剧的票，订购作曲家作品的乐谱，并能让自己的夫人、女儿等学习弹琴唱歌，新的音乐生活的圈层在变大。在音乐演出途径方面，演出的场所、类型更为丰富，有歌剧院、音乐厅的公开演出，上流社会的沙龙音乐会，音乐爱好者组织的私人音乐会，以及在某些时间节点组织历史、古代音乐方面的专题音乐会等。这既巩固音乐和音乐家的社会地位，也促进标题乐曲、艺术歌曲、小型器乐曲等体裁的发展。这一时期的作曲家的创作出发点是如何增加自己作品的听众和买家——这直接关联到实际的经济效益的高低。在音乐教育方面，19世纪左右，欧洲的高等音乐学院在各地纷纷建立，如巴黎（1795）、米兰（1808）、那不勒斯（1808）、布拉格（1811）、维也纳（1817）、伦敦（1822）、布鲁塞尔（1832）、莱比锡（1843）、慕尼黑（1846）等，这对19世纪欧洲的音乐人才培养、观众欣赏水平的提高起到相当大的积淀和推动作用。在音乐理论交流方面，报纸和期刊上的音乐评论变得更活跃，浪漫主义思想下的音乐家们在作品创作外，也希望通过文字来阐述自己的思想和表现意图，这也促使着音乐史学在19世纪逐渐发展为独立学科。人们开始重视历史，从音乐史的巨著去了解过去的音乐大师，出版了如亨德尔、巴赫、贝多芬、海顿、莫扎特等受人们喜爱的音乐家传记，并对以往的大师作品进行整理、出版等，全方面地推动欧洲音乐的发展。

19世纪后，欧洲的音乐发展可谓是"百花齐放""百家争鸣"。音乐家们在继承贝多芬音乐宝贵财富的基础上，使浪漫主义音乐进一步发展成熟，留存大量优质之作；更涌现出大批优秀的音乐家，其中在浪漫主义音乐兴起这一时间节点较为突出的音乐家代表为卡尔·马利亚·弗瑞德里希·恩斯特·冯·韦伯（Carl Maria Friedrich Ernst Von Weber，1786—1826，韦伯）、弗朗茨·舒伯特（Franz Schubert，1797—1828，舒伯特）和吉奥阿切诺·安东尼奥·罗西尼（Gioachino Antonio Rossini，1792—1868，罗西尼）。

一、韦伯

韦伯在欧洲音乐历史地位的确定，主要归功于他的代表作《魔弹射手》。这部歌剧于1821年在德国柏林首演，这意味着德国浪漫主义歌剧的出现。抛却歌剧创作，实际上韦伯的作品还包括戏剧配乐、交响曲、协奏曲、室内乐、合唱、器乐曲等，并有非常优秀的作品存世。

1786年11月18日，韦伯生于德国奥尔登堡的厄丁（Eutin），他的父亲是镇里剧院的经理兼乐师，母亲是剧团的歌手。在韦伯还是幼儿时，他便跟随父母的巡回剧团到处

巡演，对剧院舞台、各地的风土人情、民间音乐和民众的音乐趣味都有所了解。在萨尔茨堡，他同迈克尔·海顿学习作曲。此外，维也纳修道院的院长、神父阿伯·沃格勒（Abbe Vogler，1749—1814）对韦伯的成长影响也非常大。他非常喜爱收集德奥民歌，对德国的古典文化有很深的研究。在他的建议下，韦伯开始试图去了解民间音乐、歌舞和各种乐器。1804 年，韦伯在他的帮助下接任布勒斯劳剧院的指挥一职，也因此开始大量熟悉歌剧和许多经典剧目。在此后的一段岁月里，韦伯创作并积累很多歌剧、交响曲、乐器协奏曲等不同体裁的作品，还不时地在各地进行巡演。韦伯是个热心社会活动的音乐家，他关心德国音乐方面的发展，也曾写过相应的评论文章。他希望建立博物馆，组建音乐协会，创办报纸等。1812 年，韦伯到柏林访问时，深切地感受德国人对抗击拿破仑的民族情绪和民族精神。他表示："第一次感到自己在政治上是德国人，第一次感到自由、祖国、壮烈、公民道德和恨专制统治等字眼。"因此，韦伯奋笔疾书创作了歌曲、合唱，并以反法爱国诗人 K. T. 克尔纳（K. T. Korner，1791—1813）的《琴与剑》为歌词进行谱曲。随着名声在外，1813 年，韦伯被任命为布拉格歌剧院的院长。1817 年，他被任命为德雷斯顿宫廷剧院的乐长，并于同年奉萨克森国王的谕令，筹建负责德意志歌剧院。1817—1820 年，韦伯完成他人生中最重要的一部歌剧——《魔弹射手》（Der Freischutz）。这部歌剧于 1821 年在刚刚建成的柏林大剧院上演。这部平民化的德国歌剧一经上演便引起社会很大的轰动，并迅速传播到德国和奥地利的全境。演出盛况经久不衰，作品受到无数人的追捧。多年来，韦伯为组织筹备德国歌剧演出劳心劳力，做出很多贡献。例如，先后指挥排练过莫扎特、贝多芬和他本人的作品，帮扶一些年轻的德国作曲家如 H. 马施奈（H. Marschner，1795—1861，马施奈）等。1825—1826 年，他创作了歌剧《奥伯龙》（Oberon）。为了这部歌剧能在英国伦敦成功首演，1826 年，本来身体不适的韦伯在英国感染肺结核，客死异乡。

直到 19 世纪，欧洲各国相对比较热衷意大利歌剧，其次是法国歌剧。德国和奥地利的歌剧院舞台基本上被意大利作曲家垄断，德国本土的音乐家对这种状况十分担忧。因此，韦伯推动德国歌剧的发展，并和他的学生努力组织、创作一批优秀的德国歌剧。此前，莫扎特的《后宫诱逃》和《魔笛》是以德语演唱的歌剧，贝多芬的《费德里奥》在 1814 年再演时也是由韦伯指挥，这些德语歌剧为后续歌剧的发展奠定基础，此剧的德语对白及人道主义主题，使它成为德国民族歌剧的财富。1816 年，E. T. A. 霍夫曼（E. T. A. Hoffmann，1776—1822）的歌剧《翁迪妮》（Undine）在柏林首演，这部带有传统神话色彩的歌剧透露着德国浪漫主义歌剧的气息，对韦伯产生很大的启发和影响。因此，他的绝世之作《魔弹射手》很快进入日程。也是从这部歌剧开始，韦伯被认定为德国歌剧的开拓者。他摆脱了以往意大利歌剧对歌剧的影响和束缚，开辟了一条新的道路。

（一）歌剧

韦伯的作品中，对后世影响最深的是他的歌剧《魔弹射手》。这部歌剧以 J. 阿佩尔和 F. 拉文的《妖魔故事》为原型，由 F. 金特撰写台本，首演于 1821 年。这部作品也

被译为《魔弹射手》。这部歌剧描写年轻的猎人马克斯为了与自己的恋人阿加塔结婚，需要取得射击比赛的冠军，并成为未来的守林官。为了达到这个目的，他被猎人卡斯帕尔诱惑去密林狼谷铸造魔弹。而劝说他的卡斯帕尔此刻早已把灵魂献给森林凶神萨米尔。就是这样，马克斯陷入这样的一个阴谋，这也为马克斯带来噩运。好在阿加塔用她纯洁的爱情感召他。在善良隐士的帮助下，马克斯得以解脱。这种歌剧一改以往英雄性的现实主题，取材来自德国古老的民间传说。超越自然的神奇力量与人性间的考验题材一下子抓住观众的心，并开启德国浪漫主义歌剧新的发展方向。

这部歌剧共有 3 幕，16 首曲，序曲为奏鸣曲式。在主题、调性、音色、和声、织体等方面，韦伯有意识地、巧妙地运用对比手法，让这首序曲充释浓重的浪漫主义色彩，使歌剧从序曲部分就预示整部歌剧的矛盾冲突和结局走向。引子为慢板，韦伯利用不同乐器的音色特点，用圆号和黑管、低音弦乐等暗示 2 个世界。圆号更多地代表着正义、光明、恬静和赞美，而定音鼓、定音弦乐等则更多地表现为邪恶、阴暗、紧张和不祥等动机，尤其是凶神萨米尔出现的时候。呈示部为双主题，第一主题为第一幕男一号马克斯的咏叹调《可怕的权力迷惑着我》；第二主题取自麦克思的咏叹调。两个主题的过渡由"狼窟"一场中铸造第七颗神弹的配乐连接起来。呈示部的结束主题为第二幕女一号阿加塔的咏叹调《我的脉搏在跳动》结束部分的旋律。值得一提的是，韦伯在序曲慢板引子快要结束时的第十二小节引出"狼窟"属性那场戏所运用的精彩、恰如其分的和声及配器，堪称描写氛围音效的范本。卡斯帕尔的《要知道我施恩的期限将到》风格、模式几乎已经如同后期瓦格纳的。此外，还有很多令人瞩目的处理。例如，在铸造神弹的那场戏中，卡斯帕尔在不间断的管弦乐的衬托下徐徐道出呼唤，引出萨米尔，随即在马克斯旁数魔弹，群山仿佛以回声呼应计数。每铸造完成一弹，音乐便配合布景描绘不同的情境效果：第一弹铸造时，掩在阴云后的月亮泛起淡绿色的幽光；第二弹铸造时，如同野鸟一般的鬼火跟随闪烁移动；第三弹铸造时，一头野猪横冲乱撞；第四弹铸造时，暴风雨呼啸而至……伴着长号、单簧管、圆号、定音鼓和弦乐的震音，旋律与和声中增减音程和变化音运用得十分大胆，造出极为不协调的音响效果，生动形象地表现马克斯和卡斯帕尔铸造 7 颗魔弹的全过程。韦伯巧妙地调度每处配器，将管弦乐队各声部的音色特点充分发挥，烘托神秘诡异的气氛，场面十分震撼。

此外，韦伯对这部歌剧的各个方面都十分用心。为进一步展示、突出这个德国民间传说的民族性及浪漫特征，他不放过任何一个细节。这部剧是德语浪漫主义歌唱剧，完全使用德语对白以串联所有的段落，也保留法国、意大利歌剧中一些被人们认可的、重要的写作手法。例如，在表现男女主人公爱情的部分，仍有着传统歌剧咏叹调的痕迹。在舞台布景、服装道具方面，如森林狩猎区的房屋、猎人们和姑娘们的装束打扮，处处贴切地展示德国乡村的简朴生活。音乐也伴随着浓郁的民间乡间情调，如代表猎人的进行曲、描绘农民的兰德勒舞曲（landler）、表现村姑的民谣风格的合唱等。总而言之，这部歌剧从选题到创作，甚至到每个细节，对后来的马施奈、瓦格纳、柏辽兹等在歌剧创作方面都有着深刻的影响和启发。

（二）器乐曲

尽管人们对韦伯的了解大多来自他的歌剧，但不得不说他在器乐曲方面也取得很多成就，他的交响曲和钢琴作品也写得非常出色，如他的 2 首交响曲和钢琴曲《邀舞》等。在其他器乐曲的创作方面，他尤为喜爱单簧管，共创作了 6 首单簧管作品。其中，他的《第一号单簧管协奏曲》（*Clarinet Concerto No. 1*，Op. 73，1811）、《第二号单簧管协奏曲》（*Clarinet Concerto No. 2*，Op. 74，1811）、《单簧管小协奏曲》（*Clarinet Concertino*，Op. 26，1811）最为出名，每首都是单簧管领域的经典之作，且充分发挥单簧管这件乐器的技巧和音色特点，这也是韦伯所擅长的领域。

《第一号单簧管协奏曲》为单簧管演奏家海因里希·约瑟夫·贝尔曼（Heinrich Joseph Barmann，1784—1847）而创作，于 1811 年 6 月 13 日由贝尔曼首演。全曲共 3 个乐章，f 小调。第一乐章为快板，f 小调，虽为奏鸣曲式但十分自由，不拘泥于以往的均衡和对称，主奏单簧管旋律优美，始终将情感表达放在首位；第二乐章为从容的慢板，C 大调，三部曲式，与第一乐章形成很好的对比；第三乐章为小快板，F 大调，回旋曲式，带有谐谑的民间风格，最后单簧管再现回旋主题，乐队承接推向高潮结束全曲。《第二号单簧管协奏曲》同为贝尔曼而作，于 1811 年 11 月 25 日首演。在这首作品完整呈现前，在同年 11 月 11 日慕尼黑音乐会时上演了一首《音乐会回旋曲》。因为现场效果特别好，引起轰动，韦伯遂将这首作品作为《第二号单簧管协奏曲》的第三乐章。这个作品共有 3 个乐章，第一乐章为快板将 E 大调，协奏奏鸣曲式，第一主题辉煌华丽，单簧管主奏旋律音程跨度较大；第二乐章为稍快的行板，浪漫曲，g 小调，如歌剧中女声的咏叹调，唯美动听；第三乐章为降 E 大调，带有波尔卡舞曲的风格，回旋曲式，热烈开放，高潮迭起。

韦伯的生命长度虽然不长，但他把这短暂的一生都投入音乐创作中。他是德国音乐史上非常重要的一名作曲家，既开创德国歌剧的新道路，又为德国浪漫主义音乐奠定基础，还对肖邦、李斯特、瓦格纳、柏辽兹、马勒等有很大的影响，德彪西也认为韦伯对管弦乐声部音响的运用达到出神入化的程度。

二、舒伯特

舒伯特，奥地利作曲家，是浪漫主义时期音乐早期的代表人物之一，被誉为"歌曲之王"。从他的作品中我们可以很明显地感受到维也纳古典时期的音乐与新时期音乐发展潮流的过渡发展和紧密联系。在舒伯特的艺术歌曲之外，他在交响曲、室内乐和钢琴等器乐曲方面的创作所取得的成就也不容小觑。此外，他也有不少宗教音乐和歌剧作品。

1797 年 1 月 31 日，舒伯特出生于维也纳附近的里赫田塔尔。他的父亲是当地小学的校长，因此，舒伯特在幼年时得到学习钢琴、小提琴的机会与演奏室内乐的良好的音

乐环境和氛围。1808 年，舒伯特顺利考入维也纳皇家礼拜堂的少年唱诗班，成为一名男童歌手，并在学校里接触海顿、莫扎特的作品，参与管弦乐队的学习和实践。1812 年，舒伯特有幸跟随萨列里学习作曲，他也从这个时候开始创作钢琴、弦乐四重奏等作品。1813 年，舒伯特完成人生的第一部交响曲，并回到父亲的学校里任教。1814 年，他创作了歌剧《魔鬼的欢乐宫》《F 大调弥撒》，但最突出的还是他的歌曲《纺车旁的玛格丽特》（*Gretchen Am Spinnrade*）。1815 年，对舒伯特来说是非常重要的一年，他几乎把全年的心血都倾注于他的歌曲写作。在他一生中，他创作过 600 余首歌曲，而仅在这一年里他就完成 145 首作品，其中还包括举世闻名的《野玫瑰》《魔王》等歌曲。因此，这一年可谓是高效的一年。这种旺盛的歌曲创作欲望和热情一直保持到他生命的最后。1816 年后，舒伯特正式辞去教职，到维也纳开启他"自由"的音乐家生涯，以创作作品为生。在这个时期，舒伯特经常和志趣相投的不同职业的青年人结成朋友，当中有音乐家、画家、诗人等，也经常得到一些欣赏、喜爱他创作的歌曲的朋友的帮助和接济。但不管怎样，舒伯特始终是这个圈子的核心人物。他们甚至成立"舒伯特小组"，只要有时间就在一块交流研讨、读书演戏、演奏音乐、探讨关心奥地利的音乐发展。舒伯特的很多作品都是为身边的朋友创作的，如一些歌曲、钢琴小品、四手联弹的钢琴曲、室内乐重奏等。这些作品都在舒伯特写完并与朋友们一同合奏首演后流传出去。小组里的画家斯鲍恩（J. V. Spaun，1788—1865）就曾用画笔把这些场景生动地记录下来。1816 年的小组聚会中，舒伯特与歌唱家 J. M. 沃格尔（J. M. Vogl，1786—1840）相识并一见如故。两人结识后多次合作，十分默契，经常到奥地利及各地巡演舒伯特的艺术歌曲，逐渐扩大舒伯特的名声和影响。舒伯特仅在 1818 年和 1824 年两次在埃斯特哈齐家族担任短期的音乐教师。1826 年，舒伯特还希望能争取一个固定的教堂乐师的职位，但没能成功。由此可以说，舒伯特是欧洲音乐史上第一位真正的"自由音乐家"，完全依靠自己的创作换取生活收入。1821 年，他第一次出版自己的歌曲——《魔王》。随后出版的作品一直被出版商剥削。舒伯特的许多作品（如《第九交响曲》《未完成交响曲》等）都在其死后由舒曼、门德尔松等挖掘、整理、出版和演出。1828 年 3 月，舒伯特在朋友们的帮助下，才能够第一次也是最后一次举办个人作品的音乐会——演出他的四重奏、三重奏、艺术歌曲等。这场音乐会终于使他有了一次较为丰厚的收入。不幸的是，由于多年疾病缠身、居无定所，1828 年 11 月 19 日，年仅 31 岁的舒伯特默默地离世了，而他在生前几乎没有得到业界高度重视和认可。

（一）艺术歌曲

舒伯特被世人所了解的很大一个层面是因为他的艺术歌曲。德奥的"艺术歌曲"（lied）起初的创作受到法国歌曲"尚松"的影响。18 世纪下半叶至 19 世纪初，英国的浪漫诗人沃兹华斯、柯尔律治、彭斯等对德奥的艺术歌曲创作有了很大的促进。在德奥等日尔曼语系发展方面，德奥艺术歌曲始终保持着自己独唱歌曲的传统，并得到很大的推动和影响。例如，J-A. P. 舒尔兹（J-A. P. Schulz，1747—1800）、J. H. 瑞查特（J. H. Reichadt，1752—1841）、C. F. 泽尔特（C. F. Zelter，1758—1832）、J. R. 祖姆斯

蒂格（J. R. Zumsteeg，1760—1802）等的歌曲的歌词部分都运用德国古典、浪漫诗人歌德、席勒、毕尔格等的诗词。他们创作的歌曲曲调受诗词韵律的影响较大，为突出音调变化仅配以简单、质朴的伴奏织体。维也纳古典主义时期的三大代表音乐家海顿、莫扎特、贝多芬也都创作过歌曲，其中，贝多芬还曾写过声乐套曲体裁作品。与舒伯特同时代从事歌曲创作的德奥作曲家也有很多人，但大多都因为其作品内容单一、技法贫乏而被历史冲刷掉。也有几位作曲家对德奥艺术歌曲起了推进作用，如德国作曲家 J. K. G. 勒伊韦（J. K. G. Loewe，1796—1869）。他创作的叙事歌等都对艺术歌曲有所促进，但将德奥艺术歌曲完善、成熟，推向高峰的只有舒伯特。其作品魅力独特，经得起岁月的打磨和历史的考验。舒伯特极大地将艺术歌曲的潜能充分挖掘、发挥，进而使这种艺术体裁的表现力发展到完美、极致的形式，舒曼、瓦格纳、勃拉姆斯、理夏德·施特劳斯、马勒等的歌曲创作，都受舒伯特的影响、启发，沿着舒伯特留有的康庄大道继续前行。

在舒伯特的 600 多首艺术歌曲中，歌词选自德国本土作品的有 67 首歌德的诗歌、41 首席勒的诗歌、6 首海涅的诗歌。此外，也有部分作品选自莎士比亚、克鲁普施托克、施莱格尔、克尔纳等著名诗人的诗歌及部分优美、意义深远的但名气不大的诗人词作。例如，《美丽的磨坊女》和《冬之旅》的词均出自缪勒的诗。舒伯特还为自己的朋友、诗人迈尔霍菲尔和朔贝尔等的诗作作曲。舒伯特艺术歌曲的诗词内容题材选择范围特别广泛，他巧妙地运用各种技法和时尚元素，升华平庸、感伤的情调。他对自己的悲苦遭遇更多地化作想象力并装饰现实，将其融入对艺术、人生、希望的渴求之中。他始终坚信"幻想"可以胜过"理性"，音乐来自"灵感"。在他的歌曲中，有乐观生活、赞美自然的《春天颂》（*An den Fruhling*，1815，D245）、《泉水颂》（*An eine Quelle*，1817，D530）、《听，听，云雀》（*Horch，Horch，die Lerch*，1826，D889）等；有热爱艺术、歌颂爱情的《里拉琴颂》（*An die Leier*，1822，D737）、《致音乐》（*An die Musik*，1817，D547）、《谁是西尔维亚》（*An dem Wasser zu Singen*，1826，D891）等；有倾诉苦闷、伤心孤独的《孤独》（*Der Einsame*，1825，D800），声乐套曲天鹅之歌（*Schwanengesang*，1828，D957）中的《海滨》（*Am Meer*）、《幻影》（*Der Doppelganger*）等；还有祈祷上苍、虔诚圣洁的《圣母颂》（*Ave Maria*，1825，D839）等。舒伯特对不同的题材、诗词逐一打磨，为每首作品配以最佳的形式载体来充分表达情感意义。舒伯特的艺术歌曲形式通常被分成 3 种：分节歌、变化分节歌和通体歌。分节歌是德奥传统艺术歌曲中最为常见的一种形式，但舒伯特对此运用得相对较少，他的这类作品不是特别典型——舒伯特的早期作品《野玫瑰》（*Heidenroslein*，1815，D257）就运用过。《野玫瑰》的歌词选自歌德的诗歌。歌词用最为质朴的语气讲述对恃强凌弱的愤愤不平。歌曲旋律简单、清新自然，在这同一段旋律下，为三段歌词反复配置，16 小节的乐段丰富完美、精致细腻，并为钢琴留出 2 小节间奏后奏的时间，而且通过调性转换不断转换旋律所充当的"角色"，极大地加强内容的戏剧性。变化分节歌是舒伯特最常用和较喜爱的创作形式。实际上，当时很多德奥的作曲家意识到以往传统民间歌曲形式的局限性，并试图加以改进。对此舒伯特更进一步，取得相当瞩目的成就，这也为后续的德奥艺术歌曲创作表现形式奠定基础。例如，舒伯特的作品《鳟鱼》（*Die Forelle*，1817，

D550)、《小夜曲》（*Staendchen*，1828，D957）、声乐套曲《冬之旅》（*Winterreise*，1827，D911）中的《菩提树》（*Der Lindenbaum*）、《春梦》（*Fruhlingstraum*）等都是在分节歌的基础上，根据歌词的内容含义、情绪的紧张变化，通过改变调性、和声、速度、节奏、伴奏织体等来适应歌词。这种灵活的变化运用，极大地丰富、改变以往传统的分节歌形式。通过这种音乐材料的鲜明对比和并置关系，听众直观地感受到强烈的对比效果。通体歌一般是指没有重复性、篇幅较长的音乐材料按照歌词内容进行组织的一贯到底的体裁形式。舒伯特的艺术歌曲中运用通体歌最为典型的例子当属《魔王》（*Er-lkong*，D328，1815）。这首歌曲共有 148 小节，这个整体贯穿的结构中，通过调性转换、织体、力度和旋律线条的变化和对比，生动地将不同人物、不同角度、不同情感和不同的语气表达出来——以舒缓、以大的调性表现魔鬼的诱感；以急促并不停转换的小调表现儿子的呼救和父亲的紧张不安；以宣叙调性质的安排表述故事的讲述的旁白；运用歌曲频繁的调性转换及钢琴密集紧张的织体和音响，营造紧张、阴森的氛围场景。精巧的布局、高明的技法运用都使《魔王》成为舒伯特戏剧性艺术歌曲中完美的代表作。

1816 年，贝多芬的声乐套曲《致远方的爱人》被人们认可。10 多年后，舒伯特对"声乐套曲"（liedercyclus）的发展做了更重要的贡献，在内容与技巧上也更丰富、成熟。以他的声乐套曲《冬之旅》为例，这部套曲共有 24 首短歌，连贯起来的 24 首短歌形成 1 组叙事的抒情音诗，将冬夜中的旅人行色匆匆所遇的情境——那种孤寂、凄凉的内心世界和对往昔的美好回忆、现实的处境娓娓道来，刻画到位，真挚感人，意境深远。声乐套曲《天鹅之歌》（*Schwanengesang*，1828，D957）是在舒伯特逝世后才出版的歌集，创作于 1828 年，共有 14 首歌曲。这些歌曲的描写对象大多是不幸、痛苦的形象，面对贫病交加、孤独寂寞的现实有着无尽的失望，而理想、美景如同云雾般虚妄缥缈。例如，《阿特拉斯》（*Der Atlas*）中，运用一个减四度的动机，以代表忍辱负重的阿特拉斯，并在乐曲中多次强调；《城镇》（*Die Stadt*）用钢琴减七和弦的琶音织体，营造一个远处雾霭迷蒙的城镇景象，也映射人物内心的凄凉；《幻影》（*Der Doppelganger*）表现一种深层心理的刻画，也是舒伯特最凝练的歌，这种状态也是舒伯特临终前作品中所特有的。对于这部作品，学界还有一些争议。一些学者认为这套作品从更严格意义的层面上讲不属于套曲的范畴，因为其中 6 首歌曲的歌词选用海涅（Heine）的诗词，而其他与这 6 首歌曲的关系并没有像其他套曲的形式一样。但我们纵贯这 14 首作品，能感觉出作者实际还是基于内在情感和意境把它们串联成一个整体。作者已逝，一些事情的结果并不重要，无论是怎样的争议都足以说明这部作品的地位和独有的艺术高度，留下的更应是静静地欣赏和体会。

舒伯特擅长使用最小巧的歌曲形式抒发出丰富深邃的情感感受，其表现手段和技法也如同其对结构的处理原则一样，需要从根源上服从于诗词的多样性和变化。有的旋律处理像民歌般简单质朴；有的如诗词的朗诵一般，和声随着诗句的起伏变化增添激情、细腻的表现力，突出诗句情绪的发展变化。在钢琴伴奏织体方面，舒伯特非常注重其对歌曲情景、氛围的烘托，并将其和声乐有机融合成一个完美的整体。在这方面，舒曼的艺术歌曲对其做了很好的延续与发展。舒伯特的艺术歌曲到处流露着浪漫主义风格特征，永远散发亲切、单纯、敏感、迷人的气息。他对和声调性的大胆使用、对内心到位

的刻画描写、对深层次意境的表达，都能使人深切感受其艺术歌曲的独特魅力。

（二）器乐作品

除艺术歌曲创作方面外，舒伯特一生共创作了9部交响曲、大量的室内乐作品、21首钢琴奏鸣曲、多首器乐作品和戏剧配乐等。

1. 交响曲和室内乐曲

与贝多芬相似，舒伯特也写了9部交响曲。这可以说是巧合，但事实上，贝多芬对舒伯特确实有着一定的影响。不过，舒伯特一直想要摆脱贝多芬的影响。他的9首交响曲里前3首都可以看作是他的"练习作"，这些早期的作品明显受了海顿、莫扎特的影响，完全是古典主义风格的模仿产物。在《c小调第四交响曲》（Symphony No.4，D417，1816，又名《悲剧交响曲》，Tragiche）是他交响曲的转型期。虽然《第四交响曲》仍旧受贝多芬的影响，但之后的《第五交响曲》和《第六交响曲》基本上逐渐奏出不同于以往的那种风格。他的《第八交响曲》（Symphony No.8，D759，1822，又名《未完成》，Unvollendete）和《第九交响曲》（Symphony No.9，D944，1825—1828，又名《伟大交响曲》，The Great）更可以成为他最具有其个人色彩、特点的代表作品，这也是浪漫主义风格交响曲的经典代表。人们之所以称《第八交响曲》为《未完成交响曲》，是因为舒伯特的手稿保留着《第八交响曲》的第三乐章草稿。1822年，为表示对奥地利格拉茨市音乐协会接受他成为荣誉会员的谢意，舒伯特把这首《未完成》的作品作为一个完整的作品献给该协会。这件事的真实情况直至1865年才为人所知。这部交响曲只有2个乐章，第一乐章为中庸的快板，b小调，主部主题紧张、局促、不安，副部主题带有舒伯特宽广悠长的旋律性质，引子部分带有疑问性阴郁的浪漫主义色调，仿佛来自深渊的暗示性旋律给人很深刻的印象；第二乐章为流畅的行板，E大调，表现一种宁静、虚幻的情绪和意境。两个乐章充分显示舒伯特对音色的敏感，管弦乐队的不同声部的音色被他赋予鲜明的情感内涵，这也是浪漫主义作曲家所追求的方向、境界。《第九交响曲》是舒伯特一部"特殊"的作品。这首作品完成于1828年，也正是他人生结束前的9个月，遗憾的是，这部作品在舒伯特生前并未得到正式演出的机会。直到1839年，作曲家舒曼在拜访舒伯特的兄长费迪南时，在其珍藏的大量舒伯特的手稿中发现这一部伟大的作品。随后，这部作品由德国莱比锡的门德尔松亲自指挥，这部作品的首演终于得以完成。这部作品感情充沛、有力量，旋律优美，配器色彩丰富饱满、富于变化，舒曼也在门德尔松指挥首演这部作品后说道："这是贝多芬以后最伟大的音乐作品。"

在室内乐方面，舒伯特也有许多精彩的作品，如早期的钢琴五重奏《鳟鱼》（Piano Quintet "Trout"，D667，1819）和弦乐四重奏《死神和少女》（String Quartet No.14，Der Tod und das Modchen，D810，1824—1826）都因沿用他被人们所熟悉的歌曲而成名，不过这2首室内乐作品要比原歌曲复杂得多。《第二号钢琴三重奏》（Piano Trio No.2，D929，1827）于1827年12月26日首演，共有4个乐章，降E大调。第一乐章为快板，

古典奏鸣曲式，主部主题有贝多芬中期作品风格的痕迹，热情洋溢和富有戏剧性，但整体还是舒伯特的风格；第二乐章为流畅的行板，c 小调，三段体，由 3 个旋律构成，在固定音型的基础上，动人心弦的主题由大提琴和钢琴依次奏出，不禁使人想起《冬之旅》寒夜中的孤独者的情境；第三乐章为谐谑曲，中庸的快板，谐谑曲的特色主要呈现在钢琴和弦乐的卡农，中段为优美的旋律；第四乐章为中庸的快板，活泼的回旋奏鸣曲式，以舒伯特典型的乐观情绪结束全曲。舒伯特的最后一首室内乐作品为《弦乐五重奏》（String Quartet，D956，1828），于 1850 年 9 月 17 日在维也纳音乐协会的音乐会上首演。这部作品为 C 大调，共有 4 个乐章，在弦乐四重奏的基础上增加 1 把大提琴。这是舒伯特在和声上的大胆探索，四个乐章的调性、配器等方面的安排突出浪漫时期对音乐色彩的关注和独特运用。第一乐章为从容的快板，古典奏鸣曲式，小提琴和大提琴相互交替、对比；第二乐章为慢板，E 大调，中间转到 f 小调，最后又转回 E 大调；第三乐章为谐谑曲，急板和持续的行板，急板部分谐谑曲味道很浓，中段转到 D 大调，持续的行板部分旋律优美抒情，最后又转为 C 大调再现谐谑部分；第四乐章为小快板，C 大调。这部作品通过运用一系列近、远关系调进行转换并突出 C 大调的主调性，使乐章间的关系更为紧密，更有活力气息。

2. 钢琴作品

舒伯特的钢琴创作主要包括奏鸣曲、幻想曲、音乐瞬间、即兴曲、兰德勒舞曲、圆舞曲、嬉游曲和变奏曲和大量二手或四手联弹的进行曲等，其中，音乐瞬间、即兴曲和一些舞曲是舒伯特为钢琴作品方面所做出的特殊贡献。

浪漫主义的审美方向和态度往往更关注音乐作品的个性表达。舒伯特与以往的著名作曲家不同，他更偏爱小品这类的音乐表达方式。他认为这种方式与音乐的情绪、个性贴合得更紧密、更直接。这也与其创作音乐的动机与环境所限有一定的关联，但这引领一个新时期的趋向和审美方式，也着实让人们感到这些钢琴小品和舒伯特的歌曲一样，都是其灵感乍现的抒情之作，表现其细腻、丰富的内心世界，同时也满足他平时与朋友在一起的生活需求。舒伯特的一些小曲《音乐瞬间》（Moments Musicaux，D780，共有 6 首，1827）、《即兴曲》（Impromptus，D899 的 4 首、D935 的 4 首、D946 的 3 首，1827）的命名基本都为出版商的意思，但无准备的、突然而至的灵感也确实是舒伯特创作的特点和追求。因此，每首曲子虽然结构不同，但简单自由，旋律也如他的艺术歌曲一般清新流畅、感性迷人，颇有感染力。《音乐瞬间》的第二首为小行板，降 A 大调，抒情富有意境，仿佛沉思中的遐想与突发即逝的冲动产生碰撞；第三首为中庸的快板，f 小调，具有轻巧、活泼的舞曲特色；《即兴曲》（D899）的第二首为快板，降 E 大调，三段体；第四首为小快板，降 A 大调。它们都是其小作品中脍炙人口的优秀典范。这些小曲如同一幅幅精工细琢的诗意素描，令人久久不能忘怀，并对舒曼、肖邦、李斯特等的同类作品产生一定的影响。

此外，受维也纳民间的歌舞音乐的影响，舒伯特的舞曲如 12 首兰德勒舞曲（laendler for piano，D790，1823）、多首圆舞曲（samtliche walzer for piano，D145、D146 等）、12 首《埃科赛斯舞曲》（ecosaises for piano，D781，1823）等，都表现舒伯特式的轻松

愉快、无忧无虑。他的幻想曲（fantasy）更展现他的大胆创新，如《C 大调流浪者幻想曲》（*Wandererfatasie*，D760，1822）共有 4 个乐章。该作品以变奏曲为基础，融合多种因素，以舒伯特自己的歌曲《流浪者》的旋律为主题旋律，并在各个部分进行变化展开。幻想曲自由无拘的气质和华丽的技巧被表现得淋漓尽致，充满蓬勃的生命力。奏鸣曲方面，舒伯特赋予这种传统的古典体裁以新的浪漫主义气息。他一共作有 21 首钢琴奏鸣曲，很多作品都非常出色。以《第十三号钢琴奏鸣曲》（*Piano Sonata No. 13*，D664，1819）为例，这部作品为 A 大调，共有 3 个乐章。第一乐章为中庸的快板，A 大调，奏鸣曲式，其主题有别于以往那种可作动机式展开的古典风格主题，其具有结构完整、柔和、亲切的歌曲属性；第二乐章为行板，D 大调，三部曲式，如同一首带有遐想意味的抒情小曲，它与第一乐章的关系有如两首不同的歌曲旋律；第三乐章为小快板，A 大调，奏鸣曲式，以欢快的舞曲作为终曲，依旧不失优雅，极具品味。舒伯特晚期的奏鸣曲也同样独具魅力，如《第二十一号钢琴奏鸣曲》（*Piano Sonata No. 21*，D960，1828），降 B 大调，共有 4 个乐章。第一乐章为降 B 大调，奏鸣曲式，多次转调，技法极为巧妙，被誉为贝多芬后最完美的钢琴奏鸣曲；第二乐章为行板，升 c 小调，三部曲式；第三乐章为谐谑曲，优美活泼的快板，降 B 大调，主题轻巧，进行曲部分左右手节奏配合的风格十分巧妙；第四乐章为不太急的快板，降 B 大调，不规则的奏鸣曲式，呈示部结尾带有塔兰泰拉舞曲的风格。有部分音乐史学家认为，舒伯特的奏鸣曲结构过于松散不够严谨，歌唱性的旋律很难发展成具有严密逻辑性的大型奏鸣套曲。但也正因如此，舒伯特将浪漫主义的随意性表现得恰如其分。

虽然舒伯特和贝多芬在维也纳这座城市共同度过 30 年，但他们身处不同的时代。政治、社会、文化带来的巨大变动，使这个时期的艺术风格也随之发生巨大的变化。舒伯特独特的个人经历、思想性格、艺术才能和独特风格，标志着新的浪漫主义时期的来临。

三、罗西尼

如果说韦伯、舒伯特开启德国、奥地利浪漫主义音乐的序章，那么同时代的意大利音乐家罗西尼则推动浪漫主义歌剧的发展。同舒伯特的艺术歌曲类似，作为意大利人的罗西尼的成功几乎都来自他的歌剧。罗西尼虽然是与舒伯特同时代的音乐家，但这两位音乐家在世时，显然罗西尼要生活得更富裕，声名显赫。但无论怎么样，他们的音乐都为后人打开一扇大门。

几百年来，意大利的国土一直作为西班牙、法国和奥地利等国争斗割据的对象。18 世纪末至 19 世纪初，意大利的政治局势随着欧洲革命与复辟而飘摇不定。拿破仑占领意大利时曾带来革命的风潮和希望，但意大利始终没能摆脱国家分裂的命运。18 世纪末，意大利人民陆续开展为民族争取独立和国家统一的政治改革和斗争，他们经历了民族"复兴运动"、1807 年"烧炭党"和"青年意大利"运动。到了 19 世纪 60 年代，意大利终于完成统一。而在这样的环境下，强烈的民族意识使意大利浪漫主义文学、诗

歌开始繁荣，也促使意大利音乐生活的重心大多都倾向于歌剧。19 世纪初，欧洲各地的歌剧大都是罗西尼的歌剧。尽管韦伯、舒曼等作曲家因自己民族的歌剧事业或个人喜好评判过罗西尼，但这丝毫不影响罗西尼在意大利被尊崇为最伟大的作曲家。因为当时备受奴役的意大利人没有话语权，所以通过罗西尼的歌剧，意大利人更能传达心声和呐喊。罗西尼作为 19 世纪意大利歌剧的排头兵，其价值、作用极有分量及影响深远。罗西尼为浪漫主义歌剧发展做好铺垫。

罗西尼出生在一个贫民家庭，父母以乡间戏班为生计。幼年时，他便跟随父母流浪于意大利波隆纳地区的各个村镇。迫于生计，他在肉店和铁匠铺都当过学徒，也做过教堂歌手，并在剧院演奏过大键琴。1806 年，罗西尼迎来人生的第一个转机——他进入博洛尼亚学院学习音乐。求学期间，罗西尼就显露出绝佳的嗓音和天赋，创作第一部歌剧《德梅特里奥和波利比奥》（*Demertrio e Polibio*，1806）并"一炮而响"。罗西尼在后来的自传中提及自己自学成才的历程——他通过大量抄写海顿、莫扎特等名家的乐谱进而模仿、领悟其音乐技法和内涵，并逐步尝试创作。1810 年，罗西尼接受第一份来自威尼斯歌剧院的正式委约，完成《结婚证书》（*La Cambiale di Matrimonio*）这部独幕歌剧的创作，这也是他为威尼斯剧院所创作的 9 部歌剧里的第一部。1812 年的滑稽剧《快乐的骗局》是罗西尼取得成功的第一部歌剧作品，也是 19 世纪 20 年代里意大利较流行的歌剧剧目。随后，意大利各地歌剧院陆续向这位年轻的作曲家委约作品，罗西尼先后为米兰的斯卡拉剧院创作了《试金石》（*La Pietra del Paragone*，1812），为威尼斯创作了《软梯》（*La Scala di Seta*，1812）、《布鲁斯基诺先生》（*Il Signor Bruschino*，1813）等部分作品。罗西尼凭借 1813 年 2 月的正歌剧《坦克雷迪》（*Tancredi*）和 1813 年 5 月的喜歌剧《意大利少女在阿尔及利亚》（*L'Italiana in Algeria*）一跃成为意大利最年轻、最负盛名的歌剧作曲家。当时，侨居于米兰的法国著名文学家斯丹达尔（Stendhal，1783—1842）写道："在意大利有一个人，大家在谈论他的时候，比谈论拿破仑的时候还要多，这个人只不过是一位 20 岁的作曲家，他叫罗西尼。"

1814—1822 年，罗西尼担任那不勒斯圣卡罗剧院的音乐指导。在任职期间，他先后创作了歌剧《英国女王伊丽莎白》（*Elisabetta Regina d' Inghilterra*，1815）、《塞维利亚的理发师》（*Il Barbiere di Siviglia*，1816）、《灰姑娘》（*La Cenerentola*，1817）等。《塞维利亚的理发师》此前曾被帕伊谢洛（Giovanni Paisiello）做过歌剧题材，但在支持老作曲家的保守派势力的驱使下，这部新版歌剧的首演并不成功。不过，这样的阻碍并挡不住观众对这部歌剧的青睐，因此，《塞维利亚的理发师》成为意大利喜歌剧的经典之作，且场场爆满，经久不衰。此外，《奥赛罗》（*Othello*，1816）、《贼鹊》（*La Gazza Ladra*，1817）、《摩西在埃及》（*Mose in Egitto*，1818）、《湖边女郎》（*La Donna del lago*，1819）及《穆罕默德二世》（*Maometto Secondo*，1820）等都是罗西尼在意大利这个时期的重要代表作品。

1822 年，罗西尼与女高音歌唱家伊莎贝拉·科布兰（Isabella Colbran）结婚。婚后几年，他们游历欧洲并演出自己的歌剧，维也纳、伦敦、巴黎等各地的听众都为罗西尼歌剧的艺术魅力所倾倒。1824 年，罗西尼定居法国巴黎，就任巴黎意大利歌剧院院长。1825 年，罗西尼被任命为法国国王查理十世的御前作曲家兼歌唱总监。为迎合巴黎听

众的趣味和喜好，罗西尼把自己的旧作改成法语的版本。1829 年，罗西尼倾注心力，创作完成他最后的一部歌剧《威廉·退尔》（*Guillaume Tell*），在这之后，正值壮年的罗西尼再没有创作歌剧。截至 1868 年去世的近 40 年里，大型作品中，罗西尼只创作了《圣母悼歌》（*Stabat Mater*，1842）、《小庄严弥撒》（*Petite Messe Solennelle*，1864）。自 1858 年 12 月 12 日，罗西尼经常在家中举办"周末沙龙"（samedi soirs），这在当时是巴黎上流社会最为隆重的聚会，每次都挤满 100 余人，李斯特、比才、威尔第、瓦格纳等都曾参加。在沙龙上，罗西尼有兴致时就跟着弹琴唱歌，有时他就将沙龙交由圣·桑等一些晚辈主持。他的晚年作品大多是一些钢琴、声乐小品，名字也十分随意，如《酸辣鳗鱼酱》《哮喘的研究》《哎呀！好小一颗豌豆》这样"无厘头"的曲名，罗西尼把它们统称为"老朽的罪恶"。晚年的罗西尼病痛缠身。1868 年 11 月 13 日 23 时，罗西尼猝然离世。21 日，罗西尼被葬于巴黎的拉雪兹神父公墓，紧邻著名音乐家肖邦、贝里尼的墓地。1887 年，即罗西尼去世的 9 年后，在意大利政府的努力下，罗西尼的遗体被运回佛罗伦萨。在全场近 6 000 名群众的静默肃立下，4 个军乐队和 300 名歌手组成巨大的唱诗班。在《摩西》的祈祷、歌咏下，罗西尼的遗体被重新葬于圣十字殿堂，那里还葬有但丁、伽利略、米开朗琪罗、马基雅维利等。

（一）《塞维利亚的理发师》

歌剧《塞维利亚的理发师》（*Il Barbiere di Siviglia*）是罗西尼 1816 年的最著名的代表作品。罗西尼曾到维也纳拜访贝多芬，贝多芬对罗西尼的《塞维利亚的理发师》很是赞赏，建议罗西尼继续喜歌剧的写作。这部歌剧的台本由斯特比尼（Sterbini）根据博马舍的同名戏剧改编而成，也是罗西尼最有代表性、最为出色的歌剧作品。博马舍的《塞维利亚的理发师》是其戏剧三部曲中以费加罗为主人公的第一部。在罗西尼的笔下，这一题材原有的批判性的词句被其删减、淡化，集中突出抒情、戏谑和极强的喜剧性。在这部剧中，阿玛维瓦伯爵是一个热情洋溢的青年，他痴心爱恋着活泼美丽的罗西娜。但这位受到严密看管的姑娘没有自由，她的监护人老巴尔托洛企图娶她并得到财产。费加罗是塞维利亚最忙碌的人，虽然只是个平民的理发师，但他足智多谋、精明能干，受到全城男女老少的爱戴。在费加罗的精心设计和帮助下，伯爵与罗西娜这对有情人终成眷属。罗西尼仅用 13 天便完成这部惊世之作，他笔下的《塞维利亚的理发师》绝不比原剧逊色，音乐充满活力，戏谑与激情并存，极富舞台效果，剧中的人物的音乐段落精彩迭起，令人赞叹的美妙旋律既突出人物的个性，又让听众深深陶醉，沉浸其中，久久不能自拔。实际上，罗西尼的创作可以说是非常注重、了解观众的趣味和需要，他的每部作品都会根据不同城市和剧院进行创作。由于这部歌剧已被帕伊谢洛写过，当时也还在演出，因此在首演时，罗西尼还曾把剧名改为《阿玛维瓦，徒劳的防范》（*Alamaviva, Ossia L' Lnutile Precauzione*）。为了区别并寻求突破，罗西尼尽量使自己的新作品融入更多符合当时剧场所要求的元素和内容。因为特殊的原因，首演的不成功让他备受打击，他自嘲在那晚他有了人生中第一次哭泣。但这次事件并没影响这部歌剧，听众们永远会为好的作品"埋单"。在罗西尼巧妙的安排下，这部带有典型罗西尼

风格的歌剧征服不同时代的听众，其精彩程度完全可以媲美 30 年前莫扎特的《费加罗的婚礼》。

《塞维利亚的理发师》的序曲起初并非罗西尼专门为这部歌剧而创作，而是他的歌剧《英国女王伊丽莎白》的序曲，之前至少被罗西尼用过 2 次。音乐材料也自然不是罗西尼刻意为《塞维利亚的理发师》设计的。但序曲成功地渲染了整部歌剧的轻松戏谑的喜剧气氛，令听众陶醉其中，至今这首序曲仍是音乐会里的保留曲目。罗西尼经常"借用"自己作品的片段，偶尔也会"借用"其他作曲家作品的乐思。实际上，远在西方文艺复兴时期，弥撒和意大利正歌剧的音乐都有过这样的先例，尤其是在喜歌剧及英国的乞丐歌剧中，"借用"有时是一种吸引听众的手段。听众在剧场里听到自己熟悉的曲调是当时的一种时尚乐趣。当然，这也可能被认为是罗西尼懒惰取巧和迎合听众趣味的方式。这部歌剧为二幕剧，每幕各有 2 场，共有 20 曲，第一幕 11 曲，第二幕有 9 曲。费加罗的谣唱曲《我是城里的总管》（*Largo al Factotum Bella Citta*）以乐队轻捷紧凑的前奏将理发师费加罗旋风般地引入，费加罗唱道："我不只给人理发，城里的任何事都可以找我商量，我是大家的宝贝。"音乐随着剧词以急速节奏自由流畅地向前展开，其中贯穿着塔兰泰拉舞曲欢快的元素，使戏剧第一幕就以喜歌剧典型的诙谐风格展示费加罗的形象特点；罗西娜的华丽谣唱曲《我听到一缕歌声》（*Una voce Poco fa*）及她在多首重唱中的部分，都将罗西尼所擅长的华丽的花腔技巧尽情发挥，体现意大利歌剧的独特魅力；阿玛维瓦伯爵在幕启后的小谣唱《天空在微笑》（*Ecco Ridente in Cielo*），表现出装饰性的缠绵、多情的抒情特质；巴特洛的《别把我当傻瓜》（*A un Dottore Della mia Sorte*）通过喜歌剧典型的喜剧男低音的方式把愚蠢滑稽、自鸣得意的形象刻画得惟妙惟肖；巴西里奥的《造谣就像微风一样》（*La Caalunnia eun Venticelo*）运用"罗西尼渐强"，即不断地重复一定的音型以造成逐渐增强的力度和关系，极为传神地将"谣言像温柔的微风般开始"发展到"渐强"，再到"像大炮、雷鸣、地震般的爆发"的过程传达出来。虽然乐队配器相对简单，但织体清晰明朗，管弦乐队（写法发挥切实作用），随时插入以烘托气氛，一切均服务于剧情内容和节奏。节奏的重复、灵活的变化使乐队风格变得轻巧又活泼。罗西尼在歌剧中混合使用古钢琴伴奏的清宣叙调和乐队伴奏的宣叙调，这改变了意大利歌剧一向重歌唱轻乐队的传统。

罗西尼华丽的旋律和装饰性强的炫技曾遭到批评。实际上，罗西尼从他的歌剧《英国女王伊丽莎白》开始，就明确地把装饰音和华彩段写在乐谱上，以限制、避免歌手随意发挥、炫技的陋习。但同时，罗西尼也十分了解和尊重当时观众的需求，他把意大利人对美声技巧的渴望在他的作品中进行融通，如在咏叹调或重唱的喀巴莱塔（cabaletta）部分允许歌者随意发挥。罗西尼对重唱、合唱的表现力有着清醒明确的认知，因此，他在每个场景里都对各种形式的重唱合唱设置相当多的篇幅，把戏中的几位角色串联起来，将剧情推向高潮，如费加罗《一见到钱就有智慧》（*Un Vulcano*，*un Vulcano la mia Mente*）和伯爵《我倒要看看金钱的效果》的二重唱、罗西娜《期待的日子来临》和费加罗《林德罗的爱是真挚的》的二重唱，以及第一幕起始部分和各幕终曲的合唱等。

（二）《威廉·退尔》

歌剧《威廉·退尔》创作完成于1828年。此时已经是罗西尼在巴黎定居的第四个年头，正值法国1830年革命前夕，罗西尼已经相当适应巴黎听众的艺术趣味。与他以往惯写的意大利喜歌剧不同，他在创作这部歌剧时刻意加入当时盛行的法国大歌剧的特征。歌剧《威廉·退尔》场面宏伟，充满戏剧性的情节紧张、扣人心弦，带有明显的法式爱情故事的浪漫。剧中旋律优美，场景幽静。这部歌剧一经上演就再次引起轰动，观众的反应非常热烈。

《威廉·退尔》的台本根据德国诗人席勒的同名戏剧改编而成，为法文。故事描述13—14世纪威廉·退尔带领瑞士人民反对奥地利统治，追求自由、独立、解放的英雄故事。这部歌剧的篇幅较大，共有4幕。序曲共有4段，分别为"黎明""暴风雨""幽静"和"终曲"，终曲部分描写的是向争取和平进军。剧中无论是威廉·退尔、阿诺德，还是玛蒂德的唱段，抑或是剧中的二重唱、三重唱和合唱都写得十分出色。较之其创作的其他歌剧，罗西尼为这部歌剧投入更多的精力，开创、推动法国大歌剧的繁荣发展。

罗西尼创作的30余部歌剧为意大利歌剧注入新的活力。他给歌剧带来的神奇与欢笑，展现意大利语言灵活巧妙的音乐性，和意大利喜歌剧所带来的独特感受，对浪漫主义歌剧有着极其深远的影响，如威尔第等，开创浪漫主义歌剧先河。

第五讲　浪漫主义时期

——19 世纪上半叶的欧洲音乐（下）

　　19 世纪 30—50 年代，欧洲政治格局再次形成革命高潮。从 1830 年的 7 月革命、1831 年的波兰反对沙皇俄国起义，到 1848 年的欧洲范围革命，这些都作用于德国、法国等国的艺术创作。有了韦伯、舒伯特等前人的推动，浪漫主义音乐也随着社会政治、经济、文化的发展而被推向又一个高峰，涌现如雅科布·路德维希·费利克斯·门德尔松·巴托尔迪（Jakob Ludwig Felix Mendelssohn Bartholdy，1809—1847，门德尔松）、罗伯特·亚历山大·舒曼（Robert Alexander Schumann，1810—1856，舒曼）、弗里德里克·弗朗兹扎克·肖邦（Fryderyk Franciszek Chopin，1810—1849，肖邦）等这样优秀的浪漫主义音乐作曲家。他们对现实中那些庸俗粗鄙、空假虚无的状况极其不满，用自己的音乐创作为浪漫主义音乐注入新的活力，通过音乐评论和社会活动，对优秀的音乐文化进行宣扬，做出重要贡献。肖邦出生于波兰，他是一位关心政治、热爱祖国的音乐家，当他的家乡遭受俄国沙皇的侵略时，激起这位真诚的爱国者不满和反抗。他是一个举世无双的天才音乐家。也是从他的钢琴作品开始，钢琴音乐在超凡的技巧上，更富有优美、诗意与激情。

一、门德尔松

　　门德尔松，德国作曲家，他的作品与音乐社会活动对德国音乐的发展有着重要作用。

　　1809 年 2 月 3 日，门德尔松出生在汉堡的一个犹太家庭。他的祖父是哲学家摩西·门德尔松（Moses Mendelssohn）。他的父亲亚伯拉罕（Abraham）是一位富裕、成功的银行家。他的母亲利亚（Leah）博学多才，懂希腊文和拉丁语，还是位出色的钢琴家。他和姐姐范妮·卡西里·门德尔松（Fanny Mendelssohn）的钢琴启蒙老师就是他们的母亲。他们生活得十分富足。条件优越且热爱音乐的父母给予门德尔松很好的成长环境，他受到当时最为全面和优质的人文教育。1811 年，法军占领汉堡，门德尔松全家搬到柏林，而后父母的宅邸便成为当时社会名流和艺术家聚会的场所，而少年时期的门德尔松也经常在家庭音乐会上展示他作曲、弹琴和唱歌等才华。门德尔松曾师从卡尔·弗里德里希·策尔特（Carl Friedrich Zelter，1758—1832）学习和声，受老师对巴赫的热爱和尊重的影响，又与当时著名的柏尔格学习钢琴和管风琴。12 岁时，门德尔松认识伟大的诗人歌德，自此与歌德保持终生的友谊。16 岁时，门德尔松创作了喜歌剧《卡马

乔的婚礼》（*Die Hochzeit des Camacho*，Op. 10，1825）；17 岁时，他创作了举世闻名的序曲《仲夏夜之梦》（Op. 21，1826）。1826—1829 年，门德尔松在柏林大学学习美学、地理和历史等课程，创作了管弦乐序曲《平静的海和幸福的航行》（*Meeresstille und gluck liche Fahre*，Op. 27，1828）。1829 年，为纪念巴赫《马太受难曲》创作 100 周年，门德尔松组织、排演了这部巨作。1829—1835 年，门德尔松在欧洲有过几次旅行。他一边欣赏意大利、瑞士、苏格兰等地的风光，一边体验巴黎、伦敦上层社会的沙龙和音乐生活，并且沿途结识音乐家柏辽兹、肖邦、马蒂尼等。在此期间，门德尔松还和歌德来往甚密，经常为这位年逾 70 岁的老人演奏巴赫、贝多芬、韦伯及他自己的作品。这一段丰富的经历对门德尔松的影响很大。他以钢琴家和指挥家的身份到处巡演，留下十分珍贵的游记史料，并在这个阶段创作完成《第四交响曲》（即《意大利交响曲》，*Italienlische*，1833）、《第五交响曲》（即《宗教改革交响曲》，*Reformation*，1830—1832）、管弦乐序曲《赫布里德群岛》（*Die Hebriden*，又名《芬加尔山洞》，*Fingal's Cave*，1830）、《第一钢琴协奏曲》（*Piano concerto No. 1*，Op. 25，1832）等一系列重要作品。

1833 年，门德尔松在"莱茵音乐节"上指挥了亨德尔、贝多芬的作品而引起轰动和反响。1835 年，门德尔松赴莱比锡任格万特豪斯（布业大厅）的终身音乐指挥。他在莱比锡热衷于组织"历史音乐会"等系列活动，将巴赫、亨德尔的清唱剧，帕莱斯特利那、拉絮斯等历史性作品，贝多芬的《庄严弥撒》和《第九交响曲》，舒伯特《第九交响曲》的首演等一一上演，深受大家的喜爱和欢迎，推动音乐的发展。在而后的 10 多年里，门德尔松的创作、指挥、社会活动等都取得辉煌的成就，在德国，乃至欧洲都声名显赫。此时期门德尔松的重要创作有清唱剧《圣保罗》（*St Paul*，Op. 36，1834—1836）、《伊利亚》（*Elias*，Op. 70，1846）、《第三交响曲》（即《苏格兰交响曲》，*Schottische*，Op. 56，1842）、管弦乐序曲《美丽的梅露西娜》（*Marchen Von der Shonen Melusine*，Op. 32，1833）、《e 小调小提琴协奏曲》（*Violin Concerto in E mell*，Op. 64，1844）、《无词歌》及大量重唱、合唱作品。1843 年，在门德尔松的倡议和推动下，德国第一所音乐学院莱比锡音乐学院正式建立，他积极投身于筹建工作并任教。门德尔松以他在音乐界的威望，为 19 世纪 30—40 年代的德国音乐做出相当重要的贡献，为后来的德国音乐的发展打下坚实的基础。但常年超负荷的工作运转消耗了他的健康，尤其是他挚爱的姐姐范妮突然病故，对他的打击很大。1847 年 11 月，门德尔松卒于莱比锡，年仅 38 岁。

门德尔松的古典艺术丰厚修养可谓是与生俱来。他尊重传统而创作，力求遵循严谨协调、清新典雅的古典标准。在浪漫主义时代的生活环境下，门德尔松的创作也有抒发自己对自然、历史、宗教文学、诗歌等各种人生体验的情感。从传统的大型清唱剧、交响曲到管弦乐序曲，从对自然的由衷赞叹和描绘到自己的标题器乐作品，都彰显门德尔松的个人的理解与感受。这也正是浪漫主义所强调的艺术价值观。

门德尔松的创作体裁非常丰富，相对于他的器乐作品取得的成就更高。门德尔松有 5 部交响曲、7 部管弦乐序曲、8 卷钢琴作品《无词歌》、3 部清唱剧，多首赞美歌、诗篇、经文歌宗教题材作品，多首钢琴协奏曲、小提琴协奏曲、奏鸣曲及室内乐作品等。

（一） 交响曲

门德尔松在年少时就开始创作交响曲，除正式出版发行的 5 部作品以外，还有未发表的作品 12 部，其中，《意大利交响曲》和《苏格兰交响曲》最为知名。《意大利交响曲》受伦敦爱乐协会委托而作，1833 年 5 月 13 日由门德尔松本人指挥首演。该作品为 A 大调，共有 4 个乐章，作品灵感来源于他巡游时对意大利的印象。《苏格兰交响曲》是 1829 年门德尔松首次去英国时参观爱丁堡霍里路德古堡后产生创作灵感而作。1842 年，他完成创作后将这首作品献给英国维多利亚女皇和阿尔伯特亲王，并于 1842 年 3 月 3 日指挥爱乐乐团以完成首演。作品为 a 小调，共有 4 个乐章。从外部特征看，这 2 部作品都按照传统的 4 个乐章结构创作，但内容和形式已与传统交响曲的有较大的差异，门德尔松运用带有意大利和苏格兰的典型特征素材来描述他游历两地的不同印象。《意大利交响曲》中带有更多意味着阳光、白云、古罗马的废墟遗址和朝圣的人群的音乐，节奏欢快的民间舞蹈萨尔塔雷罗呼应意大利节日般的火热气氛。《苏格兰交响曲》则描绘阴霾的天空、荒凉庄严的城堡，充满迷雾般的浪漫的意境和英雄史诗般的回响。他将谐谑曲与惯用慢板的第二乐章的位置进行调换，主题选取苏格兰特有的风笛和五声调式，整部交响曲带有更为阴郁、激情的色彩。除苏格兰的自然风光特征和民族特色外，《苏格兰交响曲》还有门德尔松自身的生活体验和心理感受。

（二） 标题性序曲

在门德尔松的管弦乐作品中，浪漫风格的标题性"序曲"（overture）是他极富创造性和喜爱的体裁。他的序曲与贝多芬为戏剧配乐所写的序曲有所不同，门德尔松的序曲与舞台艺术无关，而是专门为音乐会而写的管弦乐曲，在古典形式基础上融合浪漫风格，为单乐章的奏鸣曲式，并与文学历史的情节性、自然风光的描绘性主题相连。门德尔松一共创作了 7 首标题性序曲，最有代表性的是《仲夏夜之梦》。

《〈仲夏夜之梦〉序曲》（*A' Midsummer Night's Dream*，Op. 21，1826）是门德尔松 17 岁读书时有感而发创作完成的作品，起初为钢琴的四手联弹曲目，由他和姐姐范妮一同首演。当时，德国的浪漫主义文学家们热衷于翻译莎士比亚的名著。门德尔松读了这部喜剧后，被剧中的人物所吸引，并用他的音乐语言将这些形象表达出来。门德尔松巧妙地运用古典奏鸣曲式的结构，将引子与尾声相呼应，进行多主题的呈示和变化再现，让曲目处处都有一定的寓意，但又不强调追求情节过程的叙述，凭着敏捷的才思和丰富的音乐想象力，把莎士比亚笔下忒修斯的雄伟的宫殿、热恋的情人、倒霉的工匠等相关曲调表现得生动鲜明，并将其编织在玲珑剔透而又朦胧魔幻的仙境之中。受普鲁士国王的邀请，1843 年门德尔松完成这部序曲的重新配乐，因此，门德尔松又创作了 13 段音乐（Op. 60，1843）。后来经常演出的组曲形式为其中的 5 个段落，分别是"序曲"、"间奏曲"、"夜曲"、"谐谑曲"和"婚礼进行曲"。

(三)《无词歌》及其他器乐作品

门德尔松首创《无词歌》，共创作了 8 卷 48 首《无词歌》。这套作品仿佛是门德尔松的"音乐日记"和"音乐素描"，每首作品的形式简单朴素，抒发了他不同的情感、印象、理解，都是些诗情画意的钢琴小品，许多曲子都非常精美、新颖，如被人们所熟知的《春之歌》《猎歌》《葬礼》等。此外，他的《弦乐八重奏》（Octer for Strings，Op. 20，1825）被称为音乐史上最有名的八重奏。《e 小调小提琴协奏曲》（Violin Concerto in e mell，Op. 64，1844）是门德尔松最出色的小提琴协奏曲，与贝多芬、勃拉姆斯、柴可夫斯基的协奏曲并称四大最著名的小提琴协奏曲。《弦乐四重奏》（String Quartet No. 4，OP. 80，1847）是门德尔松晚年的作品，作于门德尔松去世的前 2 个月。这时与他感情深厚的姐姐去世不久，给他带来无尽的哀痛，也使这部作品带着悲哀的情绪。

门德尔松的个人境遇要比舒伯特的幸运得多，但他的作品同样有他独特的深度和意味，符合浪漫主义时期音乐发展的特征。每位作曲家的作品与作曲家的遭遇、社会环境相关，外在因素作用于他们作品的风格和个人色彩。作为德国音乐文化的优秀代表，门德尔松对音乐有着无比崇高的信念和追求。他无私地为德国音乐的发展贡献力量，为自己的艺术理想而奋争。

二、舒曼

舒曼，德国作曲家、钢琴家、音乐评论家。他在贝多芬、舒伯特等的音乐熏陶下成长起来，他的作品始终强调音乐情感表现的目的和意义，具有强烈的、典型的浪漫主义精神。他的作品和评论对欧洲的浪漫主义和民族乐派的音乐家有着深刻的影响。

1810 年 6 月 8 日，舒曼出生在德国萨克逊州茨维考小镇的一个殷实的书商家庭。他的父亲喜爱文学，在他的熏染下，小舒曼对读书、写诗都有很大的兴趣，并早早地体现诗人般的抒情气质。正是在这样的环境下，舒曼既有深厚的文学底蕴，又有对历史和对事物本质的洞察力。舒曼将自己对文学的热爱融入音乐作品和音乐评论中。中学时，舒曼一方面组织文学社，带领有共同爱好的同学一起研读德国古典浪漫作家的名著，编写小说、戏剧、抒情诗等；另一方面，他组织业余音乐爱好者乐队，参加演奏、作曲和指挥，尤为擅长即兴弹奏钢琴，用他的独特视角和音乐"画笔"为朋友"素描"性格肖像。父亲去世后，他按照母亲的意愿于 1828 年去莱比锡学习法律，但他始终保持对艺术的兴趣和热爱，并师从弗里德里希·维克（Friedrich Wieck）辅修钢琴，他利用了可以利用的时间练琴和进行音乐创作。1830 年，舒曼在法兰克福听了帕格尼尼的小提琴演奏会，顿时被帕格尼尼令人惊叹的技艺折服，并下定决心选择音乐作为自己的终生事业。1832 年，由于急于求成地机械练琴，舒曼的手指损伤，他不得不放弃成为一个钢琴演奏家的梦想，也因此把更多的精力投到他的音乐创作中。此时，舒曼的作品已经呈

现新的浪漫主义观念，他称自己是"耽于幻想的音乐家"，认为音乐是心灵的表现、感情的流露。1834 年，舒曼成立"大卫同盟"，创办《新音乐报》，想通过报刊的音乐评论进一步论证他所认为的——音乐是作曲家对世间万物的情感体验这一目的和观念主张，并宣扬优秀的欧洲音乐艺术。具有他这种浪漫倾向的作品首先体现在他 19 世纪三四十年代的钢琴作品中，如《阿贝格主题变奏曲》（*Abegg Variationen*，Op. 1，1830）、《蝴蝶》（*Papillons*，OP. 2，1829），两组《帕格尼尼随想曲主题音乐会练习曲》（每组 6 首，Op. 3，1832；Op. 10，1833）、《大卫同盟曲集》（*Davibundler Tanze*，共 18 首，Op. 6，1837）、《狂欢节》（*Carnaval*，Op. 9，1834—1835）、《童年情景》（*Kinderszenen*，共 13 首，Op. 15，1838）、《克莱斯勒偶记》（*Kreisleriana*，8 首，Op. 16，1838）、《C 大调幻想曲》（Op. 17，1836）等。

1835 年，舒曼与他的钢琴老师维克的女儿克拉拉相爱。多年来，他们的感情（从相识相知到相恋相爱），并没能得到维克的同意和祝福，舒曼只好与维克彻底决裂并诉诸法庭。直到 1839 年，在法庭的判决下，这对有情人才终成眷属。此后的几年里是舒曼生活、事业双丰收的时期。仅在 1840 年一年中，他就创作了多部声乐套曲，如《桃金娘》（*Myrthen*，Op. 25）、《爱情青春诗歌》（*Gedichte aus Liebesf ruhling*，Op. 37）、《妇女的爱情与生活》（*Frauenliebe und Leben*，Op. 42）、《诗人之恋》（*Dichterliebe*，Op. 48）、4 集《浪漫曲与叙事曲》的前 3 集（*Romanzen und Balladen*，Op. 45、Op. 49、Op. 53）等近 140 首歌曲。1841 年，他创作了自己的第一部交响曲《第一交响曲》（*Symphony No. 1*，又名《春天交响曲》，Op. 38）。1843 年，他创作了康塔塔《天堂与仙子》（*Das Paradies und die Peri*，Op. 50）及四重奏等室内乐作品，并应门德尔松的邀请，到莱比锡音乐学院任教。

1844 年，舒曼被发现患有精神病症。他不得不辞去担任了 10 年的杂志主编工作，迁居德累斯顿后又迁居杜塞尔多夫，创作和指挥活动也屡遭挫折。这一期间，他的重要作品包括钢琴协奏曲（*Piano Concerto*，Op. 54，1841—1845，1841 年完成为克拉拉而作的《a 小调为钢琴和乐队而作的幻想曲》作为第一乐章，1845 年完成另外 2 个乐章）、歌剧《格诺费瓦》（*Genoveva*，Op. 81，1847—1848）、戏剧配乐《曼弗雷德》（*Manfred*，Op. 115，1848—1849）、《第二交响曲》（Op. 61，1845—1846）、《第三交响曲》（又名《莱茵交响曲》，*Rhenish*，Op. 97，1850）、《第四交响曲》（Op. 120，1851）、钢琴小品《林中景象》（共有 9 首，Op. 82，1848—1849）等。1853 年，他认识了勃拉姆斯。舒曼很欣赏勃拉姆斯的作品。为了提携、帮助这位后起之秀，舒曼在长期歇笔后又写了他最后一篇音乐评论《新的道路》"对这位英勇的战士表示竭诚的欢迎"，预言"桂冠和优胜的棕榈枝"会属于这个年轻人。1854 年，他因病情加重进入精神病院。1856 年，舒曼逝世，终年 46 岁。

（一）钢琴作品

舒曼的创作涉及交响曲、协奏曲、室内乐、声乐曲等，但比例最大的还是钢琴作品。《蝴蝶》《大卫同盟曲集》《狂欢节》《克莱斯勒偶记》等作品都是将多首不同情

绪、不同视角的独立小曲编织在一起，成为类似舒伯特声乐套曲式的钢琴套曲，极具舒曼的个人特色。

《狂欢节》（*Carnaval*，Op. 9，1835）由 21 首有标题的短曲组成，第一首《前奏》为庄板，最后转向急板，拉开狂欢节的序幕；套曲中有第二首《皮埃罗》（*Pierrot*）、第三首《阿尔列金》（*Arlequin*）、第十六首《阿拉曼德圆舞曲》（*Valse Allemande*）代表传统的小丑角色；第五首《约瑟比乌斯》（*Eusebius*）、第六首《弗罗列斯坦》（*Florestan*）、第十一首《齐娅琳娜》（*Chiarina*）为克拉拉、第十二首《肖邦》（*Chopin*）、第十三首《艾丝翠拉》（*Estrella*）为艾尔奈斯黛妮等"大卫同盟"盟员的音乐肖像。此外，还在中间穿插第四首《高贵的圆舞曲》（*Valse noble*）、第七首《妖艳的女子》（*Coquette*）、第15首《潘塔隆和哥伦拜恩》（*Pantalon et Colombine*）、第十九首《散步》（*Promenade*）等代表一些节日幻奇景象。最后，以第二十一首《"大卫同盟"进攻凡夫俗子的进行曲》（*Marche des "Davidsbündler" contre les Philistins*）结束。每首作品性状各异，配的标题和音乐形象让人心领神会，尤其是用弗罗列斯坦的冲动不羁和约瑟比乌斯的忧郁沉思气质体现舒曼内心性格两方面的对比。这种分裂在舒曼的其他作品中也有体现。

《克莱斯勒偶记》（*Kreisleriana*，Op. 16，1838）共有 7 首乐曲，是舒曼写给肖邦的作品。"克莱斯勒"是 E. T. A. 霍夫曼写音乐评论时用的笔名，他也是舒曼的好朋友。这套钢琴曲是舒曼受霍夫曼的《公猫摩尔的人生》的启发而作。小说中，公猫代表保守和自以为是，而克莱斯勒是进取的新生力量。这部套曲并非对情节进行解读，而是意蕴相通地带有舒曼典型的音乐特征，其情绪变幻莫测，时而沉思冥想，时而热情冲动。这种冲突不仅存在于每首乐曲间，也反映在曲子的内部，其中，第二首就是含有2 个对比性质的间奏曲。

（二）声乐作品

除钢琴作品外，艺术歌曲也是舒曼较为喜欢的创作体裁。这也与舒曼的浪漫情怀和深厚的文学修养分不开。他的声乐作品很多都是他精心选择，并有其深刻理解的，他再用凝练、准确的手法将不同的歌曲意境一一表达出来，如《声乐套曲》第二集中的《月夜》（*Mondnacht*，Op. 35，No. 5，艾兴多夫词）、《桃金娘》中的第三首《胡桃树》（*Der Nussbaum*，Op. 25，No. 3，摩生词）的温馨和幻想，《浪漫曲与叙事曲》第二集中的《两个禁卫兵》（*Die beiden Grenadiere*，Op. 49，No. 1，海涅词）的悲壮都极富感染力。

在舒曼的声乐套曲中，《妇女的爱情与生活》（*Frauenliebe und Leben*，Op. 42，沙米索词）、《诗人之恋》（*Dichterliebe*，Op. 48，海涅词）是较为人知的声乐代表作品。《妇女的爱情与生活》共有 8 首歌曲，《诗人之恋》共有 16 首歌曲。两部作品始终体现舒曼歌曲创作的中心主题——爱情。对此，舒曼给予的刻画和表达总是那么细腻、精致、丰富、饱满。简洁含蓄、意境深邃是舒曼艺术歌曲的特征，舒曼的作品所提供给歌者的旋律更像是诗句的吟诵，乐句结构不规律而多变化。他还通过音色的细腻变化来表述情

感和意境。同时，对钢琴无比热爱的舒曼也给予钢琴前所未有的重任和期待，加强了歌曲的整体性和艺术效果。

（三）音乐评论

19世纪，与音乐相关的各项生活活动都发展得如火如荼，音乐评论也成了音乐创作外的一种蓬勃发展的新兴事业。自18世纪，音乐创作和欣赏活动的场所逐渐扩大至音乐厅和歌剧院，出版商和音乐会经理人为了保证自己的利益变得越来越重视报刊宣传。同理，普通民众和业余爱好者也需要更为专业和准确的引导和帮助。更重要的是，音乐家的社会地位在这个时代被空前抬高，他们成为社会关注的焦点且渴望用文字把他们广博的知识、创作的意图、崇高的艺术理想宣扬出去。同时，文学家、美学家也时常谈论音乐以阐述个人的浪漫主义观念。例如，霍夫曼发表过赞美贝多芬的文章；韦伯宣传过自己指挥的歌剧等；舒曼更是很好地承续这个新时尚，利用《新音乐报》撰写生动、富有文采的文章，以此阐述他对音乐和一些音乐家的观点和主张。

19世纪50年代，舒曼将他发表于《新音乐报》的文章编辑出版。这本文集的序言为他的音乐评论开宗明义："能使读者注意某些已被现代潮流所淹没的艺术现象。"舒曼通过他于1834—1844年10年间发表的文章，对贝多芬、舒伯特及同时代的作曲家进行分析和评论，清晰地表述他对音乐的评价标准，阐明他所追求的艺术目标。贝多芬主张的"音乐应当使人类的精神爆发出火花"就是舒曼向往的艺术理想。在舒曼眼中，那种富于道德、热情和幻想的音乐，并"对所有的心灵都能起同样有力影响"的音乐才是最值得被尊重的作品。他明确地写道"道德的法则也就是艺术的法则""没有热情，就不可能创作出任何真正的艺术品""只能够发出空洞的音响，没有适当的手段来表达内心情绪的艺术，乃是渺小的艺术"。舒曼对自己的作品有着很高的要求，他认为好的音乐作品绝不仅是为了茶余饭后的遣愁解闷，而是应该像他曾对克拉拉说过的——"世界上发生的一切：政治、文学、人类都使我感动……时代的一切大事打动我，然后我就不得不在音乐上把它表达出来"。

舒曼为了宣扬并捍卫自己的艺术观，建立"大卫同盟"这个虚构的组织，并将其贯穿于所有文章之中。在他的设想中，他把"大卫"这个旧约圣经里的"音乐始祖"化作一面理想的旗帜。被舒曼视为志同道合的优秀作曲家都团结在这面大旗下，共同向社会的保守势力发起冲击。柏辽兹、肖邦、门德尔松、李斯特、帕格尼尼、克拉拉等都是该同盟的成员。同时，舒曼在自己的音乐创作中，也经常渗透"大卫同盟"中各位人物的不同性格和精神气质。舒曼的乐评代表19世纪浪漫派音乐家的特征。他们是作曲家，因此具有较为精准的专业眼光和理解、辨析能力，对音乐现象的观察和分析更敏锐、准确。除了舒曼，同时期或稍晚的柏辽兹、李斯特、瓦格纳等也都通过文字或作品表达自己的观点和感受。在舒曼的引领下，音乐评论事业一直繁荣发展至今。

三、肖邦

18 世纪末，波兰遭到俄国、奥地利和普鲁士的 3 次野蛮瓜分。肖邦在波兰民族解放运动高涨的年代逐渐成长，其音乐创作也与祖国被侵袭压迫的特定的历史社会境况和社会心理有着深刻的关联。此时，西欧的浪漫主义潮流已经波及波兰的思想界和文艺界，但波兰与西欧浪漫主义音乐发展的不同之处是波兰的浪漫主义音乐带有更强烈的民族意识和更具时代背景的激进的爱国主义色彩。肖邦人生的后半段生活在法国巴黎，那里是 19 世纪西欧重要的政治、文化中心，浪漫主义文学、艺术等在那里得到较辉煌的发展和繁荣。这一切都对肖邦的思想和创作产生较深刻的影响，给他打下一生的创作烙印。

1810 年 3 月 1 日，肖邦出生在华沙郊区的热拉佐瓦沃拉。他的父亲是一位法国移民，在当地中学担任法语教师，早年间参加波兰的民族解放运动。他的母亲是波兰人。7 岁时，肖邦随捷克音乐家吉夫尼（Zywny）学习钢琴；12 岁跟随德裔音乐家、华沙音乐学院院长埃尔斯纳（Elsner）学习和声、对位等音乐理论；1829 年，肖邦以优异的成绩毕业于华沙音乐学院。在这个时期，肖邦比较重要的作品有钢琴与乐队合奏的《波兰主题幻想曲》（*Grand Fantasy on Polish Airs*，Op. 13）、《克拉科维亚克回旋曲》（*Krakowiak Rondo*，Op. 14）、《华丽的大波兰舞曲》（*Grande Polonaise Brillante*，Op. 22）、3 首波兰舞曲（Op. 71）、夜曲（Op. 72）、圆舞曲（Op. 69），以及《第一钢琴协奏曲》（*Piano Concerto No. 1*，Op. 11，1830）和《第二钢琴协奏曲》（*Piano Concerto No. 2*，Op. 21，1829）。其间，肖邦还赴维也纳并举行个人作品钢琴演奏会。

1830 年年底，为了寻求艺术上的发展和突破，肖邦随身携带一杯珍贵的祖国泥土，永远地离开祖国。在维也纳停留的短暂日子里，他得知华沙爆发反沙皇俄国的武装起义。他为之振奋不已，心情久久不能平静，也为未能参加这次神圣的民族斗争而感到遗憾。1831 年 9 月，从维也纳前往巴黎途经德国的斯图加特时他又得到起义失败、华沙陷落的消息，这无疑给他的精神带来强烈的打击，让他陷入悲愤和痛苦之中。据考证，《练习曲》（Op. 10，No. 12，又名《革命练习曲》）和《前奏曲》（Op. 28，No. 24）都可能是在这种精神、情感状态下构思完成的。与他早期在华沙时创作的作品相比，这个阶段的肖邦无论从内涵、情感的深度，还是风格、技法的新颖程度，都发生重要的改变和转折。肖邦在华沙时期的作品主要的情感基调是乐观、积极、热情、浪漫——一个刚刚走入生活的无忧无虑的年轻人，他对生活抱着乐观、肯定、积极的态度。他有热情，富于浪漫幻想，但其作品缺少一些深刻的思想、戏剧性的冲突和岁月积淀的力量，有时过于趋向追求华丽的风格。后来，他漂泊在异国他乡。面对祖国的灾难，他不由地在他的音乐中迸发一种前所未有、震撼心灵的悲剧性色彩和力量。在华沙陷落后的第三天，肖邦抵达巴黎。来到这座欧洲文化名城后，肖邦的音乐和人生发生转变，他的思想状况和情感体验也变得复杂，充满矛盾。一方面，他精湛的钢琴演奏技艺和音乐才华很快让他在这座陌生的城市扎根、显露头角，对此，他感到欣慰与自豪。在国际大都市中，他

通过自己的音乐价值结识一大批文艺精英，这开阔了他的艺术眼界，也让他对建立自己辉煌的艺术前程而满怀希望。尤其是 19 世纪 30 年代中期，他结识才华横溢的法国女作家乔治·桑，两人迅速坠入爱河，这使他的情感生活变得更充实和炽热。另一方面，七月王朝建立后的巴黎到处充满铜臭和虚荣，音乐沦为上层社会自命高雅的绅士小姐们生活中的点缀和满足他们虚荣心的工具。在这样的环境下，肖邦感到异常孤独和苦闷。他怀念故土，思念祖国的亲人和朋友，他自称"一个不能忍受祖国的悲惨命运而来到巴黎的波兰人"。也正是在这种情境下，肖邦通过音乐反映他丰富的精神世界和情感体验，并创造一种极富个性的音乐语言。肖邦在巴黎生活了 19 年。这 19 年让他积攒足够的经历，也使他的音乐达到前所未有的高度。特别是 1838—1845 年的这 7 年里，其创作力处于最旺盛的状态，作品也到了鼎盛时期。肖邦这时期的主要作品有 4 首叙事曲（Op. 23、Op. 38、Op. 47、Op. 52），2 首奏鸣曲（Op. 35、Op. 58），最富代表性的波兰舞曲（Op. 40、Op. 44、Op. 53）、练习曲（Op. 25）、夜曲（Op. 37、Op. 48）、玛祖卡舞曲（Op. 33、Op. 41、Op. 59）、即兴曲（Op. 53）及幻想曲（作品 49）等。肖邦在巴黎时期创作的作品的总体趋向是，最大限度地将纯粹抒情性的篇幅较小的体裁尽可能地向较大型体裁方向进行扩充，使音乐的思想内涵更丰富、深刻。戏剧性、悲剧性冲突更强烈，并在更庞大、复杂、充满动力与张力的音乐结构中不断升级、推进、迸发。他的音乐极富魅力，色彩丰富，时而充满英雄性、史诗般的激情，时而陷入深沉的忧郁和悲哀，时而进入奇妙般的意境……肖邦音乐的这种悲壮、豪迈又细腻、静谧如诗般的情感和意境，使他的作品在 19 世纪浪漫主义最繁荣时期的钢琴音乐中独树一帜。

肖邦离世的前 2 年一直在疾病和伤感中度过。1846 年，波兰的民族起义再次失败，这使肖邦万念俱灰，健康每况愈下，无论是精神还是肉体都给他带来无尽的痛苦与折磨。肖邦与乔治·桑的爱情生活破裂后，他的情感生活又遭到沉重的打击。这一切遭遇都使这位漂泊异乡、多愁善感的艺术家陷入精神和情感的危机和孤独之中。1846 年，他为波兰诗人扎雷茨基的诗歌谱曲时悲切地唱道："在异国的空虚无聊中，如能在梦乡中回到家乡，爱和歌唱都会令人感到幸福！啊，如今，爱谁呢？歌唱，又唱给谁听？"肖邦晚期的创作力随着他的身体状况而逐渐衰竭，但在这种情况下，他仍创作出充满深情的最后几首夜曲（如 Op. 62）、玛祖卡舞曲（Op. 67，No. 2；Op. 68，No. 4）及《幻想波兰舞曲》（Op. 61）这样激昂慷慨的作品。李斯特曾评论道："这是染有无休止热病的苦闷的肖邦的晚期作品。此曲到处充满被突然的变动刺伤的忧郁、平安中的惊慌、忍无可忍的叹息。他犹如经历伏兵包围而惊慌失色的人怀有的那种失望的心情、混乱的情感，又像是多喝烈酒的那种激烈的近似疯狂的焦躁与不安。这只能苛责人们美丽的被死一般的痛苦包围的灵魂，其精神已失去意志，人被绝望所左右，只能把痛苦的幻想用在极美的艺术效果里。"1848 年，肖邦带病赴英国演出、教学，在那里他深切体验一位真正的艺术家在当时发达的工商业社会中的处境和悲哀。肖邦回到巴黎后，其健康急剧恶化。1849 年 10 月 17 日，年仅 39 岁的肖邦逝世于巴黎。后人遵照他生前的愿望，将这位客死他乡的同胞的心脏运回祖国波兰，至今这颗心脏仍被安放在华沙的圣十字大教堂内。

与欧洲音乐史中绝大多数作曲家不同，除少数室内乐作品和一部分歌曲外，肖邦一

生的创作几乎都倾注在钢琴音乐的领域。他的主要作品包括乐队伴奏的 2 首协奏曲、《克拉科维亚克回旋曲》（Op. 14）、《"唐璜"主题变奏曲》（Op. 2）、《波兰主题幻想曲》（Op. 13）、《华丽的大波兰舞曲》（Op. 22）；专为钢琴创作的有 24 首前奏曲、27 首练习曲、19 首波兰舞曲、4 首叙事曲、4 首谐谑曲、21 首夜曲、58 首玛祖卡舞曲、3 首奏鸣曲、17 首圆舞曲、4 首即兴曲，还有若干首幻想曲、摇篮曲、船歌等，以及大提琴奏鸣曲等少数室内乐作品和 19 首歌曲。

（一）舞曲

玛祖卡舞曲是肖邦钢琴作品创作中最具波兰民间气息的体裁。它来源于 3 种性格各异的三拍子波兰乡村舞曲，即重音位置多变、力度较强、速度较快的玛祖卡；缓慢平稳、重音多不在第一拍的库雅维亚克；重音多在每 2 小节中第二小节末拍上的、轻盈飞快的奥别列克。肖邦很好地把握住这 3 种民间舞曲各自的特点，并将它们加以高度的概括化、艺术化。他对这些民间舞曲的曲调的运用从不直接、一成不变地采用，而是汲取这些舞曲的特点和精髓，并将它们在钢琴上再现其独有的艺术魅力和神韵。肖邦的玛祖卡舞曲中的情感处理手法丰富、变化多样，有的愉快矫健，充满生命力；有的活泼生动，富于幽默感；有的忧郁深沉，笼罩于淡淡的哀愁之中。肖邦的玛祖卡舞曲基本可以分为 2 种类型：一种具有浓厚的乡土音乐情趣，单纯、质朴，如 Op. 56 第二首、Op. 24 第二首、Op. 33 第二首、Op. 7 第一首等。它们的结构通常都较简洁，织体与和声不复杂，有一种特别的清新之感。另一种带有较多的城市气息，略带浪漫主义的感伤情调意味，表情细腻，旋律与和声的处理精致，有时使用半音进行丰富的调性变化，有的使用复调手法，也有的篇幅较大，如 Op. 56 第三首、Op. 63 第三首、Op. 17 第四首、Op. 24 第四首等。肖邦的钢琴玛祖卡舞曲创作贯穿他的一生，即便是他走到生命尽头的时刻，他也是满怀对生活的无限眷恋和对故土和亲人的思念，完成他的最后 2 首玛祖卡舞曲（Op. 67，No. 2；Op. 68，No. 4）。

波兰舞曲是肖邦的民族意识和爱国情愫体现得最直接的体裁。与玛祖卡舞曲不同的是，这种体裁来源于历史上波兰贵族沙龙中的伴奏舞曲。19 世纪以来，随着波兰民族解放运动的兴起和高涨，人们便赋予这种音乐体裁以全新的爱国主义的思想情怀和内涵。在这个题材中，肖邦是把这种体裁从形式到内涵都提升到前所未有高度的作曲家。波兰舞曲是一种节奏稳健、在乐段结束时经常有固定节奏型的三拍子舞曲。它具有厚重扎实的织体、密集排列的和声、强劲的力度设置和趋向大型三段体的严谨结构，进而使这种体裁获得宏伟、辉煌的特性。19 世纪 30 年代中期至 40 年代中期，肖邦于这 10 年间共创造了 7 首波兰舞曲。这时他创作的很多特点、风格趋向成熟，他完全克服了华沙时期那种缺乏深度、追求华丽的趣味的倾向，而赋予其作品全新的内在品质，使之发展成为一种充满高昂的爱国主义的宏伟音诗。这些波兰舞曲的创作也从不同的侧面抒发、表达了一位身在异乡的爱国者的情怀。Op. 40 第一首中响彻着庄严雄伟、凯旋的声音；第二首则是哀叹祖国沦亡，反映内心压抑、壮烈愤慨的悲歌。Op. 44 从开始就饱含一种强大的内在张力；中段的宁静的沉思更反衬激情，迸发强大的力量。Op. 53 是一首充满

阳刚、带有抗争精神的民族颂歌，在缅怀民族的光辉往昔中获取精神力量，声音豪迈，气势磅礴，震撼人心。

肖邦在圆舞曲方面的贡献是把这种市民音乐体裁进一步高雅化、艺术化，赋予其前所未有的高贵气质。这类作品往往都带有一定的沙龙情趣，但仍然可以感受到它们富有强烈的生活气息和丰富的情趣感受。肖邦的圆舞曲中除了一部分具有异常华丽的品格，如 Op. 18、Op. 34 第一首，还有一些在内涵和形式上有别于一般圆舞曲的模式，如 Op. 34 第二首、Op. 64 第二首，写得楚楚动人，极有风味。

（二） 钢琴协奏曲和奏鸣曲

肖邦创作的与乐队合奏的钢琴音乐中最重要的是他的 2 部钢琴协奏曲：《第一钢琴协奏曲》（*Piano Concerto No. 1*，Op. 11，1830）和《第二钢琴协奏曲》（*Piano Concerto No. 2*，Op. 21，1829）。两首作品的共同特点是具有浓厚的浪漫主义气质，明朗、热烈，略带有淡淡的多愁善感。一位对未来生活充满幻想的年轻人，初次体验爱情引起的激动，他的内在情感在作品中得到生动、细腻的表现。华丽、富于色彩感的钢琴音乐织体、悠长恬静的旋律主题，特别是两部作品的结尾乐章分别带有克拉科维亚克舞曲和玛祖卡舞曲的浓厚的波兰民间音乐色彩，使两部协奏曲成为 19 世纪 30 年代以前，欧洲同类音乐体裁中少见的新颖成功之作。

在肖邦一生的创作中，奏鸣曲套曲体裁的作品不多。在仅有的 3 首奏鸣曲中，《第二钢琴奏鸣曲》（Op. 35，1839）是最成功的一部。一般来说，奏鸣曲套曲的创作并不是浪漫主义作曲家所擅长的领域，但肖邦的这一首奏鸣曲是一个特例。这部作品有 4 个乐章。最震撼人心的是它的第一乐章，它似乎描写的是严峻的现实与渴望超脱的幻想的矛盾冲突，特别在展开部这种矛盾激化逐渐升级，矛盾冲突发挥得淋漓尽致。作为奏鸣曲慢乐章的《葬礼进行曲》作于 1837 年。那时，肖邦在马尧卡岛疗养失败，住在乔治·桑德故乡诺安，这首《葬礼进行曲》十分突出。末乐章篇幅极短，似乎与其他乐章失去平衡，这个急速的、始终在相距八度的同音音型中流动的乐章，产生奇妙的音效，使全曲的整体构思异常奇特。而乐曲的结尾戛然而止，给人一种茫然的失落感。

（三） 其他钢琴作品

肖邦的前奏曲和练习曲在性质上有别于其原有的体裁特点，是一种全新的探索和创造。其共同特征是它们具有情绪化、个性化的浪漫主义气质。除少数作品例外，大多数的前奏曲和练习曲在织体上基本上都是相对统一、单一的艺术形象的小品，然后再各自有机地组合成一个整体。其中的每首乐曲都是作曲家丰富多彩的情感世界的侧写，如波澜壮阔、一往无前、气势磅礴的《前奏曲》（Op. 28，No. 24；No. 16）；《练习曲》（Op. 10，No. 12；Op. 25，No. 10；，No. 23）；明朗透彻、清新明快的《前奏曲》（Op. 28，No. 23）、《练习曲》（Op. 10）第八首、Op. 25（No. 1、No. 6）；深邃凝重、忧郁悲凉的《前奏曲》（Op. 28，No. 2、No. 20）、《练习曲》（Op. 10，No. 3；Op. 25，No. 7）等。

　　夜曲是肖邦创作中最富浪漫气质的体裁。虽然他早期的夜曲在织体、情调上都有英国作曲家菲尔德的痕迹，但是肖邦很快就摆脱这种影响，将其成为纯粹肖邦式的、有高度、有个性的体裁了。它的特点主要表现在悠长、典雅、伴随着大量装饰音的抒情旋律，富于明暗色彩变化的和声语言，精雕细琢的织体组织，以及情景交融的音乐境界。肖邦的夜曲的情感表达极为丰富，有如清风拂面，没有波澜的 Op. 9 第二首、Op. 15 第二首、Op. 27 第二首；有如潮起潮落，对比强烈的 Op. 15 第一首，Op. 21 第一首；还有打破常规，充满戏剧性的内在冲突的 Op. 48 第一首。肖邦给予夜曲这种体裁从形式到内涵全新色彩的意味和深刻境界。

　　谐谑曲与叙事曲在肖邦的单章大型体裁作品中也占有极其重要的地位，这 2 种体裁也充分体现作曲家的高超能力和才华。这类体裁的作品通常采用相当复杂和自由的曲式结构，篇幅宏大，主题材料之间的冲突对比强烈。肖邦的谐谑曲已完全超脱于以往的那种诙谐、轻盈的性质，而变成内涵严肃、极富戏剧性的音乐诗篇。例如，他的《谐谑曲》（Op. 20），乐曲中充释紧张和动荡不安，随后用古老、宁静、安详的圣诞歌曲为素材与开始部分形成的强烈进行对比，在再现部分逐渐将音乐推向戏剧性的高潮，这表现肖邦对祖国命运的牵挂之情。肖邦的叙事曲作为另一类单章大型体裁乐曲，与谐谑曲不同的是，它同浪漫主义诗歌有着一定的内在联系，一般而言，它具有潜在的标题性，最有代表性质的是《g 小调叙事曲》（Op. 23）。

　　肖邦的创作特点是，他在吸收欧洲古典音乐精华的同时敢于突破传统、勇于开拓创新。他赋予前奏曲、练习曲、夜曲、谐谑曲、叙事曲、幻想曲等一系列音乐体裁以新的思维及情感内涵，并能够深入挖掘和提高这些音乐体裁的艺术感染力和表现力。他的钢琴音乐的风格异常新颖，织体细腻，旋律独具个性，和声语言色彩丰富。他在波兰舞曲和玛祖卡舞曲的创作方面，显示他吸收和处理民族、民间音乐的高超能力和深厚功底，在大师辈出的 19 世纪浪漫主义时期形成一种独特的"肖邦风格"，为 19 世纪欧洲浪漫主义音乐做出重要贡献，尤其对 19 世纪后半叶欧洲民族乐派的形成和发展产生深远的影响。

第六讲　浪漫主义时期

——19 世纪中、下半叶的欧洲音乐（上）

19 世纪三四十年代，巴黎是欧洲思想文化界精粹的集中地，聚集了大量的优秀文化精英，包括之前提到的罗西尼、肖邦等。艺术家虽然对艺术有各自的理解和表达，但他们都倾向于热烈的情感和丰富的色彩表达方式，并热衷于将自己从事的领域与其他的姐妹艺术相联系。音乐家们对欧洲各个时期、地域、民族的文学诗歌、戏剧及绘画表现出极大的兴趣，他们不仅试图将英国的莎士比亚、拜伦，德国的歌德、霍夫曼的名著、诗歌通过音乐的语言和手段加以表现，还为他们的音乐作品添加标题或详细的文字解说，将情感的主观体验和个人的幻觉想象更好地描述、传递给听众。在欧洲音乐历史的传统中，乐曲加"标题"的现象早已存在，尤其是贝多芬包含的戏剧性内涵的交响曲、管弦乐序曲等，以此来增加听众的想象力，包括与剧情紧密相连的歌剧序曲等，可谓标题交响音乐的前身。但带有真正浪漫精神的标题交响音乐和交响诗在 19 世纪 30 年代才陆续兴盛，而且在法国作曲家路易·赫克托·柏辽兹（Louis Hector Berlioz，1803—1869，柏辽兹）的作品中得到显著的体现。柏辽兹非常有意识地追求这种新的艺术表现形式，大胆探索并适应"心智和听觉的新的需要"。弗朗兹·李斯特（Liszt Ferenc，1811—1886，李斯特）在柏辽兹之后以交响诗的形态发展这种新需要。标题性的器乐作品不仅受到 19 世纪各民族乐派的喜爱和支持，理查德·瓦格纳（Richard Wagner，1813—1883，瓦格纳）等对此也有不同的理解和发挥。

一、柏辽兹

柏辽兹是 19 世纪三十四年十代浪漫主义音乐杰出的作曲家代表，他的作品几乎都带有文学意味的标题，从他的作品当中可以感受他强烈突出的意图、自由庞大的结构、宏伟壮丽的音响，其创作特征极富个性。同时，他还撰写音乐评论，并以此来说明自己创作的思想、内容和角度。柏辽兹对标题音乐的开拓和创新确立他在音乐历史上的重要地位。

1803 年 12 月 11 日，柏辽兹出生在法国南部圣安德烈地区的一个乡村医生家庭。他自幼喜爱音乐，但囿于家庭条件，没能学习钢琴演奏，但这并没有阻碍他学习音乐的步伐。通过自学，他开始识谱、吹笛和演奏吉他，12 岁时便开始尝试作曲。1821 年，柏辽兹在中学毕业后遵照家庭的安排到巴黎医科学校学医，但他始终痴迷文学和音乐。歌剧院便成为他经常出入的场所，在那里他听到格鲁克的歌剧、贝多芬和其他作曲家的交

响曲。这促使他下定决心放弃医科学习。1823 年，柏辽兹开始追随勒絮尔和雷哈学习作曲。1826 年，柏辽兹考入巴黎音乐学院，在这期间，他创作了一些大型的清唱剧、弥撒、管弦乐曲、大合唱《希腊革命》等作品。1827 年，英国肯布尔剧团赴法国演出多部莎士比亚名剧，柏辽兹观看演出后收获颇丰，不仅爱上了扮演女主角的斯蜜茹，还对莎士比亚的作品欣赏不已，以至于柏辽兹此后的许多舞台、管弦乐作品中，都从这位文艺复兴时期英国文豪的诗句中寻找到激情和灵感，如序曲《李尔王》，戏剧交响曲《罗密欧与朱丽叶》，合唱与乐队的《暴风雨幻想曲》《娥菲丽亚之死》《哈姆雷特葬礼进行曲》，歌剧《比阿特丽斯和本尼迪克》等。此外，柏辽兹还从拜伦、歌德、司戈特等的著名的诗作或小说中取材，创作了很多经典作品，如《海盗》《哈罗尔德在意大利》《浮士德的责罚》《罗布·罗伊》等。柏辽兹想用一种综合艺术的音乐形态，抒发自己从其他艺术中获得的对人世的理解和情感，而这也对后续的李斯特和瓦格纳等影响颇深。1830 年对柏辽兹来说是一个重要的时间节点，柏辽兹创作了属于他个人风格的标志性作品《幻想交响曲》（*Symphonie fantastique*，Op. 14，1930），并在同年因此获奖并赴罗马进修。也正是从《幻想交响曲》这部杰作之后，27 岁的柏辽兹开启其音乐创作的繁荣期，他的《哈罗尔德在意大利》（*Harold en Italie*，Op. 16，1834）、戏剧交响曲《罗密欧与朱丽叶》（*Roméo et Juliette*，Op. 17，1838—1839）、《葬礼与凯旋交响曲》（*Symphonie funèbre et triomphale*，1840）等作品使他在整个欧洲赢得巨大的反响和声誉。但随后法国大歌剧的发展一路高歌，而柏辽兹的作品个性鲜明，想象力丰富，超凡脱俗，因此长期得不到理解并受到冷遇和批评，歌剧《本韦努托·切里尼》（*Benvenuto Cellini*，Op. 23，1838）、戏剧康塔塔《浮士德的责罚》（*La Damnation de Faust*，1846）、歌剧《特洛伊人》等大型作品首演失败，《安魂弥撒》，（*Requiem Mass*，又称《纪念亡灵大弥撒》，Grande messe des morts，1837）、《感恩赞》（1849）的演出也因故延后，柏辽兹还被嘲讽刻意追求宏大而不讲创作技巧。这些都使这位伟大的作曲家感到孤独和失望。1842 年，柏辽兹出版了著作《配器法与管弦乐队研究》，里面引用贝多芬、瓦格纳、韦伯和包括他自己等作曲家的作品片段示例，并具体阐述他对管弦乐配器方法、色彩运用的理解。这本书至今仍极具价值。1848 年，柏辽兹创作了《感恩赞》（*Te Deum Laudamus*，Op. 22，1849—1850）、《基督的童年》（*L'Enfance du Christ*，Op. 25，1850—1854）等大型宗教作品，以及《特洛伊人》（*Les Troyens*，1856—1859）和喜歌剧《比阿特丽斯和本尼迪克》（*Béatrice et Bénédict*，1860—1862）。此外，柏辽兹还从事音乐评论、报纸通讯工作，这也是许多 19 世纪浪漫主义艺术家们热衷的事情。另外，在1870 年柏辽兹去世后出版的《回忆录》中记载，柏辽兹多次心酸地提到需要依靠多写文稿来赚钱养家，也正是这些论文、音乐评论、通信等为后人留下丰富、宝贵的历史文献，让后人了解柏辽兹和他所处的时代。柏辽兹的妻儿都早于柏辽兹离世，这使他晚景凄凉。1869 年 3 月 8 日，柏辽兹逝世于巴黎，享年 66 岁。

柏辽兹共创作了 4 部交响曲，即《幻想交响曲》《哈罗尔德在意大利》《罗密欧与朱丽叶》《葬礼与凯旋交响曲》；7 首管弦乐序曲中，《李尔王》（*Le Roi Lear*，Op. 4，1831）、《罗布·罗依》（1832）、《罗马狂欢节》（Op. 9，1844）、《海盗》（Op. 21，1844）是被人们所熟悉的几首；还有一些乐队改编作品，如韦伯的《邀舞》等；5 部歌

剧，如《本韦努托·切里尼》（1838）、《特洛伊人》（Les Troyens，1856—1859）、喜歌剧《比阿特丽斯和本尼迪克》（1860—1862）等。此外，柏辽兹还创作了独唱、合唱、康塔塔《浮士德的责罚》等大量作品，以及许多乐队的作品，如《夏夜》（根据法国浪漫诗人戈蒂叶的诗），为声乐和大乐队改编的歌曲《马赛曲》（1830）、舒伯特的《魔王》（1860）等。

（一）交响曲

《幻想交响曲》是柏辽兹最具代表性的一部经典之作，它对柏辽兹来说，较为全面地体现他对音乐与文学、音乐与戏剧相结合的理想和意愿。这部作品的副标题为"一个艺术家生涯中的插曲"。柏辽兹在作品完成后为各个乐章加以标题和详细的文字说明："一个不健康、敏感而具有想象力的青年音乐家，在相思的绝望中吞服麻醉剂自杀……"根据柏辽兹的《回忆录》，这个青年人就是他本人，也是那个时代有理想的青年人的缩影。一方面，柏辽兹受到英国作家托马斯·德·昆西（Thomas De Quincey，1785—1859）的小说《一个鸦片吞食者的自白》的启发；另一方面，拜伦的《海盗》《哈罗尔德》，歌德的《浮士德》等都对柏辽兹有着深刻的影响。这些文学著作出现的人物、精神、品格无疑为柏辽兹心目中不甘沉沦的"敏感而有想象力"的艺术形象带来创作灵感，也暗喻他自己的心理感受。在《幻想交响曲》中，柏辽兹描绘的爱情已经不是追求那种单纯的诗意浪漫，而是主人公经历过痛苦失望后介于真实和想象梦幻虚无之间的心路历程，这种"爱情"于当时的追求理想的人们而言有着更为深层次的体验。

这部交响曲共有 5 个乐章，每个乐章都配有标题。第一乐章为《梦幻、热情》，是一段带有较长、慢板引子的奏鸣曲式；第二乐章为《舞会》，是一首带有三声中部的圆舞曲；第三乐章为《在田野》，是一个相对于传统交响曲的慢乐章；第四乐章为《赴刑进行曲》；第五乐章为《妖婆的安息日夜宴之梦》。这部交响曲贯穿一个代表所爱的人的"固定乐思"，它以不同的形态出现在每个乐章当中，生动形象地把青年艺术家不同情境下的心理和情绪变化表现出来。例如，它在第一乐章首次出现时，象征爱人的美好形象和热烈的爱情；在经过中间 3 个乐章时，分别以不同的节奏和"性状结构"表现不同的角度、变化；发展到第五乐章时，它"居然现身于女巫们的夜宴……简直连一个下贱的娼妓也不如了"。这种主题变形的手法在李斯特和瓦格纳的作品中得以发展、延续。柏辽兹虽然运用标题和文字说明向人们展示他的想象，但他一再强调在标题功能作用下，希望他的作品能"唤起人们对音乐本身的兴趣"。也正是这样，人们被这部交响曲饱含深情的旋律、诗情画意的色彩及寓意丰富的管弦乐配器表现手法所撼动。在这部作品中，柏辽兹大胆地挖掘乐器的性能，给予弦乐和管乐异乎寻常的音域和搭配，还运用很多不常见的新奇乐器。在第三乐章中，英国管和双簧管的对话既有对比变化，又相互联系，颇有一番风味。第五乐章为了营造荒诞怪异、妖魔狂欢的效果氛围，柏辽兹巧妙地将弦乐组分成 10 个声部，并将其组合成细密的音响效果，表现得十分传神。此外，他还应用高音黑管、短号、中音长号、高音长号、奥非克莱德号（Ophicleide，现已被

低音大号代替的一种早期铜管乐器）、大鼓及钟等具有力量或特殊音色的打击乐器。

《哈罗尔德在意大利》是柏辽兹在游学意大利时所构思创作的交响曲。在这部作品中，柏辽兹同样使用固定乐思的手法，由中提琴主奏出深情诱人的旋律与意大利的自然风光、民俗文化相互辉映，表达的音乐形象既是拜伦笔下孤独忧郁的梦幻者，又是愤世嫉俗的柏辽兹本人。这部作品起初是应小提琴演奏家帕格尼尼的请求所创作的一首中提琴协奏曲，但结果柏辽兹"着意为乐队写出一系列场景"，没有刻意突出中提琴的辉煌技巧，仅借用乐器特有的柔和音色表现一个颇具个性化的灵魂。

《罗密欧与朱丽叶》是一部颇有特色的交响曲，被柏辽兹命名为《戏剧交响曲》。这部作品共有 7 个乐章，每一乐章都有提示性的标题和文字说明，由独唱、合唱和乐队共同展现。柏辽兹为莎士比亚笔下的爱情悲剧倾注极大的创作激情，他用他独特的音乐语言和配器手法将格斗骚乱、奔跑的人群，送葬的行列，以及神话王国里轻盈纤巧的玛勃女王及其他人物、情景描述得栩栩如生。尤其是第六乐章《爱情与死亡的场景》，十分感人。柏辽兹在这段完全用乐队进行表达。他在总谱上说明：器乐语言"不明确但更有感染力"。终场气势恢宏，场面巨大，如同歌剧的手法。合唱与领唱在交响曲中的作用类似于古希腊戏剧中的旁白，加上庞大的乐队，给人以极其深刻的印象。

（二）宗教作品及歌剧

柏辽兹中意于"综合音乐"的表达。他的想象力丰富，不拘泥于格式、体裁、方法，他甚至企图用音乐囊括一切他想表达的情感，这些同样表现在他的宗教作品中。他的《安魂弥撒》《感恩赞》气势恢宏，超过以往传统的教堂音乐，用宗教音乐体裁抒发新时期的浪漫主义激情。柏辽兹对自己的老师勒絮尔及其他同时期作曲家的作品印象深刻。那种为节庆时广场演出而融合大型乐队、合唱队带有法国大革命时期音乐显著特征的音乐风格的音乐中，铜管和打击乐起了关键作用。这对柏辽兹有意识地追求庞大的结构、宏大的音响来说，是一个后辈对过往的一种回忆，也是柏辽兹以音乐来响应革命的一种激情体验。

柏辽兹一生共创作了 5 部歌剧，其中 2 部从未上演过，每部作品都有着不同的风格，这也许和他在创作时所受到的不同影响有关。歌剧《特洛伊人》是柏辽兹重要的作品之一，也是他晚期的代表作品。这部戏剧庞大、宏伟，共有 5 幕，台本由柏辽兹本人根据古罗马诗人维吉尔的 12 卷史诗《埃涅阿斯》（又译《伊尼》）撰写而成。这部作品主要讲述特洛伊公主卡桑德拉和自己的城市、民族共存亡的壮烈篇章（"特洛伊之落"），以及伽太基女王迪多和特洛伊英雄埃涅阿斯之间的生死恋情。柏辽兹尤为喜爱具有古典的风格和史诗性的题材，这也是他借用这种题材着意表现他个人面对爱情与民族、国家使命间的冲突时的选择。这部大型歌剧在柏辽兹生前（1863 年前）仅上演第二部分，第一部分直到 1890 年才完成首演。这部作品尽管应和当时法国大歌剧的场面和时尚的芭蕾舞元素，但仍被忽视。随着时间的流逝，这部作品才逐渐被后人领略到它所具有的独特气质。

柏辽兹打破以往传统的体裁界限与结构形式，在其作品中，一切音乐的表现手法都

要服从其标题性、文学性、戏剧性的构思，为此交响曲与歌剧、清唱剧、康塔塔、协奏曲等的界限被打破，声乐和交响音乐的创作思维融合在一起。他的这种综合艺术的成就对身后的欧洲音乐产生深刻影响，因为它集中体现19世纪上半叶浪漫主义的新理念。

二、李斯特

李斯特是19世纪欧洲音乐领域中较活跃的一名音乐家，他既是钢琴家、作曲家、指挥家，又是音乐评论家、教育家和音乐社会活动家。他为人慷慨，几乎与他生前的不同时期、国家的很多位音乐家结为好友，并在生前的半个多世纪（19世纪20—80年代末）中，他的演奏、创作、评论活动和社会生活始终都是巴黎乃至欧洲舆论所关注的热点。

1811年10月22日，李斯特生于匈牙利的雷汀，他的父亲是埃斯特哈齐家族的管家，也是一名音乐爱好者，擅长演奏大提琴，也喜欢演奏钢琴。一次偶然的机会，李斯特的父亲发现小李斯特的音乐天赋，并开始教授他钢琴演奏。1820年，小李斯特在父亲的安排下举办第一次钢琴演奏会，小李斯特的惊人表现使主人米凯尔·埃斯特哈齐震惊并资助他去维也纳深造，与车尔尼学习钢琴演奏，随萨列里学习音乐理论。李斯特极有天赋，曾在贝多芬出席的音乐会进行钢琴演奏，还得到大师的亲吻祝福。1823年，李斯特赴巴黎求学，但因不是法国人而不能进入音乐学院，而此时的李斯特已被视为莫扎特式的神童。随后，李斯特以钢琴演奏家的身份到各地巡演。他高超的琴技轰动巴黎、伦敦、慕尼黑等欧洲城市。此后的20年间李斯特一直活跃在欧洲音乐的上层，成为巴黎社交生活的宠儿、音乐界的佼佼者。随着浪漫主义在欧洲的发展，艺术家们的地位得到前所未有的提升，尤其是在巴黎这个当时最为中心的国际大都市。在这里，贵族及新兴资产者都给予他们认可的成功的艺术家们支持、崇拜和地位。年轻艺术家想要得到认可，去巴黎寻求发展几乎成为必经之路。李斯特就是在巴黎这个既奢华浮躁又滋养艺术家的自由环境中度过他的前半生。当然，巴黎的音乐家中除了他，还有之前提到过的肖邦和后面提及的瓦格纳。1831年，意大利小提琴家尼科罗·帕格尼尼（Niccolò Paganini，1782—1840，帕格尼尼）在巴黎掀起绚丽夺目犹如神奏的旋风后，李斯特也成为举行独奏音乐会的钢琴王子。他们二人那种令人眩晕的演奏和即兴式创作，充分展现自由、夸张的浪漫风格的魅力。李斯特将原来背朝听众的演奏位置变为侧面，使演奏家的情感与听众更易沟通。他那响亮而狂放的风格，弹奏的速度与力度不仅促使钢琴制造工艺必须进一步完善，而且形成辉煌浪漫的极富个性的钢琴演奏风格。他与同在巴黎的肖邦一起将钢琴艺术推向前所未有的高度。

1833年，李斯特因与伯爵夫人玛丽·达古同居引起上层社会的轰动，使他的巴黎生活陷入舆论的旋涡。他此时的生活被无休止的旅行演出、开不完的音乐会、奢华而空虚无聊的社交所占据。这个时期李斯特的作品除大量的改编曲外，许多作品被视为具有华丽夸张的风格的作品。对此，海涅批评李斯特是"当代最幼稚无知的小童"。比利时音乐学家费蒂斯（Fetis，1784—1871）也曾指出"天赋高超的李斯特先生，竟然把音乐变成如同杂耍或魔术一样，实在可惜"，而且诚恳地劝导"你还年轻，有足够的时间转

变你的志趣"。但实际上，李斯特的内心并不满足他的生活状态。他天资聪颖，虽然从未受过系统严格的教育，但他倾心于提高自己的精神境界和拓展作品内容的深度、广度。在演出、教学之余，他对读书和学习投入巨大热情，接触并吸收巴黎文化界丰富但也相当杂乱的思想和知识。其思想方面受于格·费利西泰·罗贝尔·德·拉梅内（Hugues Felicite Robert de Lamennais，1782—1854）的基督教自由主义、圣-西门（Saint-Simon）的空想社会主义的影响，行动方面他同情工人的贫困处境，资助因水灾而受难的匈牙利。1835 年，可以在他发表的《论艺术家的地位》的长文中找到李斯特对艺术现状的诸多看法，能够感受对真正艺术家和匠人之间区别的清醒认识。1847 年，当他结识卡罗琳·冯·塞因·维特根斯坦公主后，他便决心结束辉煌的演出生涯，开始新的生活。1848 年，李斯特任魏玛宫廷乐长并和卡罗琳在此定居。在这后来的 10 年间，李斯特几乎与世隔绝，专心于创作、评论、指挥和教学。除最后一部交响诗外，其他 12 部交响诗都在这个阶段完成。交响曲《浮士德交响曲》（*Eine Faust Symphnie*，1853—1854）、《但丁交响曲》（*Dante Symphony*，1855—1856），管弦乐曲《梅菲斯特圆舞曲》（*Mephisto Valse*）、《b 小调钢琴奏鸣曲》（1852—1853）、《匈牙利狂想曲》（*Hungarian Rhapsodies*）、12 首标题《超级演技练习曲》（*Études d'execution transcendante*，1851）等都在这个时期完成。同时，李斯特花费数年指导魏玛剧院的乐队和合唱队，实现优秀作品的庞大演出计划，包括从贝多芬、莫扎特到罗西尼、威尔第等的歌剧，从舒曼到柏辽兹的交响乐作品还有自己的交响诗新作，尤其是支持陷于困境的瓦格纳首演他的《罗恩格林》。此外，李斯特还写了《柏辽兹和他的"哈罗尔德交响曲"》《罗伯特·舒曼》等大量重要的音乐论文，表述他对音乐的标题性、音乐与情感等问题的基本观念。李斯特在魏玛的创作和评论活动吸引大量追随他、认可他的音乐家和学生，他因此成为"新德意志学派"的带头人，魏玛也因此成为他和柏辽兹、瓦格纳所代表的新音乐潮流的中心，这对 19 世纪下半叶的欧洲音乐生活有着直接影响。除去 1861—1870 年李斯特在罗马的时期，李斯特一直将魏玛作为教学和艺术交流的重要地点。

1861 年，李斯特为了和卡罗琳结婚而去了罗马，但这遭到罗马教廷的反对。在此后的 8 年中，他和卡罗琳分居，但依旧住在罗马，并在 1865 年加入教会，成为一名天主教的神父。这一阶段至 19 世纪 80 年代，李斯特创作了大量宗教作品，如清唱剧《伊丽莎白传奇》（*Die Legende Von Der Heiligen Elisabeth*，1862）、《基督》（*Christus*，1866），以及弥撒、诗篇、安魂曲等宗教性合唱等。此外，李斯特还创作了一些与自己的祖国相关的作品，如《匈牙利加冕弥撒》（*Hungarian Coronation Mass*，1867），后 4 首《匈牙利狂想曲》（No. 16—19，1882—1885）等。最后的十几年，李斯特主要往返于罗马、魏玛、布达佩斯这 3 个地方，因为李斯特在故乡布达佩斯建立音乐学校（成立于1875 年，1919 年改为音乐学院，1925 年以李斯特命名）。1886 年 7 月 12 日，李斯特在拜洛依特参加瓦格纳音乐节，7 月 31 日因患肺炎去世。

李斯特的作品数量巨大，早期以钢琴作品为主，后期管弦乐作品成就突出。钢琴作品包括奏鸣曲、协奏曲、练习曲、多部钢琴套曲、各种类型的舞曲和大量改编曲。管弦乐作品主要以13 首交响诗为重要代表作品，2 部标题交响曲和一些管弦乐曲。此外，他还有一些合唱作品、歌曲作品。

（一）交响诗

交响诗由李斯特首创，是李斯特对欧洲音乐发展最重要的贡献。柏辽兹的标题交响曲一经问世，李斯特就对这种标题音乐欣赏不已，他们的很多想法不谋而合，他也很快就阐释自己对标题性音乐的理解。他认为音乐家选择标题"描绘或说明乐曲所隐含的和它所要引起的感情"，毫不怀疑"音乐是能再现当代诗歌巨作中的光辉形象的"，使自己的音乐和标题"文字所表现的思想融合为一个整体"是必要的也是可能的。这种新形式既是音乐史中早已存在的现象，又是当代及未来艺术发展的必然趋势。他的这13首交响诗正是对这种理念的实践。他将标题音乐的原则与内涵引向深化。李斯特交响诗的选择题材大多都是文学巨著中的人物形象，如希腊神话中的英雄《普罗米修斯》（*Prometheus*，1850）、《奥菲斯》（*Orpheus*，1853—1854），拜伦的《塔索的悲伤和胜利》（*Tasso，Lamento a Trionfo*，1849）、席勒的《理想》（*Die Ideale*，1859）、雨果的《马捷帕》（*Mazeppa*，1858）、《山间所闻》（*Ce qu'on entend sur la montagne*，1849）、莎士比亚的《哈姆雷特》（*Hamlet*，1859）、拉马丁的《前奏》（*Les Preludes*，1856）、德国冯·库尔巴赫的浮雕《匈奴之战》（*Nenschlacht*，1856）、《匈牙利》（*Hungaria*，1856）、《从摇篮到坟墓》（*Von der Wiege bis zum Grabe Du berceau jusquh. la tombe*，1883）等。相对于柏辽兹的那种在传统交响曲的框架下对艺术的探索，李斯特的突破更明显。他将音乐融入诗歌之中，赋予它不再是简单的"标题音乐"，每部交响诗与所配标题的描绘和关系更多的是一种寓意深长的情感体验，突出音乐家对原著中显现或隐藏的诗意的理解和内在情绪的表达。李斯特的交响诗既具备交响曲那种宽阔深厚的思想内涵，又较交响曲的精练、简洁、集中。他的交响诗一般采用单乐章的结构，既运用多段不同速度和性质的音乐加强相互间的冲突，又让它们紧密相随，其结构关系类似于交响曲4个乐章间的结构关系。但作为一个整体，音乐随着乐思的变化发展不间歇式地进行有机的融合。在他的交响诗中，作品结构内部仍旧包含奏鸣曲式的三部逻辑性概念，但其具体的安排又根据内容需要对音乐材料、调性结构进行自由处理。此外，李斯特还广泛地运用传统的动机发展手法，集中于单主题的展开与变形处理，并将其贯穿于整个作品之中。这种手法与柏辽兹的《幻想交响曲》中的"固定乐思"和瓦格纳乐剧所运用的"主导动机"非常相似。李斯特的交响诗具有大型管弦乐队配置的丰富音响，突出乐器的特殊色彩处理，综合发挥交响性的思维。

（二）钢琴作品

除这13首交响诗外，李斯特作为一个极为顶尖的钢琴家，他的钢琴作品也非常重要。《b小调钢琴奏鸣曲》（*Piano Sonata in Bmin*，1852—1853）是李斯特少有的无标题作品，但这部作品严峻、肃穆、内省的风格及其结构的处理手法与他的交响诗极为相近。奏鸣曲采用单乐章结构和单一主题的发展技法，把4个乐章的内容有机地组织在一个有着呈示、展开、再现的大型乐章里，用多个动机材料构成主题，再通过其

变化形态贯穿整部作品，并利用材料间的互相关联和冲突增添整个作品的戏剧性和欣赏性。

《匈牙利狂想曲》（*Hungarian Rhapsodies*，No. 16—19，1846—1885）是李斯特最受欢迎的钢琴作品之一，共有 19 首，同代人将其中数首作品改编为管弦乐的形式。虽然 20 世纪的专家们已经明确吉卜赛音乐并非真正的匈牙利本土的民间音乐，但这个在匈牙利盛行的音乐风格和李斯特的这部持续创作了近 40 年的整套作品如同肖邦的玛祖卡舞曲一样，是维系李斯特和祖国间的一种纽带。1859 年，李斯特在论文《匈牙利的吉卜赛人及其音乐》中，描述自己对少年时代的感情——那种从吉卜赛人的生活和歌舞中才能体会的欢乐与魔力，那种充满自由闪光、意外节奏及装饰音，质朴的旋律和瞬间的变换等。这些都被李斯特巧妙地编织到《匈牙利狂想曲》中，表达自己身为匈牙利人的归属感和深情。每首狂想曲的气质不尽相同，结构比较自由。升 c 小调第二号既舒展又狂放，乐谱标明为典型的匈牙利查尔达什（csardas）民间舞曲，由两大部分构成：较慢引子的"拉苏"（lassu，为独舞音乐）和快速的"弗里兹卡"（friszka，为双人舞音乐），第一部分，升 c 小调，内含对比和再现的性质；第二部分，升 f 小调和升 F 大调，由一系列舞曲相接而成，其间穿插变奏和对比，总的速度越来越快直至高潮结束。第六首的基本结构与第二首相似，只是第二部分的降 b 小调材料更为集中，调性分析也有着 4 部对比的结构——降 D 大调—升 C 大调—降 D 大调—降 b 小调—降 D 大调，最后的部分充分展示李斯特惯用的双手八度与音区跳动等高难技巧，使乐曲在欢腾、激情中结束。第五首如同一首咏唱调式的抒情歌。第十五首根据李斯特的管弦乐曲《拉科齐进行曲》（*Rakoczy March*，1865）的主题改编而成，是一首匈牙利民族斗争史上的著名乐曲，柏辽兹在《浮士德的责罚》中也用过这个昂扬奋发的旋律。

在他的钢琴作品中，如《马捷帕》（*Mazeppa*）、《鬼火》（*Feux follets*）、《超级技巧练习曲》（*etudes d'execution transcendante*）都代表李斯特练习曲的最高点。这些作品展现作曲家独特的想象力和表达情感意境的非凡能力，需要演奏家具备高难度技巧。李斯特为了钢琴独奏音乐会的需要，根据其他作曲家的整部作品或主题进行缩编及改编的各类作品达 350 多首，这当中也包括李斯特将自己的其他体裁作品改为钢琴曲的作品，其中较为人们喜爱和熟悉的是用帕格尼尼的《随想曲》改编的练习曲 *Étude d'execution transcendante d' apres Paganini*（1838），较为突出的是第三首《钟》。改编曲这种形式在 19 世纪的音乐生活中非常普遍，其价值却有很大差别。李斯特充分展示他作为钢琴大师即兴演奏的高超技巧，演奏家对原作可以进行再次领悟及创作，这也是他所持的浪漫派观念。李斯特听完柏辽兹《幻想交响曲》首演的当晚，就将其缩编为钢琴曲，进而将其传播开来。他用帕格尼尼的素材写的作品证明他与帕格尼尼心灵相通。而他内心对肖邦的敬爱和对波兰的同情也体现在肖邦作品的改编曲中。在李斯特庞大的改编曲目里不仅包括西方音乐史上诸多重要人物的作品，也有一些不知名作曲家的作品，这对当时音乐的普及和欣赏水平的提高起到良好作用。

李斯特晚年在和声上的大胆尝试给世纪末的作曲家以重要启示，如交响诗《前奏》中主部、副部主题的 C 大调与 E 大调间三级远关系的调性设置。交响曲《浮士德》的

主部主题以增三和弦作为乐曲核心，钢琴小曲《乌云》也用增三核心和弦等。这些大胆的运用和突破表明李斯特开启半音化和声及模糊调性使用的先河。这引起 19 世纪多位浪漫派作曲家的注意、兴趣和探索，包括年轻的德彪西，预示浪漫主义的另一种类型音乐的开端。

三、瓦格纳

瓦格纳是在欧洲音乐史上具有较大争议的一位作曲家，无论是作品、性格，还是围绕他发生的一切事物都是人们议论的对象。19 世纪下半叶至 20 世纪，欧洲各国都有瓦格纳的热情崇拜者和狂热"粉丝"。他的音乐也成为一些作曲家极力试图摆脱其影响的对象。他在音乐创作和文字著作中阐述的思想和观念不仅影响欧洲音乐发展的进程，还成为研究欧洲音乐史的重要文献资料和艺术界、思想哲学领域关注、分析的对象。

1813 年 5 月 22 日，瓦格纳生于德国的莱比锡。他的父亲在他出生后不久便离世，继父很疼爱他并关注到他的音乐天赋，但不幸的是瓦格纳 8 岁时继父也去世了。随后，瓦格纳通过自学、交友和具体实践来获得音乐知识，提高了艺术修养。他痴迷音乐，聆听的作品非常广泛。他还注重对各类文化的融合和获取，贝多芬的交响音乐、歌剧，韦伯的《魔弹射手》，施波尔、马施奈的浪漫歌剧，洛尔青的歌唱剧，E. T. A. 霍夫曼的著作，"青年德意志"派的小说，莎士比亚的剧作，费尔巴哈的哲学，巴库宁的无政府主义著作等，都成为他的枕边书和学习研究的对象。尤其是对哲学的兴趣和读书思考的习惯，贯穿瓦格纳的一生。1830 年，欧洲革命高潮到来，17 岁的瓦格纳站在革命者一边，以批判的态度对待当时的社会和意识形态，这也直接影响他早期和中期的音乐创作。瓦格纳开始尝试一些器乐创作。1832 年，他尝试创作交响曲和歌剧。1833 年，瓦格纳得到乌茨堡合唱指导的机会，一方面借工作之便指挥各种风格的歌剧，另一方面构思创作自己的早期歌剧。歌剧《仙女》（*Die Feen*，1834）是模仿德国浪漫歌剧风格的作品，取材于根据莎士比亚的《一报还一报》改编的歌剧《恋禁》（*Das Liebesverbot*，1836），也受意大利贝里尼的旋律的影响。此时的瓦格纳已先后担任几个剧院的音乐指导并与歌手敏娜·普兰纳结婚。1838 年，瓦格纳到里加歌剧院任音乐指导。次年，他带着自己创作的《黎恩齐》（*Rienzi*）剧本和部分音乐与妻子一起离开里加，通过海路经伦敦赶赴法国。这次的海上冒险经历使他对"漂泊的荷兰人传说"有了亲身体验，也为后续的作品打下基础。在巴黎奋斗的 3 年经历使瓦格纳终生难忘。作为一个无名又无任何背景的年轻作曲家，他在金钱统治的奢华的巴黎遭尽屈辱、困窘，这使他愤愤不平。瓦格纳对霸占舞台的梅耶贝尔式的法国大歌剧非常不满，感到社会不公。他也把这些感受和体验写进那几年为糊口的报刊文章中，这也诱发他后来积极参加 1848—1849 年德国革命。19 世纪 50—80 年代，瓦格纳的论文著作和他的回忆录《我的一生》（1865—1880）都有这段逆境带给他的阴影的描述，这也影响瓦格纳对社会和艺术现状的批判态度。

（一）歌剧创作

在歌剧《黎恩齐》和歌剧《漂泊的荷兰人》的构思与创作过程中，瓦格纳的社会观、艺术观越发成熟。他的第一部成色歌剧是没被巴黎接受的《黎恩齐》（1837—1840），于1842年首演于德累斯顿。此剧和次年完成的歌剧《漂泊的荷兰人》（*Der fliegende Hollander*，1841—1843）使瓦格纳获得德累斯顿宫廷指挥的机会。《黎恩齐——最后的罗马护民官》是英国作家布维尔（E. Bulwer）的作品。1837年，瓦格纳阅读它的时候就被吸引，并开始计划将其写成歌剧。这部"大型悲剧歌剧"的剧本由他本人撰写完成（他此后的脚本都由他自己撰写），这也是瓦格纳对"综合音乐"的深刻理解和深厚的文化底蕴的集中体现。这部歌剧从题材到风格都依照法国大歌剧的模式，具有14世纪的历史性题材、5幕的宏大结构、豪华的群众性及舞蹈场面、段落清晰的传统结构，以及合唱的气势与作用的运用等。这部歌剧体现大歌剧特征，直到瓦格纳后期创作中这些特征还不时隐现。这2部作品中，瓦格纳更偏爱《漂泊的荷兰人》——这部歌剧的题材包含瓦格纳追求的情节因素，即德国浪漫派艺术家所喜爱的那种北欧民间传说——一位荷兰人由于魔鬼的惩罚而终生漂流不定，最终因得到善良美丽的姑娘森塔的爱情和牺牲才得以解脱。荷兰人传说的阴暗神秘的色彩、受难与被拯救的永恒主题，正是从韦伯《魔弹射手》到瓦格纳的《汤豪塞》所共用的类型题材。在形式方面，《漂泊的荷兰人》和《黎恩齐》同样沿用传统分曲的结构，具有法国、意大利歌剧通常具有的咏叹调完整旋律。但歌剧中对主导动机、民间色彩的合唱的使用，以及灰暗沉闷的舞台背景，都使人意识到瓦格纳是在沿着德国浪漫歌剧的道路继续前进。

《汤豪塞以及瓦尔堡的歌咏比赛》（*Tannhauser und der Sangerkrieg auf Warburg*，1842—1845，1845年首演）、《罗恩格林》（*Lohengrin*，1846—1848，1850年首演，李斯特指挥）的脚本构思及部分音乐创作都是瓦格纳任德累斯顿宫廷指挥期间完成，均属于大型浪漫歌剧的作品，题材选择方面均与《漂泊的荷兰人》相似。《汤豪塞以及瓦尔堡的歌咏比赛》中，汤豪塞是一个不能摆脱异教女神维纳斯诱惑而沉沦的骑士歌手，纯洁的伊丽莎白付出自己的爱情与生命才使他得到最后的宽恕；《罗恩格林》中罗恩格林则是一位守护基督圣杯的骑士，为挽救被人诬陷的爱尔莎来到人间，但阴谋破坏他们彼此的信任和承诺，罗恩格林最终返回天界。虽然歌剧《汤豪塞》仍受到法国大歌剧的深刻影响，但瓦格纳在那里已经开始改革的探索，他力图打破分曲间的隔离，追求音乐、剧词诗歌与场景融合一体，事实证明，他初获成功。《罗恩格林》中对"综合艺术"理想的尝试则更清晰、更透彻，包括主题动机的暗示运用及旋律绵长的风格，并用"前奏曲"的术语替代前几部歌剧的"序曲"称谓。在德累斯顿的生活中，瓦格纳依旧显得格格不入，社会与艺术的现状及剧院管理体制的保守、陈旧令他难以忍受。1849年5月，德累斯顿发生起义，瓦格纳积极热情地参与其中，因此受到通缉不得不逃国外，其间得到李斯特等的接济，直到1862年年初获得大赦才得以回国定居。在流亡期间，瓦格纳总结自己19世纪三四十年代的创作，撰写多部理论著作，如《艺术与革命》（1849）、《未来的艺术品》（1850）、《歌剧与戏剧》（1851）等。1848年，他开始构思

《尼伯龙根的指环》（*Der Ring des Nibelungen*），逐步实施自己在这些著作中所建构的"乐剧"的理想。19世纪50年代中期，瓦格纳接触叔本华的哲学，深受感动和启发，认为他经历的一切挫折和绝望都在叔本华描绘的世界及其本质中得到证实。这为瓦格纳的乐剧创作奠定了坚实的思想基础。

（二）乐剧改革

19世纪50—60年代初是瓦格纳乐剧改革付诸实现的时期，也是他思想混乱、个人情感发生危机、经济情况拮据、生活极不安定的阶段。富商威森东克夫妇对瓦格纳进行慷慨的资助，但瓦格纳与其夫人玛蒂尔达陷入恋情，于1857年中断《尼伯龙根的指环》的创作，而开始《特里斯坦与伊索尔德》（*Tristan und Isolde*，1857—1859）的创作。这部歌剧倾注了瓦格纳渴望爱情的真实情感。在此期间他还为玛蒂尔达写了5首诗词并谱了曲，俗称《威森东克歌曲》（1857—1858）。此后，瓦格纳开始构思、创作了《纽伦堡的名歌手》（*Die Meistersinger Von Nuernberg*，1862—1867）。1862年，瓦格纳获得大赦但仍没有摆脱狼狈境地，幸而得到刚刚登基的巴伐利亚年轻国王路德维希二世的支持。从1864年起直至瓦格纳逝世，瓦格纳在这位崇拜瓦格纳艺术的国王的保护下结束了一直困扰他的经济窘况并一步步地去完成他乐剧改革的理想。由汉斯·吉多·冯·彪罗（Hans Guido Freiherr von Bülow，1830—1894，李斯特的学生，彪罗）指挥的《特里斯坦与伊索尔德》和《纽伦堡的名歌手》先后在巴伐利亚首府慕尼黑的宫廷剧院首演。这2部歌剧标志着瓦格纳乐剧理想的实现和成功，但其间瓦格纳与彪罗夫人、李斯特的女儿柯西玛的恋情伤害了自己好朋友和追随者彪罗的感情。这段情感在当时的影响很大影响瓦格纳和李斯特多年的情感。1870年，瓦格纳与柯西玛结婚。1869年，瓦格纳继续完成创作《尼伯龙根的指环》。这部由"莱茵的黄金"（Das Rheingold）、"女武神"（Die Walkure）、"齐格弗里德"（Siegfried）、"众神的黄昏"（Gotterdammerung）4个部分构成的大型乐剧，终于在拜罗伊特音乐剧院开幕的节日庆典中首次连续演出（1876年8月13—17日）。瓦格纳用自己设计的剧院（下陷的管弦乐队乐池、逐级上升的听众席）演出自己构思并创作了近30年的乐剧，最终实现自己的艺术理想。为弥补拜罗伊特音乐节的巨大开销，瓦格纳于1877年赴英指挥系列音乐会，此时他的声名与40年前相比不可同日而语。1882年，在拜罗伊特首演瓦格纳最后一部乐剧《帕西法尔》（*Parsifal*）。次年2月，瓦格纳逝于意大利威尼斯。

瓦格纳的乐剧理论和以《尼伯龙根的指环》《特里斯坦与伊索尔德》等为代表的乐剧创作对西方音乐历史产生深刻的影响。他在《未来的艺术品》等著作中对自己的歌剧理想进行阐述，提出他首创的"乐剧"（music drama）的概念，将自己的歌剧从题材到具体风格手法上与传统的法、意歌剧区别开来。瓦格纳认为，真正伟大的歌剧应以体现永恒精神的神话为主题，但兴趣不再是传统的法国、意大利歌剧着意的古希腊题材，而是19世纪浪漫主义者迷恋的欧洲北部的古代中世纪神话与传说。施莱格尔、格林兄弟、阿尔尼姆和布伦塔诺等德国文学家挖掘出来并搜集整理的童话民歌集是瓦格纳等德国作曲家创作灵感的主要来源，如纳维亚的史诗《尼伯龙根之歌》、凯尔特人的传奇

《特里斯坦与伊索尔德》、德国"中世纪骑士歌手赛歌"习俗的《纽伦堡的名歌手》等。《尼伯龙根的指环》包含当代政治、社会、哲学的思考，赋予它金钱、权力、奴役和自由等深长的寓意，《罗恩格林》揭示现代生活中一个真正艺术家悲观无奈的处境，《漂泊的荷兰人》《汤豪塞》和《纽伦堡的名歌手》这几部取自民间传说的作品都暗含作曲家的现实体验。具有独立精神的艺术家不为世俗所理解，反被视作离经叛道，清高孤傲的气质、对爱情和被理解的渴望充溢其间；他所钟爱的《特里斯坦与伊索尔德》与他思想、情感的联系更是显而易见，通过中世纪传说的躯壳，宣泄作曲家个人的情感体验。瓦格纳要求他的乐剧像古希腊戏剧那样是诗词、音乐、表演、舞台等诸种艺术综合的整体的艺术品。他十分重视乐剧脚本的写作，每部作品的脚本都由他亲自动笔，在阅读大量相关的历史资料、进行学者式的版本比较和选择后，先写出散文稿并邀请亲朋好友聆听他的朗读，再将其写成韵文，最后才进行音乐创作。瓦格纳对脚本的着力点并不在于外在文学性的词汇，他能揭示其内在涵义的"乐剧"音乐本身。正是在这个充分的准备过程中，与歌词融为一体的音乐逐渐从中酝酿而生，脚本不再是仅供歌唱的形式框架，而是充分显示音乐与戏剧之间紧密关系的桥梁。为此，瓦格纳运用独创的音乐手段来达到他所渴望的乐剧风格。传统歌剧的分曲结构将音乐戏剧切割分离，而瓦格纳追求的是整体艺术。《特里斯坦与伊索尔德》共有3幕，传统的歌剧重唱被对唱替代，独唱、对唱、合唱不可分割；采用无终旋律织体，旋律脱离传统声乐那种完整的主导性线条，将歌唱作为一个声部完全融进管弦乐的织体，声乐与器乐线条此起彼伏从而避免明确的段落终止，清晰的调性终止式仅安排在整个一幕的结尾。为了使"综合艺术"内部更有机、更紧密地联系起来，瓦格纳将韦伯的"主导动机"、柏辽兹的"固定乐思"、李斯特的"主题变形"思路发展到极致，他称这种手法为"主要动机"或"主题元素"。在《尼伯龙根的指环》这样一部需要4个晚上连续演出、15个多小时的巨型乐剧，其音乐交织着200多个"主要动机"。"主要动机"手法的运用集中体现瓦格纳乐剧音乐交响性思维的特征，无论是动机的呈示、对比、变化都组织在丰富而复杂的声乐和管弦乐复调织体当中。《尼伯龙根的指环》充分发挥声乐的高难歌唱技巧，显示庞大编制与添加特殊乐器的管弦乐队音色和表现力，使其成为瓦格纳乐剧交响性风格的重要代表。舞台设计也是瓦格纳整体艺术中不可或缺的部分，如《帕西法尔》中圣杯守护者古尔内曼茨带着帕西法尔到达蒙萨尔瓦特孤岛的布景，完全是按照瓦格纳的意愿进行设计，尽量还原成故事发生的奇特古堡和自然景观；《莱茵的黄金》中为了使3位水仙漂游水上的感觉更真实，使用机械轮车将演员推来推去，这是吕利、梅耶贝尔、罗西尼用过的办法，也被瓦格纳借鉴。

瓦格纳的音乐有着浓烈情绪，管弦乐色彩丰富并引出联想效果，生动形象地表达情节、角色的处境和心理状态，这都是19世纪"综合艺术""标题音乐"在瓦格纳乐剧的集中体现。李斯特曾在瓦格纳乐剧《帕西法尔》演出后赞颂道："以音乐来描绘情绪、悲伤和狂喜的作曲家，瓦格纳无人能及。"瓦格纳的乐剧集中19世纪音乐艺术的最高成就，吸收贝多芬、韦伯、柏辽兹、李斯特等法国、意大利歌剧的经验和养分，以自己独到的见解和大胆的创造，开辟属于自己的康庄大道，推进显示欧洲音乐后来的发展。瓦格纳留下的大量著作、散文和通信显示，他对艺术、社会和人生等方面的见解精

辟，充满着矛盾和夸张，反映瓦格纳所接受的思想流派的复杂，如同他所追求的"综合艺术"一般。瓦格纳的音乐或观念很难用某一派别、主义或风格来界定，他的思想、理论、实践、言行也有许多矛盾，人们对他的评价褒贬不一。但无论如何，瓦格纳所取得的成就有目共睹。

第七讲　浪漫主义时期
——19 世纪中、下半叶的欧洲音乐（下）

自贝多芬，韦伯、舒伯特、门德尔松、舒曼、瓦格纳和约翰尼斯·勃拉姆斯（Johannes Brahms，1833—1897，勃拉姆斯）等继续努力，使 19 世纪的德奥音乐逐渐进入最为辉煌的时期，这从思想上、创作上、实践上都对欧洲产生巨大的贡献和影响。此外，欧洲传统歌剧的发展聚集地法国和意大利也涌现朱塞佩·威尔第（Giuseppe Verdi，1813—1901，威尔第）、乔治·比才（Georges Bizet，1838—1875，比才）等杰出代表。在这个时期，意大利仍在争取民族的解放与独立。继罗西尼后，威尔第在受本国浪漫主义文学的启发的同时，接受更多欧洲其他国家文学、戏剧的影响。他的歌剧更深刻地揭示人物性格的复杂多面和内心激烈的矛盾冲突，使意大利歌剧从形式到内涵达到前所未有的高度。19 世纪中叶，法国文学界的浪漫主义主潮地位发生改变，巴尔扎克、司汤达等现实主义文学潮流兴起后，年轻一代更呈现个性化的风格，如梅里美的《高龙巴》《嘉尔曼》、都德的《阿莱城姑娘》、福楼拜的《包法利夫人》、左拉的《娜娜》。艺术更符合生活的真实（现实主义）以至于自然主义逐渐取代浪漫主义。同时，戈蒂叶的诗集、波德莱尔"为艺术而艺术"的宣言，展露 19 世纪末艺术颓废的倾向及象征主义的萌芽。实证主义在科学、历史学和宗教史的研究领域独领风骚。1848 年《共产党宣言》的发表更标志着欧洲面临新的政治矛盾与阶级冲突的格局。在这个大的环境背景下，法国观众欣赏歌剧的趣味发生变化，那些涉及历史、民族、宗教斗争的宏大背景及夸张豪华的风格，被普通人的柔情感伤、轻松的调侃讽喻所替代。比才的歌剧就体现法国新时期的这种艺术倾向，取得的成就最为突出。

一、勃拉姆斯

勃拉姆斯虽然与瓦格纳同为德国作曲家，但他走了一条与瓦格纳的道路并不相似的道路。他并不热衷 19 世纪下半叶文学化、标题化的音乐，而崇尚巴赫、亨德尔、贝多芬的音乐。他将他所有的创作根植于古典音乐的传统，沉浸在德奥城市、民间淳朴的美好旋律中。勃拉姆斯的作品没有涉及歌剧作品，主要为巴洛克时期的大协奏曲、复协奏曲、安魂曲、经文歌、卡农曲、管风琴众赞歌、前奏曲等，以及古典时期盛行的交响曲、协奏曲、奏鸣曲、变奏曲等音乐体裁。他热衷于探索各种组合形式的室内乐，还创作了大量的歌曲、重唱曲、合唱作品及钢琴小品。

1833 年 5 月 7 日，勃拉姆斯出生于德国汉堡市根厄区。他的父亲是汉堡市剧院的低

音大提琴手，经济水平虽然一般，但他非常重视孩子的音乐教育。科塞尔是勃拉姆斯的钢琴启蒙老师，后来，勃拉姆斯随爱德华·马克森（Eduard Marxsen，1806—1887，马克森）学习钢琴和作曲。在马克森的教育引导下，勃拉姆斯初步了解很多德国古典作曲家的作品。为了感谢马克森对他的教导之恩，勃拉姆斯将《第二钢琴协奏曲》（Op. 83，1881）献给马克森。

1848年，勃拉姆斯首次登台公开演奏，显示他那不同寻常的钢琴技艺。同时，为了生计，勃拉姆斯开始教授钢琴并经常在酒吧里弹琴、配歌，创作了100余首娱乐性小曲。这段艰苦的经历让勃拉姆斯刻骨铭心，并影响他的艺术趣味和处世方式。

1851年，勃拉姆斯结识犹太裔的匈牙利小提琴家爱德华·赖门伊（Eduard Remenyi，1830—1898，赖门伊）。这次相遇对勃拉姆斯的影响很大。一方面，勃拉姆斯通过赖门伊接触到吉卜赛音乐，并终生对这种美妙音乐保持着强烈兴趣；另一方面，勃拉姆斯自此结束早期的汉堡生活，与赖门伊于1853年一起巡回演出，他们在汉诺威时偶遇知名匈牙利小提琴家约瑟夫·约阿希姆（Joseph Joachim，1831—1907，约阿希姆）。约阿希姆非常欣赏勃拉姆斯的作品及钢琴演奏，他们一见如故，结下深厚的友谊。勃拉姆斯成名后为表示对这段友情的珍视，将创作的《小提琴协奏曲》（Op. 77，1879）、《小提琴与大提琴双重协奏曲》（Op. 102，1887）献给约阿希姆。两次首演都由约阿希姆演奏，勃拉姆斯担任指挥。在约阿希姆的举荐下，勃拉姆斯有机会结识舒曼和李斯特。

1853年，勃拉姆斯与李斯特在魏玛首次见面。勃拉姆斯被这位"传说中"的钢琴大师的技艺和风度所震惊，但他并没有接受李斯特和他所代表的"新德意志学派"的创作思想，甚至几年后公开表示反对。同年，勃拉姆斯带着自己早期的钢琴奏鸣曲、谐谑曲等创作又去拜见了舒曼。舒曼很欣赏勃拉姆斯，他在《新音乐报》上发表评论，赞颂勃拉姆斯是属于未来的"年轻的鹰"，并将刚出道的勃拉姆斯介绍给他的乐谱出版商，对勃拉姆斯很是提携。正因如此，勃拉姆斯的《钢琴奏鸣曲》（Op. 1、Op. 2）和一些歌曲获得出版机会，自此他成为舒曼夫妇的挚友。

在舒曼生病期间，勃拉姆斯对舒曼和克拉拉都照顾有加、关心备至。1856年，舒曼逝世后，勃拉姆斯一直感念着与舒曼深厚的情感，和克拉拉也一直保持着真诚的友谊，彼此对音乐和生活的理解都相知相通，尤其当勃拉姆斯被作为瓦格纳的反对派时他们更是相互支持。

1857—1859年，勃拉姆斯就任德特莫尔德宫廷的钢琴、室内乐师和合唱指挥，其间在哥廷根认识阿加塔·希布尔德，并与她订婚。在这个阶段他写作了3组歌曲（Op. 14、Op. 17、Op. 19），其中选用莎士比亚、艾亨多尔夫、奥西安等著名诗人的诗词；完成他的《第一钢琴协奏曲》（Op. 15，d小调，1854—1858）；还创作了一些乐队的《小夜曲》（Op. 11），2首《弦乐六重奏》（Op. 18，No. 1、No. 2），为原创主题而作的《钢琴变奏曲》（Op. 21），合唱作品《圣母颂》（Op. 12）、《葬礼》（Op. 13）、《玛丽之歌》（Op. 22）、《诗篇》（Op. 27）等。遗憾的是，勃拉姆斯与阿加塔·希布尔德的爱情还是无疾而终，勃拉姆斯也终生未婚。

1860年，勃拉姆斯公开自己对"新德意志学派"的反对态度，起草一份反对以李

斯特为首的"新德意志学派"的宣言。随后，他经常被卷入当时德奥音乐界的争论，被作为反对李斯特、瓦格纳派别的对立旗帜。实际上，勃拉姆斯虽然与瓦格纳走的是截然不同的道路，但他尊重瓦格纳及其作品。1862 年，勃拉姆斯大部分时间都居住在维也纳，维也纳这个音乐之乡也成为勃拉姆斯的第二故乡。19 世纪 60 年代，勃拉姆斯主要以钢琴演奏家的身份举办音乐会。1863—1864 年，他担任维也纳歌唱学院的指挥，并进行教学和创作。此时，勃拉姆斯主要倾心于复调和变奏技巧方面的研究，创作了 2 首《钢琴四重奏》（Op. 25、Op. 26）、《钢琴五重奏》（Op. 34）等室内乐作品，以及《女声卡农合唱曲》（Op. 113），并把一些匈牙利歌曲、亨德尔、帕格尼尼等的作品拿来作为主题创作《钢琴变奏曲》（Op. 21、Op. 24、Op. 35），完成《德意志安魂曲》（*Ein Deutsches Requiem*）（Op. 45，1857—1868）、《女中音狂想曲》（Op. 53，1869）、《爱情圆舞曲》（Op. 52，1868—1869）等。19 世纪 60 年代末期，勃拉姆斯的作品终于逐渐被人们推崇，得到杰出作曲家具备的声誉。《德意志安魂曲》的首演非常成功，1872 年，勃拉姆斯接受邀请，成为维也纳音乐爱好者协会的艺术指导。在这段日子里，他积极宣传推动德国古典音乐。1871 年，勃拉姆斯获悉德国通过战争得到统一后兴奋不已，他曾宣称自己一生中遇到的 2 件对他而言最有意义的大事——巴赫全集的出版和德国的统一。19 世纪 70—80 年代，大器晚成的勃拉姆斯连续创作了 4 部交响曲、《海顿主题变奏曲》（*Variations on a Theme by Haydn*，Op. 56，1873）、2 首管弦乐序曲《学院节日》（*Academic Festival Overture*，Op. 80，1880）和《悲剧》（*Tragic Overture*，Op. 81，1881）、《小提琴、大提琴双协奏曲》、《第二钢琴协奏曲》，以及他听了当时杰出的单簧管演奏家米尔菲尔德（R. Muhlfeld）的演奏后，灵感迸发而连续创作的单簧管重奏（Op. 114、Op. 115，1891）、《奏鸣曲》（Op. 120，No. 1、No. 2，1894）等作品。勃拉姆斯在声名俱获中平静地度过安逸的晚年。1896 年，勃拉姆斯在克拉拉·舒曼生病时创作了 4 首《严肃的歌》（Op. 121，1896）。在克拉拉病逝后，他创作了他人生最后一套作品 11 首《众赞歌前奏曲》（Op. 122，1896，为管风琴而作），这也是勃拉姆斯对朋友的深刻怀念和向人世庄重告别的心境表露。1897 年，勃拉姆斯逝世，葬于维也纳的中心陵园。

勃拉姆斯的作品很难用单一风格加以准确描述，他既有深沉、严肃甚至令人感到过于复杂滞重的作品；又有极其轻松幽默、平易亲切的作品。即便是在同一作品的内部也是如此，这与勃拉姆斯的创作渊源紧密相关，他同时从德奥古典音乐传统与城市、民间音乐中吸取营养，然后融合成自己独特的个性风格。

（一）交响曲

勃拉姆斯的交响曲虽然只有 4 部，但每部都是精心琢磨的凝练之作。19 世纪 50 年代，勃拉姆斯开始创作交响曲，但对贝多芬的敬仰变成一种无形的压力，如同一座眼前不可逾越的大山，使他不相信自己具有驾驭交响曲创作的能力，遂将最初交响曲的构思定型为《第一钢琴协奏曲》，而他的《第一交响曲》（Op. 68）前后酝酿长达 20 年，直至 1876 年勃拉姆斯认为时机成熟后才将它献给世人。勃拉姆斯受到贝多芬很大的影响，《第一交响曲》由于风格和手法上与贝多芬近似，当时作品一经问世即被人称作《贝多

芬第十交响曲》。它具有史诗般的英雄气势，传统的四乐章结构，巴洛克复调对位技巧、古典动机发展手法的运用，各乐章曲式结构、调性的安排，尤其是无标题性的纯器乐交响曲类型，这些都充分显示勃拉姆斯交响曲与古典传统的紧密联系。但它毕竟属于贝多芬之后半个多世纪的新时代，除了往昔那些概念性和体制面貌外，还展示勃拉姆斯独有的复杂凝重的织体、激情浪漫的旋律，以及浓郁厚重的风格。在传统交响曲的基本框架上，勃拉姆斯进行自己的创新。他的主题旋律类型多样、富于浪漫特征，大量类似优美歌曲的完整旋律气息宽广而个性突出。

《第一交响曲》共有 4 个乐章。第一乐章分量很重，引子运用复调性思维，几条旋律线重叠交织成厚重而紧张的音响，由它导引出的主部主题激情严峻而富于冲击力。主部主题激情跌宕、跃动起伏，也以其本身完整及突出的特征主导整个乐章，与后几个乐章间的联系非常紧密。首尾乐章结构庞大，采用传统奏鸣曲式，使用动机或主题的变化发展手法，但与古典交响曲强调的主题对比不同，而是更接近同时代李斯特、瓦格纳的主题变奏或变形风格。第二乐章的双簧管旋律婉约而深情。当它以小提琴独奏的音色再现时更显飘逸。第三乐章单簧管的歌唱旋律同样具备流畅而温暖的风格，与贝多芬的谐谑曲乐章气质全然不同，也不是对小步舞曲或其他维也纳流行舞曲的简单模仿，而是勃拉姆斯个性化的融合与创造。第四乐章的主部主题就是一首长而完整的德国大学生歌曲，它的采用给勃拉姆斯纯器乐交响曲增添一种"标题"含义的暗示。长大引子的内部已包含多因素并置，圆号气高志远的悠长旋律预示着主部主题的宽阔和深沉，即使勃拉姆斯对交响曲结构的细节做了变化处理。乐章的高潮是到再现部时才形成，十分震撼恢宏。勃拉姆斯的其他 3 部交响曲也各有其独特处理。《第二交响曲》的类似勃拉姆斯室内乐作品的抒情风格。《第三交响曲》第一乐章直接进入的主部主题，以大小调性关键性主和弦的混用显示其浪漫特质。《第四交响曲》的第三乐章同样使用省略展开部的奏鸣曲式，而末乐章是勃拉姆斯最喜用的变奏曲式，采用古老的帕萨卡利亚结构形式，以巴赫的康塔塔（No.150）的主题作为固定低音而重复出现 30 次。这部创作于 19 世纪 80 年代的交响曲使用"过时的"形式和技巧，充分体现勃拉姆斯追求古典风格的情怀。

（二）室内乐作品

勃拉姆斯的交响曲宏大，这种构思也体现在其大型管弦乐曲（海顿主题变奏曲）、协奏曲《小提琴协奏曲》《第二钢琴协奏曲》《小提琴、大提琴双协奏曲》，甚至在他的室内乐作品中也有体现。勃拉姆斯的室内乐作品在他的作品中的比例很大，除去传统形式的弦乐四重奏，他经常尝试用钢琴与其他乐器寻求新的组合方案，融合更多可能的音色和音响，而他自己一般会进行钢琴演奏。他的大部分室内乐作品都为钢琴、小提琴、大提琴、中提琴、单簧管等乐器创作，只创作了 3 首弦乐四重奏（Op. 51，No. 1、No. 2，1873；Op. 67，1876），这几首作品也经过长期酝酿和反复修改。第一首为 c 小调，首尾乐章与交响曲一样占有更重的分量，热情冲动的主题具有动机展开的紧张和冲击力。第二乐章浪漫抒情。第三乐章则缺乏贝多芬谐谑曲的张力而偏于平和典雅。第二

首为 a 小调,柔和松弛,含有一定"动机"。第三首主题欢快跳跃同深情并存,结尾乐章采用歌唱性主题与 8 个变奏的结构技法。勃拉姆斯的弦乐四重奏虽然没有贝多芬的气势和深度,但切实地表现勃拉姆斯自己的风格,并证明他是海顿、贝多芬传统的真正继承者。《钢琴五重奏》(Op. 34)是勃拉姆斯 19 世纪 60 年代的代表作品。第一乐章具有复调性思维和高超的对位技巧,主题动机在各段延伸、衍变和发展。突然爆发的激情及迅速泻落,节奏的多变与声部间的冲突,这一切造成勃拉姆斯音乐所特有的紧张、执着和内在的动力。第二乐章的亲切、温和显然与舒伯特风格相连。第三乐章勃拉姆斯运用类似贝多芬常用的谐谑曲风格,乐曲充满振奋昂扬的精神。第四乐章开始意味冥想的引子后又回到第一乐章风格,形成前后呼应的整体结构。《单簧管五重奏》(Op. 115)是勃拉姆斯晚期的重要作品,它的抒情舒展而又带些忧郁的色彩是勃拉姆斯的典型特征,也将单簧管的音色、技法表现得淋漓尽致,主题动机在 4 个乐章中的隐现和贯穿使作品的结构完美,第二乐章的哀婉凄情给人很深刻的印象。勃拉姆斯的钢琴作品也很丰富,如协奏曲、奏鸣曲、变奏曲、叙事曲、随想曲、狂想曲等。他曾使用舒曼、亨德尔、帕格尼尼等主题创作变奏曲,其中就有为 1 架钢琴、2 架钢琴或四手联弹的变奏曲等。勃拉姆斯为钢琴四手联弹写作的 2 部《爱情圆舞曲》(Op. 52a,1874;Op. 65a,1877)和21 首匈牙利舞曲(1852—1869)都受到音乐爱好者的欢迎。

(三) 歌曲作品

勃拉姆斯的声乐作品存量大、种类多。他有 200 多首独唱歌曲;有大量的伴奏和无伴奏的、宗教性和非宗教性合唱、双合唱曲,还有许多重唱曲和声乐套曲。他还整理、改编多册民歌集,这点与贝多芬类似。勃拉姆斯的作品范围包括德意志、奥地利和斯拉夫民族的民间歌曲,尤其是吉卜赛民族民间歌曲得到勃拉姆斯的特殊重视。在整理过程中,有的是勃拉姆斯为这些民歌歌词重新配曲,有的是为民歌配置简单的和声伴奏。勃拉姆斯自己的歌曲创作也受民歌影响,质朴动人。《铁匠》《妈妈,我有一个愿望》《徒然的小夜曲》《摇篮曲》《去看望爱人的路上》《啊,美丽的姑娘》《柳树林中一小屋》等都是勃拉姆斯歌曲中的佳作。《徒然的小夜曲》原本是德国下莱茵地区的民歌,勃拉姆斯沿用原歌词进行艺术再创造,4 段词简明地表述了少男少女在夜晚对话的生动情境,坦率而幽默的歌词配上民歌风的音乐,成为勃拉姆斯最流行的歌曲之一。此外,大量的艺术歌曲是勃拉姆斯对复杂情感或心理感受的细腻描述,采用古典或当代诗人的诗歌,如《要是我知道回头路该多好》《林中恬静》《我的爱是青春》等都是其中的歌曲作品。勃拉姆斯的最后一首声乐套曲《四首严肃的歌》取自圣经有关死亡的主题,但像《德意志安魂曲》一样充满对生的思索并升华到对爱的肯定。《我若能说万人的方言和天使的语言》是《四首严肃的歌》中的第四首,内容取自《圣经·新约》第二部分"哥林多前书"第十三章中的词。这几段词的关键是尾声的结论——信仰、希望和爱。勃拉姆斯选择通体形式作为基本音乐结构,但在调性和主题材料上,带有再现的因素。中间段的 B 大调与主调是远关系调,通过主调三和弦降低 3 音上的等音和弦完成转调,旋律风格不同于勃拉姆斯以往的风格,具有夸张的朗诵型音调,十分注重语词意境的营

造。1868 年，德文版的《安魂曲》首演时其谱上标明 "德意志的安魂曲（Ein Deutsche Reuiem）"。这部作品没有采用传统的安魂弥撒拉丁经文，而是由勃拉姆斯自己从路德版的德语圣经中挑选出相应的段落，如同亨德尔的清唱剧《弥赛亚》、他自己晚期的歌曲《四首严肃的歌》，选择的词句都是作曲家对上帝、世界、人类生死等命题的领悟与理解。在舒曼逝世后的 1857 年，勃拉姆斯就计划写安魂曲，但其母亲的逝去才促使他完成此作，该作品也表达他对老师和亲人的思念。勃拉姆斯曾想将此作取名为 "人类的安魂曲"，第二章 "凡有血气的，尽都如草" 的唱词由新约 "彼得前书" "雅各书" 和旧约 "以赛亚" 的章节选段构成。沉重绵延的第一部分、稍许活泼而有生气的中间段及再现开始的滞重如同送葬的行列，表达人对生死的无奈心境。但结尾部分转为昂扬庄严的音乐，象征人类的希望和力量，以及人的尊严和信念。这首为女高音、男中音领唱，混声合唱、乐队和管风琴的大型作品，具有 19 世纪管弦乐加人声的浑厚气势和浓郁色彩，将深奥的思想表现得细致而凝重。

二、威尔第

威尔第是欧洲音乐史上非常伟大的歌剧作曲家，他的一生几乎都在专注于歌剧的创作，一共创作了 26 部歌剧。此外，他还留下一部分宗教合唱、歌曲，以及一首弦乐四重奏。1839 年，威尔第在米兰歌剧院公演了他的第一部歌剧《奥贝托》。1897 年，他完成其最后一部作品《感恩赞》，旺盛的创作力整整持续了将近 50 年。这在欧洲音乐史上是少见的。可以说，威尔第是意大利最重要的歌剧作曲家之一。

1813 年，威尔第出生在意大利北部帕尔马地区巴塞托附近的隆空雷，他的父亲是一个旅馆的老板。小威尔第最初接触到的音乐是小教堂里管风琴和街头流浪艺人的音乐，那些音乐让他陶醉不已。巴塞托的批发商人巴雷吉发现威尔第的天赋，因此在他的慷慨资助下，1832 年，威尔第来到米兰学习音乐。威尔第去考米兰音乐学院时被院方拒绝，这次失败对威尔第有着不小的影响。但是他意志坚强，继续求学拜师。他随史卡拉歌剧院的乐师拉威那学习对位法，还利用大量时间自学。威尔第主要通过抄谱的方式研究德国、意大利前辈大师的创作技法，唐尼采蒂的歌剧几乎全部被他背熟。1836 年，威尔第完成第一部歌剧《罗彻斯特》。同年，他和巴雷吉的女儿成婚。1838 年，他的 6 首声乐浪漫曲第一次出版。次年，他的歌剧《圣伯尼法乔伯爵奥贝托》（Oberto, Conte di San Bonifacio）上演。这是威尔第上演的首部歌剧，也为威尔第带来米兰斯卡拉剧院的合同。1838—1840 年，他的儿子和妻子相继病故，他的诙谐剧《一日为王》（Un Giorno di Regno，1840）首演失败。接连的打击使威尔第悲痛欲绝，几度想放弃歌剧的创作。1842 年，他的歌剧《纳布科》（Nabucco）成功首演，使这位才华横溢的作曲家重新振作。从这部作品中已经可以看出威尔第后 10 年歌剧的强劲势头。此后，威尔第的《十字军的伦巴弟人》（Lombard Alla Prima Crociata，1843）、《莱尼阿诺之战》（La Battaglia di Legnano，1849）接续取得成功，它们把其中雄伟悲壮的气势、情感和振奋人心的精神表现得淋漓尽致，鲜明地反映意大利民族对独立自由的强烈愿望，这也是

19 世纪意大利几代艺术家和人民共同追求的目标。《纳布科》使威尔第在意大利声名远扬并得到唐尼采蒂等前辈作曲家和歌剧界的充分肯定，也使斯卡拉剧院的经理为威尔第慷慨解囊，这也促使威尔第与斯卡拉剧院从此结下不解之缘。威尔第的一生中有 10 部歌剧都在斯卡拉剧院首演。此后，意大利各地的歌剧院，甚至包括伦敦、巴黎、彼得堡、开罗等地都相继邀请威尔第为各自的剧院创作歌剧。

威尔第的歌剧题材选择刨除一些体现强烈爱国及民族情感的作品类别后，文学戏剧名著也是他心仪的选择对象。在他心中，歌剧不是某种理念，更不只是悦耳或供人消遣的娱乐。他认为歌剧应该是人的戏剧，是能够使人心灵震颤的激情表述，是用美好旋律去重新塑造文学中的人物、情境、不同人的丰富性格和复杂心理。欧洲文学中无论是浪漫主义还是现实主义的作品，无论是对过去时代、文艺复兴时期莎士比亚的戏剧，或后来对现实生活的关注，都为 19 世纪意大利艺术家提供丰足的养料，威尔第也是这些"丰厚财产"的"直接受益人"。1844 年，威尔第首次将法国雨果的著名浪漫悲剧《埃尔那尼》（*Ernani*）写成歌剧而大获成功。后来他又根据雨果的《欢乐之王》（*Le Roi s'amuse*）撰写脚本，创作了歌剧《黎戈莱托》（*Rigoletto*，1851，又译《弄臣》）。此外，威尔第还取材自伏尔泰、席勒、拜伦、小仲马、莎士比亚，以及当代意大利和西班牙的文学戏剧。他钟爱这些名著所具有的那种强烈戏剧性和冲突对比，其中的人物和他们的命运在威尔第的构思中化成音乐而展现。威尔第对题材和脚本的要求非常高，甚至可谓是极为严格苛刻。对这方面有最直接、最深体会的当属和他合作过的那些脚本作家，但这一切的出发点都基于威尔第对歌剧人物的树立、通过作品表达的思想、对内容的执着追求。他希望通过歌剧真正塑造一个有血有肉的"人"。威尔第几乎把全身心都投到歌剧创作中去。到 19 世纪 50 年代初，威尔第每年都差不多创作一两部歌剧。在威尔第完成《黎戈莱托》（《弄臣》，1851）、《游吟诗人》（*Il Trovatore*，1852）、《茶花女》（*La Traviata*，1853）这三部早期的杰作之后，他中期的歌剧创作期间隔时间长一些，如《西西里的晚祷》（*I Vespri Siciliani*，1855）、《命运的力量》（*La Forza del Destino*，1862）、《唐·卡洛斯》（*Don Carlos*，1867）等。《阿依达》（*Aida*，1871）和晚期的歌剧《奥赛罗》（*Othello*，1887）这两部巨作的创作时间相差了 16 年。当众人以为大师封笔时，年已八旬的威尔第又创作出最后一部歌剧《法尔斯塔夫》（*Falstaff*，1893）。略带遗憾的是，这部歌剧也是其继《一日为王》失败之后的又一部失败的歌剧。

在歌剧创作之外，威尔第十分热爱生活。他在家乡巴塞托购买土地建筑房屋，经营农场葡萄园，投资办慈善事业，这些事情满足他作为农民儿子对土地的情感和立业的宏愿。威尔第在生活和创作的道路上，同样体现他那劳动者般的顽强性格和意志力。他的第二位妻子，《纳布科》首演时女主角的扮演者朱塞皮娜·斯特雷波尼一直是他心灵的支撑。1897 年冬，朱塞皮娜·斯特雷波尼逝世。1901 年 1 月，威尔第与世长辞，享年88 岁。

在威尔第留下的书信中，威尔第对政治、艺术各方面表达鲜明而有说服力的观点，这些观点也体现在他的歌剧实践与社会活动中。威尔第始终渴望自己祖国的独立和民族的解放，这与他要求每个意大利作曲家都保持自己民族特点的愿望一样强烈。威尔第关注 1848 年米兰爆发的革命，他满怀希望。1849 年，罗马起义的失败又引起威尔第的愤

怒，他尖锐地批评法国政界的自私行径，但又不得不与奥地利当权者为上演自己的歌剧而周旋。1861 年，当意大利终于统一后，威尔第以社会名流身份担任国会代表和巴塞托市议员（后辞职）。如同当时意大利爱国进步的知识分子，威尔第只能用自己的歌剧表达民族的心声，以自己的作品去证明意大利独特风格和精神的永存。

（一）早期歌剧作品

《黎戈莱托》（又名《弄臣》）是威尔第在自己的创作中非常喜爱的一部歌剧。这部歌剧的脚本原是雨果 1832 年的作品，主题涉及 16 世纪法国国王弗朗索阿一世寻欢作乐的劣迹。歌剧选题及剧名《诅咒》遭到奥地利政权文化检察官的拒绝，威尔第将作恶的国王改成意大利曼图亚的公爵，并以公爵的弄臣黎戈莱托为歌剧名后，歌剧才得以上演。威尔第看到雨果这部作品后，被"永恒人性"的主题所吸引。该作品的主角是一个天生畸形驼背的小人物，平常用刻薄邪恶的笑话侮辱别人，为主人取乐也为自己泄愤；但当主人公爵的淫威最后伤害自己心爱的女儿时，他愤然反抗并实施复仇，以维护作为人、作为慈父的尊严。但其女儿却甘心代替情人而成了黎戈莱托报复的牺牲品。威尔第在歌剧中并没有对这些人物做出明确的道德判断，或贴上明显的标签，而是将人物的复杂心理和形象揭示出来，留给人们自己去判断。第二幕黎戈莱托的咏叹调和群臣合唱的整个场面集中反映这个特征。起初以黎戈莱托装作若无其事的"啦……啦"小曲开始，到他为了女儿被劫而激愤地咒骂贵族们，接着又是无奈而卑怯的哀求，弄臣黎戈莱托的反复无常和心绪变化被威尔第生动形象地刻画出来。纯真痴情的少女吉尔达、玩世不恭的公爵等鲜活的形象、性格，都被威尔第以精彩的音乐段落予以塑造。威尔第对轻浮的公爵笔下留情，为他写了多首生动多情的旋律。另外，威尔第在重唱或合唱方面都有相当的戏剧性分量，如第三幕小酒店中的四重唱和吉尔达临死前的父女对唱等。这部歌剧序曲超越了以往的传统，十分精练，在将"诅咒"的动机（即悲剧的气氛）引出来后，与第一幕宫廷的纵欲狂欢形成鲜明对比，也对作品的主题和后续的矛盾冲突埋下伏笔，这个动机也如不可摆脱的厄运一样贯穿在整部歌剧中。《黎戈莱托》虽然还是按传统的分曲结构，但威尔第已在尽量避免情节与动作的断裂，减少宣叙调与咏叹调的截然分立。这部歌剧的成就标志着威尔第创作风格走向成熟。

《游吟诗人》和《茶花女》这两部歌剧紧接在《黎戈莱托》之后上演。虽然动笔有先后，但它们都在1853 年首演。前者在 1 月 19 日首演于罗马阿波罗剧院，后者在 3 月 6 日上演于威尼斯费尼切剧院。戏剧《茶花女》由小仲马改自自己的小说并于 1852 年公演。当时住在巴黎的威尔第看过这部戏剧后，被女主人公的命运吸引，有感而发，立即充满激情地投入创作，在创作与排练《游吟诗人》的同时完成《茶花女》歌剧的创作。威尔第对一个当代题材如此倾注心力还是第一次，他对身为高级妓女的薇奥列塔对真诚爱情的渴望予以最大化的同情，并对其进行描写、诉说，以这样一出凄情悲剧批判社会的这种具有毁灭性的偏见。这个抒情的室内性歌剧至今仍是舞台上的重要剧目，它的序曲同样简洁，哀切的第一主题与第三幕的间奏曲互相呼应。《茶花女》在第一幕终曲时得到爱情时的欢欣、第二幕第五个场景段落与阿尔弗莱德父亲对话中她绝望的恳

求、第三幕从间奏曲就开始的哀婉动人的意境都是此剧中精彩的部分。威尔第在此剧里继续探索使戏剧保持连续性的具体手段，在分曲结构的基础上融入整体"场景"的设计。

歌剧《游吟诗人》也是威尔第这个时期的代表作品。剧中阿祖切娜这个吉卜赛老妇人是主要角色，她那苦难与复仇、爱与恨交织于一身的形象是威尔第所偏爱的具有浪漫色彩的类型。全剧共有4幕，各有标题突出主题。《吉卜赛人铁砧合唱》、阿祖切娜的咏叹调《火焰升起》，以及游吟诗人曼里柯著名的《柴堆上火焰熊熊》都成为音乐会上经常演出的歌剧名曲。

（二）中期歌剧作品

歌剧《阿依达》共有4幕。这部剧的设计和包装可以与法国、意大利传统中最具有豪华气派的歌剧相媲美，但威尔第更在意的处理是精心塑造阿依达、阿达米斯、埃及公主阿姆涅丽斯令人难忘的人物形象和性格。为进一步增加表现力，威尔第在《阿依达》的管弦乐队配置和音色选择上都下了很大功夫。无论是序曲、第三幕对景色的描绘，还是剧中的段落，都紧紧地与戏剧的情境相连，在乐器配置上还临时增添特殊乐器埃及小号（威尔第自己设计的小号，即现在的"阿依达"小号）。在该剧里他摆脱传统歌剧分曲结构的僵硬刻板，做到用"场"，将咏叹调与宣叙调，重唱、合唱与独唱，声乐与乐队融合，使音乐根据戏剧情节动作的变化而连续贯通地发展，从而使音乐和整个场面融为一体。第四幕按布景分为3场，第一场阿姆涅丽斯的独唱紧接对阿达米斯的苦苦劝说；"审判"的第二场中，祭司对阿达米斯的审判与阿姆涅丽斯的悔恨和诅咒同时进行、不可分割；最后一场两层布景，下面阿达米斯和阿依达共赴黄泉同享永恒之爱，上面阿姆涅丽斯的绝望祈祷与祭司们的合唱融成一体，这成为歌剧中最精彩动人的场面。而第一幕第六场阿依达长达114小节的独白，以调性、节拍、速度不同的4个段落，将阿依达身处爱人与父亲、爱情与民族之间选择的两难境地、复杂心理及情绪的急剧变化真切地表现出来。如此强烈的戏剧感染力，显然是传统分离状态下的咏叹调或宣叙调不能承负的。

（三）晚期歌剧作品

威尔第晚期的歌剧作品《奥赛罗》可以说是他一生歌剧创作的巅峰之作，该作品堪称真正的音乐戏剧。该歌剧脚本由作曲家兼诗人阿里戈·博伊托（Arrigo Boito，1842—1918，博伊托）根据莎士比亚的同名悲剧撰写，但博伊托进行精心的浓缩和删减。威尔第和博伊托重新安排歌剧情节的进展，使其紧凑而又令人信服。这部歌剧开场时的英雄奥赛罗——在战场上获得荣誉和威望的统帅，是一个获得美丽善良的苔斯德蒙娜的爱情的幸运儿，却在自己愚蠢嫉妒的人性弱点下一败涂地，掉进嫉恨阴险副将雅戈安排的阴谋诡计里，最终亲手毁掉苔斯德蒙娜的生命和自己的幸福。在歌剧里除两位主角外，威尔第还给予雅戈很重的音乐分量，第二幕重要的《信经》唱段《我信奉一位

恶神》（*Credo in un Dio crudel*），将雅戈刻画成整部悲剧的始作俑者，而原著中并没有如此长的咒语，这里蕴涵着威尔第和博伊托对古典名著的个性化解读。《奥赛罗》继续了《阿依达》所做出的结构突破，并充分发挥管弦乐队在歌剧中的作用，去掉通常的序曲，直接开始风暴场景的合唱，乐队与之配合并将自然界狂暴的力量表现得淋漓尽致，导引奥赛罗上场既简洁又富于英雄气概。第一幕结束于奥赛罗与苔斯德特蒙娜的爱情二重唱。当他们的温柔情意达到最高潮时，乐队声部首次呈示爱情的主题动机；而第四幕奥赛罗杀死苔斯德蒙娜的前后，这个爱情动机又在乐队里出现 2 次，管弦乐队在整个悲剧中起到画龙点睛的作用。这两部歌剧经常被视作威尔第接受瓦格纳的影响，实际上这是威尔第依照自己创作的体验而长期探索的结果，他将传统的分曲结构融入场景整体设计中，就是为了达到音乐表现戏剧的最终目的；而使用主导动机时也结合意大利人的审美习惯，从不抛弃完整的美好旋律，管弦乐队的分量和表现力大大加强是威尔第超越意大利前辈作曲家之处，但同样基于突出歌唱旋律的传统。

威尔第在艺术上既不是一个随波逐流、追求时尚的人，也不是一个因循守旧保守的人。当全欧洲包括意大利的年轻作曲家都追随以瓦格纳为代表的德国"交响化风格"时，威尔第始终清醒地意识到自己是意大利作曲家，这意味着不能抛弃从帕莱斯特利那、马伦齐奥、阿列格里到卡里西米、斯卡拉蒂，从佩格莱西到罗西尼、唐尼采蒂的意大利丰富而悠久的音乐传统。但威尔第同时也研究并吸取从凯鲁比尼到柏辽兹的法国音乐，从巴赫到贝多芬的德国伟大成就，这体现其对瓦格纳的尊重。

三、比才

比才最为出色也被世人所熟知的作品就是他在 1875 年创作的歌剧《卡门》（*Carmen*，1875）。它不同于比才自己早期的作品，在 19 世纪下半叶佳作林立的法国歌剧中脱颖而出。《卡门》所表达的现实主义倾向不仅在当时的法国歌剧界非同寻常，对 19 世纪末叶意大利真实主义歌剧，以及东欧、俄罗斯等民族主义歌剧都有着十分重要的意义和极为深远的影响。歌剧《卡门》仍是西方歌剧史中最受欢迎的几部歌剧之一。

1838 年 10 月 25 日，比才出生于法国巴黎，他的父亲是位声乐教师，母亲是钢琴家，比才的音乐启蒙在他父母的教导下开始。比才在少年时期便显露非凡的音乐天分。1848 年，他考入巴黎音乐学院并开始系统学习。在校学习期间，他师从古诺、马蒙泰尔、阿莱雅等，其中，古诺对他的影响比较大。1855 年，比才完成《第一交响曲》的创作，这是他的第一部，也是为数不多的一部交响曲。1856 年，比才参加奥芬巴赫在巴黎滑稽剧院举行的独幕轻歌剧创作比赛并获得大奖。1857 年，他赴罗马开始为期 3 年的进修。在意大利的学习使比才的早期作品受到罗西尼、唐尼采蒂、威尔第等的歌剧的影响和熏陶。比才对意大利流畅的旋律风格十分倾心，在罗马时他创作的《唐·普罗科皮奥》（*Don Procopio*，1858—1859）展示他受古诺、奥芬巴赫的抒情歌剧和轻歌剧的影响。学成归国后，比才创作了多幕歌剧《采珠人》（*Les Peeheurs de perles*，1863）、《珀恩丽珠》（*La Jolie Fille de Perth*，1867）。两部作品一经上演，被舆论界指责其模仿瓦格

纳和威尔第，但实际上它们存留着梅耶贝尔大歌剧的夸张浮华。1872 年，比才为法国作家都德的戏剧《阿莱城姑娘》（*L'Arlesienne*）配乐。这部戏剧的演出并未成功，但这次配乐展现比才音乐的独特魅力。这部戏剧的主题与《卡门》有着内在的联系，都是以男女主人公不同的生活方式和观念的矛盾冲突作为戏剧的重心。同年，比才选用此剧的配乐编辑了卡门组曲的第一组曲（*Carmen Suite*，由序曲、阿尔加拉的龙骑兵、间奏曲、阿拉贡民间舞曲组成）。这部管弦乐作品简洁明晰、色彩绚丽，备受人们喜爱。

比才为喜歌剧院、轻歌剧院、抒情剧院等巴黎剧院共创作了 28 部舞台作品，如早年的独幕喜歌剧《医生之家》（*La Maison du docteur*）、获奖的独幕轻歌剧《米拉克尔博士》（*ze Docteur Miracle*，1857）、未上演的歌剧《伊万四世》（*Ivan IV*，1862）等。《卡门》是最后一部歌剧，也是比才最为杰出、最有代表性的歌剧作品，首演于巴黎喜歌剧院。但在这 3 个月后，比才便病逝了，享年 37 岁。

（一）《卡门》

歌剧《卡门》共有 4 幕，结构采用传统的分曲方式，但在分曲内部注意将情节与动作衔接在一个场面里，同时借鉴瓦格纳的主导动机手法和丰富的管弦乐技巧，其象征着卡门与霍塞间爱情不祥的动机渗透并控制着全剧。这部歌剧取材于梅里美的小说《嘉尔曼》，但这部歌剧作品的名声远比原作的大得多，就像威尔第的歌剧《茶花女》把小仲马的作品和歌剧《奥赛罗》（1886）把莎士比亚原作中的人物赋予新的生命一般。比才曾极为欣赏威尔第歌剧的那种激昂和坚强的气质，他认为威尔第为歌剧艺术增添有血有肉的光辉形象，这也是比才所追求并通过《卡门》力求达到的境界。比才的《卡门》像一部生动的音乐"文学"。比才擅于用音乐语言来刻画性格相异的人物的鲜明形象，如吉卜赛女郎卡门、农村出身的小军士霍塞、围绕在他们二人身旁的善良而质朴的米凯埃拉、斗牛士埃斯卡米洛、走私犯朋友们、烟草女工、士兵、孩童等生动群像。比才将这些生活在社会下层的普通人物搬上歌剧舞台，使他们各自的性格和真实的生活情境栩栩如生。卡门与霍塞这对从出身经历到生活观念都不相同的青年人，从一时的激情、彼此间情感与意识的隔阂到无法弥补的决裂，到最终以凶杀结束的爱情悲剧过程，被比才以色彩浓烈而又极其精练的音乐手段陈述得令人心悦诚服。当时艺术界对与法国相异习俗的浓厚兴趣体现在梅里美的小说中，比才也受其影响。但作曲家笔下的《卡门》已经有别于原作，地方民族风格的模仿也与歌剧人物特征的刻画紧密相连。比才用纯粹西班牙风格的音调、节奏来刻画卡门这个热情坦率、酷爱自由、敢作敢当的吉卜赛女郎，包括专为卡门设计的《哈巴涅拉》（*Habanera*）、突出响板节奏的《赛归迪亚舞曲》（*Seguidilla*）、欢快洒脱的《吉卜赛歌曲》（*Gypsy Song*），以及卡门每次出场时与霍塞或女伴的对话、重唱等。乡村姑娘米凯埃拉是比才和歌剧脚本作者加上去的新角色。比才充满同情地赋予米凯埃拉温柔平和的气质，以近似抒情歌剧的风格强调霍塞原本所属的生活环境——闭塞保守但安静平稳，与浪迹天涯豪放不羁的卡门形成鲜明的对比。在比才看来，霍塞被卡门诱惑而越出生活常轨，由此引来悲剧。比才还为西班牙典型的斗牛士匹配相符的风格性歌曲（toreador song）贯穿歌剧的重要环节中，这和他着意于烟草

女工（chorus of cigarettegirls）、走私犯生活场景（quant au douanier）的描画是同一目的，使歌剧情境更真实、色调更浓艳和丰富多彩。

（二）《阿莱城姑娘》

比才的作品除歌剧《卡门》外，《阿莱城姑娘》（L' Arlesienne）也是他非常重要的一部。这部作品是戏剧配乐，剧本为都德所作。《阿莱城姑娘》描写的是法国普罗旺斯的农民青年弗雷德利准备和阿莱城的姑娘结婚，但突然获悉这个姑娘的声誉不佳，便准备忘掉她，而和他青梅竹马的薇薇特结婚。婚礼当天费雷德利又听到阿莱城姑娘的消息，于是在阁楼跳楼自杀的悲剧故事。《阿莱城姑娘》的配乐后来分别被比才和吉罗编成2部组曲，第一组曲目由比才编曲；第二首曲目小步舞曲原为戏剧第三幕目前间奏曲，描写弗雷德利家的欢庆场面；第三首曲目为小柔版，为剧中薇薇特祖母和情人的浪漫曲；第四首曲目为钟声，描写费雷德利的婚宴现场。

比才继承意大利、法国歌剧的优秀传统，以流畅悦耳的歌唱旋律为主导，在此前提下进行自己的探索和创新。他的歌剧《卡门》以其大胆新鲜的题材和独特生动的风格，猛烈地冲击当时的法国歌剧界，并因此赢得广大听众经久不衰的喜爱。

第八讲　浪漫主义时期早期

——俄罗斯乐派

　　在 19 世纪的欧洲，虽然各国的社会、经济、文化、民族等各有差异，但总体都有发展变化。加之地域文化的交叉融合，各国的音乐虽然风格各异，但总体相同。西欧浪漫主义音乐与东欧、北欧民族主义音乐的诞生和发展几乎处在同一时期，前者约在 19 世纪 10 年代末产生，后者出现在 19 世纪 30 年代初，相距不到 20 年，此后一直同步发展，分别持续到 19 世纪末 20 世纪初。欧洲各流派作曲家之间在思想和创作上有广泛的交流，相互取长补短，共同推进整个欧洲音乐文化的繁荣发展。其中一些浪漫主义作曲家积极倡导自己的民族音乐，并创作具有鲜明民族风格的作品，如波兰的肖邦（创作玛祖卡舞曲和波兰舞曲）、匈牙利的李斯特（创作《匈牙利狂想曲》）等。虽然他们生活、创作的大部分时间都在西欧，但在一定的层面和意义上看，他们是民族主义音乐的代表。由此可见，民族乐派与浪漫乐派在许多方面有相似之处。但是，纵览其综合发展形态，民族乐派同浪漫乐派还是有一定的差异，他们所处的社会历史环境、主流的思想倾向、艺术风格特征等方面也有差异。同时，在民族主义音乐兴起的国家和地区还存在不以民族主义为宗旨或不局限民族主义倾向的一些作曲家，如俄国的彼得·伊里奇·柴可夫斯基（Pyotr Ilyich Tychaikovsky，1840—1893，柴可夫斯基）等。他们主要以欧洲古典乐派和浪漫乐派的创作为榜样，更关注人类普遍意义的题材，习惯采用欧洲通用的音乐语言，着重反映人们共同的思想感情，在艺术上达到很高的境界。他们的音乐同样具有重要的历史地位。俄罗斯音乐的黄金时代从 19 世纪 30 年代开始，重要的标志是俄罗斯音乐的先驱者格林卡的创作达到一个新的水平，这为俄罗斯民族主义音乐的发展奠定基础、指明发展方向。这个黄金时代的到来不是偶然的，它是在俄罗斯民族民间音乐肥沃的土壤上、在教会专业音乐获得发展和一系列前辈作曲家的创作探索的前提下，经历漫长的历史积淀过程而结成的硕果。

　　在民族、民间音乐方面，俄罗斯民族属于东斯拉夫民族的一个分支，其文明史起源于东斯拉夫原始部落。俄罗斯民族自古就有能歌善舞的传统，积累丰富的民间音乐宝藏。最古老的音乐是同氏族社会偶像崇拜活动相关的仪式歌曲。根据崇拜偶像的不同，又分为"年历仪式歌曲"和"家族仪式歌曲"两大类。前者与农业劳动相关，表现对太阳、大自然的崇拜；后者与部落繁衍生息相关，表现对氏族祖先的祭奠。这些仪式歌曲属于原始宗教活动的组成部分，带有戏剧表演的特点，旋律音域很窄，多数为三度音程，偶尔有扩充但范围不大。其音乐具有朗诵的性质，流传至今的有《啊，我们等待谢肉节》《好吧，教母，我们来结亲》等。随着时间的推移，俄罗斯的生产、劳动样式等发展多样，于是又出现劳动歌曲，如《播种歌》《采集歌》《收割歌》《放牧歌》《搬运

歌》《拉纤歌》等。这类歌曲的节奏强烈突出，旋律铿锵有力，体现劳动群众的集体意志和行动。代表歌曲有《木棒》《伏尔加船夫曲》等。11—16世纪，随着俄罗斯民族力量的壮大，史诗歌曲广为流传，其中包括《壮士歌》《历史歌》。它们由民间说唱艺人传唱，大都叙述古代英雄人物的传奇故事。这类歌曲的旋律深沉庄重，节奏从容不迫，具有男性豪迈勇猛的气质，代表歌曲有《话说伏尔加和米库拉》《就像京城基辅》等。还有反映人民日常生活、民间风情的生活歌曲，如《摇篮歌》《儿歌》《婚礼歌》《舞蹈歌》《轮舞歌》《哭腔》等。这些歌曲具有鲜明的民族特色和浓郁的生活气息，体现人民群众悲欢离合的各种思想情感，代表作有摇篮歌《啊，摇啊，摇啊，摇啊》、婚礼歌《在诺夫戈罗德城敲响了钟声》、舞蹈歌《我和蚊子跳舞》、轮舞歌《哎，田野里有棵小菩提树》等。此外，还有表达爱情和对大自然倾诉情怀的抒情歌曲，如《悠长歌》。这种歌曲的旋律优美舒展，节拍自由徐缓，大小调式频繁交替，表情内在细腻，代表作品有《啊，田野里不只一条小路》《沿伏尔加母亲河而下》《小姑娘走遍草地和泥沼》《离别的最后时刻》等。这些歌曲大都在农村产生和传唱，被统称为农村歌曲。同时，18世纪以来，随着城市的兴起，出现反映城市人民生活的城市歌曲。一些城市歌曲来源于农村或外国歌曲的变体。同时也有市民自己创作的歌曲，典型的代表是浪漫曲、叙事曲、圆舞曲、进行曲等形式。这些歌曲也具有俄罗斯民族特色，浪漫曲和圆舞曲主要在知识分子和市民阶层中流传，进行曲则多是在士兵、工人和学生中传唱。城市歌曲有别于农村民歌，往往附有简单的乐器伴奏，如吉他、巴拉莱卡琴或手风琴等，既有多声部的重唱与合唱，也有单声部的独唱。18世纪末以后，城市歌曲典型的特征是采用重音节有规律交替的新型诗词谱曲，词曲同步，旋律和节拍规整，有《在平坦的盆地里》《莫斯科大火呼呼响》等代表作品。此外，19世纪20年代以来，俄国经历3次革命运动，这在音乐上也留下鲜明的印记，从而诞生对俄国，甚至对世界有深远影响的革命歌曲。这些革命歌曲大多用流行的俄国农村民歌、城市歌曲及外国歌曲的旋律重新填词而成，同时也有少量的歌曲是全新创作的。这些革命歌曲在俄国境内外广泛传播，体现人民争取自由解放和建立新生活的斗争精神，代表歌曲有《我们的祖国在受难》《我和你是精神上的兄弟》《同志们，勇敢地前进》等。在民间器乐方面，俄罗斯民族自古以来就创造许多自己独特的乐器，其中有弹拨乐器古斯里、弓弦乐器古多克、竖笛杜德卡、横笛索别尔、号角罗格、鼓纳克雷等；近代流行的民族乐器有三角形的弹拨乐器巴拉莱卡琴、纽扣键的手风琴巴扬等。由民间艺人演奏的民间器乐包含独奏、重奏与合奏等形式，民间器乐大多与歌舞配合，作为歌舞的伴奏，同时也有独立的器乐曲广为流传。它们往往带有变奏炫技的特征，代表作有《卡玛林斯卡亚》《放牧调》等。

在俄罗斯专业音乐方面，可以追溯到10世纪末东正教由拜占庭传入俄国的时期。在教会的活动中，音乐始终占有着重要的地位。教会歌曲是古代俄罗斯以书面形式记录和流传至今的专业音乐的唯一样式。记录的符号被称为"涅夫梅"，它们仅表示旋律运动的大方向和节奏时值的长短，而不能代表准确的音高。这种符号体系被称为"旗标或弯钩记谱法"，用这种记谱法书写的教会歌曲被称为"旗标歌曲"。这种来源于拜占庭的旋律和记谱法，因长期受到俄罗斯民歌的影响，逐渐具备新的特征。原来的音域狭窄，朗诵性强，后来音域扩充，增强了歌唱性。到了16世纪，旗标歌曲最终具备俄罗

斯民族特有的风格。17世纪，记谱法有了进一步改革和完善。单声部的旗标歌曲演变为多声部的"帕尔捷斯歌曲"，这是一种无伴奏多声部合唱，除表现宗教的内容外，往往被渗入世俗的歌词，音乐风格华丽，与当时建筑和造型艺术的巴洛克风格相似。17世纪下半叶还出现另一种被称作"康特"的多声部歌曲，它早先用宗教内容自由发挥，以后直接采用爱情或幽默讽刺的歌词，在彼得一世统治时期，颂歌性质的康特广为流传。到了17世纪末至18世纪初，专业音乐已不再是教会的专属，在世俗的剧院、王宫和贵族庭院中，音乐已成为公众的娱乐和消遣。社会上出现西欧式的管弦乐队和歌剧院、歌剧、音乐会得以举行。此外，小康家庭的音乐生活也开展起来。18世纪30年代附属于沙皇宫廷的意大利歌剧院建成，后来又增添法兰西歌剧院。18世纪50年代，莫斯科和圣彼得堡开设了私营歌剧院。18世纪80年代，莫斯科建立彼得罗夫剧院，即苏联大剧院的前身（除了演话剧还演歌剧和舞剧）；彼得堡的石头剧院，即如今的基洛夫歌剧舞剧院前身，以及在一些省城的剧院，甚至一些贵族地主庄园的农奴剧院也上演过歌剧或歌舞剧。18世纪末，在俄罗斯启蒙思潮的影响下涌现一批作曲家，形成俄罗斯自己的作曲学派。他们开始关注俄罗斯民族民间生活题材，采用俄罗斯民歌素材，为自己的作品带来一定的民族特色。19世纪初，俄罗斯音乐进入一个新的阶段，在一些作曲家的创作中出现浪漫主义，主要表现在歌剧题材上——偏好童话和民间传说，追求豪华的舞台效果，音乐充满多愁善感的情调。总而言之，19世纪30年代以前，俄罗斯虽然已经出现一批作曲家，而且他们在不同领域创作了不同类型的作品，这使俄罗斯的专业音乐有了一定的发展。但从总体上看，他们的音乐仍处于不成熟的半业余水平，即处在照搬、模仿西欧音乐的阶段，作品的内容比较浅薄平淡，艺术技法相当粗糙简陋。尽管他们也开始有意识地采用民族题材，引入民歌旋律，但是民族的因素在他们的创作中仅仅是一种点缀和装饰，没有与西方技术有机地结合。直到俄罗斯重要的音乐家米哈伊尔·格林卡（Mikhail Glinka，1804—1857，格林卡）的出现，俄罗斯专业音乐才迈向成熟的时期。

一、格林卡

格林卡在俄罗斯音乐史上有着十分重要的意义，他将俄罗斯的专业音乐赶上欧洲音乐强国的水准，为俄罗斯艺术音乐的发展奠定基础，开辟道路，从而确立俄罗斯音乐在世界音乐中的地位。

格林卡出生在俄罗斯摩棱斯克省诺沃斯帕斯克村的地主家庭，自幼在农村受到民间音乐的熏陶。10岁起，他开始学习音乐。1818年，他进入彼得堡贵族寄宿学校学习，同时学习钢琴和音乐理论。这一时期，他结识普希金等进步青年文化人士，接受反农奴制的民主思想。1823年，格林卡到了高加索地区，当地民族民间音乐给他留下深刻的印象。1825年，十二月党人的起义遭到沙皇政府的强烈镇压，格林卡也受到牵连，曾受过审讯。1830—1834年，格林卡赴德国、奥地利、意大利等国深造音乐。1834年，格林卡学成返回俄国，积极从事创作，所创作的第一部歌剧《伊凡·苏萨宁》（*Ivan Su-*

sanin，1835—1836，又名《为沙皇献身》）于 1836 年在彼得堡宫廷大剧院首演并引起争论。进步人士倍加赞赏，但上层贵族则斥之为"马车夫的音乐"。他的第二部歌剧《鲁斯兰与柳德米拉》（*Ruslan and Lyndmlla*）于 1842 年上演，再次引起轰动。广大听众十分喜欢，而沙皇及其随从则中途退席。1844—1847 年，格林卡先后赴法国和西班牙演出自己作品，获得广泛赞誉。格林卡在西班牙居住了两年多，其间记录和研究了西班牙民间歌舞音乐，并创作了管弦乐序曲《阿拉贡霍塔》（*Jota Aragonesa Balakirev*）和《马德里之夜》（*Summernight in Madrid*）。1847—1851 年，格林卡先后居住于彼得堡和华沙，其间创作了著名的管弦乐幻想曲《卡玛林斯卡亚》（*Kamarinskaya*）。1852—1857 年，他往返于彼得堡、巴黎和柏林，从事演出、创作活动。1857 年 2 月 3 日，他于柏林病故，同年 5 月骨灰被运回彼得堡并安葬。

格林卡的音乐创作始终扎根于俄罗斯民间音乐。格林卡吸取俄国城市音乐文化的养分，也借鉴西欧古典乐派和浪漫乐派的音乐成果。他把这 3 种元素有机地结合，既突出音乐的鲜明的民族风格，又使它建立在坚实的艺术技巧之上，从而把俄罗斯音乐提高到前所未有的水平。格林卡的创作数量虽然不多，但是涉及歌剧、管弦乐、室内乐和声乐浪漫曲等体裁。他在这几个领域的作品都为后来俄国音乐的发展起了开路先锋的作用。他的第一部歌剧《伊凡·苏萨宁》奠定民族爱国主义历史歌剧的类型，第二部歌剧《鲁斯兰与柳德米拉》确立俄罗斯民间神话歌剧的样式。他的管弦乐幻想曲《卡玛林斯卡亚》树立运用民间素材交响化自由变奏的典范。

（一）歌剧

歌剧《伊凡·苏萨宁》在格林卡的作品中处于首位，也是俄罗斯民族音乐中的里程碑作品。1830—1834 年，格林卡游学于意大利、奥地利、德国期间，曾萌发创作歌剧的念头。1834 年学成归国后，他接受宫廷诗人茹科夫斯基的建议，以发生在 1613 年的爱国农民伊凡·苏萨宁为国捐躯的史实为题材创作歌剧。在格林卡之前，俄国宫廷聘请的意大利作曲家卡沃斯用此题材于 1815 年写作并上演过歌剧。1823 年，诗人、十二月党人雷列耶夫的诗篇《伊凡·苏萨宁》问世。格林卡的同名歌剧在艺术形象的塑造上吸取雷列耶夫诗作的成果，在音乐的民族化方面胜过卡沃斯的。格林卡受宫廷的推荐，王室秘书罗森充当歌剧脚本作者并使剧情渗入忠君的思想。在歌剧排练时，按沙皇尼古拉一世的旨意，格林卡将歌剧改名为《为沙皇献身》，该剧名一直保留至1917年十月革命前。十月革命后，该剧长期被禁演。1939 年，在苏联的官方授意下，由诗人戈罗杰茨基对原脚本进行彻底的改编，清除了忠君的思想，将剧名改为《伊凡·苏萨宁》。但无论如何改编，这部歌剧始终保持以表现俄国农民的爱国牺牲精神为基本内容。而格林卡的音乐更是完全保留不动，格林卡称自己的这部歌剧为"爱国英雄悲剧性歌剧"。在歌剧中，农民群众是事件的积极参加者，祖国的安危与他们的命运紧密相连。这部歌剧一共有 4 幕，在第一幕中，第一分曲开场合唱《我的祖国》，民歌风味浓郁，运用支声复调与对位模仿相结合的手法，使音乐具有史诗的气概，既描绘了辽阔的俄罗斯大地和质朴的农村生活，又表现国家危难时农民群情激愤誓死保卫家园的决心。第二

分曲安东尼达的谣唱曲与回旋曲，以美声花腔技巧与民间悠长歌相结合的旋律，表现农家姑娘苏萨宁女儿天真纯洁与温柔活泼的性格。第二幕与第一幕形成强烈的对比，通过第五分曲威严的波兰舞曲、第六分曲急促的克拉科维亚克、轻松的华尔兹和火热的玛祖卡等舞曲，展示波兰宫廷生活的富丽堂皇和波兰上层贵族的显赫傲慢。第三幕明显地分成前后两半，前半部分抒情明朗、宁静平和，主要是独唱与重唱场景。其中，第九分曲《孤儿之歌》，以民歌般质朴自然的旋律刻画了苏萨宁养子瓦尼亚纯真善良的形象。第十分曲苏萨宁与瓦尼亚的二重唱表达家庭的和睦与喜悦。后半部分情节紧张、对比强烈，独唱、重唱、合唱及乐队交织在一起，情感变化幅度很大，主角由无忧无虑过渡到激动、悲伤、惊恐和愤怒。第十三分曲描绘苏萨宁与波兰入侵者的场景，这是戏剧的转折点，代表波兰入侵者的波兰舞曲和玛祖卡与代表苏萨宁的宽广的俄罗斯歌调形成鲜明对比。第十四分曲为女声合唱，以五拍子、自然大小调交替的调式和清新优美、富有民歌风味的旋律，表现农家姑娘们兴高采烈庆贺即将出嫁的安东尼达的情景。第十五分曲是伴随有合唱的安东尼达的浪漫曲，充满忧愁的旋律渗透民间哭腔和城市浪漫曲的音调，表现女儿因父亲被敌人带走的担忧，而少女们的合唱则表达其对安东尼达的安慰，独唱与合唱的交替衔接特别生动感人。第十六分曲是第三幕的终场，安东尼达的未婚夫索比宁和农民群众登场。他们得知苏萨宁被敌人带走后决心去搭救，合唱展示人们群情激愤、积极行动的形象。这三首分曲不间断地联结，增强和加速戏剧的发展。第四幕前的交响乐间奏曲描绘大雪纷飞的夜景。在第四幕中，第十八分曲是伴随合唱的瓦尼亚的咏叹调，它集中表现少年冒着严寒、精疲力竭、日夜兼程去向民军报信以便解救父亲的焦急心情。对敌人的仇恨、对父亲的爱及对自己还未成年的责备，贯穿在他的歌声中。咏叹调分为三大段，朗诵性的段落充满不安的情绪；歌唱性的段落体现内心的自责；合唱加入的段落表达保卫祖国的决心。歌剧悲剧性的高潮是以第二十分曲苏萨宁的咏叹调开始的。苏萨宁把敌人引进大雪封冻的森林深处。他已预感到自己死亡的时刻即将来临，他欣慰于祖国得救，朝霞将升起，视死如归地唱出这首感人肺腑的诀别之歌。男低音深沉厚重的音色、纯朴悲壮的民族风味的旋律，将爱国老农的形象刻画得高大而真切。歌剧的尾声第二十三分曲是一首称为《光荣颂》的终场大合唱，为全剧的总高潮。英雄虽亡，国家得救。军民在红场集会，欢庆胜利，赞美祖国，缅怀英雄。这首将颂歌与进行曲相结合的大合唱，民族音调鲜明，演出编制庞大。演出时，钟鼓齐鸣，音量宏伟，作曲家有意识地仿效贝多芬的《欢乐颂》，创作出一首俄罗斯化的交响颂歌。

　　歌剧《鲁斯兰与柳德米拉》共有5幕，取材于普希金的同名叙事诗。情节叙述的是古代罗斯勇士鲁斯兰与公主柳德米拉相爱。当婚礼热烈地举行时，新娘突然被妖魔切尔诺莫尔劫走。为了营救柳得米拉，鲁斯兰历尽艰险，与妖魔斗争，终于取得胜利。公主得救，皆大欢喜。全剧音乐最突出的部分是序曲，它以极其鲜明的音乐形象和十分简练的艺术手法概括歌剧情节，经常作为一首独立的标题性交响乐作品在音乐会上演出。音乐开始的爽朗和弦和快速的音阶走向，立即渲染婚礼热烈欢腾的气氛。接着出现由弦乐和大管演奏的第一主题，它具有英勇豪迈的特征，勾画鲁斯兰跃马挥戈、勇往直前的英姿。随后，在低音部的大提琴、中提琴和大管等奏出第二主题，旋律来自歌剧第二幕鲁斯兰的咏叹调，它表现主人公对爱情忠贞不渝的高尚情操。两个主题陈述后，音乐进入

激烈的展开部分，表现鲁斯兰与妖魔三番五次的搏斗。当重新出现这2个主题时，意味着善战胜恶，人们欢欣鼓舞，前景一片光明。

（二）管弦乐作品

管弦乐幻想曲《卡玛林斯卡亚》是一部俄罗斯化的交响乐作品，创作于1847年。作曲家采用2首俄罗斯民歌作为素材，写成一部民族风格浓郁的双主题变奏曲。这两首民歌分别是婚礼歌《从山上，从高高的山上》和舞蹈歌《卡玛林斯卡亚》。两首歌曲在性格、体裁、结构、调式诸方面都不同，通过两者的交替对比和变奏，勾画一幅艳丽的俄罗斯民间生活风俗画。乐曲从中板速度开始，用婚礼歌中的下行音调构成第一主题的引子，在F大调上陈述，它威严庄重，强劲有力，体现俄罗斯人民豪勇的性格。接着就是第一主题的呈示及其连续3次变奏，然后是简短的联结过渡。进入中庸快板部分，不断重复的装饰音引出无忧无虑、活泼欢快的第二主题，它在D大调上的呈示，接着是它的连续六次变奏。往下是用2个主题的素材自由发挥的展开部。然后返回F大调，进入再现部。第一主题继续进行4次变奏，经过简单的联结，第二主题在降B大调上做了两次变奏后，又经过简短的联结，转回D大调，进入全曲尾声。第二主题在此进行28次变奏后结束全曲。格林卡通过这部作品展示的运用民间素材、吸取民间音乐发展手法与借鉴西方交响乐技巧相结合的创作实践，为俄罗斯管弦乐的发展树立榜样。柴可夫斯基曾称赞推崇格林卡的《卡玛林斯卡亚》幻想曲是"绝妙的交响乐作品"。它于俄国交响乐而言，如同"橡树子孕育出橡树"一样。

格林卡在艺术上取得的成就，与他具有民主进步的世界观和艺术观有密切联系。他幼年时经历反拿破仑战争，青年时又目睹十二月党人起义。在他生活的时代，以普希金、莱蒙托夫和果戈理等为代表的俄国现实主义文学正在兴起，知识分子阶层的民族民主意识日益增长。他和同时代国内外的进步人士有广泛交往。生活在这个时代的格林卡，很自然地接受这一切影响。他能为俄罗斯民族音乐的发展做出伟大的贡献，正是因为他具有强烈的民族意识和进步的民主思想。他在创作歌剧《伊凡·苏萨宁》时曾说道："它一定要不仅在题材方面，而且在音乐方面也完全是民族的。"当这部歌剧首演遭到贵族人士攻击为"马车夫的音乐"时，他针锋相对地回击道："这很好，而且说得对，因为赶车的在我看来，要比那些大人先生来得高明。"他那句时常被人们引用的著名格言："创造音乐的是人民，而我们艺术家，不过是将它编成曲子而已"，这充分地代表其民主开明的思想。

二、柴可夫斯基

柴可夫斯基是在格林卡后又一个伟大的作曲家，他对格林卡有继承亦有不同。他与另一个同时期的音乐家集体"强力集团"共同将俄罗斯乐派推向高峰，虽然他们在艺术主张和创作风格上有所不同，但都为俄罗斯音乐做出巨大贡献，是俄罗斯乐派最重要

的代表之一。

1840 年 5 月 7 日，柴可夫斯基出生于乌拉尔的沃特金斯克。他的父亲是工程师兼冶金工厂的厂长。由于家庭的条件优越和环境影响，柴可夫斯基自幼受民间音乐熏陶并熟悉俄国和欧洲著名作曲家的音乐。1850—1859 年，他在彼得堡法律学校学习法律。1859—1862 年，他在司法部任九品文官，同时利用闲暇勤奋学习音乐，并尝试作曲，成为新成立的彼得堡音乐学院的首届学生。1863 年，他辞去官职，全身心投入他喜爱的音乐事业。1865 年，他以优异成绩毕业。次年，他又应聘到刚刚成立的莫斯科音乐学院任教。19 世纪 60 年代中期至 70 年代中期可以算是柴可夫斯基创作的第一个时期。在这个时期，他已创作了许多优秀的作品，并取得成功，这使他获得声誉。这个时期柴可夫斯基的代表作有《第一交响曲》（又名《冬日的梦幻》，*Winter Daydreams*，1866）、幻想序曲《罗密欧与朱丽叶》（*Remeo and Juliet*，1869 年初稿，1879 年、1880 年两次修稿）、交响幻想曲《里米尼的弗朗切斯卡》（*Francesca da Rimini*，1876）、《第一钢琴协奏曲》（1875）、大提琴与乐队的《洛可可主题变奏曲》（*Variations on a Rococo*，1876）、舞剧《天鹅湖》（*The Swan Lake*，Op. 20，1876）、《第一弦乐四重奏》（1871）、钢琴小品曲集《四季》（*The Seasens*，1876）等。除创作外，他还担任繁重的教学、评论、演出工作，编写了《实用和声学指南》等教科书。自 1876 年，柴可夫斯基与俄国富孀梅克夫人开始通信，此后接受其年金资助长达 14 年。1877 年，他辞去教学工作，此时至 19 世纪 80 年代后期，他主要居住在乡间或国外，全力从事创作和演出。这时期的作品题材内容与艺术形式的完美结合达到新的高度，代表作有《第四交响曲》（1877）、歌剧《叶甫盖尼·奥涅金》（*Eugene Onegin*，1878）、《小提琴协奏曲》（1878）、《意大利随想曲》（*Capriccio*，1880）、庄严序曲《1812》（*1812 Overture*，1880）、钢琴三重奏《悼念一位伟大的艺术家》（1882）、歌剧《奥尔良的少女》（*The Maid of Orleans*，1881）、《马捷帕》（*Mazeppa*，1884）等。19 世纪 80 年代末 90 年代初，这一期间属于柴可夫斯基创作的晚期，但其艺术进入了顶峰阶段，一大批不朽的杰作都诞生在这个阶段，代表作有《第五交响曲》（1888）、《第六交响曲》（《悲怆》，1893）、歌剧《黑桃皇后》（*The Queen of Spades*，1890）、《约兰达》（*Iolanta*，1891）、舞剧《睡美人》（*The Sleeping Beauty*，Op. 66，1887）、《胡桃夹子》（*Nutcracker*，Op. 71，1892）等。

柴可夫斯基的音乐有 2 个鲜明的特征，一个是深刻的抒情性，另一个是强烈的戏剧性。抒情性特征突出地体现在旋律上。柴可夫斯基是一位旋律大师，他每部作品的主题旋律都十分鲜明，线条委婉悠长，运动起伏跌宕，音调亲切自然，感情色彩浓郁，是高度艺术化的结晶，是发自内心的倾诉和表白，因此激起听众心灵的共鸣。戏剧性是柴可夫斯基音乐令人震惊的艺术力量所在。柴可夫斯基把自己对时代、社会和人们内心世界的种种矛盾冲突的深刻体验，通过艺术的提炼和加工，形象化地概括为善与恶、爱与恨、生与死、欢乐与痛苦、理想与现实、幸福与厄运、光明与黑暗的对立冲突。他常常用一个冷酷无情的音乐主题来代表人生道路上的障碍或敌对势力。这个音乐主题往往贯穿在音乐作品的始末，象征人们在追求光明幸福的历程中，每前进一步，都必然同这个恶势力发生冲突，必须同它进行搏斗，主人公要经受极大的痛苦和折磨，付出沉重的代价，甚至牺牲生命。就这样，对幸福光明生活的渴望与窒息人生的黑暗现实之间的不可

调和的对立冲突，构成柴可夫斯基代表性音乐作品的悲剧性内容。这种来自生活的艺术概括，充分显示柴可夫斯基现实主义音乐的艺术力量。柴可夫斯基的创作几乎涉及所有的音乐体裁和形式，其中首屈一指的当属他的交响乐创作。其交响乐作品包括 7 部交响曲、4 部管弦乐组曲、3 部钢琴协奏曲、1 部小提琴协奏曲、1 部大提琴与乐队的《洛可可主题变奏曲》、若干单乐章交响乐作品（如幻想序曲《罗密欧与朱丽叶》、交响幻想曲《里米尼的弗朗切斯卡》、庄严序曲《1812》）等，交响乐作品的写作贯穿了他的一生。此外，歌剧创作也是柴可夫斯基所擅长的。

（一）交响作品

在交响套曲方面，柴可夫斯基早期写作的《第一交响曲》《第二交响曲》《第三交响曲》均属于风俗抒情性质的作品。它们承袭格林卡的传统，其风格近似"强力集团"的创作，以俄罗斯民间音乐音调表现俄罗斯的自然景色和民族风情。其中，《第一交响曲》（《冬日的梦幻》）最为突出，它以标题音乐的方式和鲜明的民族旋律，表现俄罗斯独特的冬季景象和风俗生活。柴可夫斯基中期和晚期创作的《第四交响曲》、《第五交响曲》、《第六交响曲》和标题交响曲《曼弗雷德》属于抒发个人感情体验，充满戏剧冲突性质的作品。它们揭示黑暗社会的现实与美好理想的矛盾冲突，反映人生的苦难和对幸福生活的热切追求。音乐语言突破单纯采用俄罗斯农村民歌的模式，广泛吸取城市歌舞音乐素材和借鉴西欧专业音乐成果，以具有浓郁情感和独特个性的抒情戏剧性音乐倾吐作曲家内心的隐秘。然而，这几部交响曲的结论各不相同。《第四交响曲》的末乐章用俄罗斯民歌《田野里有棵小白桦树》的旋律写成一首充满民间节庆气氛的变奏曲，表明在民众的欢乐中能够消除个人的苦闷和孤独；《第五交响曲》的结尾是一首庄严辉煌的进行曲，表现经过与"厄运"针锋相对的搏击，主人公取得了最后的胜利；而《第六交响曲》（《悲怆》）末乐章和《曼弗雷德》交响曲的结尾则是悲剧性的，表明主人公满怀希望、竭尽全力、奋斗一生，换来的回报却是理想的彻底破灭，他不得不带着无限惋惜的心情告别人世，寻求最终的归宿。

《第六交响曲》是柴可夫斯基的最后一部作品，于 1893 年 3 月完成，8 月配器。10 月 28 日，他亲自指挥首演于圣·彼得堡，但反应冷淡。9 天后，即 11 月 6 日，他便去世了。《第六交响曲》可以说是他一生的总结。他说过："在这部交响曲里我倾注自己的全部心血。"他在构思和创作这部作品时"深深地哭过"。首演后，他接受弟弟莫杰斯特的建议，用了《悲怆》的标题。该作品的内容可以概括为人生的美好理想与黑暗的社会现实无法调和的矛盾冲突导致悲剧。

《第六交响曲》共有 4 个乐章，大体的构思为：第一乐章，主人公带着人生的疑问投入生活的旋涡，痛苦的探索和对幸福的向往形成鲜明的对比；第二乐章，为了避开尘世的烦恼，主人公到大自然和个人的幻想中寻求慰藉；第三乐章，主人公继续在逆境中顽强抗争和奋力拼搏；第四乐章，希望破灭，主人公带着终生的遗憾告别人生。第一乐章为奏鸣曲式，开始是阴森缓慢的引子，调性模糊，在低音弦乐的衬托下，大管奏出叹息的主题动机，它犹如饱尝世间辛酸的主人公内心的独白，并暗示交响曲的悲剧结局。

当音乐进入快板，调性确立为阴暗的 b 小调，引子的动机成为主部主题的核心素材，表现动荡不安的情绪，其中有疑惑、有渴望、有追求。音乐有很大的力度增长，表现主人公的痛苦探索。副部主题的出现将人们完全带入另一种感情状态，调性转为明亮的 D 大调，速度发生变化。先后注明柔板—行板—活跃的中板，音乐异常优美动听，完全发自肺腑。这里既有甜蜜的回忆，更有对幸福的渴望。当音乐完全安静下来以后，突然晴天一声霹雳，好像主人公挨了当头一棒，猛然从梦幻中惊醒，重新投入人生的搏击。就这样，乐曲进入展开部。音乐经历 3 次巨大的起伏，淋漓尽致地表现主人公在生活旋涡中殊死的拼搏。在最激烈的悲剧性高潮中，长号声部犹如主人公绝望的呼喊，音乐强烈地震颤着人们的心灵。展开部的戏剧性冲突获得巨大的发展，它把再现部的主部主题也囊括进来，突破传统奏鸣曲式的框架。当副部主题在 B 大调上重新出现时才进入再现部。乐曲的尾声带有悲伤的行进的性质，音响越来越轻，仿佛主人公渐渐远去。第二乐章是一首别致的五拍子（5/4）圆舞曲，其中兼有马祖卡舞曲的节奏，全曲用复三部曲式写成。首尾部分在 D 大调上由大提琴陈述如歌的旋律，音乐明朗幽雅，俄罗斯风味浓郁，充满诗情画意，表现乐曲的主人翁暂时远离社会矛盾冲突的旋涡，陶醉在安详的大自然中，进行宁静的思索。音乐中不仅有主人翁对往昔幸福生活的回忆，更有对美好未来的向往。乐曲中部转到 b 小调，旋律中连续的二度下行音调和低音提琴三音持续不断的反复，仿佛是心灵的创伤时刻折磨着主人翁，音乐表达悲哀的情绪。第三乐章是一首谐谑曲，同时又有进行曲的特征。乐曲结构为无展开部的奏鸣曲式，其中，所有的主题均贯穿变奏的手法。音乐中交织的现实与梦幻的形象，表现主人翁与邪恶势力的殊死搏斗。主部主题为 e 小调，包含对比因素，除了怪异、虚幻、神秘的塔兰泰拉舞曲贯穿，始副部的主题在 G 大调，由主部主题第二因素演变而来，在此完全以明朗坚定的进行曲形象出现。在再现部中，各主题在力度、配器上有很大的增强，尤其是副部主题再现前出现大段的快速音阶的上下翻滚，犹如一阵恐惧的龙卷风袭击，令人心惊胆战。接下去，副部主题以极强的力度由乐队全奏豪迈地奏出，使全曲进入高潮区。而乐曲的最高潮是在副部主题的结束处，力度达到极限。随后是副部主题材料构成的尾声，再以高涨的乐声结束。这音乐无疑是表现胜利。然而问题是究竟谁胜利了？是主人翁，还是邪恶势力？好像很难明确回答，至今仍存在不同看法。而从整部交响套曲的构思考虑，后一种看法可能更符合逻辑。因为这部交响曲还没有结束，通过末乐章可以得出结论。最后一个乐章，柴可夫斯基在此打破常规，用一个柔板乐章代替通常的快板乐章，同时乐曲的结构也放弃传统的奏鸣曲式，而用带尾声的再现三部曲式取代。这些变化，与柴可夫斯基对这部交响曲的总体构思密切相关。柴可夫斯基在前面的第三乐章淋漓尽致地表现主人翁为生活、为理想做了殊死搏斗，结果是寡不敌众，黑暗的势力耀武扬威地庆贺自己的凯旋。既然如此，交响曲的结论必然只可能是悲剧性的。柴可夫斯基说过："最后的乐章是为死者的祈祷。"他还提示情绪近似《安魂曲》的。确实，这个乐章中表现希望的破灭，精疲力竭的主人翁只有痛苦的哀吟叹息，与人生告别，等待死亡的来临。这个乐章的基本主题在 b 小调上以不稳定的和声、弦乐器交错的声部进行，奏出令人心碎的痛苦叹息的音调。乐曲中部的主题在 D 大调上陈述，主人翁流露出对人生充满眷恋不舍的深情，并由温柔、恳切的情绪渐渐发展到激情爆发，直至向死亡发出愤怒的抗议……在再

现部中，基本主题增强了悲愤的感情，主题前的一长串上行音阶像猛烈的深呼吸，更突出叹息的沉痛感受，结构扩充，内部有巨大的戏剧性发展，被变成 3 个大乐句。尾声用了中部主题材料，但是变成 b 小调，音乐在主音持续下进行，音域渐渐下移，力度越来越弱，乐曲在最微弱的音响中消失，象征主人翁生命的终结。这部交响曲所表达的内容是 19 世纪末俄国知识分子社会生活的真实写照，悲剧的结局发人深思。它引起人们对那个黑暗的、惨无人道的制度的永久的怀疑，从而激发人们为自由、光明、美好的生活而奋斗。

《庄严序曲1812》完成于 1880 年 11 月，为庆祝"救世主大教堂"重建落成而作。这座教堂曾毁于 1812 年拿破仑侵略俄国的战争。因此，柴可夫斯基就以 1812 年的抗法战争为题材创作了这部单乐章的标题交响乐作品。由于考虑到作品是面向广大公众，同时可以在露天场合演出，柴可夫斯基采用人们熟悉的若干歌曲作主题，调动各种音乐手段作情节性、造型性的描写。为了增强演出效果，他采用庞大的乐队编制，如补充一个军乐队，增添模仿炮声和教堂钟声的特殊乐器等。该作品完成后，柴可夫斯基自认为是一部艺术性不高的"很响、很闹的应景之作"。然而演出以后，在国内外引起巨大反响，从此成为柴可夫斯基最受欢迎的作品之一。

确实这是一部用交响乐手段真实而形象地再现俄国反拿破仑战争的艺术杰作。整首序曲采用奏鸣曲式，开始是一段在降 E 大调上陈述广板的缓慢引子，其中包括 2 个主题，第一主题用了东正教圣咏《上帝，拯救你的众民》的旋律，由中提琴与大提琴奏出，表现俄国军民大难临头时对神灵的祈祷，音乐肃穆深沉。接着音乐逐步紧张起来，渲染临战前的气氛。在行板处响起鼓声和号角声，这是引子第二主题，它象征俄国骑兵严阵以待的雄姿。音乐进入适度的快板，转到降 e 小调，开始了奏鸣曲式的呈示部。其中主部主题坚决果断，它代表俄军顽强抵抗的战斗形象。在这个主题的发展过程中，不时夹有《马赛曲》的号角声，象征入侵法军的形象。上述两种音乐素材的交织，形象地描绘了两军交战的情景。一阵激战之后，在升 F 大调上出现一个明朗抒情的旋律，这是副部第一主题，由音色柔美的弦乐奏出，表现俄军将士对俄罗斯大地的深情。接着在降 e 小调上，长笛和单簧管演奏活泼的副部第二主题，旋律来自俄罗斯民歌《在大门旁》，体现俄军士兵即使在残酷的战斗时刻，也不乏喜悦和幽默。往下是奏鸣曲式的展开部，通过象征两军的音乐素材的犬牙交错的冲突对抗，进一步描写战争的场面。在再现部中，代表俄军的主部主题力度大大增强，配器更为丰富，显示不可战胜的力量。副部第二主题移到降 E 大调，用弦乐加长笛演奏，使俄罗斯大地的形象更添光辉。接下去又是战争场面的描写，形成第二展开部。紧张的战斗达到顶点，突然整个乐队以大齐奏的方式由高向低地奏出一系列的音阶模进，逼真地描绘法军兵败如山倒的情景。序曲的尾声描写隆重的凯旋式庆典。引子的圣咏主题由全部管乐和附加的铜管乐队奏出，变成雄壮的颂歌。而骑兵主题出现时，作曲家将俄国的国歌《上帝保佑沙皇》的曲调与其结合，以此来歌颂俄国取得的这一历史性的伟大胜利。

（二）歌剧

于柴可夫斯基而言，歌剧创作的意义及重要性和交响乐创作难分上下。他一生写了

10 部歌剧，即《督军》（1868）、《水妖》（1869）、《禁卫兵》（1872）、《铁匠瓦库拉》（1874）、《叶甫根尼·奥涅金》（1878）、《奥尔良少女》（1879）、《玛捷帕》（1883）、《女巫》（1887）、《黑桃皇后》（1890）和《约兰达》（1891）。其中，影响范围最广、艺术价值最高的是用普希金两部同名原作改编的《叶甫盖尼·奥涅金》和《黑桃皇后》。

在歌剧《叶甫盖尼·奥涅金》中，柴可夫斯基成功地实现创作普通人生活戏剧的美学思想和艺术追求。这是一部朴实无华、生活真实、充满诗情画意的歌剧，其重心在于刻画不同人物的个性和抒发他们的内心情感，因此，柴可夫斯基称这部歌剧为"抒情场景"。第一幕第二景的整场戏，完全用来表现乡间贵族少女塔齐亚那一见钟情的冲动和热烈的内心独白。宣叙调和咏叹调有机的结合，乐队交响化的烘托，把人物的心境做了淋漓尽致的表达。第一幕第三景奥涅金的咏叹调，既表现他对塔齐亚那的冷淡和无动于衷，又显露城市贵族青年的傲慢清高，把他那外表彬彬有礼、内心冷若冰霜的性格鲜明地展现在听众面前。第二幕第二景连斯基的咏叹调以抒情男高音扣人心弦的忧伤旋律，真切地表露这位青年诗人决斗前夕思绪万千的心情，即死亡的预感、甜蜜爱情的回忆、对人生的眷恋和惋惜。

就如《第六交响曲》是柴可夫斯基交响乐创作的结晶一样，歌剧《黑桃皇后》是柴可夫斯基歌剧创作成就的集中体现。情节大体表现为一位平民军官格尔曼爱上贵族养女莉莎，但财富的悬殊、门第的观念阻碍他实现自己的爱情。他抵御不住几位军官讲述的关于伯爵夫人发财致富的几张纸牌秘密的诱惑，铤而走险，深夜入室，威吓伯爵夫人至死，但仍未获取秘密，事后在精神错乱中听到贵妇幽灵道出秘诀，于是不顾一切地奔赴赌场，想实现致富和爱情的美梦。然而，梦想最终全然落空，他在绝望中当场自尽。柴可夫斯基以符合普希金文学原著格调的音乐语言，真实地再现时代、社会的风貌，深刻地揭示角色的内心世界。乐队的引子陈述了 3 个音乐主题，即象征神秘的 3 张牌的主题、代表老伯爵夫人的阴森主题和表现格尔曼与莉莎爱情的主题，预示财富、权势和爱情的不可调和。第一幕第一景在阳光灿烂的彼得堡夏日花园里，游园人群的合唱和儿童模仿军队操练的进行曲展现生动的生活画面。格尔曼的咏叙调《我不知道她的名字》首次表露了主人公的心境。格尔曼和叶列茨基公爵的二重唱使两个性格相异的人物并置对比。五重唱"我感到害怕"表达主要角色不祥的预感。托姆斯基伯爵的叙事曲透露关于神秘的 3 张牌的传说，乐队中鸣响着半音模进的 3 张牌动机。突发的雷雨与格尔曼内心的风暴交融在一起，加剧了人物内心的矛盾冲突。在第二景的前半场，古钢琴伴奏下波莉娜和莉莎田园风味的女声二重唱《已经夜晚》，波莉娜多愁善感的浪漫曲《亲密的女友们》，以及活泼的民俗歌舞，再现 18 世纪末俄国贵族家庭的生活场景。在后半场中，莉莎独自一人时唱的咏叹调《这些眼泪从何而来》，真切地揭示她初恋的情思。被伯爵夫人的出现打断的格尔曼由衷的咏叙调《请原谅，上天的造物》显露悲剧的色彩。本场结尾时，明朗的爱情主题得到充分的宣泄。第二幕第三景展示贵族官邸盛大的舞会场面，开端的合唱具有叶卡捷琳娜女皇时代的风尚。叶列茨基公爵的咏叹调《我爱您》表现公爵的高贵和沉着。戏中戏田园剧《牧羊女的真诚》模仿欧洲古典主义音乐风格，听起来精美典雅。莉莎与格尔曼相会时，乐队奏响被扭曲的爱情主题，暗示在格尔曼的

意识中发生转折，他已无法摆脱 3 张牌秘密的诱惑。第二幕第四景是歌剧情节发展的中心环节，充满戏剧性的紧张度。从乐队的前奏中可以觉察到格尔曼爱情表白的音调。伯爵夫人的短歌来自法国作曲家格雷特里的歌剧《狮心王理查》，死气沉沉的歌调表现对往昔荣华富贵生活的留恋。与其对比的是格尔曼浸透激情的咏叹调《若是您在某个时候曾知道过爱情》。第三幕第五景，在送葬歌声和暴风雨的怒吼声中，格尔曼沉浸在梦幻里。他的独白"总是那些念头，总是那可怕的梦"，伴随伯爵夫人幽灵的显现，像死一般呆滞的音乐令人窒息。第三幕第六景的乐队前奏带有死亡预感的阴森音调。莉莎的咏叹调《啊，受尽折磨，我痛苦》的旋律宽广而流畅，近似俄罗斯民间的悠长歌。格尔曼和莉莎的抒情二重唱《啊，痛苦已过去》是本场唯一明朗的唱段。接下去，格尔曼又陷入无法自拔的境地，他发疯似的奔向赌场，乐队前奏的音乐再次奏响，预示希望将彻底破灭。第三幕第七景开场的音乐喧闹异常，宾客们的饮酒歌，托姆斯基伯爵轻浮的歌曲《假若亲爱的姑娘们》洋溢着赌场的气氛。当格尔曼出场后，音乐变得神经质和冲动。七重唱《这儿有什么不对劲》笼罩着紧张、动荡不安的情绪。格尔曼的咏叹调《我们的生活是什么？是赌博!》表现他精神上的彻底堕落。只是在临终前，格尔曼的脑海里才重新出现莉莎的形象，乐队以微弱的音响奏出爱情的主题，悲剧到此告终。

（三）舞剧音乐

柴可夫斯基的舞剧音乐创作不仅在俄国音乐史上具有开创性，而且在世界音乐史上也占有重要地位。他的 3 部舞剧分别为《天鹅湖》《睡美人》《胡桃夹子》。这 3 部作品也早就成为雅俗共赏的古典芭蕾舞剧的典范作品，经久不衰地活跃在舞台上。他在舞剧音乐方面最突出的贡献是使舞剧音乐戏剧化和交响化，使其具有独立性，成为舞剧的灵魂，不仅能与舞蹈表演融为一体，而且可以离开舞蹈作为独立的管弦乐作品来欣赏。

舞剧音乐《天鹅湖》，作于 1876 年，是柴可夫斯基和佳吉列夫根据民间传说撰写的脚本，剧情是王子齐格弗里德游天鹅湖时，深深地爱上奥杰塔公主，但奥杰塔在天鹅湖畔被恶魔变成白天鹅。王子挑选新娘之夜，恶魔让其女儿黑天鹅伪装成奥杰塔诱骗王子。最终恶魔被王子发现、扑杀。被变成白天鹅的公主终于恢复原型，与王子幸福快乐地生活在一起。这部剧于 1877 年 2 月 20 日首演，由莱辛格编舞，利亚多夫指挥，共有 4 幕，演出非常成功。后来，柴可夫斯基根据舞剧音乐选择了 6 首曲自组成交响组曲。

舞剧音乐《睡美人》由编舞佩蒂巴和柴可夫斯基共同撰写脚本。该剧取材于法国作家贝洛的童话，于 1890 年 1 月 15 日首演。故事描述的是弗洛雷斯唐王 14 世公主生日庆典由于忘了邀请恶神卡波拉斯，得罪了恶神，后被恶神预言公主在年满 16 岁成为一位美人时被纺锤碰伤而死，众宾客大惊失色。这时紫丁香精、善神西莲妮出来施展魔法说公主未必会被碰伤而死，但必须沉睡 100 年，然后由一位帅气的王子亲吻后复生并结婚。此后，国王下令毁掉所有纺锤，但 15 年后公主还是因纺锤碰伤而与宫中其他人一起昏睡了近 100 年。后来，一位青年王子来到荒废的宫殿，发现沉睡的公主。他俯首亲吻公主，公主苏醒，两人完婚。这部作品一共 3 幕，28 曲。《序幕：命名大典》共有 4 曲。首先是活泼的快板，全合奏呈现恶神卡波拉斯的主题，英国管奏出紫丁香精的主

题。其次是进行曲，贵族们上场。司仪清点人数后，宣布客人到齐，中板，回旋曲式。再次国王、王后上场，仆从簇拥着奥罗拉公主上场。然后是舞蹈情景，奥罗拉的精灵门的圆舞曲，精灵包括"美精灵"夹竹桃、"优雅精灵"三色堇、"食物精灵"面包屑、"诱惑精灵"金丝雀、健康精灵，以及紫丁香精灵等。随后是六人舞，6 位精灵赋予工作各种性格和才能。最后是终曲，恶神出现。第一幕共有 5 曲，分别为舞会情景的舞蹈、圆舞曲、情景、剧情舞和终曲，故事也发展到公主长眠。第二幕共有 10 曲，分别为间《奏曲与情景》《捉迷藏》《情景与舞曲》《法朗多舞曲》《情景》《剧情舞》《情景》《景色》《间奏曲》《交响间奏曲与情景》，故事发展为年轻王子亲吻沉睡公主。第三幕共有 9 曲，分别为《波洛涅兹舞》、《四人舞》、《性格舞》（公猫和白猫跳起一段诙谐而调皮的双人舞）、《古典四人舞》、《性格舞》（为小红帽和狼的故事片段）、《别利松舞——性格舞》、《古典双人舞》、《萨拉班德舞》和《终曲》，描绘了公主和王子幸福生活的部分。

舞蹈音乐剧《胡桃夹子》取材于德国作家霍夫曼的童话《胡桃夹子与耗子王》，柴可夫斯基根据大仲马的法文译本于 1891—1892 年进行创作，并于 1892 年 12 月 6 日首演。该剧讲述在圣诞之夜，克拉拉得到很多礼物，但她最喜欢的是胡桃夹子，可淘气的哥哥把它抢走了，并摔坏了胡桃夹子。克拉拉非常伤心，像照顾病人一样哄它睡觉，不知不觉地自己也睡着了。睡梦中，许多老鼠从屋子里钻出来，所有玩具都活了，在胡桃夹子的带领下与老鼠展开交战。眼看着玩具就要败退，克拉拉脱下小鞋子把鼠王打死了。老鼠四散而开，魔法解除，胡桃夹子变成一位英俊的王子。为了报答克拉拉，王子带她闯过冬日积雪覆盖的森林，来到糖果仙子王国。全剧一共 2 幕，15 曲，后来柴可夫斯基将这部舞剧音乐改编成组曲，包括 3 个乐章，至今仍是音乐会的保留曲目。

柴可夫斯基的创作与他同时代的"强力集团"作曲家相比，在艺术观点、创作个性和具体实践诸多方面有许多不同。当时在他们之间有分歧、有争论，甚至相互指责和攻击。但是事过境迁后，从鸟瞰历史长河的角度来观察，不难发现他们相互之间的共同点是很多的，而且可以说在发展俄国音乐的总的方向上是一致的。他们都强调音乐应该有丰富的思想情感内涵，音乐应该发挥积极的社会作用，民族民间音乐是发展专业音乐的源泉和基础，应当继承和发扬以格林卡为代表的俄国专业音乐的优良传统，应当具有鲜明的民族特色等。然而，在创作风貌上，柴可夫斯基与"强力集团"作曲家之间的确有明显的差异。"强力集团"成员们的创作突出历史题材和神话传说，更注重采用农村民歌素材，同时喜欢吸取"异族情调"来丰富俄国音乐，他们的音乐风格相对较为纯朴粗犷。而柴可夫斯基的创作在题材内容和艺术形式上更多样化，不局限于表现俄国题材，不拒绝任何体裁和形式，并在各个创作领域都留下堪称典范的作品。他在音乐语言和艺术技巧方面更多地吸取俄国城市民间音乐的音调和创造性地借鉴西欧古典乐派和浪漫乐派的音乐成果。他在自己的音乐中力求反映人们普遍的思想感情，并深入挖掘人们内心世界的奥秘。因此，柴可夫斯基的音乐在精神气质和民族风格上更宽泛，格调更为高雅和细腻，同时也更多愁善感。柴可夫斯基的音乐是 19 世纪下半叶沙皇专制的特定历史条件下的产物，它真实地反映那个时代俄国人民，尤其是俄国平民知识分子阶层的精神面貌。充满这种生活思想情绪的音乐，当然不是向旧社会宣战的号角，也不是惋

惜旧制度的挽歌，更不是赞美旧秩序的颂歌，而是对沙皇专制社会充满怀疑的永恒的悲歌。恩格斯说过，如果一部文艺作品"通过对现实关系的真实描写，来打破关于这种关系的流行的传统幻想，动摇资产阶级世界的乐观主义，不可避免地引起对于现存事物的永世长存的怀疑"，那么这样的文艺作品"也完全完成自己的使命"。用恩格斯的这段话来评价柴可夫斯基的音乐是很恰当的。它表明柴可夫斯基音乐的根本价值和社会意义也就在于此。

三、"强力集团"作曲家

如果说是格林卡开启俄罗斯乐派的序章，柴可夫斯基从另一方面发展俄罗斯音乐，那么"强力集团"可谓是将格林卡开创的民族音乐事业进一步继承、发展，继而推向高峰。

1855年，18岁的青年音乐家米利·阿列克谢耶维奇·巴拉基列夫（Mily Alexeyevich Balakirev，1837—1910，巴拉基列夫）有幸在圣彼得堡结识著名的音乐家格林卡和文艺评论家、艺术史家符·瓦·斯塔索夫（1824—1906，斯塔索夫），他们在艺术观上非常相投，巴拉基列夫也很受二人赏识，在艺术思想和美学观点方面也深受他们的影响。1857年，格林卡去世后，20岁的巴拉基列夫、22岁的恺撒·安东诺维奇·居伊（Cesar Antonovich Cui，1835—1918，居伊）和18岁的莫杰斯特·彼得罗维奇·穆索尔斯基（Mussorgsky Modest Petrovich，1839—1881，穆索尔斯基）3人在继格林卡后著名的音乐家亚历山大·谢尔盖耶维奇·达尔戈梅日斯基（Alexander Sergeyevich Dargomyzhsky，1813—1869，达尔戈梅日斯基）家中聚会，共商继承格林卡的事业。1861年，17岁的尼古拉·安德烈耶维奇·里姆斯基-科萨科夫（Nikolay Andreyevich Rimsky-Korszkov，1844—1908，里姆斯基-科萨科夫）参加聚会，1862年29岁的亚历山大·波尔菲里耶维奇·鲍罗丁（Alexander Porphyrievitch Borodin，1833—1887，鲍罗丁）加入，自此，巴拉基列夫、居伊、穆索尔斯基、里姆斯基-科萨科夫和鲍罗丁正式形成"五人团"。随后，斯塔索夫发表1篇题为《巴拉基列夫先生的斯拉夫音乐会》的文章，称以巴拉基列夫为首的作曲家小组为"强有力的小团体"，"强力集团"一称由此得名，由于他们的成员有5名，人们又称他们为"五人团"，而他们则自称为"新俄罗斯乐派"。

在这个团体中，只有巴拉基列夫一人是职业作曲家，其余4人的职业都与军事相关。穆索尔斯基是陆军近卫军军官，鲍罗丁是军医、化学家、大学教授，里姆斯基-科萨科夫是海军军官，居伊是军事工程师。他们几位起初只能利用业余时间从事音乐创作。5人经常聚会，通过弹奏、分析著名作曲家的作品和讨论的方式进行学习。这些不同职业、不同年龄的人之所以能结合在一起，是因为他们有共同的思想基础和艺术主张。尽管他们并未以纲领的形式概括他们的观点，但是从他们的言论和创作足以说明他们的共性。他们都生活在19世纪60年代废除农奴制前后俄国社会运动高涨的环境中，在世界观和艺术观上深受赫尔岑、车尔尼、雪夫斯基等革命民主主义者哲学、美学思想的影响；他们都敬仰格林卡，立志继承和发扬其优良传统，推进俄国音乐的发展；他们

热爱和钻研俄罗斯民间音乐，从中吸取滋养，使自己的创作具有鲜明的民族性，深刻表现俄国人民的生活、思想和情感；他们尊重西欧古典乐派和浪漫乐派的成果，关注音乐与文学、诗歌、戏剧、美术的紧密联系，提倡音乐的思想性、标题性、形象性和通俗性；他们反对墨守成规的学院派习气，主张创新和风格独特；他们喜好将异国与俄罗斯风情作对比性描写，以此扩大和丰富音乐的色彩和表现力。

（一）巴拉基列夫

巴拉基列夫是一名职业作曲家、钢琴家、指挥家、音乐活动家，是"强力集团"的发起人和领导者，他在促进俄国音乐发展上发挥重要的作用。他既通晓西欧古典乐派和浪漫乐派的创作成果，又熟悉格林卡的创作和俄罗斯民间音乐，他以自己渊博的学识影响和引导"集团"其他成员。他积极从事音乐演出活动，指挥交响乐音乐会和宫廷唱诗班合唱，宣传和介绍欧洲和俄国作曲家的作品。他关心音乐教育，创办和领导"免费音乐学校"的工作。他重视民歌的搜集和研究，出版了 2 部亲自采集和配和声的民歌集。他在创作上虽然不十分突出，但是也写了一些有影响的器乐作品，其中有《三个俄罗斯主题的序曲》（1857；1881，第二版）、交响诗《塔马拉》（Tamara，1882）和钢琴独奏曲《伊斯拉美》（Islamey，1869）等。

钢琴曲《伊斯拉美》是巴拉基列夫的代表性作品。他除了擅长音乐创作，还擅长演奏钢琴。他弹琴的一个习惯是他从不看谱，全凭记忆来演奏。这首《伊斯拉美》创作于 1869 年，1870 年由著名钢琴家尼古拉·鲁宾斯坦首演，是一首技巧性很高的作品，为巴拉基列夫 1862 年到高加索地区采风获得灵感而作，这部作品的副标题为《东方幻想曲》，第一主题为高加索达开斯坦地区勒斯基人的一种舞曲，第二主题是巴拉基列夫曾听到的一首歌曲的旋律。作品极具民族风格和色彩，很有个人风格。

（二）居伊

居伊，1835 年生于普斯科夫省托罗别茨县卡列沃村，他虽然生活在俄国，但是并无俄罗斯血统。他的父亲是法国人，母亲是立陶宛人。他 6 岁跟母亲学钢琴；10 岁入读圣彼得堡彼得罗帕甫洛夫学校；1852 年入读近卫军士官学校，同时向 A. 格尔凯学钢琴，并尝试作曲，发表了第一首作品钢琴曲波尔卡《陆军准尉》。他与巴拉基列夫相识后，他们的很多想法不谋而合，成为"五人团"成员。居伊既是作曲家又是音乐评论家，曾师从波兰作曲家莫纽什科学习过作曲，他的作品的俄罗斯特征不强。他分别基于普希金、海涅、雨果、大仲马的原著写了《高加索的俘虏》《上尉的女儿》《威廉·拉特克利夫》《海盗》等歌剧，还用童话故事写了若干儿童歌剧，如《雪勇士》《小红帽》等。此外，他还写了一些声乐浪漫曲和室内器乐重奏曲。居伊持续 27 年的音乐评论活动胜过他的创作，他在《圣彼得堡新闻》《艺术家》等报刊上发表许多文章。他热情宣传和介绍俄罗斯民族乐派的创作，高度评价格林卡和达尔戈梅日斯基在俄国音乐史上的重要意义。居伊作为"强力集团"的成员，通过他大量发表的文章，充分表达

"集团"的艺术观和创作原则。他的文风泼辣尖锐，有时偏激，后期观点日趋保守。

（三）穆索尔斯基

穆索尔斯基是"强力集团"中较为有代表性的一位，他与鲍罗丁、里姆斯基－科萨科夫在创作方面取得的成就更高，他们各自的创作特色有鲜明的区别，其中，思想最为激进、创新最为突出的是穆索尔斯基。穆索尔斯基出生在普斯科夫省托罗别茨县卡列沃村的地主庄园家庭。乡间的生活、农奴保姆的哺育使他自幼对农民和俄罗斯民间音乐深怀感情。1849 年，他在彼得堡就读彼得罗帕夫罗夫学校。1852 年，他入读卫军士官学校，同时私自投师学音乐。1856 年，他于士官学校毕业，到军队服役。此时他结识居伊、达尔戈梅日斯基、斯塔索夫和巴拉基列夫，并在后者的指导下潜心作曲，成为"强力集团"最具个性的成员。1861 年，沙皇政府被迫宣告废除农奴制时，他返回家乡，自动放弃祖传的土地和家产，慷慨分给农民。1863 年，他回到彼得堡，进一步接受以车尔尼雪夫斯基为代表的俄国革命民主主义思想的影响，促进世界观和艺术观的形成。他的创作生涯大致经历 2 个阶段。19 世纪 50 年代末至 60 年代初，他创作了一些声乐浪漫曲和器乐曲，初露其思想倾向和创作个性，如浪漫曲《卡里斯特拉》（1863）、《老乞丐之歌》（1864），描绘了贫苦人民的形象，寄以真切的同情。19 世纪 60 年代中期至 70 年代末，他的思想和艺术完全成熟，创作达到高峰，一生代表性的作品均产生在此时。歌剧在他的创作中处于首要地位，他总共写了 5 部歌剧，其中基本上由他亲自完成、影响最大的是《鲍里斯·戈杜诺夫》（*Boris Godunov*，1868—1869）、《霍万斯基之乱》（*Khovanshchina*，1872—1880），另外 3 部歌剧是《萨拉姆博》（根据福楼拜的小说改编，1863—1866，未完成）、《结婚》（用果戈理喜剧剧词，手稿，1868，伊波利托夫－伊凡诺夫续完并配器）、《索罗钦斯克集市》（根据果戈理小说改编，1874—1880，未完成，居伊续完）。穆索尔斯基的晚年生活很艰难，在精神上，他激进的思想和创作导致他不但得不到朋友的理解，还不断遭到官方和保守势力的攻击；在物质上，他没有生活保障，靠做公务员、替人弹钢琴伴奏、教私人学生糊口。1881 年 3 月 28 日，穆索尔斯基酗酒后在圣彼得堡卒于尼古拉耶夫士兵医院。

1. 歌剧和声乐作品

歌剧《鲍里斯·戈杜诺夫》（1868—1871，第一版；1872，第二版）于 1874 年在圣彼得堡马林斯基剧院首演，1896 年由音乐协会在彼得堡音乐学院大厅上演里姆斯基－科萨科夫的版本；1959 年在圣彼得堡歌剧舞剧院上演肖斯塔科维奇的版本，该版本根据普希金同名悲剧创作，是穆索尔斯基最杰出的作品。该剧重新构思普希金的原作，将剧情置于农民革命和民族矛盾的背景下，通过极其俄罗斯化和个性化的音乐语言，精心地塑造人民的历史群像和刻画沙皇鲍里斯的内心矛盾，既尖锐地反映人民与暴君的直接对立冲突，又深刻地揭露俄国和波兰贵族统治阶级内部的争权夺利。该剧创造性地借鉴法国"大歌剧"的结构，全剧由序幕二景和 4 幕 6 景组成。歌剧序幕一开始就展示人民群众与贵族统治的对立。乐队的序奏和民众的合唱《你把我们抛弃给谁》既

渗透俄罗斯民间悲伤旋律和哭腔音调，又蕴涵讽刺意味，描写不明真相的民众被士兵们驱赶到修道院"乞求"鲍里斯登基。穆索尔斯基独创地用降 D 大调和 G 大调的属七和弦对接描写教堂钟声齐鸣、民众违心地赞颂新沙皇的合唱《光荣归于天上的红太阳》，展示鲍里斯加冕的盛大仪式，这与鲍里斯的独白"我内心痛苦"形成强烈的反差。歌剧情节围绕人民、沙皇和假皇太子这 3 条线索发展。人民群众的形象在歌剧中占中心位置并随着剧情的变化而有很大的发展。穆索尔斯基写道："我理解人民为一位被那种统一的思想所鼓舞的巨人，这也就是我的任务，我要在歌剧中解决这一任务。"起初，在序幕第一景"在新处女修道院庭院里"，群众处于受蒙蔽的被动状态，他们不情愿却无可奈何，只能听从凶狠的士兵摆布；在第四幕第一景"在莫斯科圣瓦西利教堂前的广场"，在鲍里斯暴政下备受欺压、饥寒交迫的人民群众纷纷传扬受波兰贵族支持的假皇太子率军逼近莫斯科，人们诅咒鲍里斯王朝的覆灭；当沙皇鲍里斯与大臣们从教堂做完祈祷出来时，饥饿的人群跪地伸出双手恳求赏赐面包，合唱"面包！面包！赐给饥饿的人吧"；一名流浪乞讨的疯僧坐地哭泣，沙皇鲍里斯问他为什么哭时，疯僧说孩子们抢走他的一枚硬币，要求鲍里斯就像当年杀死皇太子那样杀死他们。旁边的大臣想动武，鲍里斯加以制止，然后希望疯僧为他祈祷，可是疯僧则尖锐地回答不能为暴君祈祷，圣母不允许。周围的民众面对这样尖锐的顶撞，都纷纷避开。沙皇及其随从无可奈何地离去，舞台上仅孤零零地留下疯僧悲泣地唱道："流吧，流吧，伤心的眼泪，哭吧，哭吧，正教的灵魂！敌人快来了，黑暗又来临，乌云密布，暗无天日。苦难，苦难降临俄罗斯！哭吧，哭吧，俄罗斯人，饥饿的人们！"在第四幕第三景"在克罗姆近郊林中的空地上"，人民已经觉醒，他们将贵族老爷、鲍里斯的官吏捆绑起来，边唱边跳"不是雄鹰在空中翱翔"的歌舞奚落嘲弄他，随后众口高歌"好汉的豪气磅礴四方"，齐声怒吼"死去吧，死去吧鲍里斯"，这充分展现人民的愤怒和反抗。鲍里斯的形象在剧中也有多侧面、多角度的刻画。他在序幕第二景克里姆林宫广场隆重加冕典礼上的首次亮相，就表现他闷闷不乐、矛盾重重的心境；在第二幕"在莫斯科克里姆林宫沙皇的内室"，一方面，他对自己的女儿和儿子，以亲切动听的歌声，表现慈父般的温存和爱护的感情；另一方面，他想到被他害死的血淋淋的幼年皇太子，恐怖得精神恍惚，自鸣钟的响声更使他胆战心惊，不由得呼唤："上帝呀！你赦免罪恶深重的皇帝鲍里斯的灵魂！"在第四幕第二景"在莫斯科克里姆林宫的议政殿"，鲍里斯一出场就神志不清地边驱赶皇太子的幻影，边自言自语地喊叫："没有凶手！还活着，还活着，幼童！"最后，在象征死亡的丧钟和圣咏声中，鲍里斯指着自己的儿子对大臣们说"这就是你们的皇帝"，随即痛苦地死去。总之，作曲家既用阴沉的朗诵调揭示鲍里斯作为阴谋窃取王位、残酷推行专制、内心矛盾重重的暴君形象，又用动听的咏叙调抒发鲍里斯对自己儿女关怀备至的慈父般的亲切感情。这种将鲍里斯作为一个活生生的人来对待的艺术处理，展现穆索尔斯基现实主义音乐的魅力。假皇太子的形象也随着剧情变化而发展。在第一幕第一场中，他原本是名叫格里戈里的年轻修道士，由于听了编史隐士皮缅讲述鲍里斯谋害了与他同龄的德米特里皇太子而窃取皇位，萌发冒名顶替的念头；在第一幕第二场里他已经付诸行动，成为被通缉的越境逃犯；在第三幕第二景中，他不仅成为波兰贵族的座上宾，而且以皇太子之名赢得梦想当皇后的贵族小姐玛丽亚的心；在歌剧末尾即第四

幕第三景中，他身着盔甲，跃马挥鞭，率军登场，全然是一副新沙皇的姿态。《包里斯·戈杜诺夫》这部歌剧以其思想内涵的深刻和艺术表现的独特，不仅是俄罗斯歌剧的典范，同时也是世界音乐史上一部划时代的音乐杰作。

歌剧《霍万斯基之乱》，穆索尔斯基自称为"人民音乐戏剧"，自编剧本，共有5幕，于1872创作，死后由里姆斯基－科萨科夫续完，于1886年首演。作品以17世纪末彼得一世时代射击军统领霍万斯基发动叛乱的史实为题材，运用鲜明的民族音乐，形象地再现俄国历史的画卷。此剧后来还有拉威尔等编写管弦乐队的版本。

除歌剧外，独唱声乐浪漫曲也是穆索尔斯基创作的重要领域，总共有67首。它们的内容很丰富，有反映农民辛酸生活的，如《戈帕克》（1866）、《孤儿》（1868）等；有针对社会丑陋习俗进行讽刺的，如《神学院学生》（1866）、《跳蚤之歌》（1879）等；有细腻描写儿童心理的，如《儿歌》（7首，1868—1873）；还有表现平民阶层饱经风霜、深感孤独绝望的，如声乐套曲《没有阳光》（1874）、《死之歌舞》（1877）。这些俄国真实生活写照的歌曲将俄罗斯民族旋律与语言音调融为一体，具有高度的艺术韵味。

2. 器乐作品

在器乐创作方面，穆索尔斯基留下的作品虽然不多，但是却富有独创性。其中最著名的作品是取材于俄罗斯民间神话传奇的交响音画《荒山之夜》（1867）和有感于亡友画展而创作的钢琴套曲《图画展览会》（1874）。这两部作品以形象塑造的鲜明和音乐语言的独特而著称。

交响音画《荒山之夜》写于1876年。作者去世后，由里姆斯基－科萨科夫于1886年整理并配器。在穆索尔斯基的原稿上有以下一段文字提示："来自地下深处的非人声的轰鸣。黑暗幽灵的出现，以及随后黑暗之神的登场。对黑暗之神的颂赞和阴间的祭奠。狂欢作乐。在狂欢作乐最热闹时，远方传来乡村教堂的钟声。这声音驱散黑暗幽灵。清晨。"这是作者对俄罗斯民间神话传说的自由幻想，它隐约地表达一种信念。黑暗势力虽然疯狂猖獗，不可一世，但终将被光明所取代。乐曲以几个具有俄罗斯风格而又极富个性的主题作自由变奏式展开，一个段落紧接另一个段落，不用连接，直接过渡，形成强烈的对比并置。在音乐进入高潮时，突然被6下钟声打断，象征黑暗消失，黎明到来。乐曲在一片宁静清新的气氛中结束。

钢琴套曲《图画展览会》是穆索尔斯基具有独创性的一部标题器乐作品。画家、建筑设计师加尔特曼与穆索尔斯基是密友，他去世后，斯塔索夫主持筹办他的遗作的画展。1874年，穆索尔斯基观赏这个画展，画展给他留下深刻的印象，1874年6月22日，他完成这部构思新颖的作品的创作。穆索尔斯基在乐谱标题页上注明："献给符拉基米尔·瓦西利耶夫·斯塔索夫。展览会上的图画。纪念维克多·加尔特曼。"此外，在侧面还留下这样的字迹："献给您，统帅，加尔特曼展览会的筹办者，悼念我们亲爱的维克多，1874年7月27日。"穆索尔斯基创造性地将画家的若干图画转化成音乐，并用自己的想象补充和丰富它们，使它们从无声的静止状态变成有声的活生生的形象。全曲通过一段代表穆索尔斯基本人参观画展的《漫步》作为引子和过门，将具体描写图画

的 10 首分曲连成一个不间断演奏的统一体。《漫步》或以独立的段落，或以压缩的、主题片段的形式出现，它具有鲜明的俄罗斯民歌特征，情绪多变，时而庄重严峻，时而抒情沉思，时而轻松喜悦，时而忧郁悲伤，这全取决于不同图画引起的反响。第一首为《侏儒》，原画描绘的是一个罗圈腿侏儒形象的胡桃夹子儿童玩具，穆索尔斯基用音乐赋予它生命，使它成为一个外形丑陋、内心复杂的人物。曲中包括 3 个主题素材，开头的一个以平行八度强力奏出跳进的不协和音程为特征，表现出某种愤愤不平的情绪；第二个材料是下行切分节奏的和弦，仿佛是小人物悲伤的呻吟；第三个材料由跨越 3 个音区的八度和小三度齐奏构成，显示一种痛苦、孤寂的情感。第二首为《古城堡》，加尔特曼在国外旅游时画了 2 个孤零零的城堡的素描，穆索尔斯基则用音乐再现"中世纪的城堡，在她的前面一位游吟歌手在唱歌"。穆索尔斯基创作了一支忧伤的古色古香的旋律，配以单调的持续不断的低音进行，复活了中世纪的景象。第三首为《杜勒里宫》，这是巴黎的一处古旧的皇宫别墅，是人们度假游玩的场所。此曲的副标题是《孩子们游戏后的争吵》，穆索尔斯基以轻巧活泼的音乐生动地描绘出儿童们在这风景美丽的环境里相互追逐、嬉戏和吵闹的情景。第四首是《牛车》，原画描绘的是一架套着一头温顺老牛的笨重的波兰牛车。沉重缓慢的低音和弦象征车轮歪歪扭扭的滚动，在此背景下，奏出一支悲壮旋律。乐曲由强音开始，力度增长到高潮后，逐渐减弱直至消失，令人感到牛车从眼前轰隆而过，然后远去。这似乎不仅是一架牛车走过，它仿佛暗含了对农民深重负担的同情。第五首为《未出壳的雏鸟的芭蕾舞》，加尔特曼画的是芭蕾舞设计草图，描写几只未出壳的金丝鸟正啄破蛋壳挣扎着来到世间。穆索尔斯基以造型性的音乐语言，钢琴高音区音色，带装饰音的和弦和颤音，半音化的上行音阶，轻快的节奏，活灵活现地展现雏鸟可爱的形象。第六首《两个犹太人，一个富，一个穷》，原作是加尔特曼的两幅互不相干的人物写生画，肥胖的富人傲慢凶狠，消瘦的穷人卑下潦倒。穆索尔斯基用音乐将两幅画结合在一起，构成既对比又统一的一首乐曲，该乐曲具备一定的社会涵义。开头，带有 2 个增二度音程的旋律、平行八度的织体、间歇的节奏、强烈的音响和突发的重音，描绘犹太阔佬妄自尊大、威风凛凛的模样。接着，夹带装饰音同音反复的下行旋律线，伴随下声部的和弦，勾勒出颤颤悠悠、胆战心惊的穷人乞讨的形象；最后，穆索尔斯基创造性地用对位手法将两者叠置在一起，更加深了相互间的对立冲突，结尾是富人神气十足地把穷人赶走。第七首为《里摩日市场》，里摩日是法国南方充满阳光的城市，加尔特曼到过那里并留有画稿。穆索尔斯基以快速喧闹的、无穷动式的音乐描绘出市场熙熙攘攘的景象；一群群商贩和长舌妇交头接耳地传递着各式各样的奇闻、丑闻、绯闻，最后酿成轩然大波。时高时低、时强时弱的音流，栩栩如生地表现这一风俗场景。第八首为《墓穴》，原画描绘的是画家本人与一位建筑师在向导指引下，凭借灯笼微弱的光亮参观地下陵墓。这里是殉教者的安葬地，也是早期基督教举行神秘仪式的场所。穆索尔斯基看到此画，触景生情，深感失去知交的悲痛。他把此曲分为前后 2 段，前段用深沉的低音和弦和强弱突然的变换，描绘了墓穴阴森幽暗的气氛；后段添加的标题是《用死者的语言同死者交谈》。在手稿上穆索尔斯基写道："去世的加尔特曼的创作灵魂领我靠近颅骨，向它呼吁，颅骨静悄悄地发出亮光。"在高音区微弱的持续震音背景下，代表穆索尔斯基的《漫步》主题在中音区以宁静的和弦和在低

音区以平行八度的方式交替出现，象征生者与死者的交谈，音乐严峻和悲伤。第九首《鸡脚上的小屋》，这是加尔特曼画的时钟外观图案，鸡脚支撑的小屋的窗口是钟表盘，钟点数字用斯拉夫字母替代，整个小屋用俄罗斯风格雕花装饰。俄罗斯童话中的妖婆就是住在这样的小屋里。因此，穆索尔斯基在这首乐曲中集中描写的是小屋的主人——妖婆。她的形象丑陋，尖下巴、鹰钩鼻、蓬头散发、衣衫破烂，外出时坐在木桶里奔驰，用扫帚清除走过的痕迹。穆索尔斯基用尖锐不协和的音程跳进，平行八度织体，突发的强音，生动地塑造了这个童话中的怪异形象。第十首为《勇士大门》，原作画的是古代俄罗斯国家的象征——与教堂建筑相连的基辅城门。穆索尔斯基在这首乐曲中展示 3 个形象，首先是庄严宏伟的主题，由嘹亮宽广的和弦奏出；其次是宁静严峻的古老俄罗斯教会的多声部歌调；最后是再现古代俄罗斯节庆必不可少的教堂钟声，其中在高音区能听到《漫步》主题的音调。第一主题三次变化的陈述和另外两个主题的插入，构成某些回旋曲式的特征。这部创新的钢琴套曲的首演是在穆索尔斯基去世 22 年后的 1903 年，由俄罗斯钢琴家格·尼·柏克勒米舍夫成功地演奏。再过 19 年的 1922 年，此曲由法国作曲家莫里斯·拉威尔配器后，成为世界交响乐名曲，此后又被很多器乐进行改编，并广为传播。

穆索尔斯基的创作具有揭露社会黑暗、反映人民疾苦的批判现实主义倾向，在艺术风格上有浓郁的俄罗斯民族特征和独特个性，在音乐语言和形式上有大胆创新。他在艺术上的探索对后人，如对法国的德彪西、拉威尔等有深远的影响。

（四）鲍罗丁

1833 年，鲍罗丁出生于彼得堡，是公爵格德阿诺夫与平民女子安东诺娃的私生子，其姓氏取自当差的农奴。他从小在母亲的抚养下勤奋好学，特别喜爱音乐与化学。1856 年，他毕业于医学外科学院。1858 年 25 岁获医学博士学位。19 世纪 60 年代在彼得堡从事医学科研、教学活动。1864 年他被聘为教授，1877 年当选院士。1874 年起，领导医学外科学院化学实验室。1872—1887 年创办女子医科大学，并在其中任教。1887 年 2 月 27 日卒于彼得堡。他的音乐创作活动开始于 19 世纪 50 年代，写了一些声乐浪漫曲、钢琴小品和室内器乐重奏曲。1862 年，鲍罗丁结识巴拉基列夫，成为"强力集团"的重要成员。在斯塔索夫、巴拉基列夫和"集团"其他成员的影响下，鲍罗丁形成民主进步的艺术观和个人独特的创作风格。斯塔索夫说："鲍罗丁的天才不论在交响曲中，还是在歌剧和浪漫曲中，都是一样的强大有力和令人惊奇。他的基本素质是——巨人般的力量和宽广，宏大的气魄，同令人惊叹的热忱、柔情和美感结合在一起的锐气和激情。"鲍罗丁的作品虽然数量不多，但是质量很高，分别在歌剧、交响乐、室内乐和声乐浪漫曲等方面留下典范的作品，代表作有体现古代俄罗斯宏伟历史画卷、抒发爱国主义情怀的歌剧《伊戈尔大公》（*Prince Igor*，1869—1887，死后由里姆斯基-科萨科夫和格拉祖诺夫续完，1890 首演），奠定俄国史诗性交响曲体裁的《第二交响曲》（标题为"勇士"，1871—1877），描绘古代俄罗斯商队跋涉在中亚原野的交响音画《在中亚细草原上》（*In the Seeppes of Central Asia*，1880），高雅抒情、充满俄罗斯气质

的《第二弦乐四重奏》（1881），以及富有诗情画意的声乐浪漫曲《睡公主》（自己作词，1868）、《为了遥远祖国的海岸》（普希金词，1881）等。

1. 歌剧

歌剧《伊戈尔王子》取材于 12 世纪末的古代俄罗斯史诗《伊戈尔远征记》。1869 年4 月，斯塔索夫将它作为歌剧题材推荐给鲍罗丁，这非常符合鲍罗丁的心意。为了写好这部歌剧，鲍罗丁游览了库尔斯克地区的古城堡，查阅相关的历史资料和俄罗斯壮士歌、史诗歌，研究波洛维茨人及其后裔的生活、风俗和音乐等。他平时忙于医学、化学研究，在业余时间和节假日才投入音乐创作。他既作词又写曲，谨慎从事，整整写了 18 个年头，直至去世仍未完成。格拉祖诺夫凭听过鲍罗丁生前的演奏的记忆恢复歌剧的序曲部分，又根据草稿续完歌剧的若干片段，而里姆斯基－科萨科夫则完成大部分配器。该歌剧于 1890 年 11 月 4 日在彼得堡马林斯基剧院首演并获得成功。这部作品的剧情是以 1185 年的史实为依据，描写俄罗斯大公伊戈尔为巩固自己的领地，出征攻打波洛维茨部落。出发前正逢日食，人们认为这是不祥之兆。出征果然失败了，他们不幸被俘。消息传开后，亲人痛苦忧伤。然而，伊戈尔拒绝波洛维茨可汗的诱惑与劝降，终于设法逃回家园。人们赞颂伊戈尔的英勇和忠诚。古代俄罗斯勇士的形象、异族风俗的展示、民间壮士歌的格调、从容不迫的叙事性使鲍罗丁的这部作品在风格上近似格林卡的《鲁斯兰与柳德米拉》，属于史诗性类型的歌剧。序曲采用歌剧中分别代表俄罗斯人和波洛维茨人的主题，表现两个音乐形象的对立。乐曲中部描写敌对双方的残酷搏战。序幕群众以威严的史诗格调合唱，颂扬伊戈尔；而与其对比的是乐队描绘的日食景象和主要人物对话的宣叙调。第一幕第一景中嘎利茨基的歌曲《只要我获得名声》以放纵的曲调表现这个野心勃勃的反面人物的形象。少女们的合唱充满民间哭腔音调，哀求嘎利茨基不要糟蹋她们的女友。而胆小逃避出征的 2 个杂耍艺人斯库拉与叶罗什卡的歌曲带有滑稽粗俗的性质。第二景中雅罗斯拉夫娜的形象是一位既善良温柔，又意志坚强的女性，她的咏叙调表现她的忧愁和不祥的预感，音乐带有激动不安的气氛。随后是她和贵族大臣们紧张对话的戏剧场景，大臣们的合唱《勇敢些，大公夫人》时严峻悲壮，向雅罗斯拉夫娜报告伊戈尔被俘的不幸消息。第二幕是表现波洛维茨人营地的场面。康恰科夫娜的东方风味的谣唱曲倾吐她对爱情的渴望。伊戈尔的咏叹调《不能入睡，无法休息》以感人至深的俄罗斯旋律，多侧面地刻画他的形象和心理，他沉痛地思考祖国的命运、急切地渴望获得自由和对妻子的热爱和思念。而康恰克可汗的咏叹调既显示他威严残暴的性格，又流露其宽宏大度的姿态。康恰克妄图用歌舞和美女来诱惑和动摇伊戈尔。作为此幕终场的波洛维茨人的合唱与舞蹈场景是歌剧最出色的段落之一。富于东方风味的女奴的歌唱、粗犷奔放的男子汉舞蹈、活泼急速的儿童歌舞、狂热赞颂康恰克的合唱，形成此幕的高潮。第三幕集中展示波洛维茨人对俄罗斯村落的烧杀抢劫。第四幕的音乐发生明显的转折，从起初的痛苦悲伤转为皆大欢喜的场景。雅罗斯拉夫娜的咏叙调《啊，我哭泣》近似民间的哭腔，饱含深深的悲哀。接着是村民哀伤的合唱《哦，不是狂风在怒吼》，听起来犹如一首俄罗斯民间悠长歌。伊戈尔的突然归来使人们欢欣鼓舞。歌剧在终场合唱"要知道，上天听到我们的祈祷"的热烈庄严的乐声中结束。

2. 器乐作品

鲍罗丁在交响乐创作方面留下的作品是 3 部交响曲（第三部未完成）和 1 首交响音画。其中，广为流传的是交响曲《第二交响曲》和交响音画《在中亚细亚草原上》。

《第二交响曲》（《勇士》）的构思和写作同歌剧《伊戈尔大公》的创作始于同年（1869 年）。鲍罗丁选择古代英雄事迹作为音乐创作题材，这与 19 世纪 60 年代以来俄罗斯文化艺术界普遍关注古代文献，收集出版古代史诗、传说、壮士歌有密切联系。由于同时写作歌剧和弦乐四重奏，加上仅利用的是业余时间，因此，直到 1876 年才完成这部交响曲。1877 年 2 月 2 日，交响乐首演于彼得堡。第一乐章用奏鸣曲式写成，呈示部开门见山，由全部弦乐齐奏出主部主题的第一因素，立刻使人感到斯塔索夫说的"巨人般的力量"。在这个单旋律的主题中 B 调性的三度音交替出现升 d 小调和还原 d 小调，鲜明地显示俄罗斯民间音乐常见的大小调交替的特征。随后主部主题的第二因素在高音区木管乐器中回响，它犹如勇士盔甲和兵器在阳光下闪亮。主部主题这 2 个因素的并置，使"俄罗斯勇士们的聚会"的画面生动地展现在听众面前。从容不迫、抒情如歌的副部主题在明朗的 D 大调上出现，它起先由大提琴奏出，接着由长笛与单簧管奏出，最后由弦乐以饱满的音响奏出，它展现勇士们纯洁善良的心境。在展开部中上述 2 个主题获得进一步发展，其中，主部主题更为突出，它贯穿弹跳的节奏，犹如勇士们跃马奔驰。再现部形成高潮，主部主题以更加宏伟的气势出现，副部主题则显得更加柔美。在乐章的结尾，主部主题以扩大 4 倍的时值奏出，仿佛给勇士拍摄了一个放大的特写镜头。第二乐章是一首谐谑曲。虽然斯塔索夫关于此乐章没有说什么话，但是音乐的性质不难判断。看来这里描写的是古代史诗中常出现的勇士们竞技和娱乐的场面。乐曲总体结构为复三部曲式，其中首尾部分本身已构成无展开部的奏鸣曲式。在铜管强力的一声和弦之后，弦乐与木管奏出急促跳动的主部主题，使人联想到古代勇士在马背上奔驰的形象。接着出现以切分节奏为特征的副部主题，它好像展示勇士们左右挥动马刀的英姿。乐章中部完全改变画面，这里出现优美明亮的歌唱性旋律。它不断发展，形成抒情的高潮，好像展现大自然美好的景致和勇士们广阔的胸襟。第三乐章按鲍罗丁的意图描写的是古俄罗斯叙事歌手巴扬的形象。这一传奇人物在《伊戈尔远征记》中有所描述，说他"不是放出十只雄鹰去捕捉一群天鹅，而是用自己预言般的十指拨响活生生的琴弦"。鲍罗丁在创作歌剧《伊戈尔王子》时专心研究过《远征记》，巴扬的形象给他留下了深刻的印象，因而在交响曲中得到很好的反映。乐曲由竖琴和弦伴随单簧管简短的乐句开始，象征叙事歌开端古斯里琴的前奏。接着在竖琴与弦乐的和弦背景下，圆号奏出歌唱性的第一主题，它具有从容不迫的叙事特征。以后出现的主题带有戏剧性的因素，使人联想起远古时代关于勇士业绩的传说。管乐简短的呼应声听起来有些令人不安。弦乐强力震音之后，出现一个由低而高的旋律，加深戏剧的紧张度。在乐队全奏达到高潮和木管轻声回应后，史诗性的第一主题以宏伟的气势再现，它意味着勇士们出征凯旋。最后又出现竖琴和弦与单簧管的乐句和圆号的回应，音乐静悄悄地消失，象征史诗叙述的终结。然后不间断地转入末乐章。第四乐章按鲍罗丁的构思是描写"在古斯里琴声伴随下，在巨大人群的欢呼声中，勇士大摆筵席的场景"。音乐一开始，持续的切

分节奏、弦乐活跃的短句和自上而下的五声音阶走句，就让人感到人群匆匆前来聚会的气氛。当整个乐队在 B 大调上响亮地奏出主部主题时，热火朝天的节庆场面鲜明地展现。音乐经过一段发展后，在新的调性上先后由单簧管、长笛和双簧管奏出副部主题。它虽然具有抒情的格调，但是同样保持欢乐的情绪。这说明主、副部主题虽然有别，但是并不对立，而是一种相辅相成的关系。在展开部中，2 个主题交替发展。在再现部中，2 个主题调性统一。全曲通过这两个主题的对比、发展和统一，再现了古代群英会的生动情景。

交响音画《在中亚细亚草原上》写于 1879—1880 年。鲍罗丁留下这样的文字描述："在中亚细亚单调的沙漠草原上，第一次传来它所陌生的俄罗斯安详的歌调。马群和骆驼的蹄声愈来愈近，忧伤的东方曲调隐约可闻，土著的商队在俄国军队的护卫下穿过一望无际的沙漠。有俄国战斗力的保护，商队信赖地、放心地登上漫长的路程。商队愈走愈远。俄罗斯与土著的安详歌调融洽和谐，其余音在草原上久久萦绕，最后消失在远方。"音乐以抒情淡雅的格调，形象地描绘上述意境。全曲由两个主题构成，一个是明朗的俄罗斯主题，另一个是东方风味的主题。起先两个主题轮流陈述，然后两者重叠在一起。小提琴高音区的长泛音、木管乐器的空五度音响、中提琴与大提琴的拨弦效果均增强音画的空间感和动感。

鲍罗丁在室内乐领域也做出突出的贡献。他作有 2 部弦乐三重奏，1 部钢琴三重奏，2 部弦乐四重奏，弦乐与钢琴五重奏各 1 部，1 部弦乐六重奏，其中最有影响的是《第二弦乐四重奏》。它完成于 1882 年，是题献给自己夫人的。鲍罗丁说过："我深信室内乐乃是发展音乐趣味和鉴赏最强有力的手段之一。"此曲既有歌剧《伊戈尔大公》的某些反响，同时又是最具自传性的作品之一。他在这部作品中回顾个人的爱情生活，抒发真挚的内心情感，音乐亲切动人，很能引起人们的共鸣。第一乐章用奏鸣快板曲式写成，主部主题带有俄罗斯城市浪漫曲的音调，宽广平和、微波荡漾的旋律很富有诗意。它先由大提琴开始，然后由第一小提琴发展下去。副部主题的旋律有些东方风味，在节奏和调式上与主部主题有对比。但是抒情如歌的性质是一致的，其拨弦式的伴奏，有点小夜曲的意味。副部主题的中段转换成节奏鲜明的进行曲。经过一段发展后，在强烈的和弦上出现结束部主题。

总而而言，鲍罗丁的创作吸取俄国多民族民间音乐的丰富养分，继承以格林卡为代表的俄国专业音乐的优良传统，分别在歌剧、交响乐、室内乐和艺术歌曲领域，通过自己独特的音乐语言，以雄浑的史诗性和深刻的抒情性，反映俄罗斯民族的豪勇性格和广阔胸襟。

（五）里姆斯基－科萨科夫

里姆斯基－科萨科夫是"强力集团"中年龄最小、作品最多、活动最广的一位，也是俄罗斯乐派最著名的代表音乐家之一。里姆斯基－科萨科夫生于诺夫戈罗德省季赫文市的一个贵族家庭。1856 年，12 岁的科萨科夫入彼得堡海军士官学校学习。1861 年，他17 岁时结识巴拉基列夫、斯塔索夫和穆索尔斯基，在思想和艺术上受到很大启发，下

决心从事音乐。1862 年，他毕业于海军学校，获准尉军衔，被派到"金刚石"号快船巡航南、北美洲。在长达两年半的航途中，他经历艰辛的海上生活，了解了异国的风土人情，阅读了别林斯基、车尔尼雪夫斯基等的著作和大量历史、科学书籍。这一切既丰富了阅历，也开阔了眼界，对他后来从事创作产生积极的影响。1865 年，他返回圣彼得堡，在巴拉基列夫的指导下完成《第一交响曲》。同年《第一交响曲》首演，引人注目。以后又写了《第二交响曲》（《安塔尔》，*Antar*，1868，1897 改为《交响组曲》）、交响音画《萨特阔》（*Sadko*，1867，1892 修订）。1872 年，他完成历史题材歌剧《普斯科女郎》（*The Maid of Pskov*，1868—1872）。次年，这部作品在彼得堡玛丽亚歌剧院首演。自 19 世纪 70 年代初，他身兼数职，从事各种音乐活动。例如，1871—1903 年，他在圣彼得堡音乐学院任教。1873—1884 年，他在帝国海军部所属各吹奏乐团任监察员。1874—1881 年，他担任免费音乐学校校长，指挥歌剧和交响乐演出，任宫廷唱诗班主管助理，领导"别利亚耶夫小组"，记录和编纂民歌，审编修订格林卡歌剧总谱。穆索尔斯基和鲍罗丁去世后，他承担遗稿的整理、续写、配器、出版、演出等工作。他还著书立说，写有《和声学实用教材》（1886）、《管弦乐法原理》（1913）、自传《我的音乐生活》（1909）等。19 世纪 70 年代末起，他的创作达到高潮。里姆斯基－科萨科夫先后写了 14 部歌剧，其中著名的有民间生活气息浓郁的《五月之夜》（*May Night*，1878，根据果戈理中篇小说改编，1880 年首演），取材于富有哲理含义的童话故事《雪姑娘》（*The Snow Maiden*，1881，根据奥斯特罗夫斯基童话改编，1882 年首演），表现俄国古代航海经商传奇的《萨特阔》（*Sadko*，1896，取材于民间传说，1897 年首演），揭露沙皇选妃罪行、为农家妇女鸣不平的《沙皇的新娘》（*The Tsar's Bride*，1898 年，根据梅伊同名剧本，1899 年首演），嘲弄君王腐败昏庸的《萨尔丹沙皇的故事》（*The Tale of Tsar Saltan*，1900，根据普希金原著，同年首演），以神话题材影射沙皇专制腐朽的《不死的卡施切伊》（*Kashchey the Deathless*，1902，根据彼得罗夫歌剧脚本，同年首演），以讽刺笔法嘲笑沙皇荒唐的《金鸡》（*Zolotoi Petushok*，1907，根据普希金童话，1908 首演）等。

在交响乐创作领域，里姆斯基－科萨科夫最出色的是描写异国风光的作品，有《西班牙随想曲》（*Capriccio Espagnol*，1887）和交响组曲《舍赫拉查达》（又名《天方夜谭》，取材于阿拉伯民间传说《一千零一夜》，1888）。此外，还写有管弦乐序曲、钢琴协奏曲、室内器乐重奏、康塔塔、合唱和声乐浪漫曲等。

交响组曲《舍赫拉查达》（*Scheherazade*，《天方夜谭》）是里姆斯基－科萨科夫阅读了阿拉伯民间故事集《一千零一夜》后有感而作的。乐曲表达作曲家读该书后的自由幻想。全曲以小提琴独奏代表舍赫拉查达给残暴的苏丹王讲故事的方式贯穿，充分调动交响乐队的丰富音响效果，栩栩如生地展现东方艳丽奇异的风情和神奇的传说。各乐章的标题是作曲家构思时写的，作品完成后，他把它们省略，只保留总标题，目的是为听众提供更广阔的想象空间。不过，人们还是愿意恢复各乐章标题，以便更具体地领悟这部作品。这部组曲写于 1888 年，里姆斯基－科萨科夫在总谱扉页上写了一段文字说明："苏丹王山鲁亚尔认为女人都是不忠实的，他发誓要把自己的每个妻子在第一夜之后全部处死。但是舍赫拉查达王后由于善于用故事来取悦她的丈夫而救了自己的生命。

她的故事连续讲了一千零一夜。因此，山鲁亚尔为好奇心所驱使不断延缓她的刑期，最后完全打消自己的主意。舍赫拉查达为他讲述许多奇事，引用诗人的诗句和歌曲的歌词，一篇童话套着另一篇童话，一则故事套着另一则故事。"组曲的4个乐章是4幅独立的音画，相互间没有情节上的联系。为了把各乐章串联起来，里姆斯基－科萨科夫采用2个类似主导动机的主题来穿针引线，既分别象征聪明美丽的舍赫拉查达和威严残暴的苏丹王的不同形象，又作为贯穿全曲的音乐素材自由发挥，使组曲完整统一。这部作品共有4个乐章，第一乐章为"大海和辛巴德的船"，乐曲开端先后陈述了苏丹王和舍赫拉查达的主题后，在大提琴分解和弦荡漾的伴奏音型下，小提琴和木管乐器奏出大海的主题，它的素材是由苏丹王的主题演变而成。往下是象征辛巴德航船在海上静悄悄的漂航的主题，它包含2个素材，一个由木管乐器演奏的四分音符平行和弦构成，另一个由舍赫拉查达的主题演变而来，它象征海水溅起的浪花。大海的主题和航船的主题分别构成奏鸣曲式的主、副部主题，其中，作为主部主题的大海主题获得很大的发展，栩栩如生地表现从风平浪静到狂风恶浪的变化过程。两个主题分别呈示以后，经过简短的联结过渡，两个主题重新再现，调性统一在E大调上。因此，乐曲结构成为"无展开部的奏鸣曲式"。第二乐章为"卡连德神奇的故事"，卡连德是阿拉伯的游方僧的称号。在《一千零一夜》中描写3个独眼游方僧的故事。他们流浪到巴格达，住进一户人家，每人讲了自己惊险离奇的遭遇。他们原来都是贵族王子，为了躲避迫害，特意剃光头发，穿上僧衣，到处游逛。里姆斯基－科萨科夫在这里并未具体描写他们各自的经历，而是概括地表现他们共同的命运和艰难处境。乐曲为复三部曲式，每个部分都贯穿变奏原则，和声、配器五光十色，东方情调异常浓郁。首尾部分是从容不迫地讲述个人故事的卡连德主题，它派生于舍赫拉查达的主题。紧接在后有一个宣叙调性质的华彩乐句。乐曲中部有2个主题，一个派生于苏丹王主题，另一个由铜管乐器奏出，性质威武。两者的交错变奏，仿佛是描写惊险遭遇，又好像再现了一场战斗。第三乐章为"王子与公主"，这是一个抒情慢板乐章，也是用无展开部的奏鸣曲式写成。主部主题由弦乐在G大调上奏出，旋律如歌，代表英俊、多情的阿拉伯王子的形象。副部主题具有舞蹈特征，木管与弦乐在降B大调上交替演奏，同时添加小鼓和三角铁的装饰节奏，更显露婀娜多姿的公主的魅力。两个主题各异，但却相辅相成，象征美好的爱情使王子与公主结合在一起。第四乐章为"巴格达节日和撞毁于青铜骑士礁石的船"，具有总结概括全曲的意味。乐曲内涵丰富，音乐形象复杂，前3个乐章的主题材料相继在这里出现，构成多姿多彩的音画。结构具有回旋奏鸣曲式特征。开始是一段引子，苏丹王和舍赫拉查达的主题两次出现，情绪激动不安，有一种悲剧的预感，象征舍赫拉查达的故事日益打动苏丹王。随后，进入充满活力的快板，近似格鲁吉亚民间的列兹金卡舞曲，作为主部主题，异常活跃，它固定不变的节奏型贯穿在全乐章中，表现五光十色、熙熙攘攘、热闹非凡的巴格达节日的盛况。随后，卡连德的主题、公主的主题、苏丹王的主题、战斗的主题轮番变化地出现，好像所有的角色、各式各样的人物都来赶集，人们全都拥挤在市场上。里姆斯基－科萨科夫为了刻画这个场景，充分调动管弦乐配器手法。所有的打击乐器都发挥作用，通过色彩艳丽、气势磅礴的音响，将阿拉伯人节日的狂欢活生生地展现在听众面前。在音乐达到高潮时，突然发生转折，节日的景象消失，人们面临的是海

上的一场暴风雨。长号悲壮地奏出大海的主题，长笛和竖琴声象征狂风的呼啸，在电闪雷鸣中，辛巴德的船撞毁在青铜骑士礁石上而沉没。乐曲的尾声恢复平静，航船的主题又出现，它既像是回忆，又像是表明辛巴德大难不死，又开始他的另一次冒险航行。乐曲的最后，再次出现舍赫拉查达柔美的主题和变得温顺的苏丹王主题，象征善终于战胜了恶，舍赫拉查达经过一千零一夜故事的讲述，终于感化残暴的苏丹王。传奇的故事也就到此结束。里姆斯基－科萨科夫的创作以歌剧和交响乐为主，题材多取自历史、文学和民间传说，音乐以俄罗斯民歌为基础，同时吸取东方民族音调，既有鲜明的俄罗斯民族特征，又散发着异国风味。作品多以艳丽的旋律和多彩的配器，描绘风光景物和神话境界而著称。同穆索尔斯基和鲍罗丁相比，里姆斯基－科萨科夫的创作领域更宽广，体裁形式更多样，写作技巧更完善，但是在思想内容的深度上和音乐语言的独创性上略为逊色。

里姆斯基－科萨科夫从事音乐教育活动30余年，培养许多音乐人才，著名的学生有格拉祖诺夫、李亚多夫、伊戈尔·斯特拉文斯基、米亚斯科夫斯基等。

"强力集团"作为一个创作集体并非十全十美，他们在对待过去和同时代的一些音乐，有某些偏见。例如，对贝多芬以前的音乐，对意大利和瓦格纳的歌剧，对待音乐学院的专业音乐教育，对待柴可夫斯基的评价上，表现某些主观片面的倾向，有失公允。"强力集团"存在10多年后，由于内部发生分歧而逐渐解体。巴拉基列夫操劳过度而逐步隐退，里姆斯基－科萨科夫去音乐学院任教资格被"强力集团"其他成员视为"背叛"，穆索尔斯基的歌剧《鲍里斯·戈杜诺夫》的公演在"强力集团"内部评价不一……这一切都造成"强力集团"的不和。然而，根本的原因是每个成员在思想和创作上成长了，各自找到自己的道路，形成自己的个性。因此，"强力集团"的解体是事物发展的必然，但这些音乐家对俄罗斯乐派的贡献是有目共睹的。

第九讲　浪漫主义时期早期
——19 世纪欧洲的其他民族乐派

　　19 世纪浪漫主义时期，欧洲各国艺术家对自己民族、民间的音乐文化都有着强烈的感情和兴趣，这也成为 19 世纪民族主义和浪漫主义的共通点。它基于对个人价值的肯定，当这种自由、平等的意识扩大到政治经济利益一致的人群，即民族的时候，人们在文化上就要归源于自己民族的血脉渊源之中。在 19 世纪的不同时期，位于西欧的一些国家，如德国、意大利、法国的作曲家都有属于自己民族的理想和抱负。而欧洲其他那些长期以来受到压迫欺凌的国家和民族，如波兰、匈牙利、捷克、挪威等，在 19 世纪前后都形成自己的民族乐派，他们在音乐中突出自己民族历史与民间的传说神话，追求民族、民间生活的情趣与艺术特征。19 世纪 30 年代至 20 世纪初，在东欧和北欧的若干国家先后出现一批作曲家。他们立志于发展本民族的音乐，分别在各自的创作中采用民族的题材和民族的形式，反映民族的风情和民族的精神。人们就称他们为民族主义作曲家或民族乐派作曲家，称他们的音乐为民族主义音乐。民族主义音乐的诞生不是偶然的，它与东欧、北欧若干国家的历史状况有密切关系，它是这些国家所处的特定环境的产物。这里所指的代表性国家是东欧的捷克、北欧的挪威和芬兰。这些国家或由于政治上长期遭受异国的统治，民族不独立；或经济上长期忍受异国的盘剥，生产很落后；或文化上长期受到异国的垄断，精神受压制。民族受压迫，经济不发达，文化被摧残，极大地阻碍这些国家的进步和发展。然而，随着西欧资本主义进步思潮的广泛传播和民主运动的蓬勃发展，在这些国家里，民族民主意识日益增长，逐步掀起争取民族独立或复兴民族文化的运动。这种客观条件构成民族主义音乐诞生和发展的土壤。这个时期民族主义音乐最杰出的代表人物是捷克的贝德里赫·斯美塔那（Bedrich Smetana，1824—1884，斯美塔那）、安托宁·德沃夏克（Antonin Dvorak，1841—1904，德沃夏克），挪威的爱德华·格里格（Edvard Grieg，1843—1907，格里格），芬兰的耶安·西贝柳斯（Jean Sibelius，1865—1957，西贝柳斯）等。

一、斯美塔那和德沃夏克

　　捷克民族的命运很坎坷，长期受奥地利哈布斯堡王朝的奴役和统治，国家不独立，民族受压迫，文化被摧残严重。随着 19 世纪整个欧洲民族民主运动的高涨，捷克人民的民族意识获得迅速发展，掀起争取民族独立解放和复兴民族文化的运动。在此历史大环境中，和其他文学艺术一样，捷克的音乐文化体现鲜明的民族主义倾向，形成自己的

民族乐派。

（一）斯美塔那

斯美塔那出生在捷克利托米什尔小镇的酒坊主家庭。斯美塔那自幼熟悉民间音乐，学习过小提琴和钢琴，尤为喜欢古典和浪漫乐派的音乐，并加以钻研。1843 年，他中学毕业后来到布拉格，在一个贵族家庭当音乐教师谋生。1848 年，捷克爆发反对奥地利哈布斯堡王朝统治的武装起义，斯美塔那闻讯积极加入，参加过街垒战斗、守卫桥头、搬运弹药等，在这期间他还创作了合唱《自由之歌》和 3 首管弦乐曲，即《大学生兵团进行曲》《国民近卫军进行曲》《庄严序曲》。起义失败后，斯美塔那一度陷入消沉，被迫当过宫廷乐长，还违心地写了捧场的《凯旋交响曲》（1854）。1849—1856 年，斯美塔那在李斯特的鼓励下创办音乐学校，自任校长并教授钢琴。然而现实是残酷的，革命被镇压后，斯美塔那对国内窒息环境感到格格不入，他的 3 个女儿和妻子先后夭折、病故……接连的打击使他心情异常沉重，他心灰意冷地决意离开祖国，随后侨居瑞典。1856—1861 年在国外期间，斯美塔那依旧积极从事教学、演奏、指挥和创作活动。受李斯特的影响，他写了 3 首分别取材于莎士比亚、席勒和丹麦诗人艾连什勒格尔诗作的交响诗——《理查三世》《华伦斯坦阵营》《领主哈孔》。三部作品虽然并非捷克题材，但其中渗透他向往自由、争取民族独立的思想。由于哈布斯堡王朝内外矛盾激化和慑于民族民主运动的威力，19 世纪 60 年代后的捷克境内的反动势力有所收敛，社会政治气氛较为松动。因此，斯美塔那重返祖国，致力于复兴民族文化的事业，积极创办民族歌剧院，亲自指挥演出，全力进行民族歌剧的创作，先后写了借古喻今、含有反对异族奴役内容的《在波希米亚的勃兰登堡人》（*The Brandenburgers in Bohemia*，1862—1863），描写民间风情、体现民族性格和乐观主义精神的《被出卖的新嫁娘》（*The Bartered Bride*，1866），歌颂英雄正气、揭露暴政邪恶的《达利波尔》（*Dalibor*，1867），以及取材民间神话传说、缅怀民族光荣历史的《利布舍》（*Libuse*，1872）等。

1874 年起，斯美塔那两耳失聪，他不得不放弃广泛的社交活动，隐居乡间，潜心创作。除了继续写作歌剧，他还把重心转向创作器乐作品。最杰出、富有创造性的代表作是交响诗套曲《我的祖国》（*Ma Vlast*，1874—1879）。这部作品包括了 6 首独立的交响诗，即《维舍赫拉德》（*Vysehrad*）、《伏尔塔瓦》（*Vltava*）、《莎尔卡》（*Sarka*）、《捷克的森立和草原》（*Zceskych luhuv a hajuv*）、《塔波尔》（*Tabor*）和《勃兰尼克》（*Blanik*）。

交响诗《伏尔塔瓦河》是交响诗套曲《我的祖国》中的第二首乐曲。伏尔塔瓦是由南到北穿越捷克国土的河流，捷克民族世世代代生息在它身旁。它哺育捷克儿女成长，是捷克民族的摇篮。在此曲中，斯美塔那以民歌般质朴优美的旋律和丰富细腻的配器，生动地描写了河流沿途秀丽的景物风光和人民的风俗生活，真切地表达作者对自己祖国和人民的深厚情意。乐曲一开始，长笛和单簧管轻声奏出的流动音型，象征伏尔塔瓦河的两个源头。接着，由双簧管和第一小提琴柔和地奏出了交响诗的基本主题，它体现两条溪流会合而成的伏尔塔瓦河的形象。这个主题具有捷克民族风味，纯洁朴素、真切感人，它在乐曲中出现 3 次，与其他主题交替对比，使全曲形成回旋结构。突然，

4 把圆号发出明亮的号角声，展现林中狩猎的热烈场面。在狩猎喧哗渐渐消失后，音乐转为二拍子的捷克民间波尔卡舞曲，描写乡村举行婚礼的欢乐情景。随后，音乐进入幻想意境。在木管和竖琴轻盈的伴奏下，弦乐在高音区以纤细透明的音响奏出了悠扬动听的旋律，这幽静音乐勾画一幅水仙女在月光下翩翩起舞的图画。接着，伏尔塔瓦河的主题重新出现，它渐渐把乐曲引向高潮，音乐变得紧张起来。铜管不协调的和弦闯入，低声部全音阶的向上进行，加上弦乐的快速级进和木管的六度跳进的呼唤，形象逼真地表现急流冲击峡谷峭壁圣·约翰石滩的惊险景象。险滩过后，河道开阔，伏尔塔瓦河的主题在 E 大调上再次出现；同时，力度增强、速度加快、结构紧缩、配器充实；接着，在管乐声部还出现第一首交响诗《维舍赫拉德》中古城堡维舍赫拉德的主题。它意味着伏尔塔瓦河流过屹立着古城堡的首都布拉格。交响诗的结尾高奏这两个主题，这体现斯美塔那对自己祖国山川的热爱和对民族精神的赞颂。

交响诗《莎尔卡》是交响诗套曲《我的祖国》中的第三首乐曲。这部作品取材于捷克古老的民间传说，讲述一个离奇的故事。在远古时代，母系氏族的始祖里布斯死后，权力落到男人手中。以茨梯拉德为首领的武士们抛弃女人，单独远征。而以莎尔卡为新首领的女人们决定实行报复，设法夺回失去的权力。莎尔卡想好计谋，让女友们扒去她的衣衫，将她捆绑在男人们必经之路的大树上。茨梯拉德带领队伍来到，被莎尔卡的哀诉和美貌所迷惑，替她松绑，内心点燃爱情的火焰。莎尔卡也钟情于英俊的茨梯拉德。但是，对氏族女权的忠诚高于一切。傍晚在队伍宿营时，莎尔卡用蜜酒盛情款待男人们。当男人们欢歌痛饮、纷纷醉倒昏睡时，莎尔卡吹响号角，早已埋伏在四周的娘子军冲杀进来，将男人们全部消灭，从而恢复女权统治。这部作品打破传统的曲式结构，依据情节需要，以 5 个段落概括上述内容。一开始，音乐将人们带进紧张的气氛之中，这是满怀愤怒、决心复仇的莎尔卡的基本形象，它由连续的上行音程跳进和达到制高点后的下行音阶构成。这个主题经过一番发展后，出现短暂的抒情乐句，揭示莎尔卡内心也有温柔的一面。接着是一段由弱到强的进行曲格调的音乐，描写茨梯拉德的大队人马渐渐逼近。乐队全奏突然中断，只听见单簧管的哀诉和大提琴的回应，象征莎尔卡和茨梯拉德之间由衷的对话。随后音乐转入明朗的 A 大调，第一小提琴和木管声部奏出委婉的旋律，形成全曲的一个抒情高潮，它表明莎尔卡和茨梯拉德一见倾心的爱情火焰越烧越旺。随后是一段喧闹的歌舞音乐，3/4 节拍，采用复调模仿手法，跳跃的音型逐级由上往下进行"滚动"，形象地表现武士们欢畅痛饮，直到酩酊大醉的场面。当歌舞渐渐平息后，响起号角声，单簧管轻声奏出莎尔卡的主题，表现女主人公悄悄发出信号。然后乐队全奏，迅速爆发出强烈的音响，以激烈冲突的戏剧性音乐展现娘子军冲锋陷阵，在刀光剑影的厮杀中获得全胜的情景。

斯美塔那一生呕心沥血致力于发展民族音乐事业，通过自己的创作为捷克专业音乐开辟道路，指明方向。他的创作在题材内容和艺术形式上都具有鲜明的民族特色。对民族光荣斗争历史的缅怀、对祖国大好河山的歌颂、对民间风土人情的描写和个人生活经历体验的表现，构成他创作的中心内容。斯美塔那的作品在承袭欧洲音乐专业技巧的同时，渗透了捷克民歌旋律音调和民间舞曲节奏，广泛采用捷克民族民间音乐体裁，如波尔卡、弗里昂特等，从而将捷克民族音乐提高到新的水平。

（二）德沃夏克

继斯美塔那之后，捷克又涌现一位民族乐派的杰出人物，他就是德沃夏克。德沃夏克生于布拉格郊区的涅拉霍泽维斯，他的父亲为屠夫兼小客栈主。他的童年在捷克民歌和教堂音乐中度过，他学习演奏小提琴、中提琴和管风琴。但因家境贫寒，在父亲的要求下，他12岁时便离家当了2年屠宰学徒，后因音乐天赋被一位音乐教师发现，被送到布拉格风琴学校学习。1859年，德沃夏克毕业后在科姆扎克唱诗班演奏中提琴。3年后，他转入斯美塔那组建的"临时剧院"任中提琴手，也由此结识斯美塔那。他在此工作了11年，不仅大量熟悉西欧古典和浪漫乐派的音乐，而且同时有机会直接在前辈斯美塔那的指导下亲身经历民族专业音乐的初创过程，这为他后来的艺术道路奠定基础。他利用可以利用的一切时间勤奋自学、积极创作，体裁涉及交响乐、歌剧、大合唱、室内乐和歌曲等。其中，他用捷克诗人哈勒克的叙事诗谱写的合唱与乐队的赞歌《白山的子孙》（1872），充满爱国热忱，演出大获成功。但是该作品艺术上还不够成熟，音乐尚不具备民族特色。1873年，他辞去歌剧院乐队职务，全身心投入创作，并日益关注音乐的民族风格。代表作有《摩拉维亚二重唱套》（*Moravian Duets*，共23首，1875—1877）、《斯拉夫舞曲8首》（*Slavonic Rhapsodies*，第一套，Op. 46，共8首，1878）、《斯拉夫狂想曲》（*Slovonic Rhapsldies*，1878）、《交响变奏曲》（1877）、《圣母哀悼歌》（*Stabar Mater*，1877）等。19世纪80年代，他的创作越加成熟，在国内外都获得很大的声望，此期间他经常到国外指挥演出自己作品，仅英国他就去了9次。德沃夏克平常居住在幽静的农村专心致志地创作，空闲时经常同农民、矿工交往，相处得十分融洽。这个阶段的代表作有《第六交响曲》（1880）、《第七交响曲》（1885）、《第八交响曲》（1889）、交响序曲《胡斯》（*Hussite*，1883）、《斯拉夫舞曲8首》（*Slavonic Rhapso-dies*，第二集，Op. 72，8首，1886）、以及歌剧《德米特里》（*Dimitrij*，1882）、《雅各宾党人》（*the Jacobin*，1888）等。19世纪90年代德沃夏克的晚期作品达到他创作的最高峰，代表作有交响序曲《狂欢节》（*Canaval*，1891）、《第九交响曲》（标题为《新世界》，1893）、《F大调弦乐四重奏》（1893）、《大提琴协奏曲》（1895）、交响诗《金纺车》（*The Golden Spinning Wheel*，1896）、歌剧《水仙女》（*Rusalka*，1900）等。

《第九交响曲》是德沃夏克最著名、最重要的一部交响曲。这部作品创作于1893年，当时德沃夏克在美国纽约音乐学院任院长。这部交响曲通过鲜明的音乐形象和真切的情感，充分地表达作者身处美洲"新世界"的种种感受和对遥远的祖国——捷克故乡的深切思念。这里既有对美国繁忙紧张的资本主义大都市生活的直接印象，也有阅读描写美洲印第安人生活的诗歌的深刻感受，但是作品的中心内容则是倾吐德沃夏克对捷克乡土的无限怀念之情。作品中虽然吸取美国有色人种民间音乐的某些素材，但是整部交响曲仍然以捷克民族音乐特色而著称。交响曲由既对比又统一的4个乐章组成，e小调。第一乐章表现动荡不安的美国现实生活在他心中引起的反响。乐曲开始有一段深沉缓慢的引子，仿佛描写从遥远的海上眺望笼罩在云雾中的"新世界"的印象。接着进入奏鸣曲式的快板部分，其中包括3个对比的音乐主题。主部主题由圆号奏出，

音乐果断而坚定，具有强烈的感召力。这个号角式的主题后来贯穿在其他乐章中，起到统一全曲的作用。副部主题类似捷克民间乐器风笛的演奏，具有乡间舞蹈特色。结束部主题显然吸取了美国黑人音乐的因素，由长笛首先奏出来。这个主题的出现营造一种清新的田园气氛。上述 3 个主题陈述以后，音乐转入戏剧性的展开，主部和副部主题交替出现，形成紧张的矛盾冲突，充满焦急不安的情绪。这表明德沃夏克面临的异国环境与自己思念祖国的心情不仅无法协调，而且冲突越来越强烈。第二乐章是一首诗意浓郁的抒情歌。促使德沃夏克创作这个乐章的动机，是他阅读美国 19 世纪诗人朗费罗描写印第安人生活的长诗《海华沙之歌》后的感受和联想。德沃夏克借这个传奇的故事，尽力抒发自己对捷克故乡的深切思念。乐曲一开始由管乐在低音区缓慢地奏出一系列深沉的和弦，好似森林中的夜雾一般，把人们引进一个美妙的境界。随后，在柔和的弦乐衬托下，英国管吹出具有五声音阶调式的动人曲调，表现一种孤单、悲哀、依依不舍的情绪。这个优美的曲调后来被德沃夏克的一名美国学生改编成一首名叫《故乡》的填词歌曲而广泛流传。第三乐章是一首快速的谐谑曲，在内容上与《海华沙之歌》有一定联系。开始的音乐使人联想到印第安人森林中的节日，第一主题先由木管轻奏，后用弦乐强奏，使人产生一种粗犷的男性舞蹈形象。以后出现的第二主题由长笛和双簧管演奏，形象好似女性的抒情歌舞。乐章的中段带有明显的连德勒舞曲的风格，这是流行于包括捷克农村在内的奥匈帝国广大地区的一种质朴、幽雅的舞曲，它与前后的异国风味的主题形成鲜明的对比。第四乐章是整部交响曲戏剧性发展的总高潮，也是全曲的概括和总结。这里包含丰富的艺术形象，有着恢宏的气势。乐章采用奏鸣曲式结构，主部主题由圆号和小号昂扬地奏出，它具有悲壮的进行曲的特征，象征捷克民族英勇不屈的战斗精神。连接部主题由急促的三连音音型构成，它好似斯拉夫人的民间轮舞，热烈而豪迈。副部主题由单簧管奏出，犹如一首朴素的捷克民歌，抒情而富于幻想，流露深深的乡愁感。结束部主题由长笛和小提琴奏出，再次呈现民族节庆欢腾歌舞的形象。此外，末乐章还引入前面 3 个乐章的基本主题。通过众多的音乐主题的对比交织，构成五彩缤纷的图景，将作曲家思绪万千的内心活动表达得淋漓尽致。在这一乐章中，异国情调大大减弱，占压倒优势的是捷克民族民间音乐的风格。从这一点也可以看出，德沃夏克在这部交响曲中所力图表达的中心内容是对他的祖国捷克的思念和歌颂。

德沃夏克的创作同他的前辈斯美塔那相比，既有一脉相承的方面，也有不同之处。在作品的题材方面，斯美塔那更突出捷克本土的历史和文化，乡土气息更浓，而德沃夏克则从捷克扩展到整个斯拉夫民族，内容较为广阔。从体裁范围来说，斯美塔那的创作领域主要是歌剧和交响诗，作品数量不算多；而德沃夏克涉及的领域很宽广，作品数量很多，除了多部歌剧，特别突出的是大量器乐曲，其中多乐章的交响曲就有 9 部，此外还有若干协奏曲、交响诗、管弦乐序曲和舞曲，以及大量室内乐作品等。在音乐风格上，斯美塔那的捷克民间风味更浓烈、更质朴，而德沃夏克的音乐语汇除来自捷克民间音乐外，还广泛吸取斯拉夫和欧美音乐文化的因素，格调显得更高雅、更艺术化。概括而言，他们的区别有些类似俄国"强力集团"与柴可夫斯基的区别，即都具有鲜明的民族性，只不过一个更粗犷质朴，另一个更温文尔雅。

二、格里格

格里格是挪威民族乐派中最有代表性、成就最高的一位音乐家。格里格的祖国挪威的国土并不大，地处北方群山峭壁之下，在 9—14 世纪时，挪威曾经是独立国家。14 世纪至 20 世纪初的漫长岁月里，挪威完全丧失民族的独立。1397—1814 年，挪威忍受丹麦"四百年之夜"的奴役和欺压。1814—1904 年，挪威又落入瑞典统治 90 年。长期以来的异国统治极大地阻碍挪威的民族经济和文化的发展，人民迫切要求改变这种状况。自 19 世纪中叶，随着整个欧洲民主进程的不断推进，挪威的民族民主运动日益高涨。在这个背景下，知识界人士提出"复兴民族文化"的口号，人们开始关注民族民间文艺的收集整理工作，要求摆脱外国文化的垄断，捍卫和弘扬本国文化。于是，挪威的文学艺术获得了蓬勃的发展，出现易卜生（Ibsen，1828—1906）、比昂松（Bjarson，1832—1910）等闻名于海内外的作家、剧作家。恩格斯高度评价挪威文学的繁荣时曾写道："挪威在最近 20 年中所出现的文学繁荣，在这一时期，除了俄国以外没有一个国家能与之媲美。"在音乐艺术领域，挪威也出现一些杰出人物，如民间音乐搜集家林内曼（Linneman，1812—1887），他在 19 世纪 40—60 年代一共搜集了 2 000 余首民间歌曲、乐曲，出版了山歌集等；作曲家、民族音乐学家诺尔德拉克（Nordraak，1842—1866），他创作的歌曲《是的，我们爱我们的国家》（1859）后来成为挪威的国歌，他同格里格的友谊和他立志发扬民族音乐的主张，对格里格有很大影响；小提琴家布尔（Bidl，1810—1880）在欧洲有着广泛声誉，他热情呼吁和宣传发扬挪威民族音乐，并创建挪威第一所民族剧院，也是他发现格里格的音乐才能，并帮助格里格赴莱比锡音乐学院求学。而挪威音乐文化最杰出的代表就是格里格。

格里格出生于挪威的卑尔根。其祖辈是苏格兰移民；父亲代理过英国驻卑尔根领事；母亲是挪威人，而且是格里格童年时的钢琴启蒙老师。随后，小提琴家布尔发现格里格的音乐天赋。在他的帮助下，格里格于 1858 年赴德国莱比锡音乐学院进行深造。在莱比锡音乐学院学习的 4 年中，格里格受到严格的专业训练，逐渐熟悉、掌握西方传统音乐的创作手法，这使他受益颇深，但同时他又不满于学院的墨守成规。1862—1866 年，他先后于挪威和丹麦活动，求教过丹麦作曲家嘎德（Gade，1817—1890），作品创作能力有所提升，但格里格不认同嘎德否认挪威音乐独特性的观点。1864 年，格里格结识同辈作曲家诺尔德拉克，两人志同道合。受嘎德影响，格里格决心以挪威民间音乐为基础，开辟一条民族音乐的道路。格里格早期的作品既含有德国浪漫乐派的特点，如《e 小调钢琴奏鸣曲》（1865），也初显挪威民族的特色，如《F 大调第一小提琴奏鸣曲》（1865）。1866—1885 年，格里格定居克里斯蒂安尼亚（1924 年改名为奥斯陆），同时，他常到德国、英国、法国等国活动。此间，除从事创作外，他还积极创立音乐协会，担任指挥工作。他因《第一小提琴奏鸣曲》受李斯特的称赞。1874 年起，格里格获挪威政府的年金，自此他的生活有了保障，这也让他可以安心地进行创作。他这时期的创作也达到顶峰，音乐的民族性和个人风格鲜明突出。他这个阶段的代表作有

《a 小调第二小提琴奏鸣曲》（1867）、《a 小调钢琴协奏曲》（1868）、话剧配乐《培尔·金特》（*Peer Gynt*，1875）、《钢琴叙事曲》（1875）、《钢琴抒情小品集》（第一—第三集，1867，1883，1884）、《g 小调弦乐四重奏》（1878）等。1885—1907 年，格里格除必要的旅行演出活动外，他基本上长年隐居在卑尔根郊外特罗德豪根的乡间别墅专心创作，代表作有《钢琴抒情小品集》（第四—第十集，1886—1906）、《c 小调第三小提琴奏鸣曲》（1886）、弦乐合奏《两首旋律》（1890）、弦乐合奏《挪威旋律 2 首》（1895）、交响组曲（1898）等。

易卜生的话剧《培尔·金特》由格里格配乐，也成为格里格的一部重要的代表作品，创作于 1874—1875 年。这部话剧《培尔·金特》取材于挪威民间传说，描写的是一个落魄的贵族子弟培尔·金特早年丧父，靠寡母养活。他不务正业，有着不切实际的幻想。母亲时常抱怨他，但又溺爱他。在朋友婚礼上，他拐走新娘英格丽德到山里，然后又把她抛弃。而纯洁的少女索尔维格真诚地爱他，他却总是不加理睬。在深山中，培尔·金特与山妖混在一起，同山妖大王的女儿绿衣公主结婚，成了山妖大王的驸马。索尔维格陪伴彼尔的母亲奥塞满山遍野地寻不到他，于是鸣钟。不料钟声震塌山妖的宫殿，培尔·金特潜逃到森林里。索尔维格投奔他，答应在茅屋里陪伴他一生。但是绿衣公主带着同培尔·金特生的畸形儿来纠缠，要破坏他同索尔维格的幸福。培尔·金特自觉配不上索尔维格，又出逃。母亲奥塞病危后，培尔·金特归来，回忆儿时同母亲的嬉戏，把椅子当马骑，说陪母亲去天堂赴宴，绘声绘色地讲述沿途的风光，母亲在幻想中离开人间。母亲死后，培尔·金特远渡重洋，去了非洲、亚洲、美洲，靠往美洲贩卖黑奴、往中国贩卖圣像等非法活动成了富翁。他在摩洛哥设宴，宣称生活的目的就是用金钱势力统治世界当皇帝。可是来客抢走他藏着全部财产的游艇，他又成了穷光蛋。培尔·金特独自一人被困在非洲，在沙漠中幻想建立殖民地，盖工厂，修铁路，建城市，成立王国，并以自己的名字命名。他以预言家身份招摇撞骗，在阿拉伯酋长那里逢场作戏，爱上酋长的女儿，同她漫游非洲。他又来到埃及，在开罗疯人院中当上疯人王国的皇帝。浪子回头，已是满头白发的培尔·金特乘船返故乡。途中遭遇暴风雨，翻船遇难。为了自己活命，他抢夺救生圈，将厨师推入水中。脱险回到故乡后，在虚幻中眼前出现年轻时的熟人朋友，吓得他魂不附体。他拿起一个葱头，不断地剥下去，里面是空的。他说自己也是个没心的葱头，是个大傻瓜。他遇见一个神秘的铸纽扣的铁匠，此人说培尔·金特是个无用的人，要把他放进铸勺中铸成一个扣子，不过却是一个没有孔的扣子，是个废品。培尔·金特吓得逃开。最后，培尔·金特来到索尔维格身边，已是白发老太婆的索尔维格一直在等待培尔·金特回来，她心中始终想念着他。培尔·金特伏在索尔维格的双膝前，在索尔维格的摇篮曲歌声中死去。

《英格丽德的悲叹》是话剧第一、第二幕之间的间奏曲。引子和尾声是代表培尔·金特的主题，强烈的附点节奏和十六分音符的走句，表示培尔·金特在朋友婚礼上野蛮粗暴地抢夺拐骗新娘。乐曲中段是表现新娘英格丽德的哀诉、抱怨、悲叹的抒情旋律，在小提琴 G 弦上奏出，音乐十分动听，令人同情姑娘的处境。《在山妖的宫殿中》以固定的旋律、节奏与变化的力度、配器，描写了山妖们的狂欢作乐和对培尔·金特的恐吓。音乐兼有舞曲和进行曲的特点。乐曲发展到高潮时突然中断，表示山妖大王一声喝

令，制止疯狂的举动。《奥塞之死》的音乐两次分别用在话剧第三幕第四场的开头与结尾。这是一首动人的葬礼进行曲，描写孤苦伶仃的奥塞在久别归来的儿子培尔·金特的陪伴下悄然死去的情景。纯粹的弦乐、暗淡的音色、徐缓的节拍、四声部圣咏式的歌调，把哀伤的情感表达得淋漓尽致。乐曲分前后两段，前段以上行旋律构成，感情悲壮；后段旋律下行，贯穿半音叹息的音调，情绪显得凄凉，象征奥塞默默地离开人世。《早晨的景色》是话剧第四幕第五场的前奏曲。此时剧情发展到培尔·金特成了富翁。一天清晨，他正在摩洛哥一个山洞前，幻想做沙漠王国国王。格里格在此没有去描写异国荒凉的沙漠风光，而是以挪威人的心态描绘北国清晨美丽的田园景色。格里格调动管弦乐的手段，用透明的木管和柔和的弦乐音色、五声音调的牧歌主题、三度叠置的明亮的调性转换，栩栩如生地再现大自然渐渐苏醒，霞光明媚，空气清新，一切充满生机的迷人景象。《索尔维格之歌》是话剧配乐中最动人的一段，原为剧中索尔维格唱的一首摇篮曲，她唱道："冬去春来，周而复始，总有一天，你会回来。"后该乐曲被改编成纯器乐曲。乐曲采用对称的结构，引子与尾声相呼应，a小调的暗淡色调，弦乐单声部轻声演奏的乐句，表现宁静的沉思。乐曲的中心是挪威民歌风味的摇篮曲。第一段是小调忧伤的旋律，表现索尔维格忠贞不渝、悲伤地盼望恋人归来的纯洁心境；第二段转为大调，明朗欢快的旋律，表露女主人翁对未来满怀希望。格里格的这首乐曲深得挪威人民的喜爱，它被誉为挪威的"第二国歌"。

格里格一生的思想和创作都和自己的祖国联系在一起。他说过"无论祖国的前途如何，要是把我和挪威分开，那就等于割掉我的手臂和双腿""只有在民族的基础上我才能继续发展，因为给我指出道路的是我们挪威的民歌""我不是什么斯堪的那维亚的，我是一个挪威音乐的代表者"。

三、西贝柳斯

西贝柳斯是芬兰著名的音乐家，也是19世纪中叶至20世纪中叶欧洲最重要的民族音乐代表。西贝柳斯的祖国芬兰有着悠久的文明。民间口头文学在13世纪形成圣歌传奇故事《亨利主教之死》。16世纪，口头文学更加繁荣，出现反映生活与劳动的歌谣。据不完全统计，流传至今的神话有18万篇，歌谣、谜语有5万余首。17世纪40年代始，逐渐摆脱宗教思想束缚的、用拉丁文和瑞典文演唱的抒情诗盛行。18世纪以来，搜集、研究、出版民间歌谣和传说的活动获得大力开展。19世纪初，杰出的民谣搜集家和研究家伦罗特用10余年时间将民间歌谣与神话传说汇编成长达12 000行的民族史诗《卡勒瓦拉》（意为"英雄国"），因此，人们称伦罗特为"芬兰的荷马"。这些来源于民间的史诗原本就和音乐密切相关，是通过民间艺人的吟唱方式流传下来。其旋律音域较狭窄，一般限定在五度以内。同时，民间还流传另一种妇女演唱的风俗歌曲（被称为"悲调"），其旋律较宽广，歌唱性较强，常在婚丧礼仪或送亲人出征时演唱，感情色彩浓郁。近代，芬兰民间音乐中又出现了一种抒情歌曲，称为"雪橇歌"，反映19世纪农村动荡不安的生活，旋律变化自由，多为小调，常在群众聚会时演唱。这些文化和民

间音乐基础都为后续的芬兰民族乐派发展提供了丰厚的土壤。

1865 年 12 月 8 日，西贝柳斯出生于芬兰中部小城镇海门林纳，他的父亲为一名外科医生，在西贝柳斯未成年时已去世。在少年时，西贝柳斯便显露音乐才能。此时的小西贝柳斯已掌握小提琴、钢琴的演奏，并开始作曲。中学毕业后，西贝柳斯遵从母亲的意愿，进入赫尔辛基大学法律系学习法律，同时他在音乐学院兼修小提琴和音乐理论。不久，他便放弃法律，专攻音乐。1889 年，西贝柳斯以两部引人注目的室内乐作品毕业，获得了一笔奖金，便赴德国柏林进行深造，随后又去了维也纳进修，受教于富克斯（Fuchs，1847—1927）和戈尔德马克（Gold Mark，1830—1915）。1891 年，西贝柳斯学成归国后，受聘于赫尔辛基音乐学院，同时潜心于创作。1897 年，他获得皇家议会年金。生活有了保障，他更能专心创作。此后的一段日子里，他应邀出访美国、英国等国进行讲学演出活动。1904 年，他迁居赫尔辛基的近郊别墅，在此生活了 50 余年，许多重要作品产生于此。1926 年后他基本不再创作。

西贝柳斯的创作大致经历 3 个阶段。1890—1899 年的创作多取材于民间史诗和传说，代表作有交响诗《库勒沃》（Kullervo Symphony，1892），《4 首传奇》（4 Legends）包括《莱明凯宁和萨利的少女》（Lemminkainen and the Maidens of the Island）、《图奥内拉的天鹅》（The Swan of Tuonela）、《莱明凯宁在图奥内拉》（Lemminkainen in Tuonela）、《莱明凯宁的归来》（Lemminkainen's Return）等。1899—1915 年，西贝柳斯开始关注社会生活，作品突出地反映芬兰人民的爱国主义精神，代表作有童声与男声合唱《雅典人之歌》（1899）、管弦乐组曲《历史场景1》（1899）、交响诗《芬兰颂》（1899）、小提琴协奏曲（1903）、第一至第四交响曲（1899、1902、1907、1911）。1915—1926 年的创作综合了前 2 个阶段的倾向，既面向现实生活，又迷恋神话传说，代表作有第五至第七交响曲（1915、1923、1924）、交响诗《塔皮奥拉》（1926）等。

西贝柳斯的创作涉及多种体裁和形式，其中器乐的创作成就最为显著，尤其突出的是交响乐创作。他的 7 部交响曲、若干交响诗及小提琴协奏曲鲜明地体现他的创作倾向和艺术风貌。这些作品内涵丰富，形象多样，有的富有英雄史诗性，有的充满强烈的戏剧性，有的散发出清新的田园风味，有的着意内心情感的刻画，而这一切都渗透芬兰民族雄浑、粗犷、豪放的气质，营造严峻的北国大自然的氛围，充满史诗气魄和怀古幽情。西贝柳斯的生活与创作，从 19 世纪末叶跨入 20 世纪上半叶，经历了漫长岁月。世纪变更的重大事件在他的心灵留下深深的阴影，造成他思想和创作的危机。自 1926 年至他去世的 30 来年，他完全停止创作。正如他所说："专制和战争使我厌恶，只要想起暴政、压迫、集中营和捕人，就使我心理上和生理上发病。这就是为什么我在 20 多年中未能创作的主要原因。"西贝柳斯虽然活到 20 世纪 20 世纪上半叶，但是他的思想和创作基本上没有越出 19 世纪浪漫乐派和民族乐派的范畴。

（一）《芬兰颂》

交响诗《芬兰颂》（Finlandia，Op. 26，1899）原为大型活报剧《历史场景》演出的配乐，后来作为独立交响乐作品广为流传。由于当时芬兰处于沙俄政府的统治之下，

一切具有芬兰爱国主义内容的文艺都受当局的查禁。为了能演出这部作品，西贝柳斯只能用含糊的《即兴曲》等名称。直到1917年沙皇政府倒台后，这部作品才正式以《芬兰颂》的标题上演。此曲是芬兰民族解放斗争的象征，它向全世界庄严宣告："在位于北极圈的一个小国正在为自己的生存而进行着殊死的斗争。"作品问世后深得芬兰人民的喜爱，同时也深受世界人民的欢迎。

乐曲结构分为前后2大段。前一段虽然篇幅不大，但是包含尖锐的戏剧性对比因素，低音铜管乐器奏出的好似怒吼的不协和和弦主题和由木管与弦乐器演奏的意味着人民苦难的圣咏主题。随后，音乐速度加快，铜管乐器和定音鼓奏出一个紧张的节奏型，它仿佛是战斗的号召，不协调和弦主题转由弦乐器奏出，掀起一次高潮，音乐充满沸腾的紧张气氛。乐曲的后一段进入快板，在低音区反复的固定音型的衬托下，管乐器奏出平行六度的威武主题，象征胜利的进军。经过一段艰苦卓绝的战斗后，突然间情绪转换。在寂静中，木管乐器以温柔亲切的音色奏出一曲动人的颂歌，它象征人民对祖国的一片赤诚之心。然后是一段战斗场面的回顾，再次掀起高潮。结尾将节奏放大一倍的颂歌主题以铜管齐鸣的宏伟音响结束全曲。

（二）《小提琴协奏曲》

《小提琴协奏曲》（*Violin Concerto*，Op. 47，1903）d 小调，这首协奏曲是世界小提琴曲的杰作，成为全世界小提琴家经久不衰的演奏曲目。这部作品民族风格浓郁，个性特征鲜明，将诗意的抒情、宏伟的气魄和欢腾的舞蹈融为一体。同时，由于西贝柳斯还是位小提琴演奏家，他深知这件乐器的音色、性能和演奏技巧等。加之西贝柳斯高超的作曲，"双剑合璧"，使全曲在充分利用和发挥小提琴的表现力的同时，挖掘了深刻的思想动机，达到很高的水平。作品按传统的三乐章结构组成。第一乐章为奏鸣曲式，乐曲一开始，独奏小提琴就直截了当地奏出主部主题，其旋律在弦乐组颤音的背景下显得分外清新迷人，同时也含有一丝哀伤的情绪。乐章的副部主题仍由独奏小提琴率先奏出，它处在小提琴高音区，平行六度在降D大调上的演奏，明朗柔美的音色使人迷醉、倾倒。由乐队小提琴声部奏出的结束部主题具有英雄史诗性的特征，在展开部中，乐队进入高潮后，出现了独奏小提琴的华彩段，其中采用主部主题材料进行发展，复杂的演奏技巧与浪漫主义的激情有机地结合在一起。第二乐章为柔板，它是一首篇幅不大的抒情浪漫曲，木管演奏的引子音响透明，带有田园风味，在此背景下，独奏小提琴在G弦上奏出基本主题，暗淡的音色给优美的旋律增添了忧郁深沉的思绪。随着乐章进一步发展，将外部大自然环境的描绘和作曲家内在的思绪紧密地交织在一起，酿成音乐的高潮。随后音乐突然中断，主题分解为若干短小的乐句，逐渐消失。第三乐章为D大调，回旋奏鸣曲式，配以芬兰民间歌舞的节奏，体现北方民族热烈粗犷、勇猛豪放的性格。此外，适应内容表达的需要，独奏小提琴演奏技巧的发挥也达到更高的水平。在乐队富有弹性的独特的节奏背景衬托下，独奏小提琴演奏出热烈、昂扬、粗犷的第一主题，显露一种豪迈的气概。先由小提琴和大提琴声部强劲地奏出，然后由独奏小提琴以和弦方式演奏的第二主题，其舞蹈特征更突出，民族色彩更浓郁。上述两个主题以及其他音乐

素材分别在乐队和独奏小提琴上轮番演奏，高潮迭起。最后，全曲在辉煌的乐声中结束。

　　无论是西贝柳斯，还是格里格、德沃夏克、斯美塔那，他们的作品虽然各有其民族特色和个人特点，但总体来说这些民族主义音乐的代表人物大都具有民主进步的世界观，怀有强烈的爱国主义精神和民族自豪感。他们在艺术上除继承和借鉴西欧古典主义和浪漫主义音乐的优良传统和创作成果外，尤其强调在自己的创作中采用民族的题材内容，反映民族的历史事件和现实生活，描写民族的风土人情和民间神话传说，体现民族的心理、愿望、性格和喜好。为了实现这些目标，他们广泛地搜集和整理民族的音乐遗产，深入挖掘和钻研本民族民间音乐宝藏，从中吸取丰富的养料，在创作实践中努力探索民族的音乐语言和表现形式，使自己的创作浸透民族的音调和节奏。因此，他们的音乐具有鲜明的民族风格和气派，体现民族感情和民族气质。

第十讲　浪漫主义时期晚期

——19 世纪末至 20 世纪初的欧洲音乐（上）

19 世纪末至 20 世纪初，欧洲社会发生了由"自由"资本主义向帝国主义过渡的社会大变革。在社会运动方面，欧洲连续爆发几次重大的革命事件，如 1871 年巴黎公社的武装起义（惨遭镇压）、1905 年俄国发生反对沙皇专制的革命、1914 年爆发的第一次世界大战、1917 年俄国发生推翻沙皇的资产阶级"二月革命"、同年又爆发的无产阶级社会主义的"十月革命"等。在哲学思想方面，欧洲各家学说林立，但主要朝着 2 个大的方向：一个是涌现和传播着形形色色的资产阶级唯心主义理论和学说，如叔本华悲观厌世的唯意志论、尼采的"超人"哲学、弗洛伊德的精神分析学、柏格森的唯直觉论、斯宾塞的社会生理学、泰纳的实证主义等。另一个是伟大的无产阶级的革命理论——马克思列宁主义的学说和在其指导下的革命实践，也在这个时期产生和发展。在文艺流派方面，出现以左拉为代表的自然主义文学、以马拉美为代表的象征主义诗歌、以莫奈为代表的印象主义绘画等。在这种风云变幻的时代背景下，欧洲音乐艺术也出现一些新的特征，形成新的流派，对欧洲的音乐发展起了重要的推动作用。

一、福雷

加布里埃尔·福雷（Gabriel Fauré，1845—1924，福雷）是法国著名作曲家、管风琴演奏家，福雷是连接 19 世纪和 20 世纪音乐的桥梁，具有承上启下的作用，对 19 世纪欧洲艺术歌曲的发展有着极其重要的贡献，被称为"法国的舒曼"。

1845 年 5 月 12 日，福雷出生于法国南部比利牛斯山区的帕米叶，童年时，他的音乐天赋便被他的父亲发现。9 岁时，福雷被送到巴黎一所教会音乐学校读书，因为福雷成绩优异，因此他得以免费连续学习长达 11 年之久。在这里，他除了熟悉了 15 世纪和 16 世纪宗教音乐的无伴奏歌唱和格利高里圣咏，更重要的是通过他的老师——法国著名作曲家夏尔·卡米耶·圣 - 桑（Charles Camille Saint-Saëns，1835—1921）得以接触到德国浪漫派作曲家门德尔松、舒曼等人的音乐作品。1866 年，福雷毕业后先后在若干个教堂担任管风琴手，在这期间，他还在他曾就读的音乐学校担任作曲课教师。1905—1920 年，他担任该院院长职务。他培养了很多学生，如拉威尔、凯什兰、施米特、奥贝尔、艾涅斯库等。福雷毕生致力于发展法国民族音乐。1871 年，他发起成立法国民族音乐协会，长时间为《费加罗报》撰写的音乐评论，对当时法国音乐社会气氛的形成起着相当大的作用。1909 年，他被选为法兰西学院院士。晚年，他由于耳疾

日益严重，最后甚至完全听不见自己的音乐。1924 年 11 月 4 日，福雷病逝于巴黎。

（一）《安魂曲》

《安魂曲》（*Requiem*，Op. 48，1885）是福雷最重要的作品之一。1885 年和 1887 年，福雷的父母相继去世，这无疑给福雷带来精神上的巨大打击，也促使福雷开始创作安魂曲。这部作品于 1888 年首演于巴黎圣马德林教堂。相比于其他的安魂曲，这部作品在配器风格上清新淡雅、纯洁抒情，甚至回避使用任何鼓类打击乐器，配器上很复古，还原宗教音乐的原始风貌，这也是他推崇宗教音乐应具备"简朴清纯"性。他认为柏辽兹的《安魂曲》宏伟、戏剧性强，但缺乏宗教性；而威尔第的《安魂曲》过分情绪化。将近 2 个世纪以来，几乎每位作曲家在创作《安魂曲》时都把其中的《末日经》的部分强化，以增加震撼性效果，但福雷在这部作品没有使用之前别人惯用《安魂曲》的《震怒之日》（描绘末日审判的情景），而是使用更抒情的《天堂经》（*In Pardisum*），这也是这部作品最著名的一个段落。

（二）《帕凡舞曲》

《帕凡舞曲》（*Pavane*，Op. 50，1887）是福雷在 1887 年为管弦乐团与合唱团创作的一部作品，国内多译为《帕凡舞曲》或《孔雀舞曲》，这是源自意大利东北部帕凡城的一种民间舞曲，节奏舒缓、安静、优雅，通常为二拍子。福雷创作的这首《帕凡舞曲》为升 f 小调，4/4 拍，中速的快板。这首作品旋律十分优美，平静中透露着典雅，还带着一点淡淡的忧伤，同时也把福雷的特色表现得淋漓尽致。这部作品歌唱性很强，旋律舒缓，十分受人们喜爱。后来，他的学生拉威尔也受福雷的影响，也写过一些帕凡舞曲，其中《悼念公主的帕凡舞曲》也非常出色，可以说和他老师福雷的这首几乎不相上下，也成为一段佳话。福雷的这些篇幅不大而又精致优美的作品正是他所擅长的，而后这个作品还被一些演奏家们改编成钢琴独奏、大提琴与乐队、吉他与乐队等形式，广为流传。

福雷的优秀作品很多，但相对来说，篇幅都不大，他的创作远离最新的探索，大多地体现在他对其老师圣-桑斯传统的继承和发扬上。他具有良好的旋律天赋，音乐充满由衷的抒情，音乐语言纯洁洗练，作品构思精密严谨。他的音乐在法国境内很受青睐，但在国外名声相较甚远。他写有歌剧、戏剧配乐、宗教音乐、管弦乐、室内器乐重奏、钢琴曲和艺术歌曲等，其中，他一生的创作成就主要集中在艺术歌曲的领域，创作有 100 余首作品，包括几部声乐套曲和 3 本标题都为《艺术歌曲 20 首》的单曲集。福雷的艺术歌曲曲调流畅，结构简明匀称，感情含蓄深远，给人以丰富的想象力，从内容到形式都具有法国那种精致、细腻、潇洒、飘逸的风格特征，主要作品有《安魂曲》（1888），用魏尔伦、雨果等人诗词谱写的艺术歌曲。此外，他的器乐作品也充满歌唱性，很有特色，代表作品有钢琴与乐队的《叙事曲》（1881）、2 部小提琴与钢琴奏鸣曲（1876—1917）、2 部大提琴与钢琴奏鸣曲（1918、1922）、钢琴三重奏（1923）、弦乐四

重奏（1924）等。他在世时就获得极高的公众认同，可以说他是当时法国音乐界的泰斗权威，也是当时与印象派音乐共同存在，而又保持法国传统音乐特色的主要代表人物。在某种程度上，福雷的重要意义正是在于这种"小"作品，它们发展法国音乐的传统特性，构成与印象派截然不同的优雅、抒情的气质。尽管有时被人认为是保守的，但是福雷的作品始终是最具法国韵味的音乐之一，历久不衰。

二、德彪西

与福雷不同，还有一位年轻人选择了另一条不同的法国音乐振兴之路，他打破陈规、拓宽眼界、锐意创新，具有改革性作用，这个年轻人就是法国著名的音乐家德彪西，这个名字为法国音乐复兴画上了浓墨重彩的一笔。他汲取欧洲最为先进和传统的音乐文化，通过自己的艺术实践，开创新的音乐风格，形成一个新的音乐流派——印象主义音乐。

阿希尔·克洛德·德彪西（Achille-Claude Debussy，1862—1918，德彪西）生于巴黎近郊小城圣热尔门安勒。他的父亲当过水手，后以贩卖瓷器为生，曾经参加过巴黎公社起义。11 岁时，德彪西进入巴黎音乐学院，与马蒙泰尔学习钢琴，与弗兰克学习管风琴，与吉罗学习作曲，与杜兰学习和声等。学生时期的德彪西早早就表现出他的与众不同。他作为一名有大胆追求新精神的学生，经常遭到学院保守势力的责难，好在也得到一些有远见的老师的鼓励。19 世纪 80 年代初，德彪西给俄国富孀梅克夫人当家庭音乐教师，曾随着梅克夫人赴威尼斯、罗马、维也纳等地旅游，途中接触威尔第、瓦格纳等的音乐。1881 年，德彪西首次访问俄国，在俄国期间又受柴可夫斯基、穆索尔斯基、里姆斯基－科萨科夫等俄国作曲家音乐的影响。此外，俄国茨冈人的音乐也给他留下极其难忘的印象。1884 年，他毕业于巴黎音乐学院，其创作的康塔塔《浪子》（*L'Enfant prodigue*）获得罗马奖金。1885—1887 年他赴意大利深造。19 世纪 80 年代末他返回巴黎后，常与印象派画家及象征主义诗人交往，接受他们的美学和艺术观的影响。为庆祝巴黎埃菲尔铁塔落成，1889 年德彪西在巴黎举办的世界博览会上首次听到来自印尼、越南、柬埔寨的东方音乐，特别是爪哇加美隆的打击节奏。全音音阶的旋律给他的印象极为深刻，进而影响他后来的创作。德彪西成功地运用全音音阶作曲技巧，这成为其个人的特殊风格。在作曲、教学以外，德彪西也从事音乐评论的工作。由于他的评论立场中肯，言辞锋利，他相当受人尊敬，曾出版乐评集。1894 年，《牧神午后》（*Printemps à l' apresmidi d'un faune*，1892—1894）成功首演。此后，他还创作了很多著名作品，如交响素描《大海》（*La Mer*，1903—1904）、《儿童乐园》（*Children's Corner*，1908）等。19 世纪 80 年代末，德彪西的创作日益显露个人独特的艺术风貌。从题材内容上看，他的创作主要集中在三方面：一是对自然景物和自然现象的描绘，如月光、流水、庙宇、风声等；二是对民间生活风俗的表现，如各种民间舞曲、民间节庆、人物静物形象等；三是神话传说中的奇幻境界和形象，如仙景、牧神、水妖等。从音乐语音和表现手法上看，德彪西的作品旋律渐渐丧失在音乐中的主导地位，很少以悠长如歌的样式出现，而

是变成简短、片段、零碎的主题动机；和声的丰富色彩成为最为重要的表现手段，包括摆脱大小调体系的束缚，引进古老的各种自然调式、东方的五声音阶、人为的全音音阶；淡化和声功能体系，扩大和弦范围，使三度音程叠置的九和弦、十一和弦、十三和弦独立用附加音或省略音，以及四度、五度音程叠置的方式，增加一系列特殊和弦等；乐曲结构比较松散自由，段落界线比较模糊，由于音乐中缺少矛盾冲突的戏剧性动力，乐曲呈现一个个音乐画面对比并置状态，通常仅仅在整体上保留某些再现三段体的特征；音乐织体异常丰富多彩，音响效果清晰、透明、丰满，这里包括多层次不同音区和音色的对比组合。这些特点在他的钢琴和乐队作品中体现得最为突出。人生的最后10年是德彪西艺术巅峰的时期。许多伟大结束的代表作皆陆续完成，自成一派而闻名世界。他也经常在欧洲各国演奏与指挥自己的作品。50岁后，他被癌症所困，身体日渐衰弱。1918年，德彪西离世，享年56岁。

德彪西创作的整体风格特征可以这样来概括——擅长用简短的音乐主题、色彩斑斓的和声、丰富多变的织体、细腻透明的配器，通过描绘自然景物、生活风俗和神话意境的标题小品，突出主观的瞬间感受和直觉印象，音乐往往具有朦胧、飘逸、空幻、幽静的气氛。正是由于这些与印象派绘画风格相似的艺术特征，德彪西的音乐就被人们称为印象主义音乐。德彪西的创作涉及钢琴音乐、管弦乐、室内乐、艺术歌曲和歌剧等。

（一）钢琴作品

钢琴音乐在德彪西的创作中占有首要地位，他一生从未中断过钢琴创作。钢琴作品的品种和数量很多，包括前奏曲集、练习曲集、各种组曲和套曲，绝大多数属于标题性小品的汇集。他的代表作品有《阿拉伯风格曲2首》（*2 Arabesque*，1888）、《贝加莫组曲》、《版画》（*Estampes*，3首乐曲，1903）、《快乐岛》（*L'Île joyeuse*，1904）、《意象》第一集、第二集（*Anages I*、*Anages II*，两集各3首乐曲，1905，1907）、《儿童园地》（*Childrens Corner*，1908）、《前奏曲》第一集、第二集（各12首，1910，1913）、《练习曲集》（12首，1913）、双钢琴曲《白与黑》（*En blanc et noir*，1915）等。

钢琴曲《月光》（*Clair de Lune*）选自德彪西为钢琴而作的《贝加莫组曲》，这是德彪西钢琴作品中最为流行的乐曲之一，属于由浪漫主义风格向印象主义风格过渡时的作品。该曲的意境与法国诗人吉罗的诗作《月下的皮埃罗》有联系。乐曲通过柔美的旋律、浓郁的调性、清澈的和声、流畅的织体，形象鲜明地描绘月光下大自然美妙的景致。

钢琴曲《水中倒影》（*Reflets dans l'eau*）选自德彪西钢琴套曲《意象》的第一集。德彪西在这首乐曲中运用新颖独特的五声音阶、全音阶和半音阶调式，色彩绚丽的二度、三度、四度、五度音程叠置的和弦，高低音区快速流动的音型，以及跨越广阔音域的多层次的钢琴织体，栩栩如生地描绘荡漾水波所反射出来的奇幻景象。乐曲整体结构具有五段体回旋曲式的特征。第一、第三、第五段是基本主题陈述，用降D大调，旋律核心在中声部，气氛安静。第二、第四段属于2个不同的插部，贯穿快速流动的音型和不断增长的力度，突出水波动荡引出的五光十色的影像。

（二）管弦乐作品

德彪西的管弦乐创作虽然不多，但是很有特色，他创立印象主义风格的标题性管弦乐小品。代表作有管弦乐前奏曲《牧神午后》、交响曲《夜曲》（*Nocturnes*，1899）、交响素描《大海》等。

管弦乐前奏曲《牧神午后》创作于 1892 年，取材于法国象征主义诗人马拉美（Mallarme，1844—1924）的同名诗篇。这是反映德彪西接受印象主义和象征主义美学思想和艺术原则而创作的第一部管弦乐作品，其中除了基本上确立印象主义音乐的风格，还流露浪漫主义音乐的痕迹。马拉美的诗篇《牧神午后》，借用古希腊神话用晦涩、暗示性的语言，描绘牧神的形象——在炎热夏日的中午，他梦见自己和仙女拥抱，然后懒洋洋地苏醒过来，回想梦中的情景，又迷迷糊糊地进入梦乡。德彪西以自己独特的音乐语言，对原诗做了极为细致的描写。诗人马拉美听了德彪西的音乐后，情不自禁地给德彪西写信说："你的《牧神午后》不仅没有给我的诗篇造成不和谐，相反，它的微妙、敏感、迷离的衬托，提高了原作。"这部作品类似一首《田园狂想曲》，它的结构可划分为 3 个段落。乐曲一开始，长笛吹的基本主题，映衬出神话世界的幻境和牧神身影模糊的形体及其朦朦胧胧的感觉。在乐曲中段，起先由双簧管奏出象征睡梦的旋律。随后，进入乐队全奏，在降 D 大调上出现中心主题，引出全曲高潮，暗示牧神对仙女的思念。此处的长线条旋律流露出浪漫派音乐的传统尚未被抛弃。最后，长笛的主题再现，而该主题在大提琴声部伴随的最后一次陈述后，音乐越来越轻，暗示整个神秘的境界逐步消失。

交响曲《夜曲》完成于 1899 年，由《云》《节日》《海妖》这 3 幅交响音画组成。三幅画集代表德彪西创作的 3 种题材，即大自然、民间风俗和神话幻想。关于这部作品，作曲家写了这样一段文字："《夜曲》的名称——具有笼统的、特别是装饰性的含义。在此，并不是'夜曲'通常的形式，而完全是指这个词所包含的对于光的种种印象和特别的感觉。《云》——这是天空呆滞的形象，那里带有缓慢而伤感地移动和消融的云层，它们边离去边温柔地融化为白茫茫的一片。《节日》——这是运动，是在突然迸射出阵阵闪光的气氛下的舞蹈节奏，这里还有一支队列的穿插，这队列穿过节日场面并同它交融在一起，但是背景始终保持不变：这就是节日，就是音乐同闪光的灰尘的混合，它成为总的节奏的组成部分。《海妖》——这是大海及其无限多样的节奏，在那被月光染成银色的波浪中，产生、散发和向远方传送着海妖的笑声和神秘的歌唱。"第一幅音画《云》采用三段体结构，乐曲第一段由基本主题及其 3 次变奏构成。基本主题本身包含 2 个动机，一个是先以 2 支单簧管和 2 支大管四声部平行和弦织体轻声奏出的动机，象征笼罩着天空的灰色云层缓缓移动；另一个是由英国管单独演奏的动机给人以郁闷、惆怅之感，小调降五级音的处理，更突出暗淡的色彩。乐曲中段由长笛首先奏出的明亮的五声音阶主题，给人以某些新鲜感。但是此主题并未进一步发展，不一会儿，乐曲进入再现段，又恢复乐曲开始的气氛。第二幅音画《节日》以辉煌的配器和活跃的节奏与前面呆滞的《云》形成鲜明的对比。这是现实生活中的民间节庆与德彪西的幻

想融为一体的反映。乐曲结构为复三段体，首尾 2 段主要突出木管和弦乐的音色，以急促欢快的法兰多拉舞曲为标志，中段突出铜管，特别是加弱音器的 3 支小号平行和弦演奏，音乐以由远而近的进行曲为特征，将人群拥挤的队列掀起的热火朝天的节日气氛引向高潮。第三幅音画《海妖》在丰富的管弦乐色彩中，德彪西又加进女声合唱，仅仅作为没有歌词的特殊的音色使用。德彪西之所以这样做，目的在于表现希腊神话中这种人头鸟身的海妖形象。传说这些海妖栖息在遥远的海岛上，她们以美妙的歌声迷惑过往航船的水手葬身大海。乐曲结构也是三段体。这里没有明显的长篇幅的旋律，更多的是无数的短小动机和丰富的管弦乐手法的交织，构成奇特的音响效果，把一幅神秘的音画展现在听众面前。

交响素描《大海》完成于 1905 年。德彪西自幼就常听做过水手的父亲描述航海的经历，对大海充满神奇的幻想，曾立志长大后也去当水手。1902—1903 年，他观赏的英国画家透纳的海景画给他留下深刻印象。此外，在巴黎展出的日本画家葛饰北斋、安藤广重的海景画也引起德彪西的极大兴趣。德彪西甚至在后来出版自己的交响素描《大海》的总谱时，特意用葛饰北斋的《神奈川冲浪里》装饰总谱的封面，显然他认为该画的图像与自己的音乐意象是吻合的。德彪西的《海》由描写不同海景的 3 个乐章组成。第一乐章《海上——从黎明到正午》以简短的主题动机、五声音调的和声、从弱到强的音响和由淡变浓的配器，表现在渐渐发白的晨曦到阳光灿烂的中午时分海景色彩的变幻。第二乐章《浪的游戏》为类似一首活跃的谐谑曲，以轻快的节奏、绚丽的和声和多彩的音色，生动地描绘波涛翻滚、水珠跳跃的情景。第三乐章《风和海的对话》是全曲的高潮所在，展现大自然无比的威严——暴风雨降临，掀起大海的狂澜，构成风和海的惊心动魄的对话。音乐具有的悲壮的史诗气概于德彪西的创作而言是罕见的。

三、拉威尔

德彪西开创的印象主义音乐在国内外都有很大的影响，出现许多追随者，其中，既有承接又有所突破的是莫里斯·拉威尔（Maurice Ravel，1875—1937）。

1875 年 3 月 7 日，拉威尔出生于法国南部靠近西班牙国境的西布尔城，他的父亲是名工程师，祖籍瑞士，母亲是西班牙巴斯克人。拉威尔 7 岁学习钢琴，12 岁学习作曲，14 岁进入巴黎音乐学院深造，师从福雷。他的求知欲非常强，在校初期，他特别喜爱舒曼、肖邦等浪漫主义作曲家的作品；19 世纪 90 年代，他迷恋法国作曲家夏布里埃和萨蒂的音乐；后来又被俄国"强力集团"作曲家的创作所吸引。和德彪西一样，他也结识法国象征主义诗人和印象派画家，在艺术上接受他们的影响。当 19 世纪 90 年代末接触德彪西的作品以后，拉威尔十分喜爱他的音乐风格，崇拜他的艺术技巧。同时，拉威尔也对东方艺术和法国启蒙学者的著作有浓厚的兴趣。拉威尔追求表现乐思的自由，但他同时也会留在古典形式和严格的艺术规则的框架之内，这也许是受到他老师福雷的影响。拉威尔在学生时代就已经显露创作才华，他创作的钢琴曲《悼念公主的帕凡舞曲》（*Pavane pour une infante défunte*，1899）、《水的游戏》（*Jeux d'eau*，1901）、小奏鸣

曲（1905）、弦乐四重奏（1905）等，已具有明显的印象主义音乐特征。1905—1914年，这个阶段是拉威尔从音乐学院毕业以后创作进入成熟期，重要作品有钢琴套曲《镜子》（*Miroirs*，1905）、《夜之幽灵》（*Gaspard de la nuit*，1908），管弦乐组曲《西班牙狂想曲》（*Rapsodie espagnole*，1907），歌剧《西班牙时刻》（*L' Heure espagnole*，1907），舞剧《达夫尼斯与克洛埃》（*Daphnis et Chloé*，1912）等。1914—1918年第一次世界大战期间，拉威尔自愿参军上前线，先在医院服务，后当卡车司机。1917年春季因病复员。此后又专事作曲，并到欧洲各国巡回演出。这一阶段他的代表作有钢琴组曲《库普兰之墓》（*Le Tombeau de Couperin*，1917）、舞蹈诗《华尔兹》（*La Valse*，1920）、小提琴幻想曲《茨冈》（*Tzigane*，1924）、歌剧《孩子与魔法》（*L'Enfant et les Sortileges*，1925）、管弦乐改编曲《图画展览会》（*Pictures at an Exhibition*，1922，原为穆索尔斯基的钢琴曲）、管弦乐《波莱罗》（*Beloro*，1928）、两部钢琴协奏曲（1931）等。1932年，拉威尔遭遇车祸，头部受伤，次年，他患脑瘤，失去工作能力，并于1935年赴意大利和摩洛哥养病。1937年12月，拉威尔手术后不久便去世了。

（一）管弦乐作品

管弦乐曲《波莱罗》是拉威尔一部广为流传的作品。这部作品是拉威尔创作的第五首，是应女舞蹈家伊达·鲁宾什坦之约而创作的一首交响乐队演奏的舞曲，并于1928年11月22日在巴黎歌剧院进行首演。该乐曲本身没有情节，初次配合舞蹈演出时，舞台上展示的是西班牙的一个破旧的小酒店，屋内放着一张大圆桌，一位吉卜赛女郎在桌上跳舞，随着不断活跃的节奏和舞姿，周围的男人们受到感染，纷纷参加进来一起跳舞，渐渐人越来越多，舞台上所有的人全都加入，最后在狂热的高潮中结束。配合舞蹈演出后，舞台形象早被人们遗忘，然而拉威尔的音乐却给人们留下难忘的印象，从此《波莱罗》作为一首独立的交响乐作品至今仍活跃在各大音乐会上。"波莱罗"是西班牙的一种民间舞曲的名称，然而拉威尔仅仅借用这个名称，其音乐的性质与同名舞曲也并不相同，可是旋律的西班牙风味确实很浓，曲调的平易近人犹如民歌。后来《波莱罗》真的变成民间旋律广为流传，以致晚年的拉威尔在摩洛哥听到当地居民哼唱这支曲调时，顿时感动得流下热泪。在这部作品中，拉威尔采用贯穿始终的固定节奏和两个交替演奏的固定旋律，写成这首规模庞大的变奏曲。除节奏和旋律基本固定不变外，力度、和声、织体等都在变化，尤其是音色、配器发生的变化最为突出。总体上看，完全可以称此曲为交响乐配器的百科全书。拉威尔对交响乐队各种乐器的掌握和使用，就像一位常胜将军善于调动不同兵种准确无误地投入战斗一样。因此，这首乐曲的演出在听众中引起强烈的反响完全在预料之中。拉威尔在阐释这部作品时也强调："我最希望的是，这首作品不要被人们误解，它只是在一个非常特殊和有限的范围内的一种实验。人们不应猜测作曲家企图获得超出或者有别于这首乐曲实际可能得到的任何东西。在它首演之前，我曾经就它的效果发出过警告，即我所写的是一首全部是乐队织体而没有音乐的乐曲——一个漫长、逐步发展的渐强。其中没有对比，事实上除了结构上的设计和表现方式外，不包含任何创新的因素。主题全都不是个人创作的，通常是普通的西班

牙——阿拉伯类型的民间曲调，而且乐队的写法从头至尾都是简单而且一往直前的，丝毫没有炫技的意图。"

（二）管弦乐改编作品

《悼念公主的帕凡舞曲》是拉威尔的第九首管弦乐作品，改编自他1899年创作的钢琴曲，标题的灵感来自卢浮宫里西班牙画家维拉斯凯斯所作的年轻公主的肖像。这首管弦乐曲改编于1910年，钢琴曲呈现给埃德蒙·波里纳克王妃。关于此曲的标题，拉威尔曾表示："我在寻找此标题时，只对反复同样的发音感兴趣而已。"也就是说"悼念公主"这个标题并没有实际意义和指向性。这部作品为三部曲式，无导入部分，一开始即进入帕凡舞曲，在淡淡的弦乐拨奏下，具有悲伤气息的主题被圆号音色的高雅气质表现得淋漓尽致，随后引出了第一小提琴的悲诉，二者形成应答，既暗合了主题气氛，又把主题的思想诠释得十分到位。这首作品也是"帕凡舞曲"中尤为突出的一首典范。

《展览会上的图画》是拉威尔将俄罗斯作曲家穆索尔斯基的钢琴套曲改编成管弦曲的成功实践，更是充分地体现拉威尔的配器天才。他在完全保留原作旋律、和声、曲式的基础上，用创造性的配器手法为原作增添光彩，扩大原作的影响。他的二度创作使他的名字与穆索尔斯基并列在一起。

拉威尔的创作明显地继承德彪西的印象主义音乐风格，然而并不与德彪西雷同。原因是他更重视从法国和西班牙的民间音乐中吸取养料，同时又注重继承法国古典音乐的传统和借鉴外国音乐的成果。因此，与德彪西的相比，他的音乐在旋律上更为宽广，在生活气息上更为浓郁，在情感的表现上更为鲜明，实际上已经突破印象主义风格的局限。

第十一讲　浪漫主义时期晚期
——19 世纪末至 20 世纪初的欧洲音乐（下）

1867 年，在普奥战争结束后，奥地利便与匈牙利结合，建立二元制的奥匈帝国。这是一个以奥地利哈布斯堡王朝为统治核心的庞大帝国，它的版图除奥地利和匈牙利本土以外，还囊括今捷克、斯洛伐克、摩拉维亚、罗马尼亚部分地区、波兰、乌克兰等东欧广大地区。19 世纪后期的 30 年中，奥匈帝国是欧洲最落后的国家之一，封建势力依旧存留，工业水平不发达，民族矛盾尖锐复杂，统治阶级反动的对内对外政策等，都阻碍这个国家的发展和建设。但此时的德国与奥地利却有着很大的不同。国家统一、普法战争的胜利使德国在农业和工业上具备更优越的发展条件。因此，资本主义经济在德国获得迅速的发展。在 19 世纪末至 20 世纪初的短短 30 年里，德国在工业生产方面已超过英国，仅次于美国，跃居世界第二位。随着经济的发展和资本的集中，垄断组织卡特尔的涌现，德国跨入帝国主义阶段。大资本家和容克贵族相勾结，先后通过俾斯麦、威廉二世等代理人，组成专制政府，不仅牢牢地控制国家的经济命脉，而且把持国家的军政大权。他们对内残酷镇压人民，对外实行侵略扩张，反动面目暴露无遗。这些给两国的历史背景、当时的社会思潮和文化艺术都带来巨大的影响，使很多艺术思想和表现形式发生转变。

一、布鲁克纳

安东·布鲁克纳（Anton Bruckner，1824—1896，布鲁克纳）是 19 世纪下半叶奥地利交响乐领域的一位大师，也是这个时期杰出的音乐家代表。

1824 年 9 月 4 日，布鲁克纳出生在奥地利安斯费尔登。他的父亲是一位农村教师。1835 年，11 岁的布鲁克纳在赫尔兴师从约翰·巴普蒂斯特·韦斯学习管风琴演奏和作曲相关的基础知识。1836 年，因为父亲生病，布鲁克纳回到安斯费尔登。1837 年 6 月 7 日，他的父亲去世，布鲁克纳进入圣弗洛里安教堂的童声合唱团，在那里受教并学习音乐。1840 年，布鲁克纳赴林茨参加音乐教师培训班。次年，他便被派往温德哈格担任学校的教学助理。1843 年，他又以同样身份被派往科隆斯多夫。1845 年，在圣弗洛里安学校担任助理教师。1848 年，24 岁的布鲁克纳以一名管风琴师的身份，先后在林茨附近的圣弗洛里安修道院和林茨大教堂任职。除演奏管风琴外，他还潜心于作曲。1865 年，布鲁克纳有幸在慕尼黑聆听瓦格纳的歌剧《特里斯坦与伊索尔德》，并有机会拜见瓦格纳。见面后，布鲁克纳深受瓦格纳和声手法和交响化乐思的启发，在此后的一

段日子里他竭力在自己的创作中效仿瓦格纳。1868 年，布鲁克纳定居于维也纳，在维也纳音乐、舞台艺术学院担任管风琴、和声学，以及对位法课程的教学工作。1871 年，布鲁克纳升为教授。1875 年，布鲁克纳在维也纳大学讲授和声学与对位法。1891 年，他获得荣誉博士称号。他的学生有后来著名的作曲家马勒、指挥家尼基什等。

布鲁克纳是个虔诚的天主教徒，在世时主要想以承袭巴赫复调传统的管风琴师而引人注意，但他对后人的影响则是以一位崇拜瓦格纳和声创新的交响乐作曲家的角度。他的创作涉及交响乐、宗教音乐、管风琴音乐和室内乐等，其中，交响乐占有最为重要的地位。他一共创作了 11 部交响曲，包括未完成的《第九交响曲》、未列入顺序号的《f 小调交响曲》和第零顺序号的《d 小调交响曲》。布鲁克纳对瓦格纳极为崇拜，布鲁克纳的作品篇幅也比较冗长。因此，布鲁克纳常常受那些反对瓦格纳人的抨击，如音乐评论家爱德华汉斯力克（Eduaid Hanslick，1825—1904）。但他在这方面与瓦格纳不同，他十分在意别人对他的评价。因此，他对自己的作品经常进行修改，这也使指挥家们不得不频繁地对其作品进行删减、修整，以至于后来出现很多不同的版本。他的交响曲中有编号的 9 部作品就有他本人和指挥家改编的若干版本，如 1873 年他献给瓦格纳的《D 大调第三交响曲》，作品于 1874 年修改，1877 年完成第二稿，1889 年又出现第三稿；他较为有代表性的作品《降 E 大调第四交响曲》（《浪漫交响曲》）也有 3 个版本，分别为 1874 年第一稿、1886 年第二稿和 1888 年第三稿；《第七交响曲》有 1883 年的版本、1885 年的版本、1944 年的版本和 1954 年的版本；《第八交响曲》有 1887 年的版本、1890 年的版本、1892 年的版本、1935 年的版本和 1955 年的版本等。这种复杂的现象造成对其作品研究和评价的困难。他的交响乐创作把晚期浪漫主义的音乐语言和古典主义的曲式原则相结合，作品充释着宗教的伦理观念，又充满浪漫的情感表达。他的交响曲在保持传统的四乐章套曲结构基础上，篇幅有更为庞大的扩充、延伸。音乐的戏剧性、史诗性和抒情性的因素丰富、交错，其中，吸收当时很多奥地利的民间旋律，在和声、复调和配器方面有着很深的造诣。布鲁克纳的创作得到社会的一致性认同是在 1884 年，著名指挥家尼基什在莱比锡指挥的布鲁克纳《第七交响曲》的成功首演，以后又有许多指挥家致力于宣传他的作品，进而使人们又加深对其音乐的了解和认知。

（一）《第七交响曲》

《第七交响曲》（*Symphony No. 7*，1881—1883）是布鲁克纳最广为人知的作品，也是他的代表作品，显示布鲁克纳的大器晚成。这是一首名副其实的"大"作，全曲演奏时长 70 分钟。布鲁克纳把它题献给巴伐利亚的君主路德维希二世，有人称这首作品为《抒情》（*Lyric*），也有评论家称整部作品为《英雄交响曲》。创作这部作品时，正值瓦格纳离世，第二乐章是布鲁克纳为瓦格纳写的悼歌。1884 年，这部作品在莱比锡的布商大厦音乐厅首演十分成功，已经 60 岁的布鲁克纳上台谢幕了 5 次，欢呼和掌声长达 15 分钟。虽然一向对布鲁克纳抱有"敌意"的评论家汉斯利克称这部作品是"无休止地延伸黑暗和无聊"，但这部作品使布鲁克纳的名字迅速被人们认可，人们甚至把他和同时代的大师勃拉姆斯、瓦格纳等相提并论。这部作品共有 4 个乐章，E 大调。第一

乐章为中庸的快板,适度活泼。乐章的开始是一个典型的"布鲁克纳"式的开头:一条长大而庄重的旋律缓缓升起,简朴而宁静。整个快板乐章像一个宽厚巨大的阴影,里面生长出3个如同大树一样巨大的主题。第二乐章为慢板,极其庄严、徐缓,乐章从低音号合奏开始,一直处在一个伤感的氛围下。这部作品在创作过程中,布鲁克纳非常难过,他在创作期间曾赴慕尼黑见了瓦格纳,瓦格纳很喜欢这部作品,对布鲁克纳表示他想指挥这首作品,但不久瓦格纳就在威尼斯去世了。布鲁克纳听到这个消息后十分悲痛,没想到上次的会面居然是他们的最后一次见面,因此在第二乐章中,布鲁克纳写了一个安静而悲伤的尾声。这个结尾他是用《尼伯龙根的指环》中那种"瓦格纳式的大号"写的,这也是布鲁克纳对这位前辈的致敬和深情,后来他自己也说这段是给大师送葬的哀乐。第三乐章的谐谑曲最大的特点是,布鲁克纳一反常态,写了一个敏捷活泼的旋律,这个旋律被一个焦躁不安的固定音型所掌控。第四乐章为终曲,有个像第一乐章那样的开头,经过一大段对比展开后,又回到全曲开头那个令人振奋的主题。布鲁克纳在完成这部作品后,布鲁克纳带着这部作品到瓦格纳的墓前致意。首演成功后的1年左右,布鲁克纳又通过义演的方式为瓦格纳的纪念像筹款。

(二)《第八交响曲》

《第八交响曲》(*Symphony No. 8*,1884—1890)是布鲁克纳已知、已完成的最后一部交响乐,这部作品可以说也代表了他晚期时的复杂和矛盾。大器晚成的布鲁克纳在60岁之前,基本上是个默默无闻的作曲家,直到他的《第七交响曲》首演成功,他才"一夜成名"。他在完成《第八交响曲》后,将谱子寄给之前为他指挥《第七交响曲》的指挥家利瓦伊,利瓦伊让布鲁克纳进行重新修改。1890年,第二稿终于修改完成,此时的布鲁克纳已经66岁了。后来据利瓦伊透露,他之所以拒绝了第一稿的演出是因为当时他认为这首作品太难,他来不及排练。但也因为这次修改,让布鲁克纳的这部作品有了几个大的转变:一是第一乐章中精彩的悲剧性结尾取代了原先那些看起来光鲜亮丽的强音;二是布鲁克纳在第二乐章中使用一个有着深刻感染力的旋律换掉了第一版中相对不那么清晰的三声中部;三是重新组织了第三乐章的调性,让这个乐章的表达显得更加有力量。后来,布鲁克纳受他学生约瑟夫·沙尔克的启发,又去掉第四乐章中的6个段落。这部作品获得成功。"热衷"于评论他作品的著名乐评人汉斯利克在听完这部作品的慢板乐章后说道:"细节很有趣,但是整体很奇怪,事实上,是令人讨厌。这首作品构造的特别之处,简单地说,就是把瓦格纳的戏剧风格塞进交响曲中。"虽然评论依旧是冷嘲热讽,但相较斯利克之前的评价,显然这次的言论客气得多。也因此,这部作品又迎来很多好评,出席音乐会的雨果在写给朋友的信中曾称赞过这部作品"这是伟大的作品""在智力范围内超过了其他交响乐大作,精彩而崇高。它的成功是彻底超越黑暗的胜利之光"。在这部作品的末乐章,布鲁克纳题记"宇宙末日启示的景象",因此,也有人为布鲁克纳的《第八交响曲》起了一个名字——《启示交响曲》。乐曲的第四乐章与第三乐章柔和富丽的慢板有着强烈的对比,如同天堂和世界的毁灭。第四乐章开始的音响恢宏如山崩地裂,铿锵有力

的定音鼓和辉煌的铜管乐极富震撼力，给人留下遐想。

二、马勒

古斯塔夫·马勒（Gustav Mahler，1860—1911，马勒）是 19 世纪末至 20 世纪初浪漫主义晚期重要的音乐家之一，也是浪漫主义晚期浪漫派代表人物之一。他在生前更多地以指挥家的身份闻名于世，而对于他的作品，评论家们的褒贬不一，甚至有人断言："马勒的音乐绝不会有什么长久保存的价值。"但事实是，马勒的作品至今仍活跃在舞台上。当然，很大程度上是因为马勒热爱创作。他说："我指挥是为了活着，而活着是为了作曲。"

1860 年 7 月 7 日，马勒出生在奥匈帝国波希米亚地区（即捷克）社会地位低下的犹太人家庭，父亲伯恩哈德是个游走四方的小商贩，母亲是肥皂商的女儿。夫妻二人的关系和感情按照马勒的话来说，便是"他俩像水火一样不相容。他很固执，而她很温顺"。但这不影响他们连续生育 14 个孩子，马勒是老二。因家境贫寒，许多兄妹先后夭折。这段年少的记忆约马勒留下深刻印象，对他后来的人生观、价值观影响很大。他曾这样评价自己："我是一个三重无家可归者：奥地利人眼中的波希米亚人，德国人眼中的奥地利人，全世界眼中的犹太人。不论在哪里都是异乡人，永远不受欢迎。"马勒自幼喜听民歌，6 岁开始学钢琴，10 岁开过音乐会，15 岁进入维也纳音乐学院，与埃博斯坦学习钢琴、与富克斯学习和声、与弗朗茨·科伦学习作曲，他还曾在维也纳大学旁听过音乐史和哲学课。这时的马勒对瓦格纳的歌剧和布鲁克纳的交响乐十分痴迷，后来师从布鲁克纳学习作曲，成为布鲁克纳的追随者。1880 年，20 岁的马勒就开始他的指挥生涯，先在中小城市，后在布拉格、莱比锡、布达佩斯、汉堡等歌剧院任职。同时，他利用假期从事创作，先后创作声乐套曲《流浪者之歌》（*Lieder Eines Fahrenden Gesellen*，1884）、康塔塔《悲叹之歌》（*Das Klagende Lied*，1880）、《第一交响曲》（1888）、《第二交响曲》（1894）、《第三交响曲》（1896）和民歌集《少年的魔角》。1897—1907 年，马勒在维也纳宫廷歌剧院担任 10 年的总监，这是他指挥生涯的高峰期。他对排练纪律十分严格，不允许迟到早退，不允许找人代排等，还积极推进歌剧舞台的设计和戏剧整体制作的改革。正是马勒在这段时间呕心沥血，顽强拼搏，顶住来自各方的压力，才使歌剧院的水平迅速提升，达到当时欧洲歌剧艺术的最高水平。此间，马勒先后分别于 1897 年、1902 年和 1907 年 3 次赴俄国访问演出。1902 年，42 岁的马勒才完婚。婚后的 5 年间，他的 2 个女儿先后夭折，这使他的精神受到很大重创。他利用演出活动间歇作曲，在这一阶段先后创作了《第四交响曲》（1900）、《第五交响曲》（1902）、《第六交响曲》（1905）、《第七交响曲》（1905）、《第八交响曲》（1907）、《五首歌曲》（5 *Lieder nach Ruckert*，1901—1902）、声乐套曲《亡儿之歌》（*Kindertoterdieder*，1901—1904）等。在歌剧院费尽心血的 10 年中，马勒饱受保守势力的嫉恨、中伤和陷害，积劳成疾，带着病弱的身体，不得不于 1907 年夏天辞职。1907—1911 年是马勒人生最后的岁月，他带着患心脏病的身躯，先后任纽约大都会歌剧院和纽约爱乐交响乐团指挥，

同时创作声乐交响曲《大地之歌》（*Das Lied Von der Erde*，以中国唐代李白、王维等诗人的德译诗词而谱的曲，1909）、《第九交响曲》（1910）、《第十交响曲》（未完成，1910）。1911 年 2 月，马勒病情恶化。为了治病，他先到巴黎，后回到维也纳。1911 年 5 月 18 日马勒去世后，依照他的遗嘱，马勒被安葬于 2 个女儿墓旁。

马勒处于世纪之交动荡不安的时代和社会环境。低微的家庭出身、坎坷的生活遭遇等，都造就他特殊的性格。他是个心地善良，深知人间疾苦，充满人道主义思想的艺术家。他对社会中弱肉强食、尔虞我诈的现状深恶痛绝，对挣扎在苦难深渊中的人们深表同情。他常引用俄国作家陀思妥耶夫斯基的一句话表达自己的心情："当大地上还有别的生灵在受苦遭难时，我又怎能感到幸福呢？"马勒作为一位出生在社会地位低下的犹太穷苦人家的音乐家，一生备受歧视和屈辱，他一辈子背着沉重的精神负担。人世间的痛苦磨难、个人的不幸遭遇迫使马勒思考和探求人生的答案。于是，他把全部的希望寄托在自己的音乐创作中。他在自己的作品中极力讴歌人类之爱，以求人们摆脱人间的烦恼，获得精神的安慰。

马勒的全部创作集中在交响曲和歌曲这 2 种体裁，并且二者紧密相连。可以说他的交响曲是"歌曲化的交响曲"，而他的歌曲则是"交响化的歌曲"。同时，在音乐素材上，二者也是相通的，即在交响曲中或完整，或局部地引用一些歌曲材料，而他的许多歌曲又常常配以交响乐伴奏。歌曲因为有词，有明确的内容，可增强交响曲的标题性，而交响乐手段则大大丰富歌曲的艺术表现力。从总体上看，马勒的交响曲和歌曲这 2 种体裁有着相互关系，他经常将自己前后的作品相关联、相互作用，仿佛构建一个音乐世界关联体系。一方面，马勒在内容和形式上对前面的作品进行归纳总结；另一方面，此举也充分反映马勒晚年异常矛盾的心理，音乐带有深刻的悲剧性。

（一）《第八交响曲》

《第八交响曲》（*Symphony No. 8*，1906）创作于夏天。马勒在创作这部作品时，曾写信给门盖尔贝格，说道："这是我在过去作品中最庞大的作品，内容与形式都非常独特，无法用语言来表示。你不妨想象大宇宙发出音响的情形，那简直已不是人类的声音，而是太阳运行的声音。""我过去的交响曲，只不过属于这首交响曲的序曲。过去的作品表现的都是主观性的悲剧，这首作品确是歌颂伟大的欢乐与光荣。"1910 年 9 月 12 日，《第八交响曲》在慕尼黑成功首演，指挥是马勒自己本人。这是马勒一生中少有的辉煌时刻，观看首演的贵宾包括勋伯格、拉赫玛尼诺夫、艾尔加、沃恩·威廉斯、魏恩加德纳、韦伯恩、斯托科夫斯基、门格尔贝格、瓦尔特及托马斯·曼等艺术界名人。这首交响曲编制庞大，演出这部交响曲需要 8 名独唱演员和 171 人组成的交响乐团以及 850 人的合唱队，总共需要 1029 人参加演出，也因此，负责首演任务的剧院经理埃米尔·古特曼称其为"千人交响曲"。但对于这一称呼，马勒本人当时并不感兴趣。首场演出结束后，观众的掌声长达半个小时。马勒走进合唱队，与儿童合唱团的每个孩子握手。这部作品原有 4 个乐章，后被马勒去掉中间的谐谑曲和慢板，变成了两部分。第一部分为"请造物主的圣灵降临"，降 E 大调，激动的快板，歌词选自弗拉把努斯·毛鲁

斯的拉丁语圣经《请造物主的圣灵降临》。第二部分为歌德《浮士德》最异常的配乐。这首作品气势磅礴，描写的笔意深刻，深受人们喜爱。

（二）《大地之歌》

《大地之歌》（*Das Lied Von der Erde*，1907—1909）是世界上第一部以唐诗为歌词内容的大型交响曲。《大地之歌》是马勒根据汉斯·贝格（Has Bethge，1876—1946）翻译中国古诗的译制作品《中国之笛》（*Die Chinesishe Flote*）中李白、钱起、孟浩然和王维所作的 7 首德译唐诗创作的。《大地之歌》共有 6 个乐章，每个乐章都设有标题。第一乐章为《咏人世悲愁的饮酒歌》，从李白的歌行体诗《悲歌行》中摘出片段，做这一乐章的歌词。歌词分成 3 段，每段的结尾一句都是马勒自己插进去的，"生是黑暗的，死也是黑暗的"，表达他对生命的看法。音乐激昂热烈，有对大自然和生命的热情颂扬，也有对生命的抗拒，但总的情绪仍不脱离孤独和悲喟。第二乐章为《秋日的孤独者》，歌词描写大地上万木凋零的萧瑟景色，气氛晦暗。这个乐章的原诗作者无法确定，只能根据译音猜测是张籍、张继或钱起的诗，但从这 3 人的诗里都找不出内容近似的诗。第三乐章《咏少年》、第四乐章《咏美女》和第五乐章《春日的醉翁》都比较短小，描写青春生活的快乐，表现马勒对青春生命力的赞美和怀恋。三个乐章像间奏曲一样，经过一番过渡，音乐又回到深沉凝重的核心。第六乐章是马勒着力灌注思想内容的乐章，乐章标题是《告别》，歌词用了 2 首唐诗，分别是孟浩然的《宿业师山房待丁大不至》和王维的《送别》。音乐长达 30 多分钟，占整部交响曲的一半，表现大地的永恒和生命不得不告别尘世的悲哀。这个乐章写得非常铺张，马勒用音乐语言表达哲理性的内容，这反映马勒感到老之将至时面对生命的复杂情怀。他既赞美生命和大地，又怀着不得不离去的无奈，感情变化十分强烈。《大地之歌》虽然通篇采用唐诗，但马勒只是借用唐诗的诗句，按照自己的需要抒发个人的感情，音乐写得色彩绚丽浓重，对比强烈，规模宏大，这与李白、王维、孟浩然诗的轻灵飘逸、简洁含蓄、清新淡雅的风格相去甚远。因此，用上述几位诗人的诗去直接理解马勒的《大地之歌》，角度是不准确的。《大地之歌》写成于 1908 年，没有演奏过。1911 年 5 月马勒去世，又过了半年，著名指挥家布鲁诺·瓦尔特在慕尼黑首演了《大地之歌》，这首作品是马勒对现世的一种告别，也是一首悲观主义者对现世的厌倦、对彼岸的憧憬和赞美大地的最后的颂歌。马勒的交响曲都是鸿篇巨制，他用巨大的篇幅和复杂的音乐语言来表达哲学性思维，有时甚至是玄奥的，这使他的音乐只在较小的范围内受欢迎，直到 20 世纪70 年代，他的音乐才声誉日隆，直到 90 年代，在世界上掀起马勒热。人们究竟想从他的音乐里汲取些什么，马勒自己是不会知道的，但是，他生前曾言之凿凿地说过："我的时代终将到来。"也许马勒的确在将近 1 个世纪之前就在替今天的人们发旷古之幽思了。

三、理查·施特劳斯

理查·施特劳斯（Richard Strauss，1864—1949）是 19 世纪与 20 世纪之交德国最

有影响的作曲家之一。1864 年 6 月 11 日，理查·施特劳斯出生于德国慕尼黑。他的父亲是德国慕尼黑宫廷乐队首席圆号手弗朗茨·约瑟夫·施特劳斯，母亲是个啤酒商的女儿。理查·施特劳斯从小就显示音乐才能，4 岁时和父亲的一个朋友学钢琴，8 岁又跟表兄学小提琴。理查·施特劳斯的父亲对音乐属于保守派，他喜欢莫扎特、贝多芬等古典大师，对瓦格纳及其学说深恶痛绝，更不让孩子听 19 世纪后半叶的音乐作品。11 岁起，理查·施特劳斯跟随宫廷乐队的助理指挥 F. W. 梅耶尔学习作曲理论，学习和声、对位和配器等，而后又在业余乐队担任指挥，得到最早期的乐队经验。他从未上过音乐学院，但因在慕尼黑大学读过哲学和文化史课程而受影响。在艺术上，他早年喜爱古典乐派和浪漫乐派的"纯音乐"，后因结识瓦格纳侄女婿里特尔，受其影响，转而迷恋以瓦格纳、李斯特为代表的标题音乐。19 世纪 80 年代中期，理查·施特劳斯积极从事音乐创作和乐队指挥，他先后担任过慕尼黑、魏玛、柏林、德累斯顿和维也纳等地交响乐团、歌剧院乐队的指挥。1901—1909 年，他当选为全德音乐协会主席。1917—1920 年，他任柏林艺术科学院作曲技术班指导。自 1924 年，他经常赴欧洲各国、美国等地进行访问演出，参加拜罗伊特艺术节，指挥演出瓦格纳的歌剧。1933 年，理查·施特劳斯在德国纳粹当政时被任命为帝国音乐局局长。关于这一就职，他在致德籍犹太作家斯特凡·茨维格的信中说道："我接受'帝国音乐局'局长的职位，仅仅是为了防备恶势力。"理查·施特劳斯后来与纳粹闹翻，也是因为他用斯特凡·茨维格的小说写的歌剧《沉默的女人》上演时，当局要从演出海报和节目单上删除茨维格的姓名，他不同意。1935 年夏，理查·施特劳斯辞去此职。理查·施特劳斯生前获得许多荣誉，包括 1914 年获得牛津大学名誉博士称号，于 1909 年、1944 年获得柏林、维也纳艺术科学院荣誉成员称号等。1949 年 9 月 8 日，理查·施特劳斯因病离开人世。

（一）《英雄生涯》

《英雄生涯》（*Ein Heldenleben*，1898）是理查·施特劳斯以单乐章形式创作的最后一首交响诗。这部作品是理查·施特劳斯描写和叙述思想中的一个理想人物的生活，他是一个高贵而又与众不同的人，但常受到别人毫无理由的反对，因幻想多次破灭而感到痛苦。然而爱情给了他力量，他终于获得精神的平衡。不少评论家认为，理查·施特劳斯所描写的英雄就是他本人。在这部作品中，理查·施特劳斯顾及得比较全面，他不仅描写了同敌人进行的斗争，而且描写了斗争的胜利，以及胜利后的满足。理查·施特劳斯没有为这部作品写什么说明，他希望人们"只要能理解它是一个英雄在和敌人作斗争就足够了"。全曲共分为 6 段，作品相当自由地应用了瓦格纳似的主导动机，结构上则是扩大版的奏鸣回旋曲的交响乐曲式。第一段为"英雄"，由法国号和大提琴的合奏引出"英雄"的主题，如同《贝多芬第三交响曲》那种盎然向上似的主题，并通过降 E 大调琶音爬升 4 个八度，并由法国号在整个主题穿梭上下。跟着一个比较抒情的主题版本，由高音弦乐部和 B 大调的木管合奏出。接着英雄的第二主题出现，然后音阶逐渐下降到第四主题，接续的是响亮的小号以预示英雄将会冒险。第二段为"英雄的敌人"，敌人的出场是由木管和低音铜管奏出的半音阶，接着是不同音域和音质的多个主题，借

以传达琐碎但难以逃避的感觉。随后，英雄的主题再现，表示只有英雄才能令敌人折服。第三段为"英雄的伴侣"，由小提琴独奏出的温柔旋律，暗示英雄的妻子，在华彩后，英雄仿佛找到心中浪漫的声音，营造乐而忘忧的气氛。英雄敌人的部分动机突然在宁静中的出现，小号突然响起响亮的动机，预示战斗即将打响。第四段为"英雄的战斗"，小号如同战争号角，打击乐器模拟军队前进，随后逐渐加入各种色彩和音乐材料，把战场场面描绘得十分逼真，乐段结尾处，英雄的主题盖过了敌人的主题，预示着英雄的胜利。第五段为"英雄的功绩"，这部分内容通过理查·施特劳斯此前的一些作品如《唐璜》《查拉图斯特拉如是说》《堂吉诃德》《马克白》等的主题来进行表达。最后一段为"英雄的功成身退"，另一个新主题浮现，由急剧下行的降 E 大调琶音，继而发展成新的主题，如同一曲由竖琴、巴松管、英国号和弦乐声部共同构成的挽歌。后面，由英国管奏出田园风格的间奏曲，最后庄严地重复开始的英雄主题，以铜管谕示英雄的隐退，并以《查拉图斯特拉如是说》的开头部分的素材结束全曲。

（二）《玫瑰骑士》

歌剧《玫瑰骑士》（*Der Rosenkavalier*，1909—1910）的脚本由奥地利作家、诗人霍夫曼施塔尔撰写于 1911 年 1 月 26 日，该歌剧在德累斯顿宫廷剧院成功首演。但上演之后有着各种各样的评论，有的称这部歌剧让理查·施特劳斯告别恶作剧似的曲风，有的认为这部作品"只靠优美的旋律吸引观众"。但无论怎样，这部诞生于 20 世纪初期的作品在短时间内就成为当时上流阶层口耳相传的作品，因为理查·施特劳斯找到当时人们欣赏歌剧的趣味。《玫瑰骑士》讲述了一段发生在 19 世纪维也纳的爱情故事。元帅夫人趁元帅外出打猎的夜晚与一位贵族在家中幽会。次日清晨，元帅夫人的表兄突然造访。为掩盖恋情，元帅夫人让情人男扮女装，却阴差阳错地被表兄选定为替自己送达求婚信物的使者。可命运弄人，在送达代表着求爱之意的银制玫瑰时，年轻的富家女却看中了这位作为信使的贵族，两人一见钟情。最终，美人迟暮的元帅夫人退出这场爱情争夺。在当时的贵族社会中，表达爱情的信物是一枝银制的玫瑰，而传递这枝爱情信物的人则被称为"玫瑰骑士"。这部歌剧一共有 3 幕，剧中《你多么令人心醉》（*Wie du Warst*）、《顽固使人心底坚定》（*Di Rigori Armato il seno*）、《我又回忆起少女时代》（*Kann mich auch au ein Madel erinnern*）、《很难想象这是地上之物还是天国玫瑰》（*Wie himmlische，Nicht irdische，Wie Rose*）、《这好像是梦，不是真的》（*Lst ein Tram，Kann nicht wirklich sein*）等都是著名的唱段。

理查·施特劳斯把 19 世纪对故事内容和形象的音乐描述的追求发展到极致。他的交响诗比李斯特的更追求描述的具体化，更有质感。他是受尼采哲学影响的"思想"音乐家。他的作品有悲观主义，有对世人的蔑视嘲讽。他追求瓦格纳的风格，又揉进他对莫扎特写爱的高雅精致。较之同时期的马勒，理查·施特劳斯更追求冲突的突现壮丽，有着浓重的日耳曼民族气质。因此，理查·施特劳斯也被称作"浪漫主义音乐时期最后的一位大师"。

第十二讲 经典中国作品
——三大协奏曲

　　1949 年 10 月 1 日，中华人民共和国的成立开创中华民族的一个伟大的历史新纪元。此后，各行各业百废待兴，举国上下倾注全力于中华人民共和国的建设发展。随之，中国音乐的发展也迎来一个前所未有的机遇并进入全新的发展阶段，拉开灿烂的帷幕。

　　20 世纪 50 年代左右，中国音乐的繁荣发展主要表现为歌曲创作。国家不断发展，人民当家做主，社会各行各业蓬勃发展，呈现一片欣欣向荣的景象。这一时期的音乐主要以歌曲创作呈现，一是歌曲带有歌词属性，易于群众理解和传唱，直抒其意；二是歌曲创作的门槛相对较低，除音乐工作者外，也吸纳很多音乐爱好者的加入，扩充了音乐的创作队伍。广大音乐工作者和爱好者们怀揣着对祖国的热爱，带着满腔热情创作了一大批优秀歌曲。这些优秀作品的完成无疑为中国的文艺发展带来强大推动力，从正面抒发了中国的精神风貌。纯粹、乐观、积极成为这个时代的主旋律。歌曲的内容大多是抒发对祖国、领袖、英雄、生活的崇敬与热爱，情感真挚动人，旋律优美且易于传唱，如《我的祖国》《歌唱祖国》《牧歌》《草原上升起不落的太阳》《玛依拉》等。这些经典作品的形成原因是多方面的：几千年的中国传统文化给予中华人民共和国音乐发展的底蕴和基础；中国国土辽阔、民族众多，民族音乐风格多样，种类丰富；民间音乐具有不确定性、变迁性、创新性、即兴性，由此衍生的民间音乐种类、体裁繁多，表现形式多样；民间音乐是广大劳动人民共同创造的文化产物，它表现人民群众的生活现实风貌，抒发他们的感情、意志和愿望，更具通俗性和实用性，更能直接地反映人民的审美情趣且贴近人民，易于人民接受和喜爱。

　　在这样的氛围和基础条件下，中国音乐得到空前的发展，无论是地方艺术团体，还是各级学校音乐教育的发展都日新月异。中国器乐创作方面也有着相当悠久的历史，在中华文明几千年的历史长河中，器乐曲一直是中华民族音乐文化的瑰宝。中华人民共和国成立后，民族器乐发展迅速，如在各音乐院校里成立民族器乐方向和专业，培养大量的民族器乐演奏人才，逐渐扩大教育教学团队，挖掘整理中国传统器乐作品并创作新的中国作品。经过几代人的研究发展，民族乐器得以改革，筝、胡琴、琵琶、笙、笛子等乐器在演奏技法、作品扩充等方面的发展都得到提升。在保持着中国传统音乐的传承发展的前提下，国家开放包容，兼容并蓄，对外来音乐文化同样吸收了解，西方的交响乐在中国也得到迅速发展。在交响乐演出团体方面，如中国交响乐团（原中央乐团）、中国爱乐乐团（原中国广播交响乐团）、长影乐团、上海交响乐团等从国家到地方成立各层级的交响乐团体并进行演出，到如今不但演奏水平大大提高，也发展为商业型演出季的模式，欣赏团体也在逐年"增值增量"，得到非常大的发展变化，同时涌现大批的优

秀指挥家和演奏家，如李德伦、郑小瑛、余隆、李心草、刘云志等；在音乐教育方面，欧洲的音乐教育对中国音乐教育也有着借鉴和启发。中国成立中央音乐学院、上海音乐学院、沈阳音乐学院、天津音乐学院等专业院校，每所院校基本都开设管弦系，开足开齐各个西洋乐器的方向，培养大批的西洋管弦乐的教育工作者和演奏员；在作品创作方面，我们在学习了解西方音乐技法和文化的同时，更强调保留中国文化内核不能改变，结合西方作曲的框架、技法和中国的文化思想，涌现大量的优秀作曲家，创作一大批优秀的交响曲、协奏曲等经典作品，如《春节组曲》（李焕之作）、交响组曲《山林之歌》、《第二交响曲》（马思聪作）、交响诗《嘎达梅林》（辛沪光作）、《节日序曲》（朱践耳作）、《红旗颂》（吕其明作）等。其中，钢琴协奏曲《黄河》、琵琶协奏曲《草原英雄小姐妹》、小提琴协奏曲《梁山伯与祝英台》是优秀的代表典范。

一、钢琴协奏曲《黄河》

钢琴协奏曲《黄河》取材于大型声乐套曲《黄河大合唱》，1969 年由殷承宗、储望华、刘庄、盛礼洪、石叔诚和许斐星 6 位音乐家合力创作完成。在介绍这部协奏曲之前，不得不说的是它的出处——声乐套曲《黄河大合唱》。在抗日战争时期，《黄河大合唱》的词作者光未然在去吕梁抗日根据地时，途中目睹了黄河边船夫们与狂风巨浪相抗击的场面。他因场面震撼，久久不能平静，继而有感而发，创作了朗诵诗《黄河吟》，并在联欢会上朗诵这首诗。同在联欢会的冼星海听后很受感触，表示要为这首诗配乐。1939 年 4 月 13 日，声乐套曲《黄河大合唱》于延安陕北公学大礼堂首演。这部作品展示黄河宏伟的气势，借黄河之怒抒发伟大的民族情感，展现中华子女不畏强暴、英勇顽强的牺牲精神与受到压迫时奋力抗争的英雄形象，催人奋进。这部作品一经演出立即引起巨大的反响，随即传遍全国，成为抗日歌曲的主旋律和时代的最强音，成为中国近代音乐史中一座不可逾越的里程碑。

钢琴协奏曲《黄河》的创作是有一定时代背景的。20 世纪 60 年代，文艺界一直在极"左"思潮的影响下，当时所有西方音乐，包括其体裁、形式、乐器等都是文化批判、封杀的对象，钢琴自然在列，甚至有人提出撤销钢琴系。当时，第二届柴可夫斯基国际音乐比赛上获得第二名的青年钢琴家殷承宗对此不认可，他公开表示："钢琴音域宽广，表现力丰富，完全可以为革命事业服务，我反对撤销钢琴系。"而后的岁月里，殷承宗积极把革命精神和民间音乐融入钢琴曲中，并受到人们的欢迎及国家领导人的好评。1968 年 10 月，殷承宗在中央音乐学院的大字报上看到一则陈莲受到时任中央领导人接见的消息，时任中央领导人提道："钢琴的表现力很强，现在只是没有群众喜闻乐见的曲目。如果能把京戏、梆子弹出来，群众就听懂了。《××钢琴协奏曲》不错，但用的都是民歌，为什么不用星海的《黄河大合唱》《歌唱祖国》？另外，乐队也没有突出，音响不够。建议你们把它改编一下。"得到这条消息，殷承宗十分激动，他与储望华第一时间去看望陈莲，希望能了解更为详细的内容。随即，殷承宗致信时任中央领导人，提出想把冼星海的《黄河大合唱》改成钢琴协奏曲的想法，得到肯定的批复。接

到中央的肯定意见后，殷承宗立即召集储望华、许斐星、谢达群、李新陆和石叔诚等到中央乐团研讨此事。1969 年 2 月 7 日，中央乐团《黄河》创作组正式成立。殷承宗任组长，杜鸣心、储望华、许斐星和石叔诚等为成员。为了更好地完成上级指示的任务，2 月23 日，李德伦带领创作组成员赶赴天津向作曲家王莘请教调研《黄河大合唱》的创作过程，得到重要的资料和鼓舞。《黄河》创作组成立之初，主创作成员几经变动。起初，作曲家杜鸣心是创作组选定的主力，但时间不长，他奉命承接芭蕾舞剧《红色娘子军》音乐的修改工作，然后离开创作组。因为创作组人手不足，杜鸣心推荐中央音乐学院作曲系教师盛礼洪。1969 年 9 月，殷承宗邀请北京京剧团的刘庄参加，自此，钢琴协奏曲《黄河》的作曲人员由殷承宗、储望华、刘庄和盛礼洪共同承担，其中，储望华负责主要的作曲部分内容，盛礼洪负责乐队配器方面的内容。为了进一步还原《黄河大合唱》的创作环境，经中央批准，1969 年 3 月 29 日，创作组赴黄河壶口瀑布、军渡、龙门等地进行采风。回到北京后，创作组投入紧张的创作当中。石叔诚回忆道："我们的创作组设在和平里八区五号楼的一个三居室的公寓内。其中 2 间为盛礼洪和储望华卧室，闲人免进。大间为创作室，内置 2 台钢琴及 1 个写字台，还有 1 个旧的两用沙发，偶尔我在上面过夜。"在简陋、艰苦的创作环境下，创作组成员积极、忘我地进行创作。虽然有时他们会因意见不统一而争辩，但大家都能从创作本身出发，直言不讳，团结始终。1969 年夏，创作组完成钢琴协奏曲《黄河》的初稿。这一稿按照西方钢琴协奏曲体裁、框架进行创作，第一乐章为奏鸣曲式，主部主题为《黄河船夫曲》，副部主题为《黄河颂》。第一稿试奏时，李德伦、严良堃、杜鸣心及中央乐团交响乐队的各声部长等一同审听。殷承宗为钢琴主奏，储望华为第二钢琴的协奏。试演结束后，李德伦表示以奏鸣曲式创作钢琴协奏曲《黄河》是在"洋框框"束缚下的创作，应砸烂这个"洋框框"，创作出中国老百姓乐于接受的作品。

1969 年 8—12 月，创作组按照修改意见进行第二轮创作。为了达到中央限定1970 年元旦前完成作品的要求，创作组夜以继日，汇总整组人集体的智慧。殷承宗、储望华一起推敲作品钢琴独奏部分，刘庄负责作品的构架部分，盛礼洪担任设计作品的配器方案等。从创作室到排练厅，成员们边演奏边研究，通宵达旦、废寝忘食是创作组日常的写照。1969 年 12 月 25 日，创作组将作品录音小样送到中南海，随后时任中央领导人对作品提出几次修改意见，一是要在作品中加入《东方红》和《国际歌》，二是把《黄水谣》改成《黄河怒》或《黄河愤》，三是增加作品的民族风味。创作组接到命令后紧急增补。1 月 25 日，修改后的作品小样再次上报，终于过审。2 月 4 日，钢琴协奏曲《黄河》在人民大会堂的小礼堂进行首演，周恩来、康生、姚文元、黄永胜等中央领导同志参加审查，殷承宗担任钢琴主奏，李德伦任乐队指挥。演出获得成功，全场掌声热烈。周恩来走上舞台，激动地说道："星海复活了！"

1976 年"文革"结束的 10 年后，即 1986 年后，钢琴协奏曲《黄河》复演，并被修改为不同版本。例如，1987 年中央乐团党委决定对钢琴协奏曲《黄河》进行修改，当时李德伦召集刘庄、盛礼洪和石叔诚，决定删掉之前《东方红》的尾声部分，用冼星海原作中的素材进行替换。经过多次尝试，石叔诚采用《黄河大合唱》第一乐章中段"我们看见了河岸"的旋律，将遥望曙光的幻想属性改为辉煌属性，表现革命已取

得胜利，中华民族已经站起来的寓意。此外，他对之前版本中的配器做了调整。这个版本得到人们的认可。无论是哪个版本的演出，《黄河》取得的成就都是有目共睹的。

钢琴协奏曲《黄河》共有 4 个乐章，其基本材料大多来自《黄河大合唱》，除沿用原作旋律外，整体的意境和方向基本上是一致的。钢琴协奏曲《黄河》在充分体现原作特色的基础上，借鉴西方音乐的创作手法，更与中国音乐的特色相结合，如运用起、承、转、合的结构关系。这通常在中国民族音乐中较为常见，是构成民族性音乐语境非常重要元素特征，并在这部作品中应用广泛。从情感发展和表述来看，4 个乐章围绕着同一主题进行展开，贯穿始终。第一乐章《黄河船夫曲》为整部作品的"起"，回旋曲式，以 D 宫调式为主展开，乐章开始由钢琴琶音引入，加入坚定有力的黄河船工号子，高亢激昂的旋律极具民间地方特色，既表现黄河的波澜壮阔、滚滚气势，又体现船工们勤劳朴实、万众一心与风浪斗争的情境，象征中华儿女不畏艰险顽强斗争的精神品质和向往新生活的美好愿望。第二乐章《黄河颂》为整个结构中的"承"，抒情性的行板，降 B 宫调式，使用与第一乐章较为相似的音乐材料，是一个具有引子和尾声的复二部曲式。乐章随着大提琴深沉的音色缓缓展开，再引出钢琴的独奏，情感真挚、动人，表达对黄河的歌颂，讲述黄河哺育中华民族几千年的悠久历史，展示黄河两岸的劳动人民用勤劳、智慧的双手换来幸福安定的生活。第三乐章《黄河怨》（石叔诚改编的版本，第三乐章标题改为《黄水谣》）为"转"。这一乐章分别引用《黄水谣》和《黄河怨》的主题旋律，通过多次转调极大地加强冲击感和矛盾变化关系。这一乐章运用中国乐器竹笛，以陕北民歌风格的旋律作为引子，隐喻陕北革命根据地，也加强民族风格和民族性音乐语境的特色。《黄河怨》部分表现日寇的侵略，打破人们的幸福生活，惊涛骇起，中华儿女发出来怒吼。第四乐章《保卫黄河》为"合"，原版本把《保卫黄河》《东方红》《国际歌》的旋律巧妙地融合在一起（石叔诚改编的版本去掉《东方红》，加入《黄河大合唱》中"我们看见了河岸"的旋律，将遥望曙光的幻想属性改为凯歌高奏的辉煌），人们不堪屈辱，奋起反抗。《保卫黄河》体现中华民族的抗战决心，保卫黄河、保卫母亲，表达中华儿女充满斗志、保家卫国的坚定决心和理想信念。

在中国的钢琴艺术发展史中，钢琴协奏曲《黄河》可以说是一个显著的文化标志，它为中国钢琴曲创作奠定基础和模板，为钢琴艺术在中国传播和发展带来强大的推动力。这部作品的成功一方面源于冼星海在那个战争年代所给予的极有艺术性、思想性的作品元素和灵感；另一方面展现中华人民共和国成立后，人们对美好生活的向往，对音乐的无限追求和集体智慧无限的力量。

二、琵琶协奏曲《草原英雄小姐妹》

琵琶协奏曲《草原英雄小姐妹》是中国有史以来第一首运用中国民族乐器琵琶与西洋管弦乐队合奏的作品。这部作品采用西方音乐的协奏曲形式，作品讲述中华人民共和国成立后，中国内蒙古草原上一对小姐妹为保护公社羊群不惜被冻伤的真实感人事

迹。该作品具有强烈的改革精神，在充分发挥琵琶本身音色、技法等特点特色的基础上，提升琵琶的表现力，加强与管弦乐队的融合，中西合璧，碰撞出耀眼夺目的火花，取得良好的效果。

谈起这首作品就一定要说一说音乐背后的故事。事情发生在1964年2月9日（农历腊月二十六）的内蒙古达尔罕茂明安联合旗草原。当天，11岁的龙梅和9岁的玉荣因为父亲去帮邻居粉刷房屋，便要求代替父亲去放羊。上午10点左右，天色还好，微风轻吹，天空飘着几朵白云，龙梅和玉荣赶着羊群出门了。谁知，中午天气突变，突降暴风雪，西北风怒号着，鹅毛般大雪漫天狂舞，瞬间就吞没草原。在极端天气下，羊群不安地四处逃窜。龙梅和妹妹玉荣赶忙收拢羊群，准备往回赶。在混沌的暴风雪中，狂风和寒冷成为最大的"敌人"。两个幼小的孩子感到恐惧和孤独，无法前行。但为了保护公社的羊群不受损失，姐妹俩以弱小的身躯在饥寒交迫中硬是顶着-37℃的严寒，与暴风雪搏斗了一天一夜，走出70多里路。她们的舍生忘死终于使公社的384只羊几乎没有受到损失。2月10日下午，龙梅和玉荣被发现后被随即送入距离最近的包钢白云鄂博铁矿医院。在白云鄂博铁矿医院当年的诊疗记录上有这样2组文字记录："患儿龙梅，入院时表情淡漠，不能言语，手指手背肿胀明显，触之冰凉而坚硬，无明显压痛；两脚尚在毡靴内，与鞋冻在一起无法脱下。初步诊断为：全身冻僵、冻伤性休克及肾功能障碍。""患儿玉荣，入院时呈昏迷状态。双耳肿胀，有水泡形成；眼睑浮肿，瞳孔对光反应迟钝；两小腿自膝关节以下皮肤呈紫色，踝关节以下呈暗黑色，表面有冰层附着，足背两侧动脉消失。初步诊断为：全身冻僵，上下肢冻伤面积28.5%，冻伤性休克及肾功能障碍。"经过抢救，龙梅、玉荣姐妹脱离生命危险。很快地，两姐妹被组织先后转送至内蒙古医院和北京积水潭医院，并被配备最精良的医护人员、最先进的仪器和药品进行医治。但遗憾的是，因为冻伤得太严重，龙梅失去左脚拇指；玉荣右腿膝关节以下和左腿踝关节以下做了截肢手术，终身残疾。1964年3月12日，《人民日报》发表长篇通讯——《暴风雪中一昼夜》，向全国人民报道两姐妹的英雄事迹。3月13日，内蒙古自治区党委第一书记、内蒙古自治区主席乌兰夫为两姐妹题词道："龙梅、玉荣小姊妹是牧区人民在毛泽东思想教育下，成长起来的革命接班人。我区各族青少年努力学习她们的模范行为和高贵品质！"内蒙古自治区党委授予她们"草原英雄小姐妹"光荣称号。3月14日，《内蒙古日报》发表长篇通讯《草原英雄小姐妹》。5月19日，《人民日报》再次报道这对小姐妹，刊登由玛拉沁夫写作的报告文学《最鲜艳的花朵——记草原英雄小姐妹龙梅和玉荣》。1971年和1974年，龙梅和玉容分别加入中国共产党，成为光荣的共产党员。2009年9月14日，两人被评选为"100位新中国成立以来感动中国人物"。同时，她们的故事被编入小学课本，被拍成电影、搬上话剧和京剧舞台等。琵琶协奏曲《草原英雄小姐妹》的基础材料就是来自同名动画片《草原英雄小姐妹》主题歌曲的旋律和阿拉腾奥勒所写的一首蒙古族风格歌曲。

琵琶协奏曲《草原英雄小姐妹》是一首标题性套曲，在音乐材料的安排上有很强的画面感、情节感。在结构方面，《草原英雄小姐妹》为多段体结构，同时把西方的交响性套曲、协奏曲单章化，并与中国音乐传统的作曲技法有机地结合起来，使作品既将传统音乐的体裁与隐喻性写作手法相结合，极大地发挥琵琶丰富的表现力，又使中国民

族乐器琵琶与西洋交响乐队冰火交融、相互呼应，将这对英雄小姐妹的质朴、纯真、勇敢表现得淋漓尽致，也将琵琶这件传统乐器的发展推向一个新的高度。因为故事的地域性，《草原英雄小姐妹》带有浓郁的蒙古族音乐风格，旋律线条清晰、明朗。这首作品共有5个部分。第一部分为"草原放牧"，这部分先以铜管声部引出主人公小姐妹的旋律，并以此为主导动机贯穿乐器始终。随后，主奏乐器琵琶进行重复，运用三连音的节奏和强力的力度，辅以琵琶明亮的音色，开篇就如同号角一般拉开故事的序幕。呈示部有2个相互对比的主题：一个是刻画小姐妹纯真烂漫、欢乐活泼的性格以及离家牧羊的情景，这部分使用蒙古族民歌中的"短调"音乐的节奏和情感特征；另一个主题描述一望无际的草原风光，选取内蒙古民歌音乐中"长调"音乐，抒情悠长，如在草原放牧、引吭高歌。两个主题的调式调性、情绪性格、音色配器都有着变化和对比，很有特点。第二部分为"与暴风雨搏斗"。这一部分是乐曲的展开部分。在第一部分素材展开的基础上，第二部分着重表现小姐妹奋不顾身、不屈不挠，与暴风雪英勇搏斗的英雄气概和舍身忘我的精神品质。乐队先由低音提琴的震音与定音鼓的轮奏营造紧张的音响气氛，随即木管声部的下行音阶和琵琶大量的滑品虚按等使听众如身临暴风雪之中，突出当时草原的天气突变——乌云低垂、狂风暴起，暴风雪来临。强烈、紧张的音效营造一种悲壮、恐惧的气氛，既震撼人心又对接下来素材的出现做足铺垫。呈示部的2个主题则从2个不同方向进行发展、变化，从开始带有欢快属性的主题逐渐形成进行曲风格，主奏乐器琵琶继续用其丰富的音乐表现力营造很多情境刻画和戏剧性效果。例如，琵琶用左手双弦滑音模拟风雪声，表现风雪来袭的严酷环境和紧张情绪。主题动机也随之若隐若现，描绘小姐妹在暴风雪中舍身保护羊群，用顽强的意志与暴风雪搏斗的场景。右手的轮指突出小姐妹不畏风雪，战天斗地，终于克服千难万险，走出暴风雪的高大形象。第三部分为"寒夜中前进"。这部分是慢板中的一个插部，旋律优美，歌唱性很强。主奏乐器琵琶旋律奏凄美、悠长，长笛声部表现出小姐妹内心的感受，仿佛她们在寒夜中艰难地等待着黎明和希望。第四部分为"党的关怀记心间"。这部分的音乐材料源自蒙古族风格革命歌曲《敬祝毛主席万寿无疆》的主题旋律，音乐在铜管声部三连音音型的伴衬下，长笛、短笛和小提琴奏出热情、亲切的旋律，随即主奏乐器琵琶以轮指引出主旋律，继而同乐队相呼应协调，旋律优美舒展、明朗开阔，节奏舒缓、悠长，极具歌唱性，描写了暴风雪过后，草原恢复美丽如初的景色，也预示小姐妹劫后重生，对党的真挚情感。第五部分为"千万朵红花遍地开"。这段是全曲的尾声，对作品的第一主题进行再现，但音乐的组织材料和织体变化得更加欢快明亮、激动人心，由小调转向大调，使听众豁然开朗，为人们描绘草原红花遍地开的场面，小姐妹成为全国少年儿童学习的榜样。

1972年，琵琶演奏家刘德海与作曲家吴祖强、王燕樵等受动画电影《草原英雄小姐妹》的启发后积极投入创作，完成这部经典之作。1976年，《草原英雄小姐妹》在国内首演，受到国内观众的追捧和喜爱。1979年，小泽征尔率波士顿交响乐团来华演出，特意邀请刘德海合作《草原英雄小姐妹》。此次演出极为轰动。因此，受飞利浦唱片公司的邀请，刘德海带着《草原英雄小姐妹》赴美巡演，这首作品也被波士顿交响乐团列为乐团的演出曲目。1981年2月，刘德海与指挥家黄贻钧出访西柏林，与柏林爱乐

乐团连续举办 3 场音乐会，琵琶协奏曲《草原小姐妹》都是保留曲目，获得一致认可和好评，这也是中国音乐家首次与柏林爱乐乐团同台演奏。琵琶协奏曲《草原英雄小姐妹》从创作至今，一直深受国内外听众的喜爱，拥有世界范围内的广大听众。这部作品主题鲜明，选材深刻，构思巧妙，情感真挚，旋律优美，对中西方音乐的融合进行一次成功的探讨，给予人们以思想上的震撼和艺术上的享受，弘草原扬小姐妹的英勇事迹和精神品质，弘扬时代的主旋律，感染一代又一代的听众，经受住时间的考验，成为民乐协奏曲的经典代表，对中国民乐的发展起到重要的推动作用。难得的是这部作品的巨大成功也使中国交响音乐作品得到国际的认可。

三、小提琴协奏曲《梁山伯与祝英台》

小提琴协奏曲《梁山伯与祝英台》是在中华人民共和国成立后创作的管弦乐作品里国内外影响力最大的作品之一，于 1958 年由陈钢与何占豪共同创作而成。这首迄今中国最著名的小提琴协奏曲达到提起小提琴就想起这部作品的程度，并在国际上也能取得这样的成就，一是归功于它标志着中国交响乐本土化的大胆探索，它既实现东西方不同音乐文化的有机融合，也体现中华民族音乐的内在含蕴；二是归功于在中华人民共和国成立后举国投入祖国建设，中国音乐蓬勃发展的大环境，以及音乐工作者的努力拼搏和智慧。

小提琴协奏曲《梁山伯与祝英台》的创作灵感主要来源于越剧《梁山伯与祝英台》的曲调和唱腔。越剧《梁山伯与祝英台》的故事背景取自中国民间流传的四大爱情悲剧之一的《梁山伯与祝英台》。这个故事在中国几乎无人不知晓。唐代《十道四蕃志》中就有这个故事的记载。元代后，故事改编在文学、戏曲、说唱等不同形式更是风靡一时。1952 年，上海越剧团的袁雪芬、范瑞娟进京参加第一次全国戏曲观摩大会，演出越剧《梁山伯与祝英台》。毛泽东、周恩来、刘少奇等党和国家领导人观看这场戏。演出后，毛泽东同志指示，要把越剧《梁山伯与祝英台》拍成彩色电影。当时，西方一些国家对刚刚成立的中华人民共和国制造国际舆论，攻击"共产党的中国压制文化发展，只会搞些军事题材的宣传品"。中央领导的这一决定，用实际行动说明我们国家有经典的爱情片，也非常重视文化事业的发展。华东军政委员会文化部部长夏衍等同志根据中央指示，决定拍好这部彩色电影戏曲片。电影的拍摄制作由上海电影制片厂完成，但是面临重重困难——无技术、少资金，包括当时苏联专家也认为我们不具备拍摄彩色电影的条件。1952 年年底，《梁山伯与祝英台》正式开始拍摄。尽管灯光、药水等方面技术不成熟，条件艰苦简陋，但经过制作团队 11 个月的卓绝奋斗，1953 年年底，中华人民共和国第一部彩色越剧影片《梁山伯与祝英台》终于拍摄完成。时任上海市市长的陈毅同志亲自审查样片，对这部电影赞赏有加。随后，该电影在全国各地放映，风靡一时，并在香港创造票房纪录。1955 年，周恩来总理在参加日内瓦会议期间，放映了这部彩色电影《梁山伯与祝英台》，200 多名外国记者都被这部优秀影片和中国文化吸引。越剧电影《梁山伯与祝英台》在全国的火爆放映，让全国人民一下子被这个可歌

可泣的爱情故事吸引。这部电影的越剧剧种、唱腔、唱段风靡全国，几乎人人都能哼唱几句。这个大背景为小提琴协奏曲《梁祝》的创作提供一个绝佳的契机。

1957年，何占豪考入上海音乐学院管弦系，主修小提琴。那时，学生们经常下乡演出。因为他学习的是西洋乐器，所以每次演奏的都是外国曲目。何占豪发现，人们除了一开始好奇，之后几乎都不是很喜欢这些"洋玩意"。老百姓听不懂，要求用小提琴演奏沪剧、越剧等音乐，但当时小提琴的中国乐曲很少，更没有一首是越剧、沪剧音调作品。回到学校后，何占豪与同学们一起研讨如何让中国老百姓接受西洋乐器小提琴。时任上海音乐学院管弦系党支部书记、长笛教师刘品先生建议"小提琴要使工农大众所喜闻乐见，必须解决民族化的问题，而小提琴民族化首先要解决的应该是作品问题"。1958年8月9日，何占豪与丁芷诺、俞丽拿、沈西蒂、张欣、朱英6位同学组成"小提琴民族化实验小组"。其间，该实验小组创作一些作品，如何占豪的弦乐四重奏《梁祝》，丁芷诺改编小提琴版的《二泉映月》等。不久，上海音乐学院积极筹备向中华人民共和国成立10周年献礼的曲目。大家集思广益，各抒己见。其中，何占豪提出，想借用越剧《梁山伯与祝英台》的音乐元素创作一首大型小提琴协奏曲，时任党委书记兼副院长的孟波同志同意这项提议。工作启动后，何占豪与丁芷诺合作，启动第一阶段的创作。这一阶段的创作主要在作品构思方面，并有了全曲最重要的爱情主题。二人的创作工作很顺利地取得一致，采用有标题的多段体结构，把协奏曲按"梁祝"的故事情节分成"草桥结拜""三载同窗""长亭惜别""楼台会""哭灵""投坟"等多个段落。有了构思后，何占豪投入旋律创作，并得到他的小提琴指导教师赵志华的帮助指导。1959年2—5月，在完成第一阶段的创作后，为进一步完成好这部作品，在刘品先生的建议下，何占豪邀请作曲家丁善德先生的学生陈钢一同参与小提琴协奏曲《梁山伯与祝英台》的创作。两人合作得非常融洽。陈钢加入后，很快地解决交响音乐的构思布局、和声配器等问题。何占豪对民间音乐了解得较多，擅长写旋律，对小提琴乐器的音色、技法等十分了解，两人可谓是"珠联璧合"，其间也得到作曲家丁善德先生的指导。在他们的努力下，在上海音乐学院各位教师和同学的帮助下，小提琴协奏曲《梁山伯与祝英台》于1959年5月27日在上海兰心大戏院正式对外首演，俞丽拿担任小提琴独奏。演出完毕，掌声雷鸣，不少听众眼中噙着泪水，演出人员多次谢幕。从此，这部作品红遍祖国的大江南北。

《梁山伯与祝英台》讲述一个可歌可泣的民间爱情故事。相传祝家庄祝员外的女儿祝英台，为了摆脱封建传统不允许女子上学等束缚，女扮男装，离家外出求学。在三载的学习生活中，她与善良、正直的同窗梁山伯建立深厚的情感。不久后，祝父催祝英台尽快归家。两人在长亭依依惜别，祝英台借机向梁山伯暗示爱慕之情，但梁山伯却不知道祝英台是女子。当梁山伯得知祝英台为女子后，打算向祝家提亲，却得到祝英台被祝父许配给富家子弟马文才的消息。梁山伯回到家后因此抑郁成疾，不久便带着遗憾离开人世。祝英台得知噩耗，于出嫁当天来到梁山伯坟前祭奠，并进行控诉。最终，梁山伯与祝英台化为一对美丽的蝴蝶翩翩起舞，自由飞翔。这段凄美的爱情故事，歌颂了他们忠贞的爱情，控诉封建礼教的残酷，表达人们对美好爱情的向往。小提琴协奏曲《梁山伯与祝英台》在这个背景下，全曲按照西方奏鸣曲式的结

构采取中国民族调式和声，以徵调式展开，并借鉴中国胡类乐器的一些演奏技法，在配器方面也注重融入更多的中国传统音乐元素，使作品极大地增加中国特色，为做好西方作品中国化、本土化奠定基础。

这首曲子共分为引子、呈示部、展开部、再现部和尾声等5个部分。引子部分为前11小节，如歌的慢板，配器轻巧，先由弦乐和竖琴铺底，再引出长笛大跳的旋律，描写阳光明媚、伴着鸟鸣等优美的景色，逐渐将音乐引入主题。呈示部为复三部曲式，体现"草桥结拜""同窗共读""十八里相送"的部分内容，旋律运用较多的附点音符、八分音符和十六分音符。主部同引子部分的节奏基本相同，表达对爱情的无限向往，这也为后面的坎坷埋下了伏笔。副部速度加快，旋律轻松活泼，反映的是二人同窗3年的景象。结束部是小提琴和大提琴2个声部的呼应，体现那情深依依，不舍离别。展开部主要描述"抗婚""楼台会""哭灵投坟"的场面。这个部分主要以中国戏曲的板式结构与西方奏鸣曲式相结合，是"中西合璧"的最好写照。展开部前后速度变化较为明显，随着事件的升级、矛盾冲突的加大，整体和声和节奏走向都更为激烈、突出。"楼台会"部分借用大提琴和小提琴的音色交互形成对比，寓意二人互诉衷肠，把将生死离别的场面渲染的十分到位。"哭灵投坟"部分旋律变化，速度加快。乐曲被推向高潮，描述祝英台在梁山伯坟前痛哭流涕、伤心不已的场面。到投坟时，更是将乐曲再次推向顶峰，歌颂祝英台和梁山伯那轰轰烈烈、情比金坚的爱情。再现部描述的是"化蝶"的场景，再次出现引子部分的主要旋律，并在重复呈示部的基础上加以变化，使情感更为强烈。伴着旋律，使听众眼前仿佛真的出现2只蝴蝶翩翩起舞、双宿双飞的画面，以爱情悲剧将二人的爱情极大地进行升华，寄托人们对爱情的美好祝愿。

小提琴协奏曲《梁山伯与祝英台》，用中西结合的音乐将这段凄美的爱情故事表现得淋漓尽致，象征爱情与自由，得到听众的喜爱和认可并在海内外广泛流传。俞丽拿（《梁祝》首演者，也是《梁祝》乐曲的创作者之一）、吕思清（中国第一位国际小提琴大赛"帕格尼尼"金奖获得者）、薛伟（中国小提琴家、英国皇家音乐学院首位特聘中国教授）、盛中国（中国交响乐团国家级演奏家、有"中国梅纽因"之称）等一大批小提琴演奏家先后将这首作品呈现在中国的大江南北，传遍世界的五湖四海，得到无数人的喜爱和赞誉。一位马来西亚华侨在听完《梁祝》之后，感慨道："凡是有太阳的地方就有华人，凡是有华人的地方就有《梁祝》。"同时，出于对这首作品的喜爱，许多来自不同国家、不同民族、不同地区的音乐家纷纷使用不同的乐器和表达方式传播这首乐曲。20世纪50年代，这部作品得以在世界巡回演出。它以浓厚的中华文化底蕴和鲜明的民族风格，被世界称作为"中国的罗密欧与朱丽叶"，美国的舞蹈家还根据它改编成舞蹈。此外，还有不同乐器不同版本的改编，如钢琴协奏曲、二胡协奏曲、古筝协奏曲、口琴协奏曲、琵琶协奏曲、锯琴协奏曲等。如今，小提琴协奏曲《梁山伯与祝英台》仍是演出团体的保留曲目，录音版本也越来越多。

20世纪以来，中国本土交响乐在模仿寻求、开创摸索、建立风格等道路上积极发展，为探索中国交响乐民族化、群众化的道路，做了成功的尝试。中国的音乐创作者们在创作过程中，深入了解中国的民族文化，重视对民族、民间文化的挖掘、保护和传

承，能够很恰当地处理好内容与形式间的关系，在演奏指法上大量吸取传统民间艺术的养料，使音乐民族化的道路在实践中越走越宽，取得令世人所瞩目的成就。一代又一代的中国作曲家经过辛勤努力，使交响音乐这一外来形式逐渐融入我们的文化当中，用交响音乐发出中国人的声音，抒发中国人的文化追求，激发中国人的爱国情怀。

参 考 文 献

[1] 阿特斯·奥尔加.贝多芬的一生［M］.克纹，刘进昌，译.北京：人民音乐出版社，1989.

[2] 保·朗多尔米.西方音乐史［M］.朱少坤，周薇，王逢麟，等，译.北京：人民音乐出版社，2002.

[3] 保罗·贝克.西方音乐的历史［M］.陈小菊，译.西安：陕西师范大学出版社，2009.

[4] 布鲁斯·莫里斯.李斯特［M］.赖慈芸，译.南京：江苏人民出版社，1999.

[5] 池瑾璟.交响乐本土化探索，半世纪国内外传扬：小提琴协奏曲《梁山伯与祝英台》创作50年［J］.人民音乐，2010，(5)：34-36.

[6] 储望华.《黄河》钢琴协奏曲是怎样诞生的？［J］.人民音乐，1995，(5)：4-8.

[7] 格奥尔格·克奈普勒.19世纪音乐史［M］.王昭仁，译.北京：人民音乐出版社，2002.

[8] 卡尔·聂夫.西洋音乐史［M］.张洪岛，译.北京：人民音乐出版社，1952.

[9] 卡拉列茨卡亚.西方国家音乐文化（俄文版）［M］.莫斯科：国家音乐出版社，1955.

[10] 李斯特.李斯特论柏辽兹与舒曼［M］.张洪岛，张洪模，张宁，等，译.北京：人民音乐出版社，1962.

[11] 李斯特.音乐文选［M］.俞人豪，译.北京：人民音乐出版社，1996.

[12] 李彦.中国音乐史与名作欣赏［M］.广州：暨南大学出版社，2013.

[13] 林逸聪.音乐圣经［M］.北京：华夏出版社，2000.

[14] 刘小龙.中国钢琴艺术发展60年（六）钢琴协奏曲《黄河》的诞生［J］.钢琴艺术，2009，(9)：25-29.

[15] 罗曼·罗兰.贝多芬：伟大的创造性年代［M］.陈实，陈原，译.上海：三联书店，1998.

[16] 马信芳.还一部真实的"梁祝"诞生史：何占豪、陈钢、孟波话"蝶"五十年［J］.上海采风，2010，(1)：28-37.

[17] M.H.艾布拉姆斯.镜与灯：浪漫主义理论批评传统［M］.袁洪军，操鸣，译.北京：中国社会科学出版社，1991.

[18] 邱冰.中国钢琴协奏曲《黄河》的民族性演奏风格探析［J］.艺术研究，2020，(5)：86-88.

[19] 邱晓枫.欧洲音乐的发展与交响作品欣赏［M］.北京：清华大学出版社，北京交

通大学出版社，2005.

［20］石叔诚.历尽沧桑话《黄河》［J］.音乐世界，1996，（3）：17－18，16.

［21］舒曼，古·扬森.论音乐和音乐家［M］.陈登颐，译.北京：人民音乐出版社，1978.

［22］孙艺文.论钢琴协奏曲《黄河》中演奏的时代特征［J］.戏剧之家，2020，（36）：93－94.

［23］唐纳德·杰·格劳特，克劳德·帕利斯卡.西方音乐史［M］.汪启璋，吴佩华，顾连理，译.北京：人民音乐出版社，1996.

［24］王明毓.琵琶协奏曲《草原英雄小姐妹》探析.［J］.北方音乐，2015，35（18）：41.

［25］杨燕迪.十大音乐家［M］.上海：上海古籍出版社，2001.

［26］于润洋.西方音乐通史［M］.上海：上海音乐出版社，2001.

［27］余晋湘.何占豪讲述《梁祝》的前世今生 她是人民的精神财富，也是集体智慧的结晶［J］.北方音乐，2008，（4）：12－13.

［28］余玮.“草原英雄小姐妹”背后的传奇［J］.党史纵览，2014，（3）：13－18.

［29］俞丽拿，张鑫.小提琴协奏曲《梁祝》的传承与创新［J］.世纪，2018，（1）：44－46.

［30］约瑟夫·马克利斯.西方音乐欣赏［M］.刘可希，译.北京：人民音乐出版社，1987.

［31］张洪岛.欧洲音乐史［M］.北京：人民音乐出版社，1983.